陈方既书论选集

中国书法精神

◇ ◇

陈方既 著

陈然 修订

河南美术出版社

· 郑州 ·

图书在版编目（CIP）数据

中国书法精神／陈方既著；陈然修订 .—郑州：河南美术出版社，2020.12

（陈方既书论选集）

ISBN 978-7-5401-5060-0

Ⅰ.①书… Ⅱ.①陈… ②陈… Ⅲ.①汉字－书法－艺术评论－中国 Ⅳ.① J292.11

中国版本图书馆 CIP 数据核字（2020）第 019484 号

陈方既书论选集

中国书法精神

陈方既 著 陈 然 修订

出 版 人 李 勇

策 划 梁德水 白立献

责任编辑 梁德水 白立献

责任校对 王淑娟

装帧设计 陈 宁

出版发行 河南美术出版社

制 作 河南金鼎美术设计制作有限公司

印 刷 郑州新海岸电脑彩色制印有限公司

开 本 889 毫米 ×1194 毫米 1/32

印 张 12.25

版 次 2020 年 12 月第 1 版

印 次 2020 年 12 月第 1 次印刷

书 号 ISBN 978-7-5401-5060-0

定 价 142.00 元

书法是不知不觉发展成艺术的。要知道汉字书写何以可发展成艺术，有审美效果，并在日趋成为纯艺术形式以后，有更理想的创造，当然要弄清楚：人们认为书法所以为艺术的是什么，美在哪里，书主还要从根本上认识到什么为艺术，什么是美？

什么是艺术？什么是美？什么不是艺术，不是美，不是一个人可以主观判断的。它有在历史发展中自然形成的规律、特点。不合一定规律，没有它的特点，不是艺术；符合了规律，具备了相当的特点，人们不承认它是艺术也不成。古时候，人们的协合劳动的叫喊，当减（减轻）呼喊越来越有节奏、越能将人的思想感情表达，它就逐渐有了美，成了艺术；本只是铭记亡灵筹祈求者生前的生活故事以寄哀思的"跳舞"，慢慢由于扮演的效果逐渐形成了艺术。进成为艺术，给人以美感的是两条：一、以一定的形象展现了人的不同层面的生活现实和思想感情。二、这种形象创造，显示了创造者的才能、功力、见识修养等。一切的艺术都以一定的形式存在，各以不同的手段、方式作形象创造，成为一定的艺术。没有形式，即不依托形式存在的艺术是没有的，但艺术作品的形式只为形象的创造存在，缺少和没有生命活力的形象而仅有形式决不可能成为艺术。书法也

问津书理、特立独行的思想者
（代序）

言恭达

当我们站在新时代的起点上，蓦然回首改革开放四十年来的书学理论研究，陈方既先生是一位绕不开的人物。他探求书理，直面问题，辩证思维，立论有据，创立了书法生命美学理论。方既先生以哲学、美学、文艺学、社会学、心理学等渊博的学识修养观照书法历程，探索书法发展规律，用现代话语诠释古典书论，搭起中国书法由古典话语向现代话语转换的桥梁。他全方位、多角度、宽领域、深层次关于书法的论述说清了书法为什么是艺术、书法艺术为什么是美的精髓。论其地位和影响，无疑是当代书法理论研究领域中重要的开拓者和奠基人。

随着20世纪80年代书法热的兴起，书法创作实践和书学理论研究出现了许多新情况、新问题，特别是在西方现代艺术思潮的冲击下，产生了许多迷茫和困惑，亟待书学理论研究者以传统为基础，运用现代思维方式和研究方法进行剖析和阐述，以期对当代书法发展予以正确引导。陈方既先生以敏锐的时代意识，关注尘封已久的有价值的古典书论，使之"活化"，从而对推动当代书法艺术进程产生了积极的作用。

　　在浩如烟海的古代书学著作中，方既先生爬梳剔抉、精心梳理，参照自身的艺术实践经验，又充分借鉴西方现代艺术理论和当代书学研究成果，对书法艺术的现象和本质、对书法美的创造和欣赏以及书法的民族特性、时代特性，对书法艺术精神的形成和发展等重大理论问题进行了系统的思考，形成了独立的书学思想体系。如果说《书法艺术论》是陈方既先生书学思想的集中反映，是当代书学研究从对书法经典的解释到书法生命形象理论建构的转换，那么《书法技法意识》则是在回归艺术本原的基础上，论证书法技法的产生是由于中国传统哲学思想、民族文化精神、客观物质条件、自然规律应用、主体审美意识等多重因素的作用，落实技法的目的是为了创造生动书法艺术形象、展示人的本质力量。

　　书法艺术为什么只能产生于中国？世界上其他民族为何不能用他们的文字创造书法艺术？在寻求答案时，专著《中国书法精神》一书。该书以客观事实为据，对书法之所以成为艺术、字体之所以形成发展以及不同时代之所以有不同的审美需求等进行研究，以此把握书法艺术的文化内核：书法艺术的形成和发展，既源于民族要以文字保存语言信息的社会生活需要，又取决于当时所能利用的物质条件和技能，同时，还受制于现实生命形体构成规律而孕育的种种造型意识。书法作品的创作和欣赏，其中都体现着深厚的民族文化精神。汉字之所以形成如此体式，书写之所以有系列法度的讲求，抽象的书法形象之所以讲求神采，都昭示民族文化精

神对书法艺术形成和发展的影响。

书法何以产生？汉字书写何以成为艺术？书法之美究竟是什么？书法美的本源到底在哪里？书法的审美范畴、审美词汇从何而来？书法与现实究竟存在怎样的关系？……这些问题，归结起来就是书法美学问题。

陈方既先生认识到：美学精神是艺术标准确立的重要根基，是艺术理想建构的重要尺度，也是艺术情怀提升的重要滋养。他从林林总总、纷繁芜杂的书法美学现象中，从浩繁的古代书学及有关典籍中，从扑朔迷离、争奇比怪的书法现象中，抓住书法美学中的本质和核心问题，针对书法发展中各种矛盾、热点难点问题，深入剖析，直至找出所以然，做出令人信服的解答，答案尽在《书法创作中的美学问题》一书中。

在改革开放初期书法美学大讨论中，陈方既先生通过比较各种文艺现象，提出"书法是抽象的造型艺术"，为书法摆脱一时认识混乱的局面找到了清晰而准确的定义。从反驳"书法美是现实美的反映""书法美是现实形体美和动态美的反映"的观点入手，联系实际生活，联系艺术创作，开始了真正意义的书法美学研究。他认为：研究书法美学，首先必须弄清楚什么是书法美；要认识书法美得先认识艺术美；要认识艺术美，首先得认识美和美感。而没弄清"艺术美并不是现实美的反映"这一根本，是难以解释书法美学现象的。他从微观到宏观、从现象到本质剖析问题，把对书法美的认识还原到追问"美，是怎么一回事"的基点上，然后辨

析什么是艺术美，什么是书法艺术美，再深入论证书法与现实的关系。通过层层剥笋、环环相扣、步步为营、逐步推进的办法，洞幽烛微地引路探寻，得出的结论令人豁然开朗：美，不是客观事物的固有属性；艺术美不是客观现实美的反映；美，除了讲究感性形象和形式之外，还须具备更深层次的内蕴，这内蕴的根本在于显示人的本质力量的丰富性。方既先生明确指出：美与美感，是动物的人"人化"过程中同时产生的，互为因果、共同发展；美感活动是人类独有的建立在物质基础之上的精神文化现象；艺术美，是艺术家充分把握艺术创作规律、运用艺术技巧进行的艺术形象创造。

书法美，是对"写""字"这一书法艺术形式的充分利用，进行形象（意象）思维与形象（意象）创造，其创造过程的方方面面，显示出书家的功力、修养、情性、意趣、气格等"人的本质力量的丰富性"之美。

陈方既先生数十年来撰写了大量书学论文，散见于全国各地书法专业报刊，结集为《书事琐议》。大多数文章关注时代书坛热点，如书法创新、丑书现象、流行书风、碑帖之争、雅俗之论等。文章就事论事，观点鲜明，言之有物，通俗易懂。作者对书坛时弊的尖锐批评，让人们在反思中获取教益。

在我与方既先生拜面的交流中，一个十分强烈的印象是，这位智慧的长者，传递给后学的殷殷期待是：一个真正的书法艺术家，他的美学精神高度在于"融古为我"，其艺术经典性必然是时代的文化创造！对此，我常常在思考，今

天我们承传中华美学精神，关键是要善于在历史传统中寻找"经典"的基因，让这种基因在当代乃至未来传播它的精神"活"性，实现创造性转化、创造性发展，从而优化当代书法美学研究的土壤。

方既先生在九十二岁高龄时荣获中国书法兰亭奖终身成就奖，他曾以一首五言诗托物言志：窗前黄叶树，灯下白头人。宠辱身后事，眷眷笔中情。短短20个字，正是他真实人格魅力的写照。

在陈方既先生百年诞辰之际，河南美术出版社特意编纂整理其理论著作，以五卷本形式出版，可嘉可贺。我坚信，国运日渐昌盛，文艺代有传人。

<div style="text-align:right">2018年8月于抱云堂</div>

目　录

第一章 导言

第一节 为什么想到研究
中国书法精神

书法不过是写字的事，世上有文字的国家、民族都有书写，为什么只我们有书法艺术，而他们都没有？

文字书写，讲求写干净、写整齐，全世界都一样。而我们的书法讲求的美却不只是这样，还有什么妍质之分，形质的神采；而且求美就求美，怎么又讲求"以丑为美"，说"丑到极处就是美到极处"？

长期以来，一直是以帖书为美的，怎么后来人竟将前人从不以为美的魏碑当成了无与伦比的奇葩。

……

当然，这说的都是现象。现在我们就要透过现象，找到它的本质。

说老实话，不理解汉民族特有的文化精神，不可能知道为什么只中国有书法，更不可能理解为什么书法中会有那一

系列"奇奇怪怪"的审美讲求。

汉民族有一种特殊的民族精神！

汉民族有一种特殊的文化精神！

汉民族有一种特殊的哲学精神！

汉字书法就因有此，才有特殊的书法精神！

理解中国书法精神，有利于正确认识书法美，也有利于书法艺术的创作与观赏。

一切成功的艺术都有美，正是有这种美才为人们所喜爱。世上纷繁的事事物物、艺术家都可以反映，但能不能成为艺术，能不能创造出美的艺术效果，不取决于所反映事物本身的美丑，而只取决于有无艺术地反映。

艺术美从哪里来呢？

回答是：一切艺术的美，都是艺术家以一定的艺术手段，运用一定艺术形式，直接或间接地反映现实所创造的生动形象的美，以及进行这种形象创造所显示的技能功力、情性修养的美。没有形象创造的，不是艺术，也无从谈艺术美。

书法，由一种保存信息的文化手段发展成为艺术，虽为我国所独有，但其成为艺术，产生美的规律却与一切艺术一样，也是现实的反映，讲求形象创造的美。然而，绝不是、也不可能是"现实美的反映"。

如果写字只要"反映现实美"就可以成为艺术，那为什么从古到今，全世界唯中国才有书法艺术，而其他任何有文字书写的国家、民族全都没有呢？所以，所谓"书法美是现实美的反映"这一观点，除了给书法美的认识制造混乱，从

消极方面影响书法美的追求，还无助于书法艺术的创造，也无助于书法美的认识。

这种观点之所以出现，说明论者根本不知书法美是什么，也不知书法美从何而来，只是套用一知半解的反映论公式说话，也没想过这些话是否经得起实践的检验。

要弄清书法美，首先得弄清书法为什么能成为艺术。

总的来说，书法是造型艺术，它之所以能成为艺术，是因为汉字以书写创造了不是具象的抽象形象。——这是我最初对书法之为艺术的认识，而且写成一篇《书法是抽象的造型艺术》，发表在当时的《书法研究》上。后来自觉这个认识和表述不准确，书法确不反映自然之象，不是具象，但它也不同于西方的、与具象相对而全无现实形象根据的主观抽象。我再寻读古书论，这才发现：古人对这个问题早有高妙的表述。东汉时蔡邕在《笔论》中，就已称书法形式为"象"了，他说写出的字"纵横有可象者，方得谓之书矣"。该文列举了一系列生动的例子，要求书者临书时要"随意所适"，写出之字须讲求"若坐若行，若飞若动，若往若来，若卧若起，若愁若喜……"。我反复咀嚼这些举例后，联系平时所读的《笔意赞》等，终于明白：书法也是要创造生动有活力的形象的，它不具有对应性的具象，也不是西方绘画中无任何现实性的主观抽象，古人早已给了它一个名称："意象"。——"意"，是指所书文字之形的形象意味、形象生动性。王羲之赞献之之书写得好，赞以"有意""大有意"，就是这个意思。

可是这效果怎么来的呢？是什么促使书法能有这种创造呢？这些问题又逼得我不得不寻找汉字何以能使书写出现意象效果的原理上来。

其实我很熟悉汉字的结构原则，只是以往从来没想过这些原则从哪儿来，根据是什么？这时重温蔡邕的《九势》，我一下豁然了：一个个汉字形体不就是有生命的人的形体结构和在生产生活中的运动形态规律的体现么？这些规律体现于每个字的形体，加上有力、有势、有节律的书写运动，它怎能不成为有生命意味之象呢？——书法之为艺术的基础在此，书法产生美也在这个基础上。

自然现象是无穷无尽的，当人类有了美感能力以后，也始终只是以那些显示生命活力、于人类生存发展有利、能使人的视听产生愉悦感的形形色色物象为美。

所以人们美山清水秀、桃红柳绿，不美残缺破败、衰颓沮丧；美生机勃勃的婴儿，却不美一切于人的生存发展利益相违背的事事物物。

书法从来不据现实中任何所谓美的形体、动态做艺术创作，却讲求写成之迹有如生命般充满活力的神采与形质，以及创造这种效果的技能与功夫。——这些道理古书论中讲得清清楚楚，而且经受了近两千年的检验。

书法当属造型艺术，一切造型艺术都以一定的形式存在。艺术家充分运用形式的可能做有生命意味的形象创造，这是一切艺术创作的根本任务。有艺术形式的合理运用，有生动形象的成功创造，艺术美就由此产生。——书法之为艺

术的道理亦然，书法美就这么产生。艺术美不是把在形象创造之外找来的"美"放进作品中的，这与"现实美"风马牛不相及。

如今书法已成为纯艺术形式，书家都在为寻求新的审美效果而竭尽心力，但是如果不弄清书法之所以成为艺术的根本原因，不弄清汉字在什么情况下符合艺术创造的特点，不找到为什么汉字书写能不期而然出现艺术效果的根源，不能从本质上认识和理解书法作为中国特有的文化现象所特有的精神内涵，也就难以有正确的艺术追求。基于此，我才下定决心，要通过对古今书法现象进行剖析，结合研究历代书论对书理的阐释，以寻求书法之能成为艺术的内在精神，为日益成为纯艺术的书法创作追求提供一些参考。

第二节 何以谓"中国书法精神"

形象创造是一切艺术的根本。

造型艺术中的形象创造可分三类：一类是以现实之象为根据创作的，称"具象"；一类是不以现实之象为据，而是以主体心理现实所成之象创造，与"具象"相对，故称"抽象"；还有一类，既非"具象"，也非"抽象"，即既非据现实之象创造，也非主观随意之作，而是以汉字之形与书写之功，遵循主体所感悟的自然界各种生命形体构成规律所成

之象，虽不是任何自然之象，也非什么皆不似的抽象，但有自然之象的意味，人们基于生命本能，喜爱这种意味，给了这种形象一个特有的名称"意象"。

东汉时，蔡邕就十分明确地告诉写字的人们，作书要"随意所适"。意思是：写字要随心中感悟到的意味之象而动笔。东晋王羲之也以"有意""大有意"用来赞美有生命活力之书。而人们之所以感觉到书法之美，认定是艺术，也正因为书写所成形象之生动、有生命活力。

分明只是以笔画组成的文字符号，为什么会有这样的审美效果？世上所有的文字书写都有这种效果么？

不，世上凡有文字的民族、国家都有书写，但是除了汉字的书写，全世界的文字书写都不见有这种情况。最令人奇怪的是：连那些仿造汉字而创造了他们国家文字的，写出来的字可表达他们的思想语言，却不能和汉字书写一样，成为使人感到美的艺术。因此，尽管他们也有人创作书法艺术，但是用的仍然是地道的汉文字，而不是他们的文字。

汉字从最早的"古文"出现，到先后发展出篆、隶、草、正、行多种字体，没有哪一种不能做艺术创造、不能写成美妙的艺术。关键只在书者有无一定的功力、修养。

为什么会是这种情况？一下确实说不清，然而这是千真万确的事实。这不能不追根溯源，从汉字的创造到汉字的书写中去寻找答案，这才发现：汉字书写，确实有一种为别的文字和书写所没有的内在原因与外在表现。从内在原因说，它是一种客观存在的自然规律被古人所感悟，并用在了

造字、写字的实践中，从而使书法形象得以产生。正是这种具有生命意味的形象出现，书法美才得以产生；也正是对这些规律的遵循与运用，作为民族深刻隽永的文化精神、哲学精神、美学精神得到了最充分的体现与发挥，才使得原本只为保存信息的文字书写，成为一种世上唯我所独有的书法艺术。这存在于其中，支撑着书法艺术得以形成的"内在因素"，我称之为"中国书法精神"。并决心对其何以形成、在书法艺术的形成发展中起到了怎样的作用，做一番探讨。

第三节　中国书法与中国书法精神

蔡邕说："书肇于自然，自然既立，阴阳生焉；阴阳既生，形势出矣。"意思很清楚：书法不是任何人凭主观愿望创造的，它得创造之理于自然，讲求以符合自然规律的形式把握形象创造；自然万象都是有生命的，它的生命就体现在阴阳对立的矛盾运动的统一之中。

观看所有的汉字，无论哪种字体，结体上都体现出这样的原则：一个个独立完整，笔画疏密有致，结体或对称平衡，或不对称平衡。从总体上看，总有某种自然界生命形体的完整感。——古人怎么知道这样做？

当我观察各种为生产生活需要所造的各种用物时发现：无论是生产用的锹、锄，还是生活用的餐具、桌椅等等，都

能赋予它们以对称平衡或不对称平衡的形式，无一例外。这显然是从自然界各种生命形体的构成规律中获得感悟的反映。——世上一切开化的民族都能这样做，说明大家都有这种感悟。

汉字的创造取单个独立的形式，这是因为汉语始于以一音表一意。为保存信息，表达人们在生产生活中形成的各种语义，古人先后摸索出以"六法"造出各不相同的字样。字样虽不相同，但有着共同的结构原理。

为什么我们的古人知道这样做，而别的民族创造他们的文字时却未能这样做？这就只能归结到：古老的汉民族具有别的民族所不具有的民族精神。正是这种精神反映于文字创造上，反映于书写中，才使汉字书写表现出特有的面目，显现出特有的"书法精神"；也正是这种精神的存在，才使得本只为保存信息的文字书写，居然发展成为美妙的、唯我国才有的书法艺术。

在以书写保存信息的历史时期，尽管人们基于生命本能，对于只为实用的文字书写有了越来越自觉的审美效果的寻求，但总的来说，还是以满足实用为前提——这也是很自然的。可是，当书法的实用功能已逐渐被更为高效的信息工具所取代而成为纯艺术时，书法之为艺术的基本精神该如何认识、如何把握，以求获取更有审美效果的创造，就成为时代书家所必须认真思考的问题。

书法之为艺术，书法美之所以产生，古代书论中有不少精深的论述，可是就是没有为什么只有汉字书写可成为艺术

而别的一切文字书写都不能的有关论述。我很想找到此中道理，却不知从何入门。于是我首先将各体汉字以及见过的拉丁文、阿拉伯文和仿汉字造的韩文、日文都找来，一一进行比较分析。

开始什么也没发现，继而我又将不同的外文与不同字体的汉字一一试写。在书写汉字以外的那些文字时，除了笔画不够流利外，并没有更多方面的感受。可是当我在琢磨汉字书写时却发现：各种字体的笔画组合，都各有讲究，一笔一画安排得不合适，就会觉得不妥。而且与外文书写最大的区别在于：汉字在写得顺手时，笔画结构竟然有若飞若动的感觉。

为什么会有这种感受？这是一种什么心理意识在起作用？

在反复琢磨后，我猛然间觉悟过来：原来，那一个个汉字是被我当作有生命的形象来观照的。作为一个生命体，是有其形体构成基本原理的，它已在人的心理上形成了定势。写字，做契合规律的处理，人的审美心理就接受；反之，即使说不出道理，人在心理上也不接受。而汉字以外的一切文字书写，书者的笔画运动除了按文字规定的形式顺畅写出，不再有别的要求，心理上根本不存在什么形体上的生命意识，书写中也没有自觉或不自觉的形式上的追求。也就是说：从造字到书写赋形，汉字的把握与一切其他文字的把握，书者的潜意识是不同的。

再说用笔。可以说，一切的书写都是由一点开始的运动形成笔画，以完成每个字的规定性结构。汉字以外的一切书写，都只有写成字形的任务，文字之形完成，书写任务也就

完成。而汉字书写，从有书写意识开始，就在做有生命意味之象的创造。所以，对如何执笔、运笔都有一系列讲求，不仅将书法艺术效果的获取寄托在笔的恰到好处的运用上，而且将一支笔的把握、运用都看作是书家功力与修养的表现。汉字书写，直观的形式后面蕴藏着深刻的精神内涵，这应该也是为什么本只为保存信息的文字书写，竟然发展成为一种独特的艺术形式——书法艺术最为根本的原因。

虞世南《笔髓论·契妙》，对书法现象是这样表述的：

字虽有质，迹本无为。禀阴阳而动静，体万物以成形，达性通变，其常不主。故知书道玄妙，必资神遇，不可以力求也；机巧必须心悟，不可以目取也。

意思是说：人们虽然给文字以一定的笔画结构，但不是按什么具体形状态势描绘的。点画挥运，结体成形，体现了天地阴阳变化运动之理，体现了宇宙万殊取势成形的规律；它反映主体的情性，它的组合变化通天地自然的变化，没有固定的程式。所以说"书道玄妙"，而且这道理眼睛看不到，凭力气也求不到，要"神遇"，要"心悟"。

这就是说，书法艺术的构成，除了具体的物质因素，还有难于以直觉从现象把握的精神内涵。人们在认识书法现象时，首先接触到的是书法形态，而真正作用于形态出现这样那样形质的，则是精神因素。

在民族传统文化中，道家偏重宇宙自然的统观和对万事

万物存在、发展规律的思辨，却少对具体事物由表及里、由此及彼的科学辨析。孙过庭的《书谱》长期以来被人们视为认识书法现象的经典，可它主要是在技法上据实践经验做了越来越烦琐的论述，而对真正起决定作用，使书法能成为艺术的精神，却少系统的分析。历史还没有为人们认识复杂的书法现象提供比较科学的思辨武器。

其实，这种精神并不隐秘，它就在可见可赏的书法现象中。只要我们不是视而不见那些常见而被忽略的东西，紧紧抓住它们、认真深究，就会发现：其中确有许多实实在在我们并不深知却恰恰是最本质的东西。抓住这些，再寻求为什么，就不难找到真正属于书法精神实质的东西。

比如说：为什么我们民族会形成这样的文字？为什么毛笔会成为书法的基本工具？自有毛笔以来，为什么只有改进，没有改变？字体是怎么形成的？字体的形成，除了物质因素以外，是否还有其他的精神因素？如造型取势的变化是怎样发生的，与民族的哲学思想意识有没有一定的关系？

再比如说：书法只是以点画符号为素材，为何能出现"若起若卧""若飞若动"的生动效果，还能引发审美者种种生动的联想？ 分明只是以人的技能功力完成的形式，为什么要求它有"天然"的效果，有"天然"生成之美？

从无到有、越来越讲求的运笔结字方法，所讲求的各种法度，是根据什么来的？字迹分明是静态的，为何要求所书点画有运动的力度和动势？文字只是思想、语言的载体，书写不过是文字载体化的手段，何以会成为"达其情性，形其

哀乐"的形式，人们对其还有精神气格的观赏？

书法的审美标准是什么，根据什么提出？审美标准究竟是一成不变的、绝对的，还是相对的，或是随着客观因素的变化而发展变化的？这些客观因素又是什么？

是什么力量或原因使古人在物质条件极为简陋、困难的情况下，能创造出许多生动的、为后世难以企及的书法艺术？为什么后来人在物质条件较古人大为优越，并有前人的成果可供学习、前人的经验可供借鉴的情况下，反而难以取得可媲美于古人的成就？

在相当长的历史时期内，书法分明只为思想语言的载体化服务，是什么原因和力量，能促使人以毕生的精力对其做永无止境的追求，而且在其成为纯艺术的今天，也仍然是许多人倾情的艺术形式？

书法不是绘画，却要求有如绘画的形象感；不是音乐，却要讲求有音乐的乐律美；不是舞蹈，却要求有宛若舞蹈的姿致；不是建筑，却要求有建筑结构般的严谨；不是诗，却要求有诗一般的韵味；不是生命，却要求其有生命般的形质和神采；……

20世纪30年代，林语堂专为西方人了解中国，用英文写了一本书叫《My Country and My People》（现国内改译名为《中国人》出版）。他比较了中西方艺术的异同后写道：

西方艺术的精神，较为耽于声色，较为热情，较为充满艺术家的自我；而中国艺术的精神，则较为"高雅"，较为

"含蓄"，较为"和谐于自然"。

这个比较是否全面、确当，当然可以研究。不过，他着眼于两种艺术精神的比较，却显示了新的见识。他借用尼采的话来说明它们的不同，说"中国的艺术是太阳神的艺术，而西方艺术是酒神的艺术"；说"对韵律理想的崇拜，首先是中国艺术发展起来的"，"书法提供了中国人民基本的美学"；他还认为书法的"哲理内涵从未被有意识地揭示出来过。只有当我们想方设法使西方人理解中国书法时，我们才开始探索"。

诚然，中国人的祖先很早就在乐学中提出了"和"与"平"的概念，意思是有声的和谐才有音乐。但我并不同意"对韵律的崇拜，首先是中国艺术发展起来的"这一论断，因为没有韵律，就没有一切艺术形式的适当把握，韵律是把握一切艺术形式的基本要求。因此，我也不赞同其所谓的"书法提供了中国人民基本的美学"这一认识。不过，我却很赞赏他看到了中国书法中有"哲理性的内涵"，说明他看到了书法中有一种特殊的精神。正是这种精神，才孕育了中国书法艺术；而历代书家也正是在这种文化精神的影响下、制约下，创作着、欣赏着，习以为常，所以也没有人将它作为专门的问题来思考。事实上，民族传统的文化精神、哲学思想，对于书法艺术的形成发展，是起着决定性作用的。没有特定的民族文化，没有特有的民族哲学精神，便没有特有的中国书法及其艺术精神；没有对民族传统文化、民族传统

哲学精神的理解，能对书法精神有所理解，也是不可能的。而对于书法精神的认识，如果不把它归结到民族传统文化、传统哲学思想上去，也很难说清其所以然。

前人确实没有把书法艺术追求上的许多讲求，当作一种特有的艺术精神来分析、研究，但事实上，传统书法实践早已具体地体现出这种丰富深刻的精神（尽管在表述上大都具有统观的性质，缺少细密的辨析）。今天，书法已日益成为独立的艺术形式，如何传承与发展中华优秀传统文化，弃其糟粕、取其精华，已成为时代书法理论工作者的首要任务。

作为一代书人，笔者试图以东西方古今艺术现象和有关理论作参考，从具体的书法实践中，从传统的书学理论中，抽丝剥茧，去找到这种精神；并联系其所以产生的历史条件和哲学、美学思想背景给予辨析，希望能为更多书法爱好者认识、理解和把握中国书法精神的实质，提供一些启迪与借鉴。

第四节　从民族文化背景
看中国书法精神

一切事物都有其发生、发展的历程，体现于书法中，深刻的文化思想、哲学精神更不是一朝一夕形成的，从书法的创作到审美都体现这种精神的存在，并为其所制约。因此，

认识这种精神，就首先要从民族文化大背景中去考察，从民族哲学思想与书法发展的历史现实中去考察。所谓要从民族文化大背景中去考察，就是要看到：书法现象的发生发展以及书法艺术的各种讲求，与民族的物质文化和精神文化的发生发展究竟有着怎样的联系。

显然，如果不是单音语言，就不可能有单音文字的产生，单音文字从象形开始，才可能使非象形文字也按单音一个一个地创造。而且在象形单字的启发下，也赋予了非象形单字以同样对称平衡或不对称平衡的形体。——这就为文字书写寻求形象意味奠定了基础。

而每一种字体的形成，又与其时代的实用需求、与时代所能利用的物质条件密切相关。以甲骨文为例：如果汉民族尚未进到渔猎社会，就不可能以龟甲、兽骨作为书契的载体；如果其时冶炼技术还不能为契刻提供适当的刀具，人们也不可能想到契刻成字；而如果不是已有了单个独立的文字（即早已流行的简牍文字），只是由于在龟甲上进行占卜时，墨迹不便保存在龟甲上而改以契刻，甲骨文也不可能是今天人们所见到的这种形式。

但物质因素只是书法得以产生的一个方面，除物质因素以外，还有相应的精神因素。如人为什么想到造字，如何想到要将在时间中产生，又随即在时间中消失的语言以一定的空间形式固定下来。——这难道不是一件伟大的发明？人们又凭什么想到要以这样的形式而不是以别样的形式造字。

关于这些，古人有许多说法，如"河出图，洛出书，圣

人则之"；[1]如"黄帝之史仓颉，见鸟兽蹄迒之迹，知分理之可相别异也，初造书契……"[2]；等等。这些说法虽不可靠，但它反映了一点：先民是受现实形迹的启发才想到造字的。这也符合反映论的观点。

春秋战国时期，文字已杂出多体，秦统一六国，罢去不与秦文字相合者，有了统一的小篆。因为用途不同，成字的工具手段不同，秦代先后形成"八体"（"一曰大篆，二曰小篆，三曰刻符书，四曰虫书，五曰摹印，六曰署书，七曰殳书，八曰隶书"[3]）。这又说明：文字的发展变化是与历史的政治、经济、物质文化需要联系在一起的，而书法精神也正是在整个历史文化背景和书法发展的实际状况下逐步形成、发展、体现出来的。更为重要的是：在这许多字体相继形成的同时，就已有了最早的哲学意识在起作用。东汉蔡邕所撰《笔论》、《九势》以及崔瑗的《草书势》，就都充分地反映了那个时期书者对于书法生动的生命神采的追求意识。古人已经认识到：书法不仅仅是一种工技，它更是一种具有生命意味的形象创造；书中有理，书理中充满了哲理，只有体现了这种哲理的书法才符合人的审美心理。

由于实现书写需要一定技法，技法的掌握又有一定难度，因而不同的技能功夫也确能给人以不同的审美感受。正由于此，书写的功夫首先为人们所重视。但在不同的历史时

[1]《周易·系辞上》。

[2] 许慎：《说文解字序》。

16　　[3] 卫恒：《四体书势》。

期、不同的书法状况下，功夫也有不同的表现。在书法由粗疏向精妍发展的初始阶段，少数人书写技能的精熟正是"人的本质力量丰富性"的表现，所以为人所美。但当这种技能普遍为更多学书者所掌握后，一个书家仅能以精熟的技法模仿前人，而无自己情志的抒发、无自己的审美追求、无自己鲜明的个性面貌时，人们便对这种仅有技能功夫的表现不再觉其美了。此时的功夫要求就表现在"执法能变"，表现为新的审美境界的追求了。可是当书家的心力全都用在形式面目的追求，而表现不出主体高尚的精神气格时，人们也就不会有美的感受。如元明以来，当赵孟頫、董其昌妍媚书风风靡一时之时，傅山就提出了"宁丑毋媚，宁拙毋巧，宁直率毋安排，宁支离毋轻滑"[1]的主张，反其道而求之了。

不同历史阶段，书法的审美追求都能显现出民族哲学思想的影响，所谓要从民族哲学思想与书法发展的历史现实中去考察，就是说，即使是为实用而产生，并在实用的前提下发展的书法，其中也有艺术意义的追求，也深深地受着传统哲学思想的影响。《周易·系辞上》称："一阴一阳之谓道"；《老子》称："人法地，地法天，天法道，道法自然"。——说到底，人的一切创造都是以自然为法的。书法所讲求的一切理、法，也都受自然的启示和暗示，书法没有离开了自然之理、法而自生的理、法。

比如书法经常讲得"天然""文质彬彬""端庄杂流

[1] 傅山：《霜红龛集》卷四《作字示儿孙》。

丽，刚健含婀娜"，[1]称雄强却不美霸悍，重妍媚而不美靡弱，要求"违而不犯，和而不同"等等。原因就在于传统哲学中道家思想就认定宇宙是阴阳统一的，而书法艺术是"法天则地""近取诸身，远取诸物"的创造，所以也必须体现宇宙的矛盾统一原理。

但是，这种哲学思想反映于书法的美学思想又是通过不同发展阶段的书法现实来体现的。战国时期的庄子就说："素朴而天下莫能与之争美。"[2]但唐代以前的书法艺术并没有体现这种追求。南朝宋虞龢还认为："古质而今妍，数之常也，爱妍而薄质，人之情也。"[3]盛唐孙过庭则又说："驰骛沿革，物理常然。""何必易雕宫于穴处，反玉辂于椎轮者乎？"[4]直到北宋，才有"书要拙多于巧"（黄庭坚语）的认识。自此以后，"拙""朴"也才成为书法艺术的审美概念。傅山提出了"四宁四毋"，刘熙载在《书概》中更说："不工之工，工之极也。""丑到极处，就是美到极处。"——看似前后矛盾，不知孰是孰非，但联系书法发展的实际，联系传统的哲学、美学思想，恰好反映了书法精神在民族文化大背景下发展的必然。

[1] 苏东坡：《和子由论书》。

[2]《庄子·天道》。

[3] 虞龢：《论书表》。

[4] 孙过庭：《书谱》。

第五节　书法艺术构成与
其内在精神

　　书法由运笔、结体、谋篇三者构成，三者各有相应的法度。如运笔讲求疾涩、轻重、提按、衄挫，讲求无往不复，无垂不收，欲横先竖，欲竖先横，欲下先上，欲左先右等等。笔画讲求运行力度变化形成的质感，若有筋骨血肉，要力实而气空……。结字讲求排叠、避就、顶戴、穿插、向背、偏侧、挑窕、补空、覆盖……；天覆者，上皆覆下，地载者，下以承上……。谋篇讲求浑然一体，行气通贯，一气呵成。在墨的运用上，还讲求"带燥方润，将浓遂枯"[1]等等。从总体上说，还要求"书必有神、气、骨、肉、血，五者阙一，不为成书"[2]……

　　所谓"法度"，就是说"法"的运用要有"度"，无"度"的掌握也就无所谓"法"。

　　书家都很重视法度，把得心应手地运用法度视为书家的基本功夫。

　　作书之"法"是谁制定的？是根据什么制定的？"度"又是根据什么定下来的？书家们对这些问题似乎并不去思考，或并未深思其根本原理。

[1] 孙过庭：《书谱》。
[2] 苏轼：《论书》。

实际上，法度中为什么会有这样的要求而不是那样的要求，这正是法度制定中所体现的、书法特有的一种精神——民族的文化精神、哲学精神及其表现于书法的美学精神。 即把书法当作一个并非具象的生命形象来创造，把书法形象当作人、人所感悟的生命形体来营构，把书法作为民族文化、民族哲学精神的直观形态来表现，把书法作为一定时代人的精神气格的对象化来观照。——正是从这一根本点出发，乃有中国书法艺术，乃派生出一系列法度。

基于此，不仅人本能的生命意识，而且民族特有的伦理道德观念、人文风采、人格理想，也都反映在书法创造及其审美要求中。所以，当人们发现书法确实可以"达其情性、形其哀乐"时，便要求书法反映出艺术家情性的真率、修养的充实、境趣的高尚和形式的完美，对书法艺术也有"尽善矣又尽美矣"[1]的理想。而当书家片面追求形式美而忽视了情性的真实，务为妍媚而刻意做作之时，为了"矫枉"，便又产生了"过正"的要求，用以反映艺术的真朴。

在对待书法形象的审美上，则又充分体现了儒家哲学思想的"中庸观""中和观"，人们不只把书法形象当作一个个"人"来观赏，而且还要求所成之象有符合儒家审美理想的表现："文质彬彬""中和为美"。并据此派生出相应的一系列法度，认为一个人的书风不能偏执，一个时代的书风也不能偏执；认为法度的运用都在服务于"中和"之美的创

　　[1] 李世民：《王羲之传论》。

造，无过无不及，恰到好处。——离开了这一根本点，就无法度运用的意义。

为什么运笔要求"无往不复，无垂不收"呢？——"往"与"复"、"垂"与"收"是对立的统一，书法的一切法度都体现对立的统一：要以"不同"求"和"；要有互"违"（即变化），但不互"犯"。即承认矛盾，统一矛盾。——只有体现了这种精神，才符合道家与儒家各从不同角度提出的哲学、美学原理，才能唤起人们的美感。

为什么运笔讲力度、讲气势，以凝重、温润、浑朴、空灵为美？这与人的生存发展本能有关，与人本能的生命意识有关，它促使人们把书法形象当作有生命的形象来创造；这也与民族文化熏陶下的人们的人格意识有关，书格就是民族文化精神熏陶下的人格。

所以我们说，中国书法精神与民族文化精神、民族哲学精神紧密联系，它通过书法构成的各个层面、各个环节的艺术要求被体现出来；它是一种永不衰竭的精神，赋予书法艺术以强大的生命力，使其在不同历史条件下得以发展。这个伟大民族的物质文化和精神生活在发展，伟大的民族精神也以独特的个性形式在发展，正是这种民族精神，才孕育了特有的书法精神，孕育了特有的书法艺术。——这个民族不会衰亡，这种精神不会衰亡，书法艺术也不会衰亡。

和一切事物一样，传统的书法精神也不是完美无缺的。但是，也只有先认识它，而后才能有选择地去其不足，发扬精华，寻求时代的新创造。

第二章　从历史的书法现象
考察认识书法精神

第一节　书法的形成发展与
书法精神的体现

　　不同历史时期的书法有不同的艺术表现，书法精神也从不同历史时期的书法发展状况中以不同的现象表现出来。将占卜的结果以更早的文字契刻于甲骨，这是我们祖先的伟大发明，即使其形质极为拙朴，也是贞人倾其心力的创造。当时，除了结字，很难说贞人们对线条的契刻有自觉的审美效果的寻求，但它也是"人的本质力量"的表现，是个人才能的物化。它不仅在文字结构上体现了贞人对自然、对自身形体结构规律感悟后的运用，而且确实体现了先民朴素的创造生命形象的心灵，是人的创造力的显现，因此它具有审美意义与价值。但它毕竟是拙朴的，必然被逐渐精熟的技巧所取代。甲骨文契刻技巧虽日益精熟，但人们并不满足，其原因是：书写出的圆转之线都因契刻而变得径直，不断出现的新的结字，也还不尽如人意。因此，寻求线条的圆通仍是篆体

的基本追求，但过于繁多的笔画却又影响了实用，在人们认识到文字终究只是信息的符号时，所以就有了笔画减少的发展。但在减少笔画的同时，人的审美心理并未减弱，小篆以极为方正匀齐的形式出现，即这种追求的具体表现。即便此时竹木简牍上的书写，笔画都不如金石上的精谨，那是条件的限制。其实，任何器物上的书契，只要有可能，人们都是力求精谨的。同样是讲工谨，刻在龟甲兽骨上的文字（图1）与铸在青铜器上的文字（图2），其形体、笔画呈现出不同的效果，这是因为条件的不同造成的：甲骨文是直接刻成，而青铜器铭文却是写在泥模上，用刀具刻出后，以青铜铸就的。

图1　甲骨文

以契刻为手段，笔画瘦劲，结构紧严。

图2　金文

以熔铸为手段，笔画圆转，结构和畅。

在纸张上书写成为普遍的书法形式后，日益完善的技巧使人们认识到，书写有契刻所不能达到的灵活生动，从而更注意书写效果的追求。刘熙载说"秦碑力劲，汉碑气厚"，其实，这种效果是刻石造成的。只有碑石上的刀刻，特有的气势才得以展现，而汉代各种形式的书写，如竹木简、布帛、纸张，是显示不出这种"力劲"与"气厚"的。

因此，如果没有那许多碑石摩崖书迹，人们也很难获得"力劲""气厚"的印象，说明一个时代的书风又与其时代的书写条件有着直接的联系。在秦汉的简牍上，我们看到的多是古朴的意趣，从大小篆到隶书的过渡，没有严格规范的体势，用笔多简率，笔法变化也不多。不过在当时人的眼里，标准的秦篆最精美，只是这种精整的形式在日常使用的简牍上，也难以做到。因此，为适应急需，简牍上笔画繁复的篆体，就逐渐衍变出笔画减少、行笔不求圆转、多是直来直去的隶体。但从西汉早期隶书与东汉晚期的隶书来看，也有由粗疏向精整的发展。《曹全碑》（东汉中平二年立）、《张迁碑》（东汉中平三年立）等相较西汉时期的《五凤刻石》（五凤二年刻）、《杨量买山地记刻石》（宣帝地节二年刻）等要精整许多（图3）。今人看到的汉碑、汉印的粗放、残缺，实都是后来的客观因素造成的，古人并未有心求粗放，寻"残缺美"。

图3
同是隶书，石刻与简牍书写效果大不一样。

精整的隶体也难以适应日益增多的实用需要，隶体急速简率的书写便导致章草的出现，章草的进一步解放，便有了今草（图4）。

图4

章草书笔画仍具隶意，字字独立，古雅质朴。
今草已脱尽隶意，字与字常连书，流利妍媚。

流动飞舞的今草固然能应急需，又有生动的审美效果，但用于要文大典、传达政务军令，却可能难以确认而又影响实用效果。汲取隶体的基本结构，将草书笔法规整化，平正而又流丽的真书便创造出来。于是正、行、草三体就逐渐取代了历史上先后出现过的各种字体。孙过庭充分肯定这种变革，他说：

夫质以代兴，妍因俗易，虽书契之作，适以记言，而淳醨一迁，质文三变，驰骛沿革，物理常然。[1]

诚然，"驰骛沿革，物理常然"，没有不变化发展的事物。但"质以代兴，妍因俗易"是否在任何时候、任何地方都是如此，可就不一定了。"难能才可贵"，当人们认识到

[1] 孙过庭：《书谱》。

"质"的审美价值时，便开始了对"质朴"的寻求，而当人们以"妍美"为难得时，便会努力寻求"妍美"。当然，以什么样的"质朴"为美，又有时代要求和个人认识的差异，"妍美"若变为流俗，也会引起审美心理的逆反。其实，孙过庭并非完全没能看到这个问题，他在《书谱》里还提出了"贵能古不乖时，今不同弊"的艺术创作原则，即学习古人的艺术经验，不能违背时代精神；讲求时代气息，又不能有时俗之气。"今"与"古"的区别在哪里？——古多拙朴，今（指唐时）求妍美。适"今"又不能与时俗"同弊"，唐时的"今弊"又是什么呢？——只在形式上下功夫求妍媚。孙过庭认为这是不当的。他的审美理想是"文质彬彬"，即既有完美的形式，也有高尚的精神内涵。——在此以前的书论，是没有这样的论述的（不是说此前的书契全不存在这样的现象，而是此前人们还没有认识到这一点）。孙过庭第一次提出了书法要讲求由形式表现出来的精神内涵。——把书法美的认识从理论上推进了一大步。

从东汉直到南朝的书论中，主要是讲字势（如篆势、隶势、草势）。人们看到了不同字体的审美特点，以能掌握一定字势为"能"。有史以来第一篇记录历代书作的是羊欣《采古来能书人名》，文中被肯定的那些人之所以被称为书家，主要是因为他们"能"书。即"精能""精善""笔迹精熟""博精群法，特善草书"，学仿前人"几欲乱真"等。只有论及王献之书时，才有"骨势不及父，而媚趣过之"之说。——即不只是笼统地讲技能，而且讲到了风格特

点。至王僧虔《论书》，又出现两个新的审美概念："天然""功夫"。属于"功夫"的有"骨力""笔力惊绝"等，属于"天然"的则有"风流趣好"的形容。其《笔意赞》中，还提出了两个概念："神采""形质"。他写道：

> 书之妙道，神采为上，形质次之，兼之者方可绍于古人。

他从书法形象上看到了精神风采，而且指出书法之妙，正在形质与神采兼有，神采比形质更为重要。

可见这时候，人们虽认为"功夫"最难，但也认识到"神采"更高，而"神采"的表现在于形象效果的"天然"，不"天然"就失去了"神采"；学书者要磨炼功夫，以功夫创造有生命神采的艺术形象。——这也成为这一时代书家所要把握的艺术精神。

虽然从有书法开始，作品中的个性差异就已存在，但此时人们尚不知有对风格的注意，也没有对艺术个性的强调。"晋穆帝时，有张翼善学人书，写羲之表，表出经日不觉。后云：'几欲乱真'"。羊欣在《采古来能书人名》中将这件事作为"功夫"的典型来介绍，是表扬，不是非议。——充分反映了当时人们的书法能力意识。羊欣善学王献之，时人有"买王得羊，不失所望"之说，书史上记下这件事，也是对羊欣"功夫"的肯定。因当时人偏重"功夫"，尚未认识到艺术个性的意义与价值。

书法的发展，书法审美经验的发展，也促进了书法思

想、艺术追求的发展。孙过庭在《书谱》中强调"无间心手""心不厌精，手不忘熟"的同时，第一次提出书法可"达其情性，形其哀乐"，并以王羲之的若干代表为例论证这一点。要求书家"情动形言，取会风骚之意；阳舒阴惨，本乎天地之心"。还引用孔子的"中和观"论述书法中"形"与"质"的关系，指出：书法创作具有其规律性，这种规律在掌握以后，"自可背羲、献而无失，违钟、张而尚工。譬夫绛树青琴，殊姿共艳；隋珠和璧，异质同妍。何必刻鹤图龙，竟惭真体？得鱼获兔，犹吝筌蹄？"——在这里，孙过庭实际提出了艺术创造要追求个人风格面目的问题。认为学书者只要把握住"中和"的美学精神，有钟、张、羲、献的功夫，尽可以创造自己的面目，而不必一定要强学前人面目。当然，这还不能算是对个性、风格、面目、意义与价值的认定，但他已较前人那种以学古要得古人面目才是能力的思想，前进了一大步。

直到张怀瓘，才第一次正面提出了从有法到无法的思想：

圣人不凝滞于物，万法无定，殊途同归，神智无方而妙有用，得其法而不著，至于无法，可谓得矣，何必钟、王、张、索，而是规模。道本自然，谁其限约。亦犹大海，知者随性分而挹之。[1]

[1] 张怀瓘：《评书药石论》。

显然，张怀瓘的认识比孙过庭又前进了一步。他认为：一、所谓"得法"，不是指得前人法而死守，而是"得其法而不著，至于无法"。二、书法之道，本乎自然之理；钟、王、张、索之能，正在于他们能按自然之理作书，谁也不能限约。三、"法"是客观存在，但也要"随性分而挹之"即法能分别得到适合自己情性的运用，书法就有了个性面目。

晋代残纸　　　写本《三国志》残卷

历史事实说明，在最讲求法度的唐代，也还存在如何用"法"的认识问题。——张怀瓘的话是有针对性的。到晚唐时，韩愈的话的针对性就更强了：他赞成张旭式的而不赞成高闲式的创作方法，赞赏张旭"利害必明，无遗锱铢""情炎于中，利欲斗进，有得有丧，勃然不释，然后一决于书""喜怒、窘穷、忧悲、愉快、怨恨、思慕、酣醉、无聊、不平，有动于心，必于草书焉发之"。[1]

晚唐，释亚栖更明确地提出了"无为奴书"的思想，他认为，作为一个书家，要有"自立之体"；只讲求仿古人，只有写出古人面目的功夫，"纵入石三分"，也只是"奴

[1] 韩愈：《送高闲上人序》。

书"，没有意义。

很明显的事实让我们看到了不同时代所体现出的书法精神的具体表现。书法精神正是在民族文化精神的大背景下，在书法发展的现实中逐步形成的，也是一定政治、经济、文化艺术发展的现实所决定的。

自魏晋以后，字体的发展已稳定，书写方式也在纸张上稳定下来（碑石刻字仅仅作为特殊用途）。正、行体作为实用字体被广泛应用，魏晋人在正、行书上已取得了很高的成就，后来者学习正、行书，也只能以魏晋为范本（图5）。

《快雪时晴帖》　　《中岳嵩高灵庙碑》

图5　魏晋、南北朝正、行书

为了学习魏晋人书，必以其为根据总结出一系列法度。唐代是我国封建社会的鼎盛时期，为了统治其辽阔的疆域，全面建立起前所未有的封建法统，遴选百官也有严格的书判取士制度。人不分贵族、庶民，都必须经过科举考试入仕，参加科考者，必须写好一手为考试制定的统一字体。而且为了保存魏晋法帖以供人观赏和学习，在当时没有别的复制办法的情况下，还发展了冯承素等人"下真迹一等"的"响搨"技术。封建盛世的豪情壮志，使其时的书法确实有一种

雄强振发的精神。（图6）

一批有才能的书家，创造了名曰学"二王"、实则出自己的书法艺术，表现出了主体的风神气格，也表现了时代精神。孙过庭、张怀瓘等人因此才有了见识超过前人的书学理论。而与此同时，一味模仿前人、为法所拘的人，则失去了自己。也使得孙过庭、张怀瓘等不能不有"背羲、献而无失，违钟、张而尚工""随性分而揑之"的新识。发展到晚唐，更出现了释亚栖要求"自立之体"的呼吁。

褚遂良书　　　　　柳公权书

图6　唐人楷书法度化

诸侯纷争的五代，接受了晋唐书学经验，同时也算真正接受了孙过庭、张怀瓘等人书学思想的杨凝式，创造出了既不失晋人矩度，又极尽纵逸雄肆之妙，个性面目极为强烈的书法。（图7）

这种书法，既是杨凝式身处乱世心态的反映，也是魏晋以来优秀书风、优秀书法美学思想得到继承和发展的表现。所以黄庭坚说他"下笔便到乌丝栏"。

但是对于杨凝式的书法，那些拘于唐代书法面目、以之为森严法度的人却不以为然，包括宋初的李建中、蔡襄等

人就宁守颜、柳而不学杨。真正认识杨凝式艺术的是苏、黄等人，只有他们才从根本上理解杨凝式的书法精神，才真正认识其价值。并受其启发发展了"以禅意为书"实则无拘于法，而是以精神修养、情志意兴入书的一代新风。——这是由极度法度化的书风、书学思想引出的逆反。

图7　五代·杨凝式书法的个性化面目，对宋代苏轼、黄庭坚、米芾"以意为书"的追求提供了借鉴。

北宋初年，朝野普遍不重书法，满足于"才记姓名"。李建中、蔡襄等都是继承颜法的佼佼者，苏东坡、黄庭坚书法兴起之时，也仍在颜、柳法书的重重包围之中。此时人们欣赏书法，不知关心有无个人面目，仍像齐高帝看张融书一样，以有无"二王""颜柳"法度论书。晁美叔就曾非议黄庭坚："右军波戈点画一笔无也。"不过，黄庭坚也有自己坚定的艺术见识："若美叔则与右军合者，优孟抵掌谈说，乃是孙叔敖

耶？"[1]——不是王羲之，何苦硬要学成个假王羲之呢？而苏东坡面对一些只知仿效古人而不求创造自己的人则说："吾书虽不甚佳，然自出新意，不践古人，是一快也。"[2]

米芾更是一个由"集古字"到"人不知以何为祖"的书家。尽管有人称其为"复古派"，他也确实认认真真学习过不少古代优秀书迹，但是，没有人比他更厌恶那些为了恪守法度而刻意做作的作品。他称"欧、虞、褚、柳、颜，皆一笔书也"，鄙他们为"丑怪恶札"。

从理论上认真指出唐代真书之弊的是南宋姜夔，在其《续书谱》中，他说：

良由唐人以书判取士，而士大夫字书，类有科举习气。颜鲁公作《干禄字书》是其证也。翘欧、虞、颜、柳，前后相望，故唐人下笔，应规入矩，无复魏晋飘逸之气。

在力求"天真自然"、"无刻意做作"、以矫唐人书法"科举习气"之时，黄庭坚也曾提出"书要拙多于巧"、有"烈妇态"，不要"百种点缀"。

姜夔在总结北宋书家的创作经验时，更继承了北宋书家的艺术思想，并提出与唐孙过庭所主张的"中和为美"相对立的书法美学观：

[1]《山谷题跋》。

[2] 苏轼：《论书》。

不得中行。与其工也宁拙，与其弱也宁劲，与其钝也宁速。[1]

各尽字之真态，不以私意参之耳。[2]

"字"哪来所谓"真态"？哪一个字不是书者以"私意"参古书之"意"为之的？——这话实际是说，书法运笔、结体，都有其客观存在的规律。所谓"真态"，是指运笔、结体都应以自己的真情性遵循自然规律写成，使人看来既不是只有法度的谨守，也非任笔涂画、不识规律。——他之所以产生这种认识，实在是当时许多书者或做作太甚，或死守法度，使人在审美心理上已十分反感了。

从当时流行的"法书观"来说，这是一个十分出格的思想，但它合于"道本自然，谁其限约"之论，却又似得到禅家的"顿悟"。它反映出宋代与唐代迥不相同的书法审美理想：唐人以法度森严为美，宋人却讲求以学识修养写真性，以书中既得自然之理，为写"韵"、为有"烈妇态"。——与唐人比，时代书法美的认识大变了。

南宋兴起的程朱理学，把儒家思想更上升到哲学的高度，其于南宋政治、经济无补，却给元代郑构、刘有定等人认识书理提供了理论根据。他们否定了北宋苏、黄等那种充满创造活力的书法精神，而重又举起"中和为美"的旗帜。时代确实又出现了一种以精熟妍媚为美的书风，赵孟頫则是

[1] 姜夔：《续书谱》。
[2] 姜夔：《续书谱》。

这一书风的典型。这书风不仅为时所重，而且为明人所继。这是书风在恪守"中行"之道并走向极妍的时期，董其昌羡赵之熟，但又以较赵书更有"秀润之气"而自得。（图8）

元·赵孟頫之妍媚风格　　　　明·董其昌之圆熟风格

图8

事物的辩证法也正在于极度的精妍，正意味着这种审美时尚已走近它的尽头，反对这种书风的思想早已在酝酿之中。连自命精熟尚不如赵的董其昌，也感到一味精熟不行，称"书要熟后生"。可"熟后生"究竟是什么，却也说不清。这无非反映他对一味精熟的书法面目已不满了。

明代已是封建制度走下坡路而资本主义处于萌芽状态之时，人们的思想较前朝已明显活跃。有位学人李贽大创"童心说"，居然表现了对儒家思想的叛逆，艺术思想显示出较前人更多的民主和个性解放意识。明代的正书虽然在科举制度的牢笼下受到台阁体的桎梏，但是非为实用的行、草书却有较大发展，并出现了一批颇有个性的书家。

尽管如此，书家们仍感陈规缚人，新貌难求；赵、董书

风更像前后相随的幽灵，影响着人们的追求。到明末清初，这种状况的持续更使具有强烈民族意识的傅山，将它与时代的政治、与有关的人及其政治态度联系起来，并提出"四宁四毋"的书法主张，直接把矛头对准了赵孟頫。

傅山虽提出了这样激进的书学主张，但自己做不到，因此而哀叹："腕杂矣。"这也暴露出明末清初之际，书法实践与人们对书法的审美要求之间出现了越来越深刻的矛盾，人们既不满足晋唐以来那种单一的书风，又找不到突破这种模式的办法。清道光年间，刘熙载所著《艺概·书概》中，更出现了较傅山有过之而无不及的论点："丑到极处，便是美到极处。"并指出：

学书者始由不工求工，继由工求不工。不工者，工之极也。

这就是这一时代最有代表性的书法美学精神。这一美学精神的提出，既反映了人们对当时书况的极端不满，也表现出人们对新书风书貌的期盼；既活跃了当时被传统的晋唐中和定势拘围已久的书法美学思想，也鼓舞了人们向新的书风书貌探求。其时，汉魏碑书出土，魏碑已是正书，早于晋书，面目又迥异于帖，这使欲变而不知变的书家获得了新变的启迪。（图9）

是理论促实践，也是实践促理论。在封建制度行将崩溃之时，书法艺术却得到一次前所未有的兴盛，在沉闷了几百年之后，又得到一次新的振发。

图9 北魏刻石 笔画且方且圆，结体端庄，有正有奇

第二节 从学书方法上考察书法精神

书法精神是通过书法创作以及对书法的审美要求体现出来的，因而我们既要从书法艺术的总体上看这种精神，也要从书法构成的方方面面去认识这种精神。

书法技法的运用，就足以体现出书法之为艺术的许多特点。

西方的硬笔书写是不会将书技当问题研究的，而毛笔书法则不同，仅就执笔来说，历代名家的论述就足可编成一本册子。其原因就在：毛笔书法是为创造生动的形象服务的。

起先，笔怎么执、怎么使，古人都是保密的。他自己怎么会的，不说是从实践中摸索得来，而说是"神授"，因此也不轻易传授给别人。书史上流传：钟繇向韦诞苦求蔡邕

笔法不得，为此"抚膺尽青"、吐血晕死过去，魏太祖以五灵丹活之。钟繇没有别的办法，只有等韦诞死后掘其墓而取之；而钟临终又将执笔法带到墓中，之后求笔法者则再掘其墓而取之。

虽然这故事荒唐不可信，但能让故事流传，就足以说明人们对用笔法的关心。它反映了一种思想认识：执笔不那么简单，用笔更是书法的关键——其中有要妙。这是任何别的工具使用上所没有的讲求。

后来，笔法终究被有心人通过实践逐渐体会，人们也进一步认识到：书写所美的是"有意"之象，如何能写出这种效果，确实有许多具体的方法。为便于掌握这些方法，于是将"写意"的经验总结为"法"，开始讲"法"，讲"诀"，甚至求用"法"之"度"。如李世民的《笔法诀》、张怀瓘的《论用笔十法》、李华的《二字诀》、韩方明的《授笔要说》、林蕴的《拨镫序》、李煜的《述书七字法》、陈思的《秦汉魏四朝用笔法》以及不知作者的《翰林密论二十四条用笔法》等等。——世上没有任何一种创造将工具的运用讲得这么神秘而又繁琐的。

以上仅仅是讲执笔、用笔，而关于如何结字，各种讲求就更多了。从历史上留下的书学著述看，蔡邕所撰《九势》则可能是第一个讲具体技法的。

"九势"，就是九种求"势"的用笔之法。如称：

……藏头护尾，力在字中，下笔用力，肌肤之丽。故

曰：势来不可止，势去不可遏，惟笔软则奇怪生焉。

即：写字用笔要"藏头护尾"，"下笔用力"是为了使写出的笔画具有力势感，有"肌肤之丽"。"肌肤"，人人都有，有何美丽之处？点画书写又何以能产生"肌肤之丽"？——从这些话里，充分表明他已明确把书写出的字，当作一个个生命形象来观照、把握了。正因为要创造生动有活力的生命形象，所以要求笔画运行要有运行之"势"；而"势来""势去"有其自身规律，书者得按规律，且要充分利用毛笔的性能，才会产生具有生命意味的、"奇怪"效果。——他不仅讲了方法，还讲了原理和它的根据。

接着他又讲：

凡落笔结字，上皆覆下，下以承上，使其形势递相映带，无使势背。

转笔，宜左右回顾，无使节目孤露。

藏锋，点画出入之迹，欲左先右，至回左亦尔……

不过，我不相信这篇文字出现于东汉，因为此时的书写基本上是在简帛上进行，写的是隶体，不可能产生纸上书写正书之笔法。所以这些话讲的只能是正书出现后的用笔方法。

蔡邕《九势》全篇不过204字，可谓简明扼要。自后1800年，讲书写技法者除了更详实（实际不少是烦琐的），

没有超过这个范围的。更为难得的是：他不像蔡琰吹嘘的那样，讲其父的笔法得之"神授"，也不像后来人常说的"非口传心授，不得其密"。而是明确地告诉人：抓住这些要领，有了这个基础之后，"虽无师授，亦能妙合古人"。

早期讲"诀"、讲"法"，还具有要言不烦的特点。

传为王羲之《记白云先生书诀》中也说：

> 把笔抵锋，肇乎本性，力圆则润，势疾则涩；紧则劲，险则峻，内贵盈，外贵虚；起不孤，伏不寡；回仰非近，背接非远；望之惟逸，发之惟静。敬滋法也，书妙尽矣。

这些话中有一个根本要求，即工具的把握运用也要"肇乎本性"，只要掌握这些要点，尊重这些方法，就会"书妙尽矣"。——说明书道并非神妙不可攀，也并非口传心授不可得的。

王僧虔《笔意赞》中也有类似的话。虞世南《笔髓论·叙体》一节也说到秦代以前，书"凡五易焉，然并不述用笔之妙。及乎蔡邕、张、索之辈，钟繇、卫、王之流，皆造意精微，自悟其旨也"。——不仅承认古人并没有专门讲"用笔之妙"，书也在发展；还承认从蔡邕直至"二王""皆造意精微"，原因就在能"自悟其旨"。——这是一个很开明、很重要的思想，即他以切身经验明确告诉我们："用笔"是可以"自悟其旨"的。在《指意》一节里，他批评"未解书意者，一点一画皆求象本，乃转自取拙，岂成书

耶？"同时又指出："终其悟也，粗而能锐，细而能壮，长者不为有余，短者不为不足。"即在技法运用上有极大的灵活性，关键只在充分利用工具性能，做有生命活力的形象创造。

而孙过庭则说：

> 况书之为妙，近取诸身。假令运用未周，尚亏工于秘奥；而波澜之际，已濬发于灵台，必能傍通点画之情，博究始终之理，熔铸虫、篆，陶均草、隶。体五材之并用，仪形不极；象八音之迭起，感会无方。……譬夫绛树、青琴，殊姿共艳；隋珠、和璧、异质同妍。何必刻鹤图龙，竟惭真体；得鱼获兔，犹吝筌蹄。[1]

这些话，一方面肯定了"书之为妙"处，另一方面指出获取妙造的现实根据和必须具有的实践能力。——孙过庭彻底摒除了"书道神秘论"，他一方面要求学书者理解技法的基本原理，老老实实向法帖学习，并领会规律、通过实践掌握具体技法；另一方面告诉学书者：当掌握了根本规律、方法得心应手之后，大可不必像"刻鹤图龙"那样只是依样画葫芦，而是应大胆挥写。总之学技术不是为了规模前人，而是为了掌握手段，抒发自己，"得鱼获兔，犹悋筌蹄"，得"意"忘"形"，几不知技法之所用。这也说明，唐人虽极端重"法"，但不为"法"所拘。

[1] 孙过庭：《书谱》

然而从北宋开始，有一个书法冷落时期，许多文化人满足于"才记姓名"，致使欧阳修有"书之盛莫盛于唐，书之衰莫衰于宋"[1]的哀叹。李建中、蔡襄等人出，能规模前人，于是成为宋初的名家。

欧阳修书名为文史之名所掩（被史称"唐宋八大家"之一）。他作书不是为了争功名、求时誉，而是从书写活动本身寻求自娱。他也讲技法的学习，但并不"较其工拙"，而且认为"区区于此，遂成一役之劳，岂非人心蔽于好胜邪？"[2]——这可以说是唐代书法大盛以来所没有的书法思想态度。这种思想态度，给了他的门生苏东坡以及黄庭坚和后来的米芾，在书法思想态度上以决定性的影响。苏东坡明确地说：

笔成冢，墨成池，不及羲之即献之；笔秃千管，墨磨万锭，不作张芝作索靖。[3]

黄庭坚则认定：

学书时时临摹，可得形似。[4]

[1]《欧阳文忠公全集》

[2] 欧阳修：《试笔》

[3] 苏轼：《论书》

[4] 黄庭坚：《论书》

但他认为仅做到这一点还远远不够，"大要多取古书细看，令入神，乃到妙处。惟用心不杂，乃是入神要略"。[1]

米芾比苏、黄写字更勤奋，七岁开始临书，内府中法帖，几无所不临，"一日不书，便觉思涩"。[2]

苏、黄、米三人虽都十分重视临习古人书，但他们并不把技法看得神秘，也不死学。在他们看来，精深的技能固然是追求艺术效果的基础，但书法终究是为抒发胸臆、表达意兴的。

到了明代，关于学书之法反又出现了神秘化的论述，解缙居然说"学书之法，非口传心授，不得其精"，[3]甚至称"自羲、献而下，世无善书者"。[4]

元明清之际，学书思想上盲目的崇古论，无视书理的技法论，在赵孟頫、董其昌的影响下更形成一股强烈的时潮，仅仅一个中锋问题，就有多少人为之纠缠不休。清人笪重光在《书筏》中称："古今书家同一圆秀，然惟中锋劲而直、齐而润，然后圆，圆斯秀矣。""能运中锋，虽败笔亦圆；不会中锋，即佳颖亦劣。优劣之根，断在于此。"——把能否专用中锋当成写好字的关键，似乎学书就只是学会使用中锋的问题；将写字简单化，将运笔绝对化。

事实是否真是如此呢？

[1] 黄庭坚：《论书》
[2] 米芾：《海岳名言》
[3] 解缙：《春雨杂述》
[4] 解缙：《春雨杂述》

明代王世贞就曾据实论证：

> 正锋、偏锋之说，古本无之，近来专欲攻祝京兆，故借此以为谈耳。苏、黄全是偏锋，旭、素时有一二笔，即右军行草中亦不能尽废。盖正以立骨，偏以取态，自不容己也。文待诏小楷，时时出偏锋，固不特京兆，何损法书？解大绅、丰人翁、马应图纵尽出正锋，宁救恶札？[1]

其实，这只要看看古人书迹、看看书写效果就可以弄清楚的问题，却硬要在那儿死争，有何意义？而且参与争论者，都不是书论家，而是实实在在的书家。他们笔下未必真是如此这般，而问题之所以出现，就在于这部分人盲目崇古，既不认真研习古人书，又迷信所谓"心正笔正"的"中锋论"。而古人明明说得清楚明白的道理，反而不去认真领会。

这一现象从表面看，似乎只是一个技术问题，一个技法的理解、学习、运用问题，实际却是对书法作为艺术怎么认识、怎么把握的问题。有人认为：书法只是晋唐人规定了的模式，后来者能模仿前人技法、写出前人面目，就是"艺术"，做不到这一点，都是错误。另有一种认识则认为：作为保存信息的工具，文字需要有统一的笔画结构，但是为满足人的审美心理需求，则完全可以在遵守文字形构规定的前提下，尽书者的能力修养"达其情性，形其哀乐"，做具有

[1] 王世贞《艺苑卮言》

个性特征的创造。因为书法之美，不是从摹仿前人的本领中体现，而只体现在遵循书法之为艺术基本规律前提下的大胆创造。

汉代曾出现赵壹的《非草书》，就是从草书的实用价值引发的对其存在价值的否定，后来有人觉得赵壹《非草书》提出的几条理由简直像开玩笑，因此便称《非草书》一文乃赵的一篇"游戏之作"。实际上，赵讲这些是很认真的，当时不少人的认识就是如此。

在时人看来，似乎是前人思想认识太局板。笔该怎么执，难道不是根据书写要求、从工具材料运用的实际效果总结出来的么？离开了书写目的、要求和工具材料的性能，这种争论毫无意义，抓住这个根本，问题就解决了。为什么这样一个不是问题的问题却苦苦纠缠了那许多年呢？

其实，无论是东汉赵壹的《非草书》，还是明清人关于中、侧锋之争，都体现了一种精神。

赵壹反对草书的一系列论点在当时人看，可以说是具有"雄辩性"的：

> 且草书之人，盖伎艺之细者耳。乡邑不以此较能，朝廷不以此科吏，博士不以此讲试，四科不以此求备，征聘不问此意，考绩不课此字。善既不达于政，而拙无损于治。推斯言之，岂不细哉？夫务内者必阙外，志小者必忽大。[1]

[1] 赵壹：《非草书》

对草体之出现，赵壹说："上非天象所垂，下非河洛所吐，中非圣人所造。"[1]

在当时，没有比赵壹这一大堆"理由"更具蛊惑力的了，但历史事实证明：草书并没有因其说的那些"大道理"而废弃。说明现实需要比空洞的理论有不可比拟的生命力，而理论如果不符合实际，任其说得天花乱坠，也不能阻止事物的发展。草书的存在价值无论从实用上，还是作为艺术形式上，都是无法否定的。——这，难道不足以显示一种精神？

明清人关于中侧锋争论所反映的问题比赵壹非草书更为复杂、深刻。这本是一个只要对古迹认真观察分析，弄清用笔的目的要求，并通过实践就可以解决的问题，却居然变成了延续几百年不休的争论。这里面我以为：更慑于扬雄一句"书为心画"，以及对柳公权一句"心正则笔正"的简单化理解，因为谁敢在众人面前将笔前后左右倾斜，以示自己"心"不"正"呢？实际上，书法作为书者的心理现实、修养品格的对象化的确是事实，但也不能简单到笔正则心就"正"、人的品格就"正"了吧？——这样说，是不是古人太笨了，能受到这种似是而非之论的愚弄。其实不然，这里恰体现古人的一种意识：即把对技法的掌握运用与书者的精神品格联系起来，要求书家对书法创作的每一步骤、每一环节都要从精神气格的高度上重视。意在说明：书法不仅仅只

[1] 赵壹：《非草书》

是技法的运用——从学书一开始，就要有气格修养的自觉，因为它是民族文化现象。

无可否认，真理前进一步就成谬误。古人并不笨，也不局板，就在这种"理论"出现的同时，也出现了"死技法、活运用"的思想观点。

处在南北朝的王僧虔在《笔意赞》中，虽提倡从临习王羲之书入手，但要求不受古人技术方法的束缚，认为要紧的是："必使心忘于笔，手忘于书，心手达情，书不忘想""努如植槊，勒若横钉，开张凤翼，耸擢芝英"。只要笔画坚实有力，有气势，"粗不为重，细不为轻"，尽可以有自己的方法和面目。

虞世南在《笔髓论·指意》中，也批评有人未解书意，一点一画皆求象本，只知守模式，不懂得道理，"乃转自取拙，岂成书耶"？同时在用笔上他讲到的忌讳之处也不少，他认为："太缓而无筋，太急而无骨，横毫侧管则钝慢而肉多，竖管直锋则干枯而露骨。"不过，当书者通过实践，从根本上领悟到书法的基本规律，"终其悟也，粗而能锐，细而能壮，长者不为有余，短者不为不足"。则问题也就解决了。

孙过庭在《书谱》中也指出："一点成一字之规，一字乃终篇之准。"然而其中的基本规律在于："违而不犯，和而不同；留不常迟，遣不恒疾；带燥方润，将浓遂枯；泯规矩于方圆，遁钩绳于曲直；乍显乍晦，若行若藏；穷变态于毫端，合情调于纸上；无间心手，忘怀楷则。"把握住这一

点，"自可背羲、献而无失，违锺、张而尚工"。

张怀瓘的见识则是："学必有法，成则无体，欲探其奥，先识其门。有知其门不知其奥，未有不得其法而得其能者。"[1]在讲"用笔法"时，他说："夫书之为体，不可专执；用笔之势，不可一概。虽心法古，而制在当时，迟速之态，资于合宜。"[2]对于学习技法，他认为："圣人不凝滞于物，万法无定，殊途同归，神智无方而妙有用，得其法而不著，至于无法，可谓得矣，何必锺、王、张、索而是规模。"[3]"为书之妙，不必凭文按本，专在应变，无方皆能，遇事从宜，决之于度内者也。"[4]——总之，在他们心目中，首先是有意味的形象创造（因为他们本人的作品都体现了这一根本），特别强调的是技法精熟基础之上的"形象创造"。而且认为"与众同者俗物，与众异者奇材"，[5]即写字不知作与众不同的形象，书者就是"俗物"，而能作出有个性面目的形象创造，才是"奇材"。清末民初的杨守敬讲得就更彻底、更细致了：

大抵六朝书法，皆以侧锋取势。所谓藏锋者，并非锋在画中之谓，盖即如锥画沙、如印印泥、折钗股、屋漏痕之谓。后人求藏锋之说而不得，便创为中锋以当之。其说亦似甚辨，

[1] 张怀瓘：《六体书论》

[2] 张怀瓘：《用笔法》

[3] 张怀瓘：《评书药石论》

[4] 张怀瓘：《评书药石论》

[5] 张怀瓘：《评书药石论》

而学其法者，书必不佳。且不论他人，试观二王，有一笔不侧锋乎？惟侧锋而后有开阖、有阴阳、有向背、有转折、有轻重、有起收、有停顿，古人所贵能用笔者以此。若锋在画中，是信笔而为之，毫必无力，安能力透纸背？且亦安能有诸法之妙乎？[1]

　　从对历代法帖的分析研究和学习体会中不难感受到：在认识书法技法的问题上，历代都有一番是为作有生命意味之象的艺术创造，还是为把握一种不知为何有那些讲求的纯形式美的艺术争论。从书法发展的历史看，实际上是因为陆续创造出的文字，在有了稳定的书写方式以后，人们发现了所成之象的形象效果，从审美上肯定它，并称其为"意"；为求得这种有"意"之象的效果，人们才总结出许多运笔结体的经验而为"法"。可是后来者赏书关心的竟不是形象是否生动，形质感如何，以及是否有"神采"？而是只看书中有无晋唐人书的法度。古人怎么用"法"，最初甚至是保密的，后来者也只能就自己的见识去领会。各人领会不同，于是对何以为"法"，如何用"法"，怎样的"法"才是正确的等等问题争论不休，反而忘了用法的根本目的。许多人以为法度就是写出文字形式的技术方法，这种认识不仅流传到民国，甚至直到如今，仍有不少人还弄不清"法度"讲求的根本目的究竟是什么。

―――――――

[1] 杨守敬：《学书迩言》

显然，最初是为求"意象"才有了"法度"，因此"法度"讲求的根本目的，自然是为创造有生命意味的形象（即"意象"）。法度的讲求只有体现在有生命的形象创造中得心应手的运用，才有价值和意义，其所体现的书法精神也才会在这种运用中得到展现。

第三节　从书法品赏中考察书法精神

书法精神从作品的创作中体现出来，也从作品的品赏标准、品赏方式、品评观点等方面体现出来。我们既要从作品本身所体现的形质、神采、气息等去考察它，也要从书法传统的品赏方式、要求等去认识其反映的精神，转而认识书法为什么会有那样一些追求。

书法的品赏要求不是一成不变的，也不是一开始就有明确要求的。最初，只求能将以语言表达的事物变成文字形式，就认为是件了不起的大事。仅从字迹反映出来的人的行为能力，就足够让人惊奇和赞美了，人们还顾不到进一步研究这字样或书契的线条、造型有什么美丑。但人们在反复观看时，就会发现：早期技能生疏时书契的、和后期技巧渐熟时书契的，以及不同人所书契的，效果具有明显的差异，会引起观看者不同的感受。特别是书契者"近取诸身，远取诸物"形成的形体意识，也进一步感受到：同一个字，这样

结体还是那样结体、线条这样运行而不是那样运行，所成之"形""势"，都会给人以不同的审美感受。这种感受也引起了人们于实用之外的审美关注，从而反过来又促使有了相应的书写追求。从东汉、两晋到南北朝时期的书论，就很能反映这一点。而且从成公绥的《隶书体》、崔瑗的《草势》到卫恒的《四体书势》等，连文章的体势都是一样的，都是作者对所书之字引起的各种自然景物的联想，并将这种效果的创造归结到书家的能力。此时的书家能创造这种形象，就会受到称赞，因为此时是把书法作为一种难能的技艺来观照的。

当时还陆续出现一些论"字势"的著述，也是对各种字体所引发的现实之象的联想。但是那些用语，如果不联系字迹，人们真不知其所云是什么？以卫恒《四体书势》中《字势》的话为例，就可以说明这一点。

日处君而盈其度，月执臣而亏其旁，云委蛇而上布，星离离以舒光；禾苯𦬋以垂颖，山嵯峨而连岗；虫跂跂其若动，鸟飞飞而未扬。观其措笔缀墨，用心精专，势和体均，发止无间。或守正循检，矩折规旋；或方圆靡则，因事制权。其曲如弓，其直如弦。矫然突出，若龙腾于川；渺尔下颓，若雨坠于天……

这纯粹是由一个个字抽象的直观形式所引发的主观联想。——书法形象太抽象了，人们能感受到书法审美效果的

奇妙，却只能从进行这种创造的效果和技巧上作笼统的品赏。直到南朝袁昂的《古今书评》，虽是奉敕品评之作，但显示出一个很重要的特点，即自觉不自觉地将书法当作"人"的对象化来观赏、审评了。

王右军书如谢家子弟，纵复不端正者，爽爽有一种风气。

王子敬书如河、洛间少年，虽皆充悦，而举体沓拖，殊不可耐。

羊欣书如大家婢为夫人，虽处其位，而举止羞涩，终不似真。

……

这是一个了不起的美学见识。由此，人们对书法的生命形象观照意识似乎一下子被唤醒，从创作上、从品赏上，都自觉把书法当作不只是有生命的形象，而是直截了当视作人的形象来观赏品评了。

世上没有任何事物能比人的音容笑貌及其精神世界更为丰富——人从精神到形体，从共性到个性，可以化为艺术效果的太多了。书法是人的对象化，是人的物质力量与精神修养的对象化，是"人的本质力量丰富性"的现实；正是从不自觉到自觉地把握这一点，从此书法这看似简单的、抽象的形式，即发展成为外观优美、内涵丰富深刻的艺术。作为信息工具，人人都可以掌握它、运用它；从审美上，人人也都

可以观赏它。可就是这看似直观的形式，人人却难究其蕴、说清其理。

只是在封建社会，这种政治上森严的等级制度所带来的等级观念，也反映在对书法这种抽象艺术形式的审美效果上，即分品论等。南朝梁庾肩吾作《书品》，"推能相越，小例而九，引类相附，大等而三"。其列为"上之上者"三人：张芝、钟繇、王羲之。

论曰：隶既发源秦史，草乃激流齐相。跨七代而弥遵，将千载而无革，诚开博者也。均其文，总六书之要；指其事，笇八体之奇；能拔篆籀于繁芜，移楷真于重密。分行纸上，类出茧之蛾；结画篇中，似闻琴之鹤。峰崿间起，琼山惭其敛雾；滂澜递振，碧海愧其下风。抽丝散水，定于笔下；倚刀较尺，验于字中。真、草既分于星芒，烈火复成于珠佩。或横牵竖擘，或浓点轻拂，或将放而更流，或因挑而还置，敏思藏于胸中，巧态发于毫铦。詹尹端策，故以迷其变化；《英》《韶》倾耳，无以察其音声。殆善射之不注，妙斫轮之不传。是以鹰爪含利，出彼兔毫；龙管润霜、游兹蚕尾。学者鲜能具体，窥者罕得其门。若探妙测深，尽形得势；烟花落纸，将动风采。带字欲飞，疑神化之所为，非世人之所学，惟张有道、钟元常、王右军其人也。张工夫第一，天然次之，衣帛先书，称为"草圣"；钟天然第一，工夫次之，妙尽许昌之碑，穷极邺下之牍。王工夫不及张，天然过之；天然不及钟，工夫过之。羊欣云："贵越群品，古今莫二"。兼撮众法，备成一

家，若孔门以书，三子入室矣，允为上之上。

　　为了说明书法特殊的审美观照，我整段地抄录了庾肩吾《书品》中这段话。此时人们已深深感受到书法奇妙难言的美，观赏者也亟欲描述这种效果。但是，在力求说得具体些时，却只能说到它"分行纸上，类出茧之蛾""结画篇中，似闻琴之鹤"之类，说不出何以这样就能构成美？说得抽象了，人们无从理解；说得具体了，却又似乎不伦不类，莫知所云。其原因就在于书法形象并非现实之象的直接反映，书法对于现实，只是"通三才之品，汇备万物之性状""囊括万殊，裁成一相"的意味之象。人们只有借一些使人产生类似的有其共性的事物来表述这种感受，而不是说它就是表现的这些事物，更不是说用书写来表现这些事物的美。比如说："不端正"的"谢家子弟"，他们的音容笑貌什么样？有什么可使人觉其美的呢？人们未必能说得具体。但是借此比喻书法形象，就能在观赏者心理上唤起一种模糊的相类的意趣、境界，这也正是书法形象的意味、境界。

　　这就是书法特有的审美表述，不能认为它"含糊""不科学"。从古到今，有谁能将它一语说透，一语道破？一语能说透的，一语能道破的，就不是书法艺术的审美特征了。即以袁昂对羊欣书的形容为例，无非说羊欣书有局促感，少大家气。但感受虽有所据，感受以何具体形象表述呢？将抽象之书比作具体的"婢为夫人"，似乎不伦不类，而它正有不伦不类的准确性。当然，这种形容的表述和对它的领略都

要以感性经验（直接的或间接的）为基础。如果没有"婢为夫人"的直接或间接经验的人，也可能以为这种形容莫知所云，而有此经验的人却可能认为这一比喻恰到好处。不过，一些"莫知所云"的形容，历史上确实大量存在过，如梁武帝萧衍形容王羲之书，就有所谓"龙跳天门，虎卧风阙"的话。米芾还曾讥评他"比况奇巧，是何等语？"但米芾并没批评其他一些借喻式的品评。

而且，就在论述张、钟、王三人的艺术时，也只有"功夫"和"天然"的比较。"功夫"主要表现在技巧的精熟，所以庾肩吾称张"功夫第一"时，举"衣帛先书"为证。"天然"是指用笔结字的生动自然或形象宛若天然生成。但庾在称钟"天然第一"时，无可形容，只说他"妙尽许昌之碑，穷极邺下之牍"。很难说这与"天然"有什么直接联系，无非说他用笔熟练、无做作气。——"天然"之态是不好形容的，但人们又能感受，而且确以为美，知道它是比"功夫"更高的"功夫"。

尽管如此，仍不能不看到这种从书法观赏所体现出的特有的精神：以总体的感觉经验，表述视觉从抽象形象上获得的感受。这种方法形成一个传统，并在以后的书法品赏中得到充实和发展。

在艺术创作上讲功夫，可以说是很普遍的现象，可是除书法外，没有哪种艺术是以"天然"称美的。为什么在书法美上会有这种讲求呢？这就不能不使人联想到蔡邕于其《九势》中讲到的话："夫书肇于自然。自然既立，阴阳生

焉；阴阳既生，形势出矣。"也就是说：书法之有书写、造型等一系列讲求，都是受天地自然的启示。因此，书法形象创造，包括书法的"形""质""意""态"，都要得"天地之自然"（天然），才能给人以美感并称之为"艺术"。——这正反映了从书法传统的品赏方式、审美讲求中所体现出的民族古老的"天人合一"思想以及特有的书法精神。

唐人李嗣真继庾肩吾之后，作《书后品》，在所定"九品"之上更列"逸品"，张芝、钟繇、王羲之、王献之属之。——不能以为换了个名称，增加了"小王"一人，没什么别的意义。而应注意到这种品评，透露了一个重要的信息：既可以说，李嗣真较庾肩吾等对书法审美效果的观察理解更深，也可以说是时代的艺术追求在发展，时代人的审美观照也有了新的发展和提高。

第三章　宇宙自然观决定文字书写的形质意识与艺术追求

第一节　文字、书写所体现的宇宙生命意识

除了随生存发展的历史形成的人的感官和其相应的本能，人不能从先天带来任何思想意识。人的思想意识和自觉的行为能力都是后天通过各种实践获得的。文字创造意识、书写效果追求，都是在民族生存发展的现实条件下，通过实践，受自然的启发，逐步有了对事物的一定认识，按现实的可能性进行的创造。

古人对文字书法的产生是怎样认识的呢？

《周易·系辞》有这样的表述：

是故易有太极，是生两仪，两仪生四象，四象生八卦，八卦定吉凶，吉凶生大业。是故法象莫大乎天地，变通莫大乎四时，悬象著明莫大乎日月，崇高莫大乎富贵，备物致用，立成器以为天下利，莫大乎圣人。探赜索隐，钩深致远，以定天下之吉凶，成天下之亹亹者，莫大乎蓍龟。是故天生神物，圣

人则之，天地变化，圣人效之。天垂象，见吉凶，圣人象之。河出图，洛出书，圣人则之。

这段话的意思是说：宇宙的变化是从"太极"即浑然一体的元气开始的，浑然一体的元气一分为二，形成天地。或者说，有天地就有阴阳，就有了四时的运行，形成了宇宙自然八类基本物质，即天、地、雷、风、水、火、山、泽。八卦重之而成六十四卦，可以定吉凶，足以断疑难，趋吉避凶，而成大业。可法之形象莫过于天地，变化穷通之最大者，莫过于四时之运行，形象之最明显者莫过于日月，最崇高富有者，莫如帝王。备有众物，设置器具，以利于天下百姓者，莫过于圣人。探讨事物之繁杂，求索事物的隐晦，钩取事物深奥之理，推及事物以达到目的，从而定出天下事之吉凶，促成天下人奋勉有所作为，则莫大于龟蓍。龟蓍是天生的神物，供圣人取法以引筮法的。圣人据天地昼夜四时变化规律而定行为准则，据日月之明暗盈亏确定言辞。伏羲时，有龙马出于黄河，身有文如八卦，伏羲取而法之得以成八卦。夏禹时有神龟出于洛河，背上有文，禹取法而创作文书。

而成书于东汉时期许慎的《说文解字》，其序文则说：

古者庖牺氏之王天下也，仰则观象于天，俯则观法于地，视鸟兽之文，与地之宜，近取诸身，远取诸物，于是始作《易》八卦，以垂宪象。

及神农氏结绳为治而统其事，庶业其繁，饰伪萌生。黄

帝之史仓颉见鸟兽蹄迒之迹，知分理之可相别异也，初造书契。百工以乂，万品以察。"

　　这一段话的意思是：原始社会的智者庖牺氏，在寻求治理天下的道理和办法时，曾观天象变化，悟其道理，观地上万物生成的规律，从人的身上，从各种事物中寻找规律，于是创造了八卦，以八卦区分天地万物之性状。到神农氏发明结绳记事，社会日益繁衍，人类文明日益发展。黄帝的史官仓颉受到鸟兽足迹可供人识别的启发，开始创造文字和书契，百业得以管理，万事得以品察。

　　剔除这些记述中的唯心主义色彩，它们仍揭示了一个朴素的认识论原理，即宇宙自然存在着一个普遍规律：万事万物的存在运动，都是阴阳的矛盾统一。人不能凭空想出对事物的认识，人的一切创造，都是宇宙万物的启示和暗示。人群中的"圣人"，天赋予他较一般人更多的才智，但也必须从万殊(包括自身)的存在形质、运动规律中获得启示和暗示，才得以有所创造。

　　在创造文字和寻找书写办法上，先哲不仅有对一事一物的观照，而且更有对宇宙及其本质的思考，即注意到各种不同事物间共通具有的规律。文字的构造，是"见鸟兽蹄迒之迹，知分理之可相别异"，才得以创造的。也仍然是据"分理之可相别异"，才发明了"指事""会意"等多种办法，创造了更多的文字。而且又逐渐以统一的线条，在那时可以利用的载体上，将每个字调整为大小相近，占位相当的统一形式，并按语

音顺序、以一定的行列，将它们组合为视觉形式。这种得之于宇宙自然的造型意识、结构安排意识以及这种意识作用下的赋形取势、书契创造，正体现了一种精神。——这是一种宇宙精神，一种自然存在运动所体现的基本原理。

正是这种精神，才使文字有了单个独立完整的形体。人们在挥写结字的创造中摸索出规律，有了经验，并将其总结为法度。但时间长远以后，挥写结字的技术、方法代代相传，人们承认经验并记住了法度，体会到法度运用使书法行为产生了相应的艺术效果，却忘记了这些法度中所体现的宇宙精神以及先民是怎样于书契中把握宇宙意识的。

从历史留下的书论看，汉代蔡邕所撰《九势》是最先讲文字结构之理的。他说：

凡落笔结字，上皆覆下，下以承上，使其形势递相映带，无使势背。

转笔，宜左右回顾，无使节目孤露。

………。

何曰"势背"？既有"势背"，则必有"势向"。何以不能"势背"而要求"势向"？——当然，首先还得弄清楚：何曰"势"？从何来？

《九势》中写道：

夫书肇于自然。自然既立，阴阳生焉。阴阳既生，形势

出矣。

其所言之"自然"，是指人类赖以生存的客观存在的环境么？是指宇宙万物共同具有的客观规律么？如果是，按《老子》的观点："自然"，就是阴阳的矛盾统一的一切存在。——既然宇宙万物都是阴阳的矛盾统一的存在，文字和它的书写，就要把握这个基本规律，结字有其"形"，行笔有其"势"。

南北朝时期，有书论家专门论述"字势"。隋人智永写了一篇讲结字法的专著，讲了许多具体要求，只是没有说明这些要求根据什么。但名其文为《心成颂》，似在说明他心理上从宇宙自然获得了这些造型取势的心理感受，成功地应用于书写结字并得到了满意的效果。

以后，历代书家也有不少关于这一原理的阐述，唐代李阳冰就写道：

缅想圣达立卦造书之意，乃复仰观俯察六合之际焉。于天地山川，得方圆流峙之形；于日月星辰，得经纬昭回之度；于云霞草木，得霏布滋蔓之容；于衣冠文物，得揖让周旋之体；于须眉口鼻，得喜怒惨舒之分；于虫鱼禽兽，得屈伸飞动之理；于骨角齿牙，得摆抵咀嚼之势。随手万变，任心所成，可谓通三才之品汇，备万物之情状者矣。[1]

[1] 李阳冰：《论篆》

他才第一次将书者心之所成的根据说清楚。——心不能自成，只能有自然的感悟，才能迹化为笔下的体势。

自后，张怀瓘更进一步说明：

(书法的)玄妙之意，出于物类之表；幽深之理，伏于杳冥之间。岂常情之所能言，世智之所能测。非有独闻之听，独见之明，不可议无声之音，无形之相。[1]

他还说草书：

有类云霞聚散，触遇成形，龙虎威神，飞动增势，岩谷相倾于峻险，山水各务于高深，囊括万殊，裁成一相。……是以无为而用，同自然之功；物类其形，得造化之理，皆不知其然也。可以心契，不可以言宣。[2]

……。

书法造型取势的思想理念得之于自然，人们经历了从不自觉获得自然的感悟，到自觉地作为规律来运用这样一个逐步认识的过程。——只有感悟于自然，取之于自然，书法才可以有符合自然的"形"与"势"。这是书法艺术"形""势""意""态"得以形成的根本，也是书法作为一定艺术形式存在并得以寻求发展创造的根本。

[1] 张怀瓘：《书议》

[2] 张怀瓘：《书议》

只是在文字创造和字体发展时期，人们基本上只有实用的需要，还没有文字书写求美的明确要求。人们只是本能地"禀阴阳而动静，体万物以成形"，但即使是这样，仍因此而显示出极大的创造精神：所有的文字都以日益完美的形象呈现了出来。而恰恰相反的是：当古人造字作书的经验方法被总结为可照本行事的"法度"以后，前人之书成为后人学书的范本，后来者有了直接按范本学习的根据，反而逐渐忘记了先民当年作书的基本精神。越到后来，法古人书迹成为唯一的学书途径，则许多人对宇宙自然、对造化之功的领悟、把握，就彻底忘记了。甚至往后的书家几不知笔下写的每个字所以造成，竟然是从宇宙间、从自然万象获得的书理认识。一些书家只求在"宗晋""法唐""临古""入帖"上论功夫，论不知何所据的形式美，而书法原有的以自然为师、写心胸感悟的创造精神，反被自以为有了书法艺术意识的人淡忘了。

第二节　宇宙精神决定书法的形质意识与艺术追求

存在决定意识，物质转化为精神。有宇宙的存在，主体意识就反映这种存在；有物质的存在，就要转化为精神。客观事理与书理的存在、书法现实与书法精神的存在是辩证

的，是相互作用的。

起先，是人为表音记事创造了文字，为以文字保存信息，找到了保存文字的手段方法。而后又是人受启发暗示，按宇宙万物存在运动所体现的形质、所抽象的规律，进行文字书写创造。发展这种创造，并把这种从宇宙万象中获得的生命存在运动情意化为艺术意识，以观照书法形象的创造。从实用说，表音表意，画出个符号就行了，但宇宙万象促使人形成的人的造型意识却不满足。以最后形成的正楷为例，人们不仅有了明确的笔画结构意识，而且对一点一画的形、势也有了明确的要求：

"、"如高峰之坠石，"乀"似长空之初月，"一"若千里之阵云，"丨"如万岁之枯藤……[1]

侧不得平其笔。勒不得卧其笔，须笔锋先行。努不宜直，直则失力。趯须存其笔锋，得势而出……[2]

没有任何一个民族的文字书写有像汉字书写这许许多多的笔画讲求。当然，这些并不是要求书家的点画要按所举的事物现象如此这般地再现，而是要求以书写完成的点画结构体现出活生生的生命意味。即写出的一道道线条，不仅要厚重，而且要显示出挥运的力度和气势，有运动的节律；作为书家的挥写就必须把握住坚实有力的生命存在效果以及节律

[1] 欧阳询：《八诀》

[2] 张怀瓘：《玉堂禁经·用笔法》

和谐的运动势态，以具生命意趣的形象呈现。——这样的书法，才是有生命活力的艺术，才可以言美。

这种书写要求何以产生？这种审美意识从何而来？

事实只能是：人的生存发展以及宇宙万象存在运动的普遍规律，给了挥写、运笔结体以启示和暗示。当然，其中也包括人从不自觉到逐渐自觉地"近取诸身，远取诸物"，如人的心律就是有节律的，人的娴熟的劳动姿态就是协和的，这些都会化作人的书写意识。

宇宙万物都在运动中存在，一切存在都在运动。所谓万物，不过就是不同存在的不同形式的运动。人若不以人的生理机制存在和运动，就是别的什么了。血液正常循环，心脏有节律地搏动，就意味着生命的存在；血液不再循环，心脏停止跳动，生命也就结束。因此，要求点画显示出坚实的、有力度的运动感，就是要求书法形象有生命。而这也正是宇宙自然存在发展的根本规律。

静态的书法形象，何以能使人产生有力、有势的运动感呢？

回答是：人们对由书写形成的点画形姿产生运动感，是因为宇宙间各种存在、运动、现象给人留下的记忆成为参照。在审美观照中，人没有着意在记忆中寻求印证，但记忆中的形质会自然出来让人产生感受，就像人们能很快认出一个熟人一样。因为那个参照系就储存在人们的记忆里。

（图10）

图10　宇宙间各种运动、现象对书法形象运动态势的启发[1]

宇宙意识影响着书家的书法点画挥运、造型取势，也制约欣赏者对书法艺术的审美观照。书家不能作违反宇宙精神(生生不息的存在运动)的书写，欣赏者也不接受那违反宇宙精神的作品。

有人说：写字时，谁曾想到这许多？欣赏书法的人，也未必都能懂得这些。

开始学写字，书者当然不可能一下子意识到这些。但实际的挥写，使书写者确实看到了：笔画的挥运，就是由点到线的存在运动，其所构成的形象，就像有血肉、有筋骨、有神采的生命。——是书法实践及其审美效果唤醒了人们的宇宙生命存在运动意识，人们才转而要求所书点画具有可感的存在运动效果。因此，行笔有力、不得重改、显示出运动的节律和气势，就成为书写所必须遵守的方法，并被总结为基

　　[1] 参见蒋彝《中国书法的抽象美》，转引自《书法研究》1983年，1期，11页。

图11 明·祝允明《太湖诗卷》点画的粗细、长短、旋转、交叉、
呼应、虚实造成运动中的节奏、旋律，恰似无声音乐。

本法度。这也正是人们心中不断积淀、处于潜隐状态的宇宙
意识，表现在书法行为中即化为书法的法度意识，化为明确
的审美要求。书家关于宇宙生命的存在运动意识，在书法形
象创造中，即表现为生命形象的追求，表现为求力度、求运
动气势、求筋骨血肉意味的各种笔法、墨法、结字法等。凡
反映这一精神的书写要求，都是自觉不自觉从宇宙万殊存在
运动的共同规律中抽象出来，结合书法自身的表现手段和形
式，化而成为法度要求。它符合人的生存发展的本能，它激
发人们的生命情意，能使人获得精神上的满足。——这就是
书法之所以能给人以美感的根本。法度的运用，也只有反映
了书法创造的这一根本目的，才有意义与价值。

　　古人以非自觉的宇宙意识做文字创造、进行书写，后来
人总结先人的经验，有了日渐自觉的宇宙意识，并以之把握
书写，"笼天地于形内，挫万殊于毫端"。——这不是对书

写行为的夸张，而是对书家创作修养的要求。书家即使有极高的技术功力，若不能把握深厚博大的宇宙精神(即以着实有力的存在运动效应，表现生命情意，创造有生命的形象)，也是不可能创造出有生命的书法艺术的。

正是有客观存在的宇宙万殊的存在运动规律，才有主体的宇宙意识的产生；正是由于有宇宙意识的存在，所以积点成线的挥写，便有了反映这一意味的追求。同时也正是这种精神下的书法观赏，所以才会认为：看不到挥写效应的用笔是"死笔"，看不到生命意态的形象是"墨猪"。生命，由神、气、骨、肉、血组成，因而抽象的书法形象借笔画线条为文字构立间架，力劲笔实，故有"筋骨"；借水墨效果的充分发挥，墨气淋漓，故有"血肉"；整体效果充满生命，故有"神、气"。

总之，正因为宇宙生生不息的运动，自然赋予万物以生命，所以书家也应将文字书写创造成有生命的形象。汉文字已具有这一形式特点，为书法创造有生命的形象提供了条件，而书家以这一精神在此基础上进行挥写——这既是汉字书写之所以能成为书法艺术的原因，也是书法必以汉字为基础的原因。

是宇宙精神孕育了书法艺术。

是特有的宇宙精神的感悟，与民族传统文化精神的结合，与书法形式的结合而有中国书法文化。

第四章　古代哲学思想对书法艺术思想的影响

　　书法从来不是按任何教义或任何学说进行活动的，过去不是，现今没有，将来也不会。但是，人们的书法意识、书学思想，在汉字书写之能发展成为艺术而在书法审美上的那一系列讲求上，却有着民族传统文化精神、哲学美学思想意识的决定性作用。已经存在的书法观念、书法艺术思想、书法审美讲求等之所以是这样的而不是别样的，找到民族传统文化精神、民族传统哲学美学思想意识就找到了根源。认识到这一点，有利于我们理解书事中一系列讲求的道理之所在，也使我们能将书理的认识建立在更加自觉的基础之上，从而能有更加清醒的艺术追求。

　　人们从开始学习书技到进行书法创作，对书写行为的得失、正误进行判断，对书写的好坏、美丑进行评价，标准是什么？从何而来？根据是什么？书者可能不假思索、以为一切都是当然。"没有法度，能算写字？"，"不讲笔力，何以言美？"

　　道理真是这样么？既然如此，为什么西方来到我国学习书法的人却不理解这种要求？例如：当西方留学生面对老师讲求"笔力"时，他不能理解老师关于"下笔用力，肌肤

之丽"的解释，会反问老师；而老师也由于从来不认为是问题，一时竟不知如何回答。这究竟是什么道理？

其实道理并不复杂：只因为西方人头脑里根本没有对书法之为艺术背后所蕴藏的中国文化精神的认识，而我们却是在这一精神背景下受到长期熏陶。

早在魏晋时期，魏晋人就已经以高度的艺术自觉对待书事了。到南朝时，人们认识书法的美，不仅讲用技的"功夫"，而且讲效果的"天然"，并以有"谢家子弟"的精神风采为美。——这就与民族传统的文化精神有关。

进到封建鼎盛时期的唐代，人们认为书法"其道同鲁庙之器，虚则敧，满则覆，中则正。正者，冲和之谓也"。[1]书之美在"志气和平，不激不厉，而风规自远"。[2]

北宋时，书法作品中竟推崇"学问文章之气"。

到了明代，不仅强调"中和""圆而且方，方而复圆，正能含奇，奇不失正，会于中和，斯为美善"[3]，而且在用技上更有"笔笔中锋"的强调，认为"能中锋用笔则字必佳，不能中锋用笔则字必不佳"。

可是到了清王朝覆灭、几千年封建统治结束之际，出现个杨守敬，竟然说写字用笔"无一笔无偏锋"，而且以王羲之书为例，说得确实有根有据。——其实，这是因为他这时已开始认识到：书法之美在于形象的生动，而不在恪守技法

[1] 虞世南：《笔髓论·契妙》

[2] 孙过庭：《书谱》

[3] 项穆：《书法雅言·中和》

的硬性规定，技法的运用只是为创造形象服务的。

事到如今，书人多已不再在用笔的具体技法上讲求该怎么或不该怎么了。——这是不是古老的艺术审美传统丢了、变了呢？

当然不是。这是人们的认识更深入、更本质了，书法早期那些要求，只是从技法经验上提出的，而书法作为艺术的本质就在于要创造有生命意味的形象；书技的运用，只有体现在为这一根本目的服务的基础上，才有意义与价值。——认识到这一道理的人，也是在提醒大家从传统的书法经验中解放出来。

传统的"笔笔中锋"是不是错了呢？为什么前人从不怀疑而能欣然接受它呢？——首先，是从总体上把握这种技法的书者，确实写出了被时代认可的作品；其次，儒家的"中庸之道"深入人心，它既是安身立命之道，也是艺术审美之道。所以，直到如今，这两种观点并存，集中到一点就是：都是为了作有生命的形象创造。

把书法当作具有神、气、骨、肉、血一般的生命形象来认识，把书法当作主体的精神气格的对象化来创造、观赏。——为什么会有这样的认识和发展？

书法是在一定的时代需要、一定的物质条件下产生的，人们的艺术思想、审美见识，也是在一定历史条件、一定文化背景下形成发展的；书法除了作为一种独特的艺术品种所存在的物质条件以外，更为重要的是悠久的历史经历所形成的民族文化精神以及哲学美学思想意识给它的影响。所以，

如果我们不找到书法何以会有这样的形态、何以会有这样的艺术思想、何以会有这样的美学讲求的根本，也不可能弄清书法之能发展成为艺术的道理究竟是什么？

但是，如果以为民族的文化精神是客观存在，书法家就是按照这种精神进行图解，或明确地带着这种精神进行书写；书法理论研究所要做的就是以这种文化精神、哲学美学思想来解释书法现象，或者抓住书法现象中的某些具体表现，就生搬硬套联系民族文化精神、哲学美学思想进行解释，则又错了。

中国书法受民族传统文化精神的滋养，有民族传统哲学美学思想意识的内涵，充分体现了民族文化精神、哲学、美学思想。对于这一点，既需要从宏观上有总体的把握，又需要在考察研究中有深入细致的思辨。

这是因为，在长期的历史发展中形成的民族文化精神等是通过多种事物体现的，它丰富而复杂，而书法则是一种极为特殊的艺术形式：它是通过汉文字书写才得以产生的艺术。文字所表达的内容，不是书法艺术的内容，它是一种通过书写形式所作的形象创造，由于形象生动、有生命意味，为人所美，所以成了艺术。而书法形象无论怎样生动，也不会体现明确的主题思想；书法的一点一画都是具体的，却只能写出似是而非、是非而似的意味之象。原本只为实用而作的书法，却成为可供审美的"纯粹"艺术，无论它多么"纯粹"，就是这一溜直下的书写，却既不可强为，也不可掩饰地流露出主体的情性修养；其所创造的艺术效果，有着民族

传统文化精神的内涵，能被人感受，并能分出美丑高下。

书法的这一特性，是其基本形式在民族传统文化、传统哲学美学精神的大背景下发展形成的，它的复杂、深厚也给人们的研究带来一定困难。我们必须按其特性，从宏观到微观作多层面的考察思辨，才能有符合实际的理解。任何一个层面的粗忽、疏漏，不仅影响对其基本精神的正确认识，而且很可能造成瞎子摸象似的荒唐。

第一节　古代哲学思想与书法

儒、道思想被认为是中国精神文化的基础，尤其是书法。儒、道思想自产生后，在各个不同历史阶段都给予了书事以不同的影响，以致有人说：没有儒、道思想，就没有书法。是不是这回事呢？

历史事实是：不是先有儒、道思想后才有书法，而是先有汉文字书契至少两千年以后才有儒、道思想的产生。两种学说的创始人孔、孟、老、庄出生于春秋末战国初，此时大篆已在向小篆发展，有了这种文字，孔、孟、老、庄才得以将他们的思想表达出来。

从汉文字的形成到书写的讲求，可以说充分体现了儒家、道家哲学思想。但汉字产生早于儒、道思想出现至少两千年，所以人们甚至可以说：汉字的形构所体现的原理，很

可能给儒、道思想的形成以启示，成为儒、道哲学思想形成的根据。

代表一个时代并影响了一部分人的哲学思想，总是在一定的物质和精神生活条件下形成的。而一种具有代表性的哲学思想，在一定历史条件下形成后，能被一个民族的众多人所接受，则可以产生巨大的物质力量和精神力量，从而影响一个民族在一定历史时期甚至更长时期的物质生产生活和精神生产生活。我们民族的文化，受到儒、道哲学思想的影响是很明显的，作为中华民族文化形态的典型代表——书法，在不同层面上接受古老的哲学精神的影响就更明显了。从文字的创造、书写效果的讲求、运笔结体技法原理的认识，到书法审美效果的肯定、审美要求的提出，以及不断进行的艺术效果的追求中，对书法艺术本质的认识、功能的判断、形式与内涵的理解、审美价值的取向等，都无不渗透着深刻的传统哲学精神。

比如说，当哲学确认宇宙万物都是运动着的不同形式的存在，那么，书法由点成线的挥写，在书者的认识里，也自然和这种存在、运动、规律联系起来。宇宙间一切存在有其存在的形式，一切存在的运动有其运动的规律。当书者带着这种意识去认识万殊时，这写出的每一个字，也应是经由点线运动构成的生命形体。既然宇宙万物都是矛盾统一的存在，那么这种矛盾统一之理，就会在书法构成的全过程中和书法构成的一切方面充分体现；由于生命是由神、气、骨、肉、血构成，因此书法就要利用其构成的一切可能，创造出

神、气、骨、肉、血的效果，以使书法形象获得应有的生命意味……总之，人自觉不自觉地把对宇宙、对客观世界的哲学认识寓之于书，自觉不自觉地以这种哲学意识观照书法的创造，从而使书法作为一种艺术形式，充满了哲学的内涵。

由于书法艺术在形式上具有直观的抽象性，也由于书法具有实用和审美的双重功能，还由于掌握和运用这一形式的技术、功夫，以及主体学识、修养、情性等诸因素的复杂性，因此，民族传统的哲学思想就会使人们既自觉又不自觉地把书法作为展示其原理的直观形式，又有意无意地将一定的哲学精神化为书法美学思想、艺术观，作用于书法的追求。

春秋战国时期形成的以孔、孟和老、庄为代表的儒、道两大哲学思想，对民族精神文化乃至社会生活，都产生了深远的影响。儒家思想是一种关心人、关心社会生存发展的哲学思想，道家思想则是一种关于宇宙万殊从无到有、得以产生发展的认识，这两种思想都产生在文字书写出现之后。但是，道家的宇宙观对书法艺术形式的产生、对艺术创作原理的揭示，儒家关于人与社会的价值观对书法之形成发展、对书法美的认识和讲求，都具有决定性意义。——不明道家之理，就不知书法何以成书；不识儒家之说，也不可能理解书法何以有那许多特有的审美讲求。

比如从书法审美上，儒家的美学思想讲求"中庸"，在艺术上讲风神，讲"文质彬彬""中和为的""无所不用其极"；强调书法的规范，"从心所欲不逾矩"，讲求在恪守

法度基础之上的"功夫美"。而具有道家思想的人，则从情性的自由抒发出发，强调任情恣性，"欲书先散怀抱"；作书要"沉密神彩""既雕既琢，复归于朴"，讲求得自然之真态的"天然美"。

而且很重要的一点，无论是儒家还是道家思想，都承认有客观存在的自然规律。儒家认为人之所以有创造，是"法天则地"的结果，人要有所作为，就要按自然规律办事。道家也称"道法自然"，但"道法自然"的意思，不只是承认自然界有客观规律，要按客观规律办事，还要求人必须回归自然，这才是尊重自然规律。因此按照道家的审美观，这种在书法艺术上的功夫和才智，必须表现为"精能之致，反造疏淡""大巧若拙""无为而为"的"自然"，才是美的极致。

儒、道思想在书法上的运用虽各有讲求，但并不矛盾对立。两大哲学美学思想在这里相互补充、融合，构成了书法艺术的基本美学要求。或者反过来说，人们对书法美的基本要求，从传统的哲学思想中都可以找到它的根源。

可以说，如果没有儒家、道家学说，谁也说不清汉字书写何以能成为艺术。但这并不是说：先有儒家、道家学说，后才有汉字的创造、文字的书写以及其艺术效果的讲求。而是说：在儒、道思想出现以前，自然界存在运动的客观规律就已存在，有自然规律，才反映为他们的认识。——汉字创造、书写进行，人们在不自觉中接受了自然规律，就在按自然规律这样做；而儒、道思想不过是根据各种各样的自然现

象、社会现象（同时也可能包括早已存在的文字书法现象）中所体现的共同规律所作的总结性认识。也就是说，在人们尚未知有自然规律前，书写是规律制约着人的行为；而在人认识到规律后，则是自觉按规律办事了。

是民族传统的哲学思想滋养了中国书法，是中国哲学精神深化了书法美学思想内容和书法理论内涵，成为中国书法的精神支柱。不研究中国传统哲学，无以从本质上认识中国书法精神；不深入认识中国书法精神，也难以真正理解书法之为艺术、美的究竟是什么。

第二节　道家思想与书法

"书之气，必达乎道，同浑元之理。"

这是《记白云先生书诀》开篇的一句话。虽然在唐人张彦远编选的《法书要录》里没有收录这篇文章，经考证也确非王羲之所撰（据说是有人存心假王羲之之名以售其说），但我认为这话是谁说的并不重要，只在这话的真理性如何。这句话一派道家口吻却是事实，道家就是讲"气""道"的统一性，讲"浑元之理"的客观存在并体现于万事万物的。意思是说：书法所遵循的规律就是天地自然存在运动的规律。——与蔡邕《九势》中"书肇于自然"的说法用词不

同，但意思完全一样。

这种思想是怎么产生的？这种经验是怎样总结出来的？我们可以追溯到老庄哲学思想上去。因为"书之气，必达乎道"的"道"，是一个哲学概念，这一概念是《老子》最先提出的，是老子哲学的基本范畴。它大体包括以下一些意思：

一、"道"不是任何外力的创造，而是原始的浑沌，体现于天地万物的存在发展中。老子的话是这样说的：

有物混成，先天地生，寂兮寥兮，独立而不改，周行而不殆，可以为天下母。吾不知其名，强字之曰"道"，强为之名曰"大"。[1]

二、"道"处在无始无终的永恒运动之中，正是"道"的运动，才有宇宙万物的生成发展。"道"的运动，是因为其自身存在着矛盾，"道生一，一生二，二生三，三生万物"。[2]由于有"道"的矛盾运动，所以才产生万物，即万物都是矛盾运动的统一体。

三、"道"的运动，无目的，无意识，但是"道"创造了万物。"道常无为而无不为"，"道之尊，德之贵，夫莫之命而常自然"。

"道"究竟是怎么一回事？《老子》说：

[1]《老子·廿五章》
[2]《老子·四十二章》

道之为物，惟恍惟惚，惚兮恍兮，其中有象，恍兮惚兮，其中有物。窈兮冥兮，其中有精。其精甚真，其中有信。[1]

"道"存在于恍恍惚惚中，不可以具体把握。但其中有"象"，有"精"，有形成形式的东西，也有相应的内涵。总之，"道"不是虚空，只是难以明言。

根据上面所引老子有关"道"的论述，大体可以得到如下的认识：老子所认为的"道"，无始终、无形式、无存在目的，它化为浑元之气（"道生一"），"气"分为阴和阳（"一生二"），阴阳二气交合产生万事万物（"二生三，三生万物"）。

反过来说，万物的本源就是"道"，就是"气"，就是"自然"。万事万物都是矛盾运动所产生，都是阴阳二气的矛盾统一。

"书之气"，即书法的根本，书法的创造、欣赏所把握的根本。这个"气"字，系指万物所以产生、构成的根本，相当于当今所称的"物质本元"。庄子认为："人之生，气之聚也。聚则为生，散则为死……。故曰：通天下一气耳。"[2]强调了宇宙万物的"气"的统一性。汉代王充创"元气"一元说，认为"元气"是构成天地自然一切最本元的物质。宋代张载则以"元气"为体，"元气"的聚散为

[1]《老子·廿一章》
[2]《庄子·知北游》

用，来说明世界的物质统一性，认为宇宙间无论有形无形、可见不可见的一切，都是"气"的存在。他认为："所谓气也者，非待其蒸郁凝聚，接于目而后知之。苟健顺动止，浩然湛然之得言，皆可名之'象'尔。然则气若非气，指何为象？"[1]《记白云先生书诀》中所称的"书之气，必达乎道，同浑元之理"，也就是讲：作为物质形态的书法，要以宇宙自然存在运动之理为书法创造之理。

什么是宇宙自然存在运动之理呢？老子作如下比喻：

天地之间，其犹橐籥乎？虚而不屈，动而愈出。[2]

意思是：天地之间好比一个大风箱，不去扯动，以为其中空虚，什么也没有；扯动它，就会发现其"虚空"中的充实。正是虚而实之、实而虚之的存在运动，才有生命的发生发展、运动变化。——这就是天地之道。

老子关于"道""气""象"的论述，关于宇宙万物乃是"无"和"有"的统一、"虚"和"实"的统一的观点，对书法创作原理、书法美学思想的出现，都能作出很好的解释。比如关于"道之为物"的论述，如果以之观照书法现象，觉得这段话几乎就是专为描述书法的艺术特征而写的。——书法形象不正是似"象"非"象"、"惟恍惟惚"么？

书法虽不是现实之象的再现，也不以再现现实之象为美，但如果以为其形质态势与现实形质全无关系，则又错

[1] 张载：《正蒙·神化篇》

[2]《老子·五章》

了。它的形质态势的创造、审美效果的追求，分明与现实有某种联系，其审美效果分明使人产生有关现象的种种联想。

传为蔡邕所撰《笔论》中称："纵横有可象者，方得谓之书矣。"为什么人们对书法的审美会产生这类感受？其实正说明这种效果"恍兮惚兮"，又确实能使人感到其中"有象""有物"，能觉得它有形有质，有态有势，有精有神。

书家无心于再现，赏者无意将书法作图画观赏，为什么会产生这种审美效果？

原来书家在书写中虽无意再现，但书写时，却是以对现实万象之形质意理与存在运动的感受为依据，才得以形成一定的形式感和造型意识，而且自觉不自觉地"近取诸身，远取诸物"，才结合工具材料和文字框架赋予了文字结构以形质的。人们对书法的观照，也是以积淀于心的现实形质的相应方面为参照来观赏和评价书法之形质的。如人们觉得"折钗股"有一种圆而劲的质感，因而在书写时为了使行笔显示一种力度，则既从实践中摸索，也从现实中观察，以获取力的样式，化为书写之迹象。这就使无象之书有了可感之象，使人们对非象形之书也有了"形象"的审美联想和感受。

道家关于"道""气""象"的论述，促进了人们对书法原理的感悟和理解。万物的本元是"气"、是"道"，那么，书之气、书之道，如书意的孕发、书技的运用、书法的结体造型、篇章的安排设计等，就都必须以自然之道与浑元的存在运动变化之理为理；对书法的审美观照，就不是对单纯的符号观照，而是对书家以其书法形象表现的、对于宇宙

自然之道、之理的观照。

事实正是如此，魏晋南北朝人宗炳就有"澄怀味象""澄怀观道"之说。意思是：赏书，就是要沉下心来，欣赏、体会书中所体现的宇宙自然之"象"，观赏宇宙自然于书中所显之"道"。因为书法艺术的创造，乃是生命形象的创造；书法艺术的欣赏，乃是对生命的观照。

老子关于"道"的"无"和"有"以及"虚""实"矛盾统一之说，对书法原理的认识，影响也是深刻的。"知白守黑""计白当黑"之说，从不自觉的运用，到总结为布白结体的法度，都从这里衍生。在书作上，"白"不等于艺术审美上的"无"，"黑"不等于艺术审美意义上"有"；黑白对比，有无相生。——老子的哲学思想指明了书法结体上的重要美学原则。中国诗、书、画、印中有一个特别的审美概念曰"空灵"，"空灵"即实中之虚，即在求"有"的基础上的"无"。中国画讲"画在无画处"，书法更讲"毫发死生"的空间分割，即在线条运动的力势和节律外，还讲求结构的空间分割美。——以虚衬实，以实显虚，实由虚显，虚由实生，虚实相生，引发观赏者生活于广大空间的联想。

在老子《道德经》中，深刻的辩证法思想的论述随处可见：

信言不美，美言不信；善者不辩，辩者不善。[1]

[1]《老子·八十一章》

知者不言，言者不知。[1]

大巧若拙，大辩若讷。[2]

天下皆知美之为美，斯恶已；皆知善之为善，斯不善已。故有无相生，难易相成，长短相较，高下相倾，音声相和，前后相随。[3]

大道废，有仁义；智慧出，有大伪；六亲不和，有孝慈；国家昏乱，有忠臣。[4]

绝圣弃智，民利百倍；绝仁弃义，民复孝慈；绝巧弃利，盗贼无有。[5]

曲则全，枉则直，洼则盈，敝则新，少则得，多则惑。是以圣人抱一为天下式。[6]

不自见，故明；不自是，故彰；不自伐，故有功；不自矜，故长。夫唯不争，故天下莫能与之争。[7]

自然界矛盾的普遍存在和现实社会复杂而深刻的矛盾斗争，启发了他深刻的辩证思想。这种思想于后世的政治影响暂且不说，而在学术、艺术，特别在封建社会士大夫的人生观形成方面，与孔子的积极用世的人生观上，正起到了相辅

[1]《老子·五十六章》

[2]《老子·四十五章》

[3]《老子·二章》

[4]《老子·十八章》

[5]《老子·十九章》

[6]《老子·廿二章》

[7]《老子·廿二章》

相成、相互为用的作用。其对书法的影响，也与儒家思想相融合、相补充，从艺术境界、创作心境、创作规律的把握方面表现出来。如后来人在书中所讲的"天然美""得天倪""无刻意做作""有烈妇态""无求人爱"等等，乃至近代"孩儿体"的出现和对其审美意义的肯定，都与此不无关系。

人们对于"美""奇""巧"之不可言者，常曰"妙""妙不可言"。其实"妙"的概念正来自《老子》。《老子》第一章称：

> 道，可道，非常道；名，可名，非常名。无，名天地之始；有，名天地之母。故常无，欲以观其妙；常有，欲以观其徼。此二者，同出而异名，同谓之玄，玄之又玄，众妙之门。

这段话的意思是：以"无"称"天地之始"的"道"(常称之为"无极""无为""无规定性"等)，以"有"称万物得以化生的"道"(因为它已转化为"有"了)，把握"道"的"无"是为了观照道的"妙"，把握"道"的"有"是为了观照"道"的"徼"(即"有"得以构成的条件)。也就是说，"道"是"妙"与"徼"的统一，有限与无限、有规定性与无规定性的统一，可把握与不可把握的统一。

老子还称"玄之又玄，众妙之门"等等，所有这许多思想，都为书法这有形而又无具象的艺术形式的创作原理和审美原理所汲取，或者说，老子这种哲学思想直接化为书法艺

术的创作与审美原理。

书之为书，不达乎"道"行吗？其"道"不就是天地形成发展变化之"道"？其"理"不就是"浑元之理"？"道法自然"，书亦法"道"，亦法"自然"。即必须"法自然"，才有书法之象，书法之美。

老子在认识论上提出了"涤除玄鉴"的观点，意思是：认识事物，要排除一切非本质因素的干扰，从事物的深蕴处，即事物的本体、本质去观照。——即把握"道"的精神去作深刻的观照。《老子》十章这样写道：

致虚极，守静笃。万物并作，吾以观复。

老子的这一认识上的方法论，经庄子发展为"心斋""坐忘"，到宗炳更明确为"澄怀味象""澄怀味道"。就书法艺术创作说，即是以虚静空灵的心怀去作艺术形象的把握。这种认识化为书法审美方法，从而也形成了书法品赏中只求主体感受，不作理性分析的审美方式。即不作感受何来的分析，只管翩翩联想。隋唐以前人的讲求"意象"创造，称所感受的书法美，就显示这一特点。这种审美方式也给以后书法的品鉴观赏带来深远的影响。人们赏书，只求主观感受，不注意审美的客观效果分析，这几乎成了书法赏评特有的方式。这也因此派生出一系列特有的审美语汇，如果不理解这种哲学思想传统，确实使人觉其所称之美，后人不知所云。

　　庄子继承并丰富发展了老子的思想，进一步提出了"为无为"（后"为"读音"wei"）、"尚自然"的观点：

　　天地有大美而不言，四时有明法而不议，万物有成理而不说。圣人者，原天地之美而达万物之理，是故圣人无为，大圣不作，观天地之谓也。[1]

　　庄子认为：天地、四时、万物都有自然的美，或者说最美的是自然。圣达明智之人，按天地、万物之理而为，便是美的创造。"圣人无为"，不是说圣人无所作为，而恰是圣人懂得不去违背自然法则而强为，或不以主观随意性去违反自然而为。——这就是"为无为""常自然"的本意，"观天地之谓也"。在庄子看来，美，就是人对客观规律的自觉把握，艺术若要"备于天地之美"，就须"观于天地""原天地之美""析天地之美，析万物之理"。
　　庄子还说：

　　天地有常然。常然者，曲者不以钩，直者不以绳，圆者不以规，方者不以矩，附离不以胶漆，约束不以缠索。[2]

　　意思是：天地间各种事物的曲直圆方，都是自然形成的。能附着于其上者，不是谁有心用漆用胶粘上；被约束

[1]《庄子·知北游》

[2]《庄子·骈拇》

在一块儿者，不是谁有意用绳索将其捆绑。天地自然是最美的，人要求美，就在"任其自然""为无为"。

> 无不忘也，无不有也，澹然无极，而众美从之。[1]

有人将庄子关于"为无为""常自然"的说法，理解为庄子反对艺术创造，反对有人的作为，认为最理想的事物，就是任其自然，就是"无为"，"有为"就破坏了自然美。——这种理解大可商榷。如果以为庄子反对人类的一切作为，把庄子从老子那里继承来的"返璞归真"理解为一任自然才能得到美，人就无法理解庄子这些论述了：

> 既雕既琢，复归于朴。[2]

他还有关于"技"与"道"的论述。其有名的"庖丁解牛"的寓言说：

> 庖丁为文惠君解牛，手之所触，肩之所倚，足之所履，膝之所踦，砉然向然，奏刀騞然，莫不中音。合于桑林之舞，乃中经首之会。文惠君曰："嘻，善哉!技盖至此乎?"庖丁释刀对曰："臣之所好者道也，进乎技矣。始臣之解牛之时，所见无非全牛者。三年之后，未尝见全牛也。方今之时，臣以

[1]《庄子·刻意》
[2]《庄子·山木》

神遇而不以目视，官知止而神欲行。依乎天理，批大郤，导大窾，因其固然，技经肯綮之未尝，而况大軱乎！良庖岁更刀，割也；族庖月更刀，折也。今臣之刀十九年，所解数千牛矣，而刀刃若新发于硎。彼节者有间，而刀刃者无厚，以无厚入有间，恢恢乎其于游刃，必有余地矣。是以十九年而刀刃若新发于硎。[1]

这是一则寓言，寓有深刻的哲学思想，哲学思想被化为对书法艺术创作规律的认识，便有了最早出现的美学上的"天然"观。但是书法是文字的书写，是以人的生理机制，通过工具材料的运用来实现的，即文字书写之成，处处是"人然"，而不是"天然"。因此，书法实际是以"人然"求"天然"。孙过庭强调书写要"阳舒阴惨，本乎天地之心"。[2]苏东坡等也称"书初无意于佳乃佳"。[3]米芾在批评缺少天趣的书写时，也说："安排费工，岂能垂世？"[4]……之所以历代都有书论家提出这样一些类似的讲求，实际也正说明：书法这种艺术形式，本身就存在着这种难得天然又要力求天然的矛盾。否则，怎么称"书贵难"呢？

一切创造都是人对客观现实的可能性所进行的合目的的

[1]《庄子·养生主》

[2] 孙过庭：《书谱》

[3]《东坡题跋》

[4] 米芾：《海岳名言》

利用，人也只能合理地利用客观现实的可能性，才能有合目的、有效果的创造。书法亦然。然而人并不能轻易地做到这一点，人要通过反复实践才能认识客观现实的可能性，才能实际地、有效地把事物的规律掌握。从庄子的"为无为"、"常自然"与"朴素而天下莫能与之争美"等思想，联系其"庖丁解牛"的寓言以及"复归于朴"的要求，可以有充分的理由认为：庄子所要求的"为无为"，"为"指的是前提，"无为"指的是效果。也就是后来人所说的"不见人工雕凿气""巧夺天工""宛如天成""得天倪"等。——这才是庄子真正的"道技统一观"。庄子认为真正的"技"与"道"通，"技"是"道"的体现。

诚然，他的那些话并不是讲艺术，但这种深刻的思想却启示了人们对技术用于艺术、用于书法的理解。南朝人最早以"功夫"和"天然"二词论书技之美，其实就是以"道"与"技"论书。"道"体现于"为无为"之用，是为"天然"；"技"在合目的的创造中的得心应手，能体现"道"，就是真正的"技"，即真正的"功夫"。

庄子及其门人以"得自然""为无为"为美，以个人真情实意的表现为美。这就又派生出发自真情，以真情性的表露为美的思想：

真者，精诚之至也。不精不诚，不能动人。故强哭者虽悲不哀，强怒者虽严不威，强亲者虽笑不和；真悲不声而哀，真怒未发而威，真亲未笑而和。真在内者，神动于外，是所以

贵真也。其用于人理也，事亲则慈孝，事君则忠贞，饮酒则欢乐，处丧则悲哀。忠贞以功为主，饮酒以乐为主，处丧以哀为主，事亲以适为主，功成之美，无一其迹矣。事亲以适，不论所以矣；饮酒以乐，不选其具矣；处丧以哀，无问其礼矣。礼者，世欲之所为也；真者，所以受于天地，自然不可易也。故圣人法天贵真，不拘于俗。[1]

"法天贵真"自庄子提出以后，被人引入书事，成为书法一个极为重要的美学思想。唐人虞世南"禀阴阳而动静，体万物以成形"之说，正是这种"法天则地"思想的反映。清人刘熙载《艺概·书概》中也称："书当造乎自然，俗书非务为妍美，则故托丑怪，美丑不同，其为人之见一也。"

特别要说的是：道家的"大美"思想对书法美学思想的巨大影响。《老子》里讲：

大音希声，大象无形。

强调了"大音""大象"的审美品格。
庄子也有赞"大"的话：

夫天地者，古之所大也，而黄帝尧舜之所共美也。[2]

[1]《庄子·渔父》
[2]《庄子·天道》

天地有大美而不言。[1]

其《秋水》篇借河伯观水之美遇"北海若"的寓言，论述"大美"：

秋水时至，百川灌河，泾流之大，两涘渚崖之间不辨牛马。于是焉，河伯欣然自喜，以天下之美为尽在己。顺流而东行，至于北海，东面而视，不见水端。于是焉，河伯始旋其面，望洋向若而叹曰……。北海若曰："今尔出于崖涘，观于大海，乃知尔丑，尔将可与语大理矣！"

老、庄对"大美"的认定，反映了中华民族一个特殊的审美意念："大气"。它不同于西方的与优美并称的"壮美"，"小气"是"大气"的反义词。——作品讲"大气"，常称"大气磅礴""思接千载，精骛八极""笼天地于形内，挫万般于毫端"，此乃大气也。大气的基本特征是：不事雕琢，不偏求细谨；境界开阔，包容量大，发自襟怀、得之自然而自有慑人的艺术感染力。

庄子怎样解释作为美学概念提出的这个"大"字呢？

昔者舜问于尧曰："天王之用心如何？"尧曰："吾不敖无告，不废穷民，苦死者，嘉孺子而哀妇人，此吾所以用

心也。"舜曰:"美则美矣,而未大也!"尧曰:"然则何如?"舜曰:"天德而土宁,日月照而四时行,若昼夜之有经,云行而雨施矣。"尧曰:"胶胶扰扰乎!子,天合之也;我,人之合也。"夫天地者,古之所大也,而黄帝、尧、舜之所共美也。故古之王天下者,奚为哉?天地而已矣。[1]

这段故事的意思,既是称赞尧之德行,又是将"大"作为更高的审美境界提出。尧虽劳苦,用心于民,但还没有做到像"天地大道"那样自然无为。庄子在"美"之上提出这个"大"字,实际是强调人为之劳不如天道之自然无为的力量,天道所表现的是一种无所拘束的自由之美。

正是这种无所拘束的美学思想,庄子在《田子方》篇中又举了宋元君图画的例子:

宋元君将图画,众史皆至,受揖而立,舐笔和墨,在外者半,有一史后至者,儃儃然不趋,受揖不立,因之舍。公使人视之,则解衣般礴,裸。君曰:"可矣,是真画者也。"

——艺术的境界是真正自由的境界。众画工都来了,受揖后各就各位,独有这位画工,来得晚,受揖也不就位,却来到屋子里,脱衣袒胸露臂,盘起腿子干起来。他不受外物的干扰,完全浸沉在自己的创作境界里。宋元君(实就是庄

[1]《庄子·天道》

子）认为：这才是真画家。

道家哲学派生的美学思想不仅在书法美学思想上，在书法创作规律上，得到了充分的反映，而且道家的"解衣般礴"的创作精神，也使人把书法的实用性放到了从属于情性抒发的位置，把书法当作以道把握的技艺和可用来表达主体情性的形式。它的美，也体现在这种主从关系的把握中。——有精神之自由，有真情的抒发，有如庖丁解牛般的用技，才是真正的艺术。蔡邕在《笔论》中讲"书者，散也，欲书先散怀抱，任情恣性，然后书之"，讲的就是这种境界。至于书什么，要求是什么，都不是作书人从审美上考虑的。任情恣性，才是感情的自由抒发，其书法才有真美，才有艺术的意义与价值。——在书法分明还主要作为信息工具时，蔡邕就已这样认识它的美了。

老庄还讲清静无为的人生境界，称"夫虚静恬淡，寂寞无为者，万物之本也。"[1]主张"返璞归真"、"大巧若拙""素朴而天下莫能与之争美""莫之为而常自然"等等。这些思想，在一定的历史时期(比如魏晋)，在一定的历史环境中(在绚烂至极的书风引起审美逆反以后)，在一定的生活心境下(失意于官场，有心逃避现实，寻求精神解脱之时)的书艺中反映出来，便有了"无意于佳""平淡天真"等的追求。

总的来说，道家认识世界、重宇宙自然的根本规律的

[1]《庄子·天道》

抽象思维，道家思想对于认识具有抽象性的书法艺术及其美学原理，起到了至关重要的作用。道家思想帮助人认识了书法之所以出现意味之象并成为艺术形象之理，揭示了书法之为艺术的根本道理。而且由于文字书写产生在道家思想产生之前，道家思想很可能从文字、书写所以出现这样的形式、有这样的效果而得到启发，才促使有一定的思想认识。因为如果没有对大量事物的观察、感悟、思考，任何思想观念无以形成，道家思想也不例外。但是已形成的思想观念，对于客观存在的事物的认识和把握，又会产生或积极或消极的影响。文字书写出现了一种不是之似的意味之象，事已成而不知其理，已出现的道家学说，正好帮它作出了解释，甚至给指出了发展追求的方向。因而，道家哲学也不期而然成了这门艺术存在发展的内在精神。以至到今天，使人确实感到：如果没有道家哲学思想，真无法理解书法为何会有这样的艺术形式，又为何会有这一系列的审美讲求。

第三节　儒家思想
对书法艺术创造的影响

　　能影响文字创造，使所书出现意味之象的是道家思想。——但汉文字当然不是据道家学说创造的，而只是说：一个个汉字的创造、书写，都有一种当时说不清，后来人才

以明确的语言文字表述的道理，这道理就是"道家"学说。正是这种道理体现于各种事物中，所以才有被称作"道家思想"的概括。

在道家思想之外还有一种思想，即作用于中华民族不仅精神生活，还有物质生活的儒家思想。不过，在汉字形成诸种字体的过程中，并不见有儒家思想的任何影响。汉字由古文、大小篆、古今隶，乃至今章草出现之时，蔡邕还只在讲书法不是作文字符号，而是要写出意味之象。即才开始总结如何写出结体用笔之"势"，这些取决于道家学说中所讲的自然之理。

到曹魏时，人们已能笼统地感悟到钟繇所言的"笔迹者界也，流美者人也"，即书法写的是字，反映的却是"人"。但反映"人"的什么，钟繇当时并没有说，不知是否说不清楚。因为在这个历史时期以前，人们对书法从审美上所感受到的，只是笼统的有生命意味的"神采""形质"和创造这种效果的功夫，以及不做作、如出"天然"的技能效果。也就是说，在魏晋以前，虽然字体创变的历史早已结束，书写方式早已稳定，书技也完全成熟，但从总体来说，人们的书法意识，自觉不自觉仍都还是在道家思想的制约下，与产生于比道家思想更早的以孔、孟为代表的"儒家"思想是全不相干的。人们从文字创造的原理到书写方式方法的讲求上，都找不到儒家思想的影响。但是当人们从直觉上已能从不同人的书法面目上感受到不同的精神气格时（如王羲之书如"谢家子弟"，羊欣书如"婢为夫人"，等

等）。这时，从不知不觉地感受，到逐渐自觉地将书法形象当作人的形象，甚至人的精神面目的对象化来观赏，这种意识越来越明显、越来越自觉时，实际就是儒家思想在起作用了。

随着书法的发展，运笔、结体所体现的规律没有变，可是对书法形象的观赏、对书法审美效果的认定、讲求却越来越多，而且越来越体现"书品即人品"的理念。比如：人们不美羊欣书，却大赞王羲之书"纵复不端正者，亦爽爽有一种风气"，还赞颜真卿书"如忠臣义士，正色立朝，临大节而不可夺也"，并且赞苏轼书"学问文章之气郁郁芊芊"……。显然，当人们已自觉把书法当作人的对象化来观赏之时，儒家所坚持的理想的社会观、人品观，就充分制约了书法的审美观照了。

书法作为艺术，有两个方面的涵义：一个是艺术形式何以构成，一个是审美效果据何认定。从实际情况看，前者取决于道家，后者则取决于儒家。

书法有了意象，出现了审美效果，人们以怎样的表现为美呢？

起先，当人们越来越认识到，写字就是作有生命意味的形象创造，于是就努力按生命形构规律运笔结体作书，讲求所书的"神采"与"形质"，并以能写出这种效果的"功夫"和如出"天然"的效果为美。

后来，人们发现：写得好的字，不仅有生命感，而且就像有情有性的"人"。

再往后，更发现所成之书，竟是个人的情性修养、精神面目的对象化。

正是基于这一点，人们对书法的审美观照就像对待生活在现实中的人一样来观照了。比如说，人们赏王羲之书，说他"如谢家子弟"，赏羊欣书，觉其"如大家婢为夫人"。也就是说：王书高雅，羊书低俗。——虽同是写字，但由于个人情性修养的不同，必然从所成之书中反映出来，因而人们在观书时，也难免不以社会人的精神气象之高下来论书之美丑了。

外国人对艺术也有美丑判断，但绝对没有这种审美意识，对他们的文字书写更没有类似的判断。为什么中国人对书法艺术竟然是将其当作社会人来观赏，以社会人的风神气息来论其美丑的？这种审美意识从哪里来？

唐孙过庭在《书谱》中以"文质彬彬，然后君子"作为书法美的理想境界。

元人郑杓在《衍极》中说："或问《衍极》？"曰："极者，中之至也。""曷为而作也？"曰："吾惧夫学者之不至也。"

对这段话，刘有定注曰：

谓"极为中之至"何也？言至中，则可以为极。天有天之极，屋有屋之极，皆指其至中而言之。若夫学者之用中，则当知不偏不倚，无过无不及之义。子曰："中庸之为德也，其至矣乎！民鲜久矣。"《衍极》之为书，亦以其鲜久而作也。

呜呼！书道其至矣乎！君子无所不用其极，况书道乎！[1]

以儒家思想观书，认为"不偏不倚，无过无不及"才是书之道。成书于春秋时期的《国语》，从中也可以找到影响书法美学认识的论述，如：

夫政象乐，乐从和，和从平。声以和乐，律以平声。金石以动之，丝竹以行之，诗以道之，歌以咏之，匏以宣之，瓦以赞之，革木以节之。物得其常曰乐极，极之所集曰声，声音相保曰"和"，细大不逾曰"平"。

何以为"和"？《国语》中《郑语》写道：
以他平他谓之和，故能丰长而物归之。若以同裨同，尽乃弃矣。
声一无听，物一无文，味一无果，物一不讲。

中国古代有阴阳五行之说，视宇宙为阴阳对立又和谐统一的整体。"乐"求"和"是受宇宙自然之"和"的启示和暗示，是宇宙之"和"的规律在"乐"上的体现。所以《国语·周语》中说，最美的"乐"在于"物得其常"，有阴阳的协调，乃有万物的自然生长。这就是说，在孔子以前的先哲就认为：宇宙自然和人类社会，从其本性说，是多样的，

[1] 郑杓、刘有定：《衍极并注》

又是和谐的。这种思想为孔子所继承，并得到进一步的发展，形成比较系统的儒家思想。

孔子是儒家思想的集大成和代表者，孔子思想的核心是一个"仁"字。在《论语》里，这"仁"字有很多解释，如"仁者爱人""克己复礼之为仁""孝悌也者，其为仁之本欤？"[1]"有能一日用其力于仁者乎？我未见力不足者"[2]等等。但究其本源，其集中点是讲人际关系。"仁"是个会意字，由"二""人"两字组成。所谓"仁"，首先是处理好人与人之间的关系。什么是人的最基本的关系？夫妻、男女、君臣、父子、兄弟、朋友。缺了一方，就没有另一方，就没有人类的生存发展。人与人相互依存，会产生矛盾，承认矛盾，处理好矛盾，才有和谐统一，才能美满地发展。《周易》中关于"古者庖牺氏之王天下也，仰则观象于天，俯则观法于地，近取诸身，远取诸物，……"的那许多话，即承认人的一切思想认识都是客观的反映。——这是一个很重要的思想，但是此中关键的一点未能得到表述，即人并不是像镜子一样反映客观，而是首先从自身出发，以自己为根据观照、理解客观世界。人从自身生存发展的现实，认识到阴阳的对立统一，而后才把天地、日月、昼夜、君臣、父子、兄弟、嫁娶等作为阴阳矛盾统一的存在来观照。正由于此，春秋之时从音乐实践中获得的"乐从和"的感悟，到了孔子都化为"仁"的内容。孔子宣扬"仁"的思想，虽然从提出直到如今，在人类

[1]《论语·学而》
[2]《论语·里仁》

社会中不一定都能实现，但它终究成为现实生活中一种行为规范、道德理想，影响着中华民族的伦理道德观念。"仁者爱人""己所不欲，勿施于人""泛爱众而亲仁"……，正是这些思想，塑造了历代封建社会的仁人志士。

不仅如此，它还深深地影响着民族的文化。即这种从人类生存发展的基本条件，从社会生活理想出发的政治理想，都在中华民族文化的发展中形成了一个由"仁"的本义派生的美学精神，也就是前面已经提到的"和""平"之为美的美学思想。——在大宇宙里，自然界的生态平衡恰是这样体现的；在艺术中，比如最早在音乐中，也充分体现了这一点。继承这一思想，孔子说：

质胜文则野，文胜质则史，文质彬彬，然后君子。[1]

这话本意是对"君子"的修养而言的，但其中包含了孔子美学思想。"文"从本意讲，是文饰，指可见之于表的华美的形式。在这里，孔子所说的"文"，与司马光后来所阐释的"乃诗书礼乐之文，升降进退之容，弦歌雅颂之声"[2]的意思已是一个意思了。孔子所称的"质"，则是指人固有的伦理品质。孔子称有品德的人为"君子"，认为一个高尚完美的人，即"君子"，仅有伦理品质还不够，还必须有"文"，即文化教养，否则仍是一个粗野的人。但从另

[1]《论语·雍也》

[2]《答孔文仲司户书》，见《温国文正司马公文集》卷六十

一方面说，"文"虽重要，但如果"文"胜于"质"，则又成为华而不实，或多饰少实的人了（"史"引申为浮华不实的意思）。孔子指出了文、质不统一的片面性，正面提出了"文质"统一观。这里可以看出，孔子把人的先天本质和后天教养看得同等重要。这一观点，都被化作书法的艺术创作理想，用作书法美的讲求，为历代人所继承。说明儒家思想已深深影响书法的艺术审美了。孙过庭在《书谱》中论述书法的艺术发展时，提出："古不乖时，今不同弊，所谓'文质彬彬，然后君子'；何必易雕宫于穴处，反玉辂于椎轮者乎？"分明也是儒家美学思想的表现。

直到今天，"文质彬彬"仍然是评价书法，要求形式与内涵统一的代义词。

以"仁"为核心的《周易》是反映儒家哲学美学思想的一部重要著作，其中所表达的哲学美学思想，对民族的艺术、对书法的影响都是很深远的。《周易》认为："天"与"人"是一致的、相通的，人在现实生活中的作为，都是自然的启示；人越有自觉，越是按照自然规律而作为。——《周易》明确地提出了"天人合一"的思想。

阴阳合德而刚柔有体，以体天地之撰，以通神明之德。[1]
观变于阴阳而立卦，发挥于刚柔而生变，和顺于道德而理于义，穷望尽性以至于命。[2]

[1]《周易·系辞下》
[2]《周易·说卦》

神也者，妙万物而为言者也。动万物者，莫疾乎雷；挠万物者莫疾乎风，燥万物者莫熯乎火，说万物者莫说乎泽，润万物者莫润乎水，终万物、始万物者莫盛乎艮。故水火不相逮，雷风不相悖，山泽通气，然后能变化，即成万物也。[1]

所有这些都在说明一点：事物只有相反相成、矛盾统一，才能很好地发展。"和"就是事理的相反相成，"和"就是事物的矛盾统一，"和"是美的最基本的规律。

但是，"和与同异"[2]，"和"不是"同"。"不同"的统一才有"和"，"不同"的相互作用，才有运动、变化、发展。这又是《周易》更重要的哲学和美学思想：

刚柔相推而生变化。[3]
日月相推而明生焉。[4]
寒暑相推而岁成焉。[5]

就功业说：

功业见乎变。[6]

[1]《周易·说卦》
[2]《尚书》
[3]《周易·系辞上》
[4]《周易·系辞下》
[5]《周易·系辞下》
[6]《周易·系辞》

就国家治理说：

通其变使民不倦，神而化之，使民宜之。《易》，穷则变，变则通，通则久，是以自天祐之，吉无不利。[1]

日新之谓盛德，生生之谓易。[2]

这种将天地世界看作永无止息的运动变化的观点，对书法艺术产生了极为深刻的影响。《周易》所阐述的阴阳运动变化的宇宙观，正与道家的"自然立，阴阳生"的思想完全一致，是书法艺术追求的坚实哲学思想基础。

宋之苏东坡说："古之论书者，兼论其平生，苟非其人，虽工不贵也。"[3]说柳公权"言'心正则笔正'，非独讽谏，理固然也。世之小人，书字虽工，而其神情终有睢盱侧媚之态"。[4]

黄庭坚说："学书要须胸中有道义，又广以圣哲之学，书乃可贵。若其灵府无程，纵使笔墨不减元常、逸少，只是俗人耳。"[5]

元人郑杓则完全以程朱理学思想论书，其《衍极》一书，以最有体系性的儒家思想解释书法现象。

明代丰坊的书法美学思想，也浸透了儒家精神。其在

[1]《周易·系辞下》

[2]《周易·系辞上》

[3]《东坡题跋·书唐氏六家书后》

[4]《东坡题跋·书唐氏六家书后》

[5]《山谷题跋》

《书诀》中写道：

> 古人论诗之妙，必曰"沉着痛快"，惟书亦然。"沉着"而不"痛快"，则肥浊而风韵不足；"痛快"而不"沉着"，则潦草而法度荡然。曾子曰："士不可以不弘毅"，"弘"则"旷达"，"毅"则"严重"。"严重"则处事沉着，可以托六尺之孤；"旷达"则风度闲雅，可以寄百里之命。兼之而后全德，临大节而不可夺也。

将人格和书风直接联系起来，认为从书风可以鉴别一个人之品德襟怀，要求人不要仅仅视书为技能，作书就要先做人。

明人项穆《书法雅言》提出"书相"的概念，认为"书相"就是"心相"：

> 人正则书正，心为人之帅。心正则人正矣，笔为书之充。笔正则事正矣。

该篇有《中和》一章，称：

> "中"也者，无过无不及是也。"和"也者，无乖无戾是也。然"中"固不可废"和"，"和"亦不可离"中"，如"礼节""乐和"，本然之体也。礼过于节则"严"矣，乐纯乎"和"则淫矣。所以礼尚从容而不迫，乐戒夺伦而皦如。中

和一致，位育可期，况夫翰墨者哉？方圆互成，正奇相济，偏有所着，即非中和。

其理想的书法艺术是：

温而厉，威而不猛，恭而安，宣尼德性，气质浑然，中和气象也。[1]

清人宋曹，于其《书法约言》中更称：

有功无性，神采不生；有性无功，神采不实。若心不疑乎手，手不疑乎笔，无机智之迹，无驰骋之形。要知强梁非勇，柔弱非和；外若优游，中实刚劲；志专神应，心平手随，体物流行，因时变化；使含蓄以善藏，勿峻削而露巧；若黄帝之道熙熙然，君子之风穆穆然，如此作行书，斯得之矣。

清人吴德旋《初月楼论书随笔》中也有类似的思想认识：

书家贵下笔老重，所以救轻靡之病也。然一味苍辣，又是因药发病。要使秀处如铁，嫩处如金，方为用笔之妙。

在刘熙载的《艺概·书概》里，可谓浸透了这种矛盾统

[1]项穆：《书法雅言·知识》

一的谐和论：

　　书要兼备阴阳二气，大凡沉着屈郁，阴也；奇拔豪达，阳也。

　　书，阴阳刚柔不可偏陂，大抵合于《虞书》九德为尚。

　　书要有为，又要无为，脱落、安排，俱不是。

　　……

　　我没准备在这里将派生于儒家"中和观"的许多关于书法美的具体论点一一摘录，也不准备将这一基本思想在各个不同历史时期的具体发展作详实的介绍。但是，我们从这些基本精神完全一致的论述中，可以领会到：看似随手而成的文字形式，古人是以怎样的文化心态以及哲学意识观照它并要求于书者的。——道家思想给了书法特有的形式，而把握书法形象创造，更要理解儒家要求于掌握它的人该以怎样的情怀修养给它以艺术生命。

第四节　引禅入书的当代思考

　　中国书法之为艺术，除了据"六法"造出的一个个汉字，还在书写成迹上有一个根本性的特点，即东汉蔡邕所说："书肇于自然，自然既立，阴阳生焉；阴阳既生，形

势出矣。"也就是说：每个字都有"形"、有"势"。——"形"是指可见的形式，"势"则是指写出的笔画有运动之势，所成的结构有运动之态。有这两条，一个个字就"活"了，有了生意。即写出的一个个字样，虽非取自自然之形物，但有着自然界某种生命形象的意味，常能引发人们的审美联想。这种意味之象，古人称之为"意象"。

这种认识是怎么来的？当然，首先是事实，是书者有书写中的感悟；而更为根本的，则是流行开来的道家学说的影响。

是先有道家学说后才有书法的么？绝对不是。老子出世，其学说产生，已是战国早期，这时汉字早已产生。道家思想，有成熟的文字书写，才得以成为流传的学说。在前面第一节《古代哲学思想与书法》里已阐述过：儒、道学说不过是根据各种各样的自然现象、社会现象（当然也可能包括早已存在的文字书法现象）中所体现的共同规律所作的总结性认识。蔡邕撰《九势》时，说明他已接受道家思想，在按道家思想认识和把握书理了。

书法从产生到作为艺术来把握，都充分体现了道家所揭示的自然之理。当人们意识到这一点之后，书写也越能自觉把握这一规律，因而所书也就越有生意、越具审美意味了。而"意象"一词，也自此成为表达书法艺术特性的一个专用名词。

如果说，道家关注的是宇宙自然万象的存在运动规律，儒家关心的则是自然人、社会人、人的社会生存发展的规

律。道家思想帮助人认识了书法，所以出现意味之象，产生艺术形象之理；儒家则将书法形象作为社会人的对象化来观照，作为人的物质力量与精神力量的对象化来认识、把握。没有道家思想的提出，人们难以理解书法之为艺术的基本道理；没有儒家关于人、关于社会的价值的认识，人们对书法也不会有以人、以社会为本的审美讲求。

儒家思想反映在书法形象上，讲求的是"文质彬彬""温文尔雅""不激不厉""无过无不及，恰到好处"的中庸思想。在儒家看来，理想的社会是和谐有秩序的，所以书写也应有规矩。技能的运用，要以法度为审美标准，既要有"功夫"，又要若"天然"。

人们在追求意味之象的书写中，不断的实践积累起用笔、结体等多方面的经验，有心人将这些经验总结起来，成为"法度"。有了前人提供的"有意"之书作为范本，又有了以前人书写经验总结出的"法度"，人们学书便有了具体的标准和方法，所以大家都能顺利地写成和前人一般模样的书作来。而且所成之书，既能实用，又能让人产生美感，于是人们也更加注重法度的学用。渐渐地，人们只知有"法"，并以法度是否严谨观书、赏书，而用"法"是为了写"意"一事，不知不觉就彻底忘记了。

尤其在唐人书法大兴之后，许多人都以东晋人书为根据作书。最后，终因受这种法度意识所拘，而导致难以走出众人一面的困境。人们在思想上也开始出现了混乱，起初在众人眼中"尽善尽美"的王羲之书，此时也被人厌恶了。唐

人韩愈竟说"羲之俗书趁姿媚",而僧人书家释亚栖更提出"自立之体乃书家之大要"。——不过,能觉悟到这一点不容易,而如何能做到就更不容易了。

"自立之体"这个提法很新鲜。因为以往从学书到成家,哪个不是老老实实依照范本、遵守法度,一步步走过来的?如今习惯已成自然,忽然觉得这样不行,可是无根无据又从何"自立之体"?——事实不正如此:谁又见过释亚栖的"自立之体"?更何况书法之美,是否仅是形式上寻"自立之体"的问题?况且没有精神内涵的"自立之体"也未必就是艺术!

北宋,被誉为"唐宋八大家"的著名文史学家欧阳修,一生也特爱书法,终生不废。在治学之余,他于书事中"有以寓其意,不知身之为劳也;有以乐其心,不知物之为累也"。既不为功名,也不为时誉。这样一种书法状态,给了他的门生兼好友苏轼以极大的影响,而苏轼又是一位诗文书画的全才,他不仅将书法的"写意"传统予以进一步充实,而且将这种创作意识转用于绘画,使当时走向极端自然主义的绘画获得了新生,而且为中国绘画的发展开启了新风尚。

而更为重要的是,鉴于历史书画发展的现实,特别是晚唐以来的书况实际,他通过自己的实践,已深感书法决不仅仅是一种只靠技能就能把握的实用工具,而是具有深厚文化底蕴、具有深层哲学内涵的艺术。具体地说,其中有大可深悟的"道"。如果没有"道"的深悟,书写下再大功夫,也没有意义(那不过是实用工具)。所以他自号"东坡道

人"，借以表明自己要以道家精神深悟书中之"道"的认识和决心。

其时，也正是中国化的佛教——禅宗在进一步推广开来，只是对书事并无影响。佛教自东汉时就已传入中国，东晋时就有了禅宗。信奉佛教、进入禅门的书法爱好者，大有人在，在许多人谨守法度而书之时，就有僧人不拘法度，创造了前无古人的狂草，释亚栖也大呼书家要有"自立之体"。但是作为僧人，身为禅家，也未能从"禅理"悟得"书理"。

什么是"禅理"？"禅理"是不可明言的深理，"说是一物即不中"，全靠净心修炼才可以悟得。"禅理"就是佛心佛理：涤尽尘俗、心无一切杂念，即能进入"禅"境。出家人就是要通过修炼，达到这种境界。

这"净心求悟"的思想认识，给了已受欧阳修书法行为感染的苏轼以进一步的启迪。这位身体力行之人，虽不入佛门，但与佛门人有许多交往，有了禅心。又自号"东坡居士"，以示自己净心修炼、求悟书理的思想态度。——正由于有这样的心境，又有这样的修养，自然也创造了不同于时俗的书法面目。尽管苏轼自称"我书意造本无法"，然黄庭坚却大赞其书"学问文章之气郁郁芊芊"。

"意象"创造，本是书法作为艺术形象之特征，但历史发展到北宋，作为欧阳修寓于书之"意"，以及苏轼"意造"之"意"，已远不是当初作为特有的艺术形式所肯定的那个"意"；而是以更丰富、更深厚的主体情致修养所化作

的书法艺术内涵，而成为书中之"意"。它使所书更耐品味，更具审美意义与价值。这种艺术效果怎么表述呢？黄庭坚曰："书画当观韵。"

"韵"是什么呢？黄庭坚答："难言也。"——不是他还没想明白，而是因为他从欧阳修、苏轼和自己的书法实践中已深深感识到：书中确有一种不是常用的那些审美用词所能表述的效果，使人能赏其"意"、感其美、品其味，却又难以作准确的表达，此中确有一种"说是一物即不中"的深味。所以，特以一"韵"字概之。

书法审美效果的追求，经历了从写"意"、写"法"到求"韵"的三个历史阶段，人们终究认识到：书法，既是写自然规律、民族文化精神的艺术，也是写主体心灵、精神修养，写一个大写的"人"字的艺术。以一"韵"字所表达的审美意韵，自黄庭坚提出这一用词，一直沿用到今天，仍被认为是书法最高的审美境界，是书家终生追求的目标。

但在随后到来的元朝，由南宋归顺的赵孟頫，凭其"写晋得晋，写唐得唐"的本领，被元主赞为"我朝王羲之"，其根本不理解宋人苏、黄以"禅"心寻求、以"韵"概括的这种境界。明人董其昌倒是很尊重苏、黄的追求，跟随苏意名其书斋为"画禅室"，但也只是有其名而无其实，其所坚持的仍只是晋唐书法模式，以致引出史所未见的大逆反。明末清初，傅山竟提出"宁拙勿巧，宁丑勿媚，……"的"四宁四毋"论。——为前人所从未有过的书法艺术思想。

从苏轼到董其昌，前后两人虽同是"以禅入书"，但事

实上是两个截然不同的着眼点。前者，从禅宗的"说是一物即不中"的佛理须"净心求悟"的认识中，得到启发，认识到书理中也有丰富深厚的内涵，须净心去感悟，才能化为书法营养，才有表现于书的高境界。——把"引禅入书""净心求悟"看作是一种识书求理的思维方式，或是一种对待艺术创作心态的修炼。而董其昌虽也标榜自己"以禅入书"，名其书斋为"画禅室"，并积其平日书画心得，名为《画禅室随笔》，以表示自己书画中的禅心、禅意。可事实上，他所谓的"禅心"，却是讲如何以禅心进入晋唐法书。他不仅没有摆脱赵孟頫所坚持的唯晋唐模式，还自认为所书有赵所不及的"秀润之气"。——以为继承传统就是按照模式、学其面目形式，最终引发人们审美心理大逆反。

为什么这里提起这段历史呢？因为如今书法已成为纯艺术，在改革开放三十多年的今天，书法热正向更深层次发展，为了继承传统、又能有新面目，有人也想到了"以禅入书"，意在以传统书法精神作一番新的追求。这种用心当然是好的，但问题是：究竟应该如何"引禅入书"呢？

应该说，书法作为艺术来把握，确实需要有一个良好的心态，所以，今天举"禅"学的旗帜，实质上应该是举精神修炼的旗帜。禅宗净心求理，求的是佛理；书家净心求理，求的是书理。心中之净，正得之于修炼之功；有心中之净，始有书理之明，也才有精神境界之高。这既是道家哲学精神的继承，也是儒家文化精神的发扬。

历史上，在没有想到以禅宗思想态度把握书法之前，

人们对书法审美效果有各种认识和表述，但没有"境界"一说。以"境界"言书品之美，始于宋人苏、黄自觉求以"禅"心作书、赏书；明确书法不仅是写自然规律，也是写心灵、修养、民族文化精神和求境界的艺术，自觉以人的精神境界观照书法的精神境界，始于北宋，始于苏、黄对书法美的认识。

时人需要像苏、黄一样，视书法为真正意义的主体精神修养的对象化。书中有道家所阐之理，有儒家所求之美，还有以禅心才得以悟得的精神境界。——书法之为艺术也正在此。

对于今人来说，追求"以禅入书"，不过就是追求一个良好的心态，完全没有宗教上的意义。苏、黄也不是从这一意义上"入禅"的。——书法作品精神境界的高低，还是要靠学识修养的。

第五章 书法艺术的意象特征

第一节 意象是书法形象的 基本特征

书法作为艺术，不是现实任何形质的反映，而是现实各种形体、姿质、意趣、道理积淀于书者心灵的孕化。书家没有这种感受、体会、领悟，就不能创造书法形象；欣赏者没有这种感受、体会、领悟，也不能欣赏书法形象的美。书法形象如不具备这一品性，便不能成为艺术。

以直观形象表现或再现现实的，是绘画；全无表现和再现意义的点画形式，是几何图形。书法则是非绘画而有画意（有近乎绘画形象般的审美意味），非几何图形而有抽象图形式的外观。不是二者，二者意味兼有。

书法的基本特点，正在于其以汉字为基础，通过具有表现力的笔墨挥写，在书写出表音表意的文字符号的同时，还能创造出具有生命活力的审美形象。它呈现"意味之象"，以"象"传达主体的情志意兴。无现实之象的对应性，却有

俨若现实之象的意味；不可以作绘画形象来观赏，却可以使人从形象中感受到俨如某种现实物象的意味、动人的生命境界和书者进行这种形象创造所表现出的情性意趣、精神修养。

和古埃及文字相比较：如刻在法老王墓碑上记叙死者生前事迹的图画性文字，其实际意义已近乎我国古代陵墓中的壁画，其图形可表语意，却不能表达确定的语言。而我国至迟在殷商之际，就已将文字与图画区分开了，每个字都各有音意。比之古巴比伦、亚述等民族文字，在象形性上确有相同的地方，它们也有由表形、表意到表音的发展。它们刻在摩崖上和泥版上，有笔画结构的整齐统一，都以一定的工具将笔画刻成统一的楔形。不是书写，因而也无书写美的讲求。这些文字，有的随其民族的衰亡而衰亡了，有的则在几经变革后最终成为拼音字母组成的文字（如现今的伊朗就并未继承古代波斯楔形文字）。即使在当时正流行中，这些文字也不像汉字书写，有形象意味的讲求。唯有汉文字书写，在作为信息工具使用的同时，还创造出了生动的形象意味，而不期而然发展成为艺术，表现出不同于其他任何国家民族文字书写所具备的特有的形象特征及其精神内涵。

这特有的具有生动效果的形象意味——"意象"，乃书法之为艺术的根本。而意象原理、意象的美学意义以及它使汉字书写成为艺术、产生审美效果，也正在于书法即使在最不自觉的情况下，也接受了古老的尚未成文的哲学思想意识的哺养、孕育。使人的意识，从具象到抽象，书的观赏，以抽象观具象（的意味）；从无形中看有形，从有形中味无

形；从无限中得有限，以有限展示无限。以无生命的工具材料，作有生命的艺术形象创造；以无情性的符号，表现出有情性气格的主体。——即以物质形象表现出精神。

而意象的哲学原理的把握，又派生出相应的创作思想及其创作方法：讲求创作契机"不以目取"，"不以力求"，而以"神遇"与"心悟"（即前人积累的书法经验，只能在心理上从古人实际的书迹中去揣摩、去感悟）。把创作能力的获取，从"集古字"到"人不知以何为祖"的苦修苦炼，与"读万卷书，行万里路"，"广以圣哲之学入书"结合起来；把用笔、结体的精熟掌握与"出新意于法度之中"结合起来，"拆骨还父，拆肉还母"，"直欲脱去右军老子习气"。在创作行为上，讲"经意"与"不经意"的统一，"有为"与"无为"的统一，"工"与"不工"的统一……。

正是这一"意象"的创造，作为书法艺术讲求的形象，具体而抽象；其内涵丰富而朦胧，容易感受却难以明言其所以。——这就是书法的审美特性，也是书法特有的艺术个性。

第二节　从汉字的产生到意象的出现

古汉字是怎么创造的？

东汉人许慎在《说文解字序》中说：是古人在"见鸟兽蹄远之迹知分理之可相别异"的启发下"初造书契"。这话

是可信的。只是关键的一点没有讲到：汉字是据汉语的一音一意立形的。这一点没讲，与说明文字创造之理关系不大，可是作为书法之能产生艺术效果而成为艺术形式，却是关键。

本来，在人类逐渐开化，有了保存信息的需要以后，在不同的自然形迹可以帮助人认记事物的启发下，先后都会有文字的创造。各国、各民族的文字，都是这样各想办法或相互借鉴、研究造出的。可是令人奇怪的是：直到现今，除了我国，全世界的文字书写都没有在保存信息的同时，还能作艺术创造，成为艺术形式。

为什么唯独汉字书写能作这种创造？

其中的道理，古人确实不曾想到。近百年前，林语堂回答这个问题，说是因为汉字书写讲求运笔的韵律。——其实，这是一句违反常理的话。因为任何文字，只要写得熟练，都会有韵律。仅有这一点，决定不了书写能否成为艺术。

三十多年前，有美学家认定：书法作为艺术，是书者给了书法以美。这美从哪儿来？他回答说："是现实中的形体美和动态美的反映。"对于这个问题，也有人说是"万象美的反映"，还有人说是"主观精神美与客观现实美的反映"。

近年来又听到一种说法：书法之所以能作艺术创造，是因为汉字有"美的基因"。——这"美的基因"究竟是什么？从哪里来？为什么有这种"基因"就能使书法成为艺术？他也没有回答。

对这个问题众说纷纭也正说明，大家都想弄清它，但又确实不是三言两语就能说得清楚的。或者说，这是一个看

似简单而实际蕴藏有深刻、丰富的内涵，值得认真研究和思考。

多年来，我也对这一问题有过反复思考、辨析，认为汉字的基本特点是：一字一音，有独立成体的完整性，不仅形体多样，而且体现出人和一切动物的形体构成规律，所以都具有不是现实之象、却有俨若现实形体的意味（这个特点被鲁迅先生称之曰"不象形的象形字"）。正因为汉文字这"不象形的象形字"的"形象性基础"，才得以通过书写产生具有表现力的、具有运动力势感的笔画，而创造出具有活力的、具有生命意味的形象。而且其审美效果，恰在这书法形象不是之似的意味中。这也正是书法意象的特点（图12）。

图12　书法形象的意象特征是观赏者由客观事物的生命意趣
（形态、动态、意态、势态等）引发的联想，
具有"不似而似，似而不似"的特点。[1]

　　　[1] 参见蒋彝《中国书法的抽象美》，转引自《书法研究》1983年，1期，11页。

老早以前也有人说：是先民创造了象形文字，以后就逐渐创造出各种文字。似乎只要将一定的客观形象图画出来，就可成为文字。——实际上事情没这么简单。

如果单纯按直观现象一件件去图画，是难以成为表音表意的文字的。《儿童看图识字片》上画有清清楚楚的鸡、鸭、犬、马、牛、羊、山、水、花、木，但它们都不能表示确定的语音、语意。因为图画固然可以表明不言而喻的各种直观形象，但不能在人们没有赋予它们以确定的音意前，就可成为表音表意的文字。而且即使都以象形之法造出文字，也还有难以"按葫芦画瓢"的困难，如天地山川之大，蚊蚋虫蚁之细，气流飘忽，行走无定。即使能赋予一定形式，如果不能将其大小统一，按语序排列，也不可能表达语意，即不能成为表达思想、意欲、事物确定性的符号。而文字符号却可以做到这一点，而不在于其是否具有象形性。因此，原本那些象形的文字，实际后来也都变成了抽象性符号，但并不妨碍其表音表意。实践使人明白：文字只是语音语意的符号，符号的应用效果，必然促使其向便于认记、便于书写的方向发展。世上许多民族的文字，后来大都拼音化了，就说明这一点。汉文字几经变革，也有从简到繁、又由繁到简的变化。

汉文字发展的历史表明：先民从一开始就是按语言的一音一意造出一个一个字的，且一开始就注意到每个字的形体完整性。宗白华先生认为：中国的字不像西洋的字由多寡不同的字母拼合，而是每个字占据齐一的空间，在书写时

用笔画如横、直、撇、捺、钩、点（永字八法曰侧、勒、努、趯、策、掠、磔）等结成一个个有筋有骨、有血有肉的"生命单位"，于是就成了一个个"上下相望、左右相近、四隅相招、大小相副，长短阔狭、临时变适""八方点画环顾中心"的一个"空间单位"。单从象形字看，还不一定能充分说明这一点，因为它本来就有单个的完整性。从那些以指事、形声、会意而成的字看，就会发现：无论当初的简帛书、甲骨文、钟鼎铭文和后来衍变的小篆、古今隶、章、今草、真、行等，一个个字的形体都是独立完整的。正是这样一种"完整的生命形象"意识贯串于文字创造和书写中，才使千万个字既相互区别，又体现出生命形象所共同具有的结构规律，从而从整体上构成了文字的"形象性基础"。这种"完整的生命形象"意识，不是得自某一事、某一物，而是得自于人所赖以休养生息的整个世界，是宇宙自然的存在运动决定的。

也正是这种宇宙自然存在运动规律的感悟，化作了文字书写的赋形挥运意识，才使得挥写出的字一个个有了不是具象却俨如具象的形体，显现出不是生命却有生命意味的形象。这种具有生命意味的形象，古人称之为"意象"。

"意象"一词，由来已久。作为两个有关联的单词，最早出现在《周易·系辞上》：

子曰：书不尽言，言不尽意，然则圣人之意，其不可见乎？子曰：圣人立象以尽意，设卦以尽情伪，系辞焉以尽其

言、变而通之以尽利，鼓之舞之以尽神。

　　这里说的是：文字不能完全表达语言，语言不能完全表达思想。所以"圣人"想到用直观形象表达语言文字难以表达的"意"。这与我们所说的"意象"似乎并不相干，但是它已将"象"与"意"可以统一这一点提出了。即直观形象可以表现出语言文字所难以表达的"意"（即意思、意理、意趣、意味、意欲等），说明直观形象可以表达比语言更幽微、更难以表达的意蕴。这段话实际上告诉人们，先民在立象时就已发现：有限的直观形式，可以用来表达语言难以表达的内涵。而书法艺术作为造型艺术之一，所成之象，既不像写实性绘画都有具体的形象，是现实之象的反映，称为具象；也不是什么都不是、只随主观随意联想创造的无象之象，即所谓"抽象"。它只是以汉字之形与书写之功，遵循主体所感悟的自然界中各种生命形体构成规律所成之象。基于生命本能，人们喜爱这种形象，以此为美，而给予它一个专用名词"意象"。

　　作为以再现对象为目的的绘画，古代东西方的方式、手段也有所不同，西方注重从块面上把握对象，东方则着重以点线概括。点线不是现实物象上存在的，任何实际存在的物象，都不是以点线形式构成。画上用以表现对象的点线，都是画家经由抽象得来，是感性认识的理性概括。当人们以一道道线条书契构成文字的时候，由点而线，正契合万事万物由点而线的存在运动（其存在意味着"点"，其运动的轨迹

就是"线")。书写正是"点"的位移，积点成线，其中就有存在运动的意味。所以可以说：中国书画中点线的运用，既是宇宙万殊存在运动的启示，也是人所感悟的宇宙万殊存在运动普遍规律的抽象。人们自觉也好，不自觉也好，事实上人正是以宇宙万殊存在运动之理运用于书写，并以之对书法作审美观照的。正是基于这一点，汉字书法才具有了其他民族国家文字书写所没有的这种以意成象的精神。

在为实用创造文字符号的过程中，还必须经过有意识地调整，将不同大小、长短、宽窄、笔画粗细的文字，作统一有序的排列，才能顺利用作思想语言的表达。这种调整，既要服从实用需要，也受审美心理的驱使；既是符号形式的组合（如统一其大小，按一定顺序排列），也是一个个生命体的安排。在调整中，充分利用了人所见识过的各种生命在活动中表现的形式（如雁成行、鱼成队等），也浸润着人的宇宙意识、生命形象意识。因此，从文字的创造到书法艺术效果的自觉把握，不仅仅为实用需要创造了文字，而且在这种文字符号的创造与挥写中，因同时伴有宇宙生命意识在起作用，从而使这一行为产生的实迹成了艺术。书家的运笔结体，不仅有主体情性的流露，而且有自然现象中诸种形、质、意、理的汲取；有得自宇宙中存在运动规律的运用，也有宇宙生命的把握。使得书写所成之形一个个虽各不相同、各有音意，但都有鲜活的生命，"神采"与"形质"兼而有之——这都不是表达语言的需要，而是书者在宇宙意识的驱动下表现出的生命意味追求。

诚然，当初人们以文字将语言载体化时，只有为实用的意念是自觉的，形体构成中的生命形质意识并不明显（甚至不存在）。但是，当其成为一定形式，实际已是一定的形象时，便唤起了人们的审美感受。书者不仅逐渐有了这种效果的自觉追求，把书法当作具有生命的形象来创造，而且将总结出的经验视为必须遵循的"法度"。

在蔡邕《笔论》中有这样一段话：

为书之体，须入其形。若飞若动，若往若来，若卧若起，若愁若喜，若虫食木叶，若利剑长戈，若强弓硬矢，若水火，若云雾，若日月，纵横有可象者，方得谓之书矣。

抽象的文字符号，却要求书写所成之形，成为有生命意味之象，认为这才是"书"——这一下，就将书法何以会成为艺术，作为书法艺术该追求什么，又该如何追求，就都讲明白了，也将"书"的定义明确了。

以有生命活力的形象为美的书法意识的形成，有两个方面的根据：一是宇宙万殊的生命运动，比如说：太阳下山，明天还从东山升起；每年的春天被夏日送走，又被冬天迎回；山野年年绿，江河万古流。大自然永不停息的生命运动，给了人们以永不停息的生命运动感受。二是人的生命的自我意识和本能的生存发展欲求，这种意识和本能，也使人以有生命的事物为美，热爱生生不息的生命运动。在现实生活里，人们赞美新生的婴儿，赞美充满青春活力的年华，赞

美催发万物生长的太阳和春天；赞美那些为了国家、民族和人民能美好地生存发展而壮烈牺牲者，人们称他们"精神不死""永远活在我们心中"。在一切以塑造人物形象为职能的艺术里，人们都只会赞美那些活灵活现、栩栩如生的艺术形象。

蔡邕在《笔论》中除了要求"为书之体，须入其形"外，还要求书者在书写时要"沉密神采"，也就是要求书者要将书写心力集中到书法意象的"神采"上。南北朝时期，"神采"与"形质"就已明确成为书法意象的审美要求。书写的文字符号，要求它成为有生命的意象，而意象创造，就在于它不只是形式，同时兼有"形质"与"神采"。因此，这就绝不是去制造什么没有生命的"形式美"，或"反映"什么客观存在的"主观精神美"或"客观现实美"。

其实，在王僧虔关于"神采为上"的论断尚未出现以前，王微（415—443，东晋末画家）于其《叙画》中就早有这样的见解：

以图画非止艺行，成当与易象同体，而工篆隶者，自以书巧为高。欲其并辩藻绘，核其攸同。夫言绘画者，竟求容势而已。且古人之作画也，非以案城域，辨方州，标镇埠，划浸流。本乎形者融灵，而动变者心也。

如果从古希腊的绘画、雕塑艺术算起，西方艺术从具象再现到抽象表现，走了四五千年。汉民族从开始造字作

书以应实用，到书法逐渐成为可供审美的艺术，不求象形之准确，却求意象之生命，也走了四五千年。我们民族有多么深挚的抽象意识！有多么奇妙的总体概括能力！不求具象真似，而从抽象的点画结构上要求生命意味，说明我们民族在艺术思想上所理解的生命，不是某种具体的物质形态，而是蕴涵于形质之中的一种精神。在初有书契之时，主观意念上都只有实用的目的，规定的文字，规定的书写要求。即使人们已有被文字的创造和书写的效果唤起的审美意念，也决没有想到要将写字作艺术品来创造。但是民族伟大的生命情怀，却悄然给书写形象赋予了生命，以至在其为实用而书之时和实用性逐渐消失以后，都能以特有的艺术魅力留在一代又一代人的心灵中，使人们不能不对之永远珍惜，永远视为无可取代的民族伟大的艺术创造——"意象"。生命意味的追求，就是书法之为艺术的根本。书法之有美、之为艺术，就在其确非现实之象，又确有现实之象的生命，人们珍惜它，命其曰"意象"。

第三节　书法意象的人格化观照

前面第二章第三节摘引南梁袁昂《古今书评》中的那些话，说明前人在书法品鉴中早已有了风格的审美自觉。讲的是书法的不同风格，用的比喻却是人的品行、气象、风采。

这似乎有点奇怪，书法的面目与书人的这些特征怎么相干呢？

其实也没有什么奇怪，就艺术创作说，这是规律。无论作者和欣赏者是否意识到这一点，艺术品都是创作者情性修养、技能功力的对象化。从根本意义上说，艺术作品就是对象化的人，就是对象化的自己。书法也不例外，书法作品所显示的精神，就是主体的精神；书法作品所展示的气象、格调，就是主体的气象、格调。因此，对书法的观照，就是对以书法形式对象化了的创作主体的情志、气格、功力、修养的观照。

不是说其他民族的艺术就不是创作主体这许多方面的对象化，但必须说，书法较诸西方造型艺术特别显示出这种把作品当作主体的对象化观照的特点，甚至有过于极端的地方。如柳公权所谓的"心正则笔正"；苏轼所说的"书有工拙，而君子小人之心，不可乱也"；傅山甚至说："纲常叛孔、周，笔墨不可补。"

在古人眼里，书法不仅仅是表音表意的文字符号，不仅仅是有生命意味的形象，而且简直就是大写的"人"的形象、就是书者个人的精神面目。书法形态，体现了人的形质、结构规律乃至人的生性：一个字是一个独立的生命，整篇字是统一的生命群体。笔势相连属的草书，一字、一行、一篇，形成了血脉连通、气韵生动的生命整体。点画结构，相互生发，前后左右照应，充满了俨如群体的和谐统一。历代书家将结字所体现的规律，以"引带""管领""救助"

"朝揖""呼应"……等现实生活行为用词来表述，俨如协调社会人际关系所共守的行为准则。说明人就是把书法当作社会现象来观赏的。封建社会的士大夫，讲求情致、风采、气格的高尚。汉魏以来，出现了对人的品藻之风，以自然之景物喻人，于是对书法也有了相应的品藻，也讲求情韵、风采、格调。人无情韵，或格调不高，或缺少风采，不能言美，书法亦然。到北宋，黄庭坚更说："士可百为，唯不可俗。" 因为人俗其书必也俗，"俗便不可医"——长期受儒家伦理道德观和审美观熏陶的人，就是以这一思想观点观书的。

书法将人的精神气格对象化，就创作主体说，有一个由不自觉到自觉的过程，问题只在：不自觉不等于未能充分使主体的精神气格对象化；有了充分自觉后，不等于就能使书者更多更具体地将精神面目反映在作品中。古人最早并没有认识到书契中会反映主体的情志意兴，却实际在其作品中反映了为后来者难以企及的神采，其书之形质虽不免拙朴，但真气弥漫，意态可掬。相反，后来人认识到古人书迹中这种风神，以其为美，力求效仿，却不见这种效果来到笔下。原因是：古人虽无精神、气格、神采对象化的自觉，但他们用真朴的精神气格对待书写；而那些羡古人真朴之书却无古人真朴之心的书者，虽有求古朴的主观愿望，但只能效仿古人书迹的外观形式而去刻意做作，其结果只能适得其反。

明成祖曾诏求四方善书者，以王体写外制，更遴选其中最具功力者于翰林院写内制。在印刷条件不佳之时，为保存

少量珍贵文献，只有采用这类办法。对于所有写制者，恪守王字的体式风格，以保证文献字迹的统一，这无可非议。但是强使每个书者克制本性，按同一模式作书，就违背了书法艺术创作的规律。这种书迹，仅仅只是模式化的技能运用，而不可能有真情性的流露，所以它也不可能成为有感染力的艺术。

前面所举的例子，不是说自觉的创作意识不如自在的创作心灵，而是说作为书者，要老老实实按照创作规律理解和锻炼自觉的创作意识。书法创作规律认识得越深，艺术追求的方向就越明确、越自觉；要求化入书中的精神修养越高，其艺术必也更有内涵、更有神采。但是，要求"化入"与事实上能否"化入"，并不是一回事。这是因为，书法艺术创作所需要的主体精神修养，比一般艺术所需求于创作者的，似乎更难以达到。这不是讲功力技巧，而是讲一种很难达到、又必须达到的"书要有为，又要无为"的精神境界，这就是书法艺术独有的创作特点。

有人不相信精神修养反映于书的价值与意义，不理解书法艺术之美的根本正在于以此为基础。主观随想，以为世上有客观存在的纯粹的"形体美""动态美""形式美"，以为书法创作的任务就是将客观存在的美反映于书。他们从古人法帖中寻求他们以为美的点画、结构、章法，有人还刻意模仿《兰亭序》《祭侄文稿》中的那些涂改，以为这里有"若不经意"的"形式美"。却没有想想：如果让王羲之、颜真卿重写这些文词，他们会不会以为这就是美，还会不会

这么涂抹。也没想想，涂改是不得已而为之的事，它不会比不涂改更美。如果说这涂改原本还有一种"无心为之"的真率，而刻意学仿可就不真率了。

人们不仅以人的筋骨血肉、意味观书，而且以人的精神气格观书。这种认识似乎很"不科学"，笔墨写下的字迹哪会有这些？但"不科学"的现象后面却有着很科学的道理。人们只要认真观察和思考一下现实中的各种审美活动，就不难发现：世上根本没有客观自在的美丑。人对于一切客观事物从外观到内质的审美感受和评价，总是从其是否符合人类的、民族的、集团的、个人的生存发展的根本利益为根据的。如果是人的艺术创造，则要视其是否显示出有益于人类生存发展的"人的本质力量丰富性"这一根本。包括对形式、色彩、音响的审美评价也不例外。只是由于审美活动主要是直接通过感官接受的，人们不假思索，就能感受、判断，所以就以为美是客观存在。感官只反映这种客观存在，而人们由于忽视了美产生的根本原理，就错以为有客观存在的美。

人的审美心理是多种因素构成的。这些因素包括物质的、精神的、时代的、地域的，它们或相"加减"，或相"乘除"，并在一定的历史条件、一定的环境、一定的实践中产生、发展、变化，成为具体的审美观、审美意识、审美心理。以致面对同一审美对象时，也会有不同的感受判断。同一审美对象，有人以为美，有人以为丑；有人昨天以为美，今天又以为丑；有人昨天以为丑，今天又以为美……现

象使人迷惑，以致人们一会儿觉得"美是客观的"，一会儿又觉得"美是主观的"。到底是客观的，还是主观的？一时说不准、理不清，有人便来了个"主客观统一"论。

有了这样那样的偏颇之见，就可能出现：勉强能解释这一现象的，不能解释另一现象；在这里似能自圆其说的，在那里却又无言以对。究其原因，则是在思考审美现象时，离开了"人"和"人"的生存发展的现实和需要，以及"人"与审美对象的关系这一根本。其实，任何事物之所以能唤起人们的美感或者相反，最终必归结到这一根本点上，才能顺理成章地解释。例如：如果人不具有平衡对称的身体，或缺少健实的筋骨血肉，就谈不上人的生理形态的美；而书法形质若没有与人的这种状况契合，也不会以有"神、气、骨、肉、血"为美的讲求。健实的体格、丰满的血肉之所以被人视为美的，首先是人的生存发展的利益所决定的；而人对书法形体的一切审美要求如平衡对称，变化统一，乃至神采、气韵、境界等，也都是人的生命形象意识的反映。有人把平衡对称、变化统一看作是形式美的绝对规律，而不知这种规律在人的心目中，也首先由人的形体来体现，为人所感知。因为这些于人的生存发展有利（没有这些，如一个人断了臂，失了腿，生理失去对称平衡，就会妨碍他的生存），所以人们承认这一规律有美的意义。正由于此，书者赋予的和观书者所感受到的书法形象的肥瘦、平正、欹侧、疏淡……，其基本参照系首先是人，是人所感知的自然景象，是人对这一切的审美观照转化为对书法形象的审美观照。书

者和书法的欣赏者，无论是否自觉到这一点，事实都是这样。

人们或许会问：为什么同一审美对象，会出现这部分人极为赞赏，另一部分人却极为厌烦的情况？包括前面还说过，同一事物、同一现象、同一个"我"，为什么曾经以为极美的，后来竟以为极丑。这些现象，能用上述基本观点顺理成章地解释么？

能。不同的审美者之间有个性喜好的不同，也有审美修养能力的差异，人的审美活动，总是以其审美见识修养和对审美对象与人的关系的理解为根据的。当感到将字写得工工整整最难的时候，人就只能以工工整整的字迹为美；当确实认识和感受到"不工之工"较"一味精熟"需要更高的功力、修养时，人自然会认为"不工之工"高于"一味精熟"；而人们对曾以为新颖的风格因不断被重复而产生逆反心理时，也正是因为重复别人与重复自己，都不是能力修养即"人的本质力量丰富性"的表现，已失去了审美意义与价值，当然也就不觉其美了。总之，一切不利于人的生存发展的表现，人是不会以之为美的。这也是书法艺术美的精神实质。

第四节　两个象限之内的意象创造

几乎所有搞现代书法的人都有一个共同点：向象形回归；几乎所有反对现代书法的人，都是鉴于那些人将抽象的

书法形象变成具象性图画和尽力向具象靠拢。

从艺术分类学上说：书法当属造型艺术。但它不是以具象再现为特征的艺术，也不是无任何限定性的自由驰骋的抽象画。把书法搞成再现性绘画似的东西，用绘画似的手法处理书法，如孩子们玩的组字画，如世俗弄的"喜鹊字""竹叶字"，皆为逢场作戏之事，不在我们的讨论范畴之列。但作为书法创新追求，本书则认为离开了我们要认识的书法艺术精神，不是书法艺术。

有人说：书法就是以挥写出的线条组合的艺术，文字是为实用服务的，为实用服务则限制了线条的自由挥写，影响了书法艺术的纯度，因此，作为"纯书法"，就需要摆脱文字，只保留线条的挥运。本书认为：这种认识也背离了书法之为艺术的基本精神。

以汉文字为基础，借笔墨的挥运，以主体的功力修养，创造具有生命意味的书法形象。——这才是书法艺术的基本特征。书法意象的创造，规定在两个象限之内：一、以汉文字为基础，而不是不要汉字或以别的文字为参照；二、是抽取自然规律作意象的创造，而不是再现式之具象。其审美意义、价值与效果，正从这两个方面的限定性中表现出来。

一些古老民族自创的文字，大都从象形开始，但后来都和象形告别而以符号性字母拼音化了。汉民族文字也有由象形向会意、假借等抽象符号化的发展，但都是按汉语的一音一意造成的单个独立的形体。即使当初象形的字，后来也通统抽象符号化了。只是这不象形的符号文字，却有一种不象

形的形象感，而作为艺术，恰也特别讲究这种不象形的形象感。

要说它与绘画全不相干，也不符事实。因为人们之所以能从点画、结体、谋篇等诸方面唤起种种生动的联想，终究是由挥写而成的形质与绘画之道、之理有某种相通、相类处唤起的。且以颜真卿书为例：宋人朱长文《续书断》列其为"神品"，赞其"发于笔翰，则刚毅雄特，体严法备，如忠臣义士，正色立朝，临大节不可夺也"。而南唐后主李煜却贬其书"叉手胼脚如田舍汉"。二者的审美评价截然相反，却都是由颜书所创造的直观形象唤起的。朱长文和李煜所说的都是他们的真实感受，尽管他们的审美评价差别这么大，但也有差别中的共同点，即都承认颜字粗壮、健实，不是软弱无力，不是脂粉气十足。同一书法形象，在具有不同审美心理、审美修养、审美见识者的心目中会唤起不同的审美感受，却并不因此改变书法意象效果的存在，抽象却也有某种具体可感的形质特点，如颜字之严谨、厚重，欧字之险峻、刻厉，柳字之紧结、劲健等，这都是抽象却又具体的意象所显示的效果。

这抽象的书法形象，书家是根据什么和怎样根据它化为书法意象、意味的呢？

书家确实不曾想着要把写字当作绘画来把握，但书家在挥写中，又确实受到现实的暗示，也受到现实的启发，从而有心使点画、结体具有某些现实事物的形质意味，以构成点画结体之形质意态。欧阳询在《八诀》中称：

、　　如高峰之坠石。

乀　　似长空之初月。

一　　若千里之阵云。

丨　　如万岁之枯藤。

乁　　劲松倒折，落挂石崖。

刁　　如万钧之弩发。

丿　　利剑截断犀象之角牙。

乀　　一波常三过笔。

　　这些话，是以现实之象形容相似的点画的形象意味的。可是，话虽这么说，但实际所成之点画，既不是"坠石""阵云""初月"等之象，也不需要欣赏者将一"点"当作"坠石"、一"横"当作"阵云"、一"弯钩"当作"初月"等来观赏。而且，写成的点画，真要成了奇形怪状的坠石，或弯如娥眉的初月、长如天边的阵云……必也不是美的。原因是：书写执意要从现实里寻求的，在书写中显现的，并非客观存在的"形体美""动态美"，而是要以笔墨挥写作字体的笔画结构，创造出生动有活力、有风采、俨有生命的意味之象。——书法从来不以点画结构确似某种具体物象论美丑，而只以挥运出的点画形势所显示的力感、势感、生命意味论美丑。且不要说"屋漏痕"在现实里并不是什么美的形象，即使是常用以形容书写线条之美的"如棉裹铁""如印印泥""如锥画沙"等，在现实生活里，谁又干过这事并被人赞之为美的吗？无非是借人们有过的"棉"

"裹""铁"等的经验，让人理解那外柔内刚、有功力的运笔效果。不过，把印章印在陶坯上的事倒是有的，深印在刚制成而未干的陶坯上的印迹，有一种厚实感，以此喻书写的线条，也无非要求书写线条要有一种厚实感。且不闻徐渭说：

> 余玩古人书旨云：有目蛇斗，若舞剑器，若担夫争道而得者。初不甚解，及观雷太简云"听江声而笔法进"，然后知向云"蛇斗"等，非点画字形，乃是运笔。知此，则"孤蓬自振""惊沙坐飞""飞鸟出林""惊蛇入草"，可一以贯之而无疑矣。惟"壁坼路""屋漏痕""折钗股""印印泥""锥画沙"，乃是点画形象。然非妙于手运，亦无以臻此。以此知书，心手尽知矣。[1]

人们为何要求点画的书写作这种追求？为何以这种在现实生活里无美可言的事象要求于书法点画形象，并以之为美呢？——原来，这是人在审美心理上，要求笔的挥运利用"疾""涩"的矛盾统一原理，创造出力的审美效果，体现出人对矛盾统一规律的认识和利用，体现出人从生存发展本能反映出来的生命运动的审美要求。

书法，就创作者说，是以"意"求"象"，以"意"成"象"；就欣赏者说，则是以"象"观"意"，以"象"赏

[1]《徐文长集》卷二十《玄抄类摘序又》

"意"。不是具象，却有生命；看是抽象，却有意味。书法形象若具象化，意味之美就丧失；意味只在不似之似的抽象中。

抽象（作动名词用），是从主客观具象中抽取的。没有具象的基础，没有现实生活的种种感受、积累，无从抽象。抽象，有自觉的，自我意识到的；也有非自觉的，下意识中进行的。书法意象的价值，不在"抽象"的自觉与否，而在化为书法形象中，对抽象有恰到好处的把握。怀素的草书（图13），唤起了大诗人李白十分丰富的艺术联想："飘风骤雨惊飒飒，落花飞雪何茫茫""恍恍如闻神鬼惊，时时只

图13　怀素草书线条构成的旋律

见龙蛇走；左盘右蹙如惊电，状同楚汉相攻战"。[1]——这都是意味之象引起的联想，不是实象的描写。如果没有挥写效果的生动性，不可能唤起欣赏者的生动联想；但如果书法形象本身具有的是现实之象的准确性，那许多的审美联想反而就都没有了。

不过，这个说法还不全面，还欠准确。因为如果书法没有生动的形象，也仍然会以其缺少生动形象的笔画形式给人以另外的联想，只不过让人联想的就不是美了。如李世民形容王献之书："观其字势，疏瘦如隆冬之枯树；览其笔踪，拘束若严家之饿隶。"[2]形容萧子云书："行行若萦春蚓，字字如绾秋蛇，卧王濛于纸中，坐徐偃于笔下。"[3]再如所谓"墨猪""死蛇烂蟮""钉头鼠尾""蜂腰鹤膝"等，不也是一定书迹唤起的形象联想么？所不同的只是：这所举的一切都是那些体现人的生存发展的事物的反面。说明人们不是以有什么具体的形体、动态、事象在书中真实的再现为美，而只是以能唤起人们的生命意趣、能唤起人的生存发展情欲的意态为美。

排斥具象，也排斥非汉字的纯几何线条结构；以汉文字为依托，以有情有性、有血有肉、有气象、有势态的点画挥写，创造出抽象却具有生命意味的形象。——这才是书法意象的基本特征。这种特征，被张怀瓘从艺术比较学的意义上

[1] 李白：《草书歌行》

[2] 李世民：《王羲之传论》

[3] 李世民：《王羲之传论》

将它概括为"无形之相，无声之音"。[1]指出它：虽然没有具象的形质，但有具象般的意味；不是以听觉可以感觉的音乐，但其运笔、结体、谋篇，却有俨如音乐一般严谨的节奏与韵律。——书法的意义与价值，正在于两个象限之内的意象创造。

第五节 书法意象的审美特征

书法艺术效果的寻求，为什么不是近乎真实的具象？为什么抽象到只有几何式线条组构也不行？什么才是书法意象所要求的形质？书法的点画、结体等必须具有怎样的特点，才符合意象要求？才有审美效果、意义与价值？才显现出书法特有的艺术精神？

我们的民族是一个精神内涵深厚、情志多喜含蕴的民族，反映在艺术审美上，内涵的生命意蕴重于一般的外貌，（用王僧虔的话说"神采为上，形质次之"；用张怀瓘的话说"深识书者，唯观神采，不见字形"。）在艺术表现上，讲求"以少少许胜多多许"，以"不着一字，尽得风流"为大美；称"引而不发""含而不露"，能体会、难明言的审美效果为"韵"，说"此时无声胜有声"。在绘画上，认为

[1] 张怀瓘：《书议》

"妙于形似无可赏";品赏艺术,以"如食橄榄"者为佳;园林造景,设曲径以通幽,不是西方式的一览无余;作画,讲求画中有诗;作诗,讲求诗中有画。总之,尊重欣赏者的想象力,要给欣赏者留有可供想象、回味的余地。

书法意象恰具有这非象之象的品格,其所以成为历久不衰的形式为众人所爱者在此。

作为语言的载体化,文字书写只要求点画结构的准确,不规定实现这一目的的方式手段,因此自硬笔传入我国,便很快为实用的书写而取代了毛笔。但在硬笔未曾出现之前,毛笔的挥写,在宇宙生命意识制约下所形成的挥写意识,使其产生了非具象再现却有俨如具象的审美效果:点画结体,决非据任何物象形姿;品味之,说不准它确是何象,却又感形态动人,意趣无穷。——这正是既不同于具象画也不同于抽象画的书法形象特征。书法形象美的基础正在于其有不是之似、有无象之象,而不在其与现实物象的"似与不似之间"("似与不似之间",这个说法不妥,即使作为写意绘画的表述,也是不准确的。因为一切指望画像而未能画像的形象,都在"似与不似之间",然而这种形象并无审美意义与价值)。绘画艺术确有求具象或求抽象的明确目的要求,而书法之不同于绘画者,就在书法不在于所成图像之具象或者抽象。书法如果不去研究文字的出现还曾有过象形的历史,是不考虑如何求象形的。书法就是以抽象的点画构成抽象的文字符号,其审美效果、意义与价值只在书写者以对自然规律的感悟、对现实的感受,以挥写之功,给一定体势

的文字作"无形之相，无声之音"的把握。——这就是书法意象精神。作为自觉的书法艺术意识，没有这种意象思维不行；把这种意象思维庸俗化为图画意识，将文字挥写变为图像追求，也不合书法意象精神。

写字的人，都有自己的点画形质、结体造型习惯，其心目中的点画形质、结构形势，都是其所感悟的宇宙万象形质、结构、规律的孕化（学书者确实有只取法帖者，然法帖形质结构的道、理、法、度，终究还是得自宇宙万殊）。没有万殊的形质结构的道、理、法、度自觉不自觉的积淀，不可能有书写者的形质意识，即使书者信手拾起一块石子，在沙地上漫不经心地画上几个没有词意的字，也不例外。书法的审美追求，就是从点画的形质感开始的。当书写者有其点画形质、结体造型的追求时，就表明他已自觉不自觉地有了得自现实的感受了。

所要说明的是：人从现实获得种种形、质、意、理、法、度的感识，并非只有视觉这唯一途径，人是以其全部感官从现实获取所能获取的一切信息的。虽然人的不同感官各有自己的功能和相应的对象，但由于大脑对所获取的各种信息进行综合、分解、融会、贯通，因此，人可以将视觉获得的感受与由听觉、味觉、嗅觉、触觉获得的感受汇通。这样，味觉所获得的酸、甜、苦、辣、涩、浓、淡等经验，可以用来感受、评价视觉和听觉获得的感受；视觉形象、听觉形象也可以唤起味觉曾经获得的感受。或者说：人也可以通过非味觉对象获得只有味觉才能获得的感受。这就出现了以

表达味觉经验的词汇用来表达视觉、听觉效果的事实。所不同的是：味觉的酸、甜、苦、辣等都只是生理感觉经验，不是审美判断；而人们从审美对象上产生的酸、甜、苦、辣等感受，却都化作审美效果的判断，即心理感受的判断。

人们可以将从听觉获取的音响、音质、音量以及音律效应的轻重、疾徐、强弱、刚柔、高昂、低沉、和谐、浑厚、婉转等审美经验用于视觉审美效果的表述。因为人们确实从点画挥运的效果中获得了如同音乐形象上获得的类似的感受。

人们还可以从各种互无联系也互不相同的事物中，抽取其意味、境界相似、相同的方面，用以形容书法给人的审美感受；书法的视觉效果，也会引发人们从曾经直接、间接经历过的事物或它们的某些方面上的联想，作为观赏书法、评价书法美丑的参照。如李白《草书歌行》中对怀素草书所作的种种形容，其所联想的那许多事象，互无联系，形象上也无共同点，但是它们都具有气势宏大、情势迫蹙、节奏强烈的同一性。李白实际是以那些事物的气象、节律来形容怀素草书的气象、节律。书家以其情志意兴、客观感受，孕发而为草书的书情；欣赏者也是以相类似的经验，观赏具有节律感和气象动人的草书意象。书法意象会唤起欣赏者怎样的审美联想，书家无须作预断，书法意象也不以能唤起观赏者多少联想而定其美丑高下。也许欣赏者对优美的书法并未产生奇妙的联想，他看到的只是这"不是而似"的生命形象上所展示的书写功夫、情性意趣，并深深感受到一个书家在其作

品中所表现出来的"人的本质力量丰富性"。这也是正常的审美经验与效果。

这种审美效果，是任何具象的或抽象的造型艺术所不能取代的。即使面对席里柯的《梅杜萨之筏》，或毕加索的《格尔尼卡》，人们也只能产生由绘画形象引起的紧张、恐惧、沉重……，而不能产生心律随点画挥运而驰骋的"豪荡感激"之情。

如果一定要和绘画与音乐类比，可以看到：音乐效果在时间中产生，也在时间中流逝，它不能使人想留它多久就在你审美感觉中停留多久。而书法却能以静止的形态展示俨如运动着的生命；它有深沉隽永的生命情意，又无拘于情志意象的具体；能集纳无限深厚的功力修养于其创造，却显示为"无形之相"，又宛若"无声之音"，以有限表现出无限。与绘画相比，绘画艺术不受文字的限约，且有创作者自由选定题材和创作方法手段的自由。而书法不能，它不容许用图象观念创造它和欣赏它。——谁也不能说它就是表现什么而不是表现什么，只像什么而不像别的什么；它也不稀罕脱离文字的自由，恰恰相反，汉文字是其艺术效果得以创造的根基。

当然，绘画有绘画的感染力，但绘画不能取代书法；音乐有音乐的感染力，但音乐也不能取代书法。书法的美妙之处正在其所具有的"无形之相""无声之音"的特殊审美意味，书法艺术的审美价值也正在此。全世界能有这种审美特征的艺术，只有书法。

正是从书法中体会到"无形之相"、"无声之音"的审美效果，才使苏轼引书法艺术思想入画、引书法用技之理入画而成"写意画"。

西方绘画艺术走的是一条与中国画迥不相同的道路，从古希腊、罗马艺术开始，直到十九世纪末写实主义流行，一直追求极近真实的再现。经过印象主义过渡，在摄影技术的猛烈冲击下，出现了彻底与具象告别的抽象，从形式到内容、从关于绘画的观念到关于美的观念，都表现出对传统的彻底否定，这是从一个极端走到另一个极端。中华民族却不是喜欢走这种极端的民族，儒家思想就充分体现了这一点。反映在艺术精神上，有一个重要的美学思想就是"中和"，以"中和"为极致，承认矛盾，以最好的方式、方法解决矛盾。为此，"无所不用其极"，即无处不讲求矛盾的"中和"，要求"无过无不及"。书法这一特殊形式，是视觉形象，却比写意画更抽象；讲艺术效应，却从"人"这个基点出发，大讲情、性、意、理、形、质的中和性表现。正是有了这一美学思想，才要求书家有丰富的精神修养、深厚的艺术功力以及高尚的情志，以一管之笔，借汉字之形，作"人"的全面意义的意象创造。

据说历史上有"颠张""狂素"从"观夏云""舞剑器"中得到挥写草书用技的启发，获得了他们草书创作的灵感；也有雷太简从江涛奔涌翻滚化为草书的意象。对于这些，苏轼就从来不曾有过这种体验。还说："张长史以剑器，容有是理；雷太简云闻江声而笔法进，文与可言见蛇斗

而笔法长，此殆谬矣。"[1]是不是雷太简之说"谬矣"呢？未必。这只能说苏轼没有这种体会。他的学生兼好友黄庭坚不也有"闻鼓吹""见长年荡桨而悟笔法"的故事么？不也有"寓居开元寺之怡偲堂，坐见江山，每于此中作草，似得江山之助"[2]的体会？在生活中有意象敏感、善于捕捉意味之象的书者还是有的，但无论多大才能的书家，他们也只能是将对自然万殊中各种事物的感悟，化为汉字挥写中的意象创造，而不可能以汉字以外的一切作形象创造，因为那样就不是书法了。

在书法形象中，文字除了表达一定音、意，只能显示一定的思想内容；而书法形象并不像具象绘画有认知功能，它本身不能告诉欣赏者反映或表现什么"形"和"象"。因此，人们观书，也就不同于观画，看作品表现的是什么和怎样表现。对书法的理解，只存在于对书法艺术特性的理解中。正由于此，作为书法欣赏，除了注意所书文字的内容（文字内容的欣赏还不是书法艺术意义的欣赏），人们欣赏书法时主要的注意力，是放在笔墨挥运，点画形质、结构安排等所构成的直观形式上，欣赏其神韵、气象、节律所展示的"人"的精神气格、技能功力、修养的美，从而唤起精神气格上的感染，获得美感，获得精神上的享受。

有人因不同的点画结构能引发不同的联想，便称这种点画结构为"有意味的形式"，认为书家所做的也只是创造引

[1]《东坡题跋》

[2]《山谷题跋》

发人们产生联想的"有意味的形式"的艺术；以为书法之美就在反映了现实美，创造了"有意味的形式"。甚至以毛泽东草书为例，说某件作品中的某一点"像一块美玉"，所以成了艺术。

显然，用"有意味的形式"解释书法现象完全错了。

书家在现实生活中获得感悟、修养情性、产生书意、欣然命笔、驾驭文字、作具有生命活力的意象创造；讲求挥运的力度、节律、笔势，能显示出筋骨血肉的意味。其实这些都还只是书法作为艺术的第一层次的意义，即直观效果的意义。更有深层的意义在于：这种有功夫的挥写的主体，是一个经过修养、磨炼，有特定精神气格的"我"的存在。也就是说：书法意象，不是一般几何图形上的"有意味的形式"，而是由一个特定的"我"赋予了精神内涵的，即有了情志意兴、精神境界的一种意象，具有能唤起观赏者"人的本质力量丰富性"的自我认识的意义。书法意象的表现，可以供人作层层面面的观赏，其本质的审美意义与价值正在这一点。

学习书法，临习范本、掌握法度，这都是必要的，但这些基本上只能掌握书法这一形式的意义。不领悟书法意象创造的根本，不掌握书法创造的基本精神，就等于不理解书法艺术更本质的意义与价值，就可能出现只在技法上刻苦磨炼，而不知充实提高修养的实际意义在哪里。十年二十年可以磨出能熟练书写的能手，却未必能造就有高深境界的艺术创造的书家。

一部书法史的经验证明，不同时代的人，对于同一作品

的外观形式，总不免会有评价上的差异。如：与王羲之同时代的庾翼称王为"野鹜"，唐代的李世民却称王书"尽善尽美"，而韩愈又称王书"俗书趁姿媚"。再如赵孟頫书，一方面有人称其为"五百年来所无"，可也有人鄙其"软媚无骨"。惟独对深有内涵之书，虽在一时有可能不被人理解，但终久会在历史长河中成为永立不倒的丰碑。如王羲之的《兰亭序》、颜真卿之《祭侄文稿》、苏轼的《寒食帖》，历史越久，光芒越显。——书法意象精神的特性也正在于：分明是"无形之相"，却要求它有精神涵蕴的深厚隽永。

书法意象有客观性，却不是据客观某现实之象的创造；书法意象有主观性，却又是客观现实的孕育。书家的精神修养，既有历史和时代的文化艺术精神的吸吮，又有书家自身独具心得的融化，因此，同是意象创造，古今的、你我的，意味决不相同。正是这深厚、执着的意象精神，才使其看似平常却韵味隽永、长存不衰，并培育了欣赏这种意象、要求这种内涵的书法欣赏者。只不过在相当长的历史时期内，这种意象精神的认识和把握，还处在一种既感悟到其存在，又感到难以言表的模糊状态，人们还未能就其构成进行由表及里的科学分析。但是，意象作为书法艺术特有的审美效果，依然以民族特有的文化精神存在着，发展着。

作书，如果不知坚守"意象"创造的根本，在书法成为纯艺术把握的今天，既不可能有书法艺术的创造，也不可能有书法艺术的真赏。

第六章 以"写""字"创造书法艺术形象

第一节 "写""字"的精神内涵

人类为了协调劳动、交流生产生活中的信息，在相互接触中产生了语言。为了交流和保存语言信息，汉民族由图像记事逐渐发展出作为语言载体的文字，为使用文字便有了书契。

各种形式的艺术大都起源于劳动，或从劳动中产生后逐渐发展变化而成为纯艺术形式。文学是从纪录人们生产生活中的情、欲、事、物开始的，戏剧起源于对现实生活事迹的模仿，音乐舞蹈与祈祷丰年、欢庆丰收、驱邪避灾、祭祀庆生等有关。后来的电影、电视等现代艺术，虽非直接起源于劳动生产，但依然是已形成艺术的那些形式在现代科技条件下的发展创造。各种随劳动生产产生的准艺术先后发展成艺术后，便成了专门服务于人们精神生活的形式。人们若不是为了研究它们的起源，几乎就忘了它们曾经与原始的劳动生

活有什么关系。脱离了劳动和实用性的"纯艺术形式"也逐渐形成只为满足审美而创作，而人们也确实把它们当作专门的精神产品去研究它的创造规律以及进行创作。

书法作为艺术，却有不同于其他一切艺术形成的特性：文字经书契而呈现，在没有别的技术手段代替契刻以前，人们说文字，就包含有书契的意思，人们说书契，当然也只能是文字的书契、古代书论里讲书契的功能，往往讲的是文字的实用功能，而未谈及书法的艺术功能原因就在于此；但是就在一心一意为实用服务的书写中，随着书写工具器材的改进，随着实用需要的发展，字体发展了，书写的方式方法和技巧也发展了。人们发现书法所成之象竟然具有奇妙的审美效果，这效果不仅不妨碍实用，还能给人以美妙的精神享受，所以人们不断总结经验，将原本不是自觉创造的美，变为越来越自觉的美的效果创造。——书法从实用中产生，同时在实用中逐渐发展成为艺术，这个过程是各种实用需要推动的。

在艺术门类中，有专为实用服务的艺术，其艺术性恰在于其与实用需要恰到好处的结合上，离开了实用，其作为艺术产生的基础就没有了。如工业美术，如为一些日用器物服务的造型设计、服装设计等等，离开了实用就全无意义与价值；也有全不考虑实用，仅仅只为精神生活服务，即为审美需要而存在的艺术，如抒发情志的吟哦、歌唱等。二者各有存在的客观条件、目的和意义。

可是书法却不一样，长期以来，书法是为实用服务的，它一心为实用之作，同时有很高的艺术性。而且这种艺术性

又恰是实用需要激发的，如《兰亭序》《祭侄文稿》等，在完成实用需要以后，它们的艺术光辉永不消失，并且被当作"纯艺术"来丰富人们的精神生活。随着历史的发展，书写已不全考虑实用性，而是只作为纯供观赏的艺术在发展了，但是它的艺术性并不妨碍人们随时利用它来作为实用，如至今仍盛行请优秀书家题额书匾、写碑铭等。即这一艺术形式，可永远与现实生活保持着联系，这也正是书法不同于其他任何一种艺术形式的重要特点。

原来"杭育杭育"的劳动号子，如果不经过加工提高，无以成为通常意义的音乐艺术，绘画、舞蹈等也是一样。上古的图腾、岩画、巫术，人们都只在原始意义上承认它们是"前艺术"，而书法却很难讲"前书法"和与实用无关的专门的书法艺术。文字书契，无论它产生在殷商还是秦汉，也无论它为哪一种实用目的，只要它确实成为语言的载体，它就是本意的书法了。如甲骨文自从被发现，至今仍被当作书法艺术创造的依据。历史上产生的文字，实用的意义消失了，原模原样不作任何加工整理，其中许多都被后来人视为极其珍贵的艺术。——不是在历史文物的意义上，而是在真正的艺术意义上，它们是不折不扣的民族书法艺术的珍贵遗产，而且其艺术性往往为后来者叹为观止。今天，书法虽已是专门的艺术形式，但也不能不以历代留下的这许多为实用而产生的字体为依据，以历代为实用而作的书契为营养。所有希望掌握这一艺术形式的人，无不需要倾心尽力向它们学习，否则就学不成这门艺术，或根本不成书法。

　　大量的传统艺术从实用中产生，但后来都告别了原始形态而发展为纯粹的艺术形式，书法为什么不可以吸取它们的经验，发展为不与实用文字相干的纯粹的线条组合艺术呢？

　　原因很简单，书法就是书写实用中所产生的文字的艺术，而且必以汉文字书写才得以创造的艺术。文字的书写方式，可以被更为方便高效的方式取代，但是，汉文字以书写创造的艺术，它的美，却不可能不以写、或以不写既有汉文字的它种形式所取代。人们要欣赏这不是具象却比具象更含蕴、更耐品赏的美，要欣赏这恪守文字却能得心应手作艺术表现的匠心和功夫，就只能将原本只为实用、却又能作艺术创造的基本特点保留。放弃文字、不以书写有何难呢？但问题是：无拘无束的点线组合只是一种抽象画，不仅不谙汉字的人可以干，甚至没有任何文化知识修养的人也可以干；它可能成为西方已有的"书法画"一样的东西，它或许很美（实际是不可能的），但它却不是书法艺术了。

　　书法相比其他艺术形式有显然不同的地方，例如：音乐由原始的乐音逐步发展为完美的音乐形式以后，原始的乐音，如劳动号子、潺潺流水、莺歌燕语、长吁短叹等，直到今天仍然是其原始形态，它们本身不可能成为可供欣赏的音乐；原始的岩壁画、图腾、纹身、图像记事等，也只能是"前艺术"；西方绘画曾因再现的技艺走投无路之时，用抽象的绘画语言表现"心理现实"或什么也不去表现，让画面留下一片空白，这也是艺术家的自由——为实用或不为实用，称它为美术或不称它为美术都无所谓。这些艺术家说，

我们就是要不断改变人们关于美、关于美术的传统观念，而不是要创造一种一定要叫美术的作品。

书法可不是这样，从为保存文字信息之日起，到出现审美效果成为艺术，始终就是"写""字"，而且始终不能离开历代为实用需要创造和使用过的字。过去虽仅为记存信息，将语言载体化，但今后专门用于艺术创造，也只能沿用它们。正如"提琴演奏"就只能是用提琴来演奏的艺术一样，不能说总是一把弓在几根弦上拉来拉去，"太保守、太不新鲜、要解脱"；也正如芭蕾舞就只能是踮起足跟的舞蹈一样，不能说"老是踮起足跟，太保守，太不自由，要解脱"。要解脱不难，但那就不再是提琴演奏，也不再有芭蕾舞了。书法之为书法，理由也是一样。

要深究事物的所以然，这个由动词"写"和由名词"字"组成的专用词语，简单的规定性却有着深刻而丰富的精神内涵，蕴涵着由民族文化孕育的特殊艺术精神。

第二节　汉字为书法艺术形象创造
奠定了基础

从文字的发明创造到形成一种又一种字体，有其复杂的经历，是历史的和现时的、物质的和精神的等多种因素的结合所产生的现实。其整合机制，我们可以从许多方面感受

到，但难以明确、完满地描述它。

　　至今还有些少数民族，有自己的语言，有以语言流传下来的本民族的史诗，却没有文字。——以怎样的形式让语言载体化、让信息得以保存，真是一桩奇妙而复杂的事。从无到有，陶文也是伟大的发明，因为它已是以形记言、以形表意的滥觞；但作为语言的载体化运用，显然太简单。此时，究竟是人们尚未感到有这种需要，还是未能找到足以表达语言的造字方法，我们无从得知。但事实是：陶文作为某一事物的记忆则可，作为语言载体化运用，则无法胜任。甲骨文是相当成熟的简书文字的借用，在契刻上，不仅有一定的技术，而且有排列组合等形式出现。同时从多种多样的字形来看，东汉人许慎所总结的六种造字方法在这里都已得到体现，连"天干、地支"这样抽象的名词也已在这当中出现。

　　先民是按单音造字的，这一方面使象形字的创造有其便利之处：按一音造一字，据一象造一形，似乎并不费难。但这仅仅只对于有形可象的字来说，可以这样做，而对于大量的在表达语意中不可缺少的文字，如代词、形容词、动词、副词、抽象名词等，就只能采用其他方法，于是假借、指事、形声、会意、转注等办法就逐渐被摸索出来。值得注意的是：这类文字也按语音一个一个地赋形，每个复音词都以单音字组合，而不用单音复合的办法造成复音词（如西方拼音文字所用的方法）。这种一个音写作一个字，以一个一个单音字组合成一个词，使汉字一个个都有读音，就一直保持至今。

汉字书写之能成为艺术，究竟怎样开始的？这一形式迄今为止无任何改变地流传下来，这意味着什么？

前面引用许慎《说文解字·序》中的那段话，反映了一个极为重要的基本观点，即如果人主观上没有物质的和精神的需要，没有能从客观现实获得道、理、形势、法度的启示和暗示，人不可能想到也不能创造任何东西。也就是说：即使是表音表意的符号，也不会无缘无故、无根无据地创造出来。必是先民"观""察"宇宙万物，看到了各种事象的区别，心理上才逐渐感悟、积淀了成形取势的规律，乃得以按万象成形取势之理，并按语音的一个一个，造成文字的一个一个。除了有形可象的按象造形以外，还有许多无实象却有实音实意的字、词，也以已造的象形字为基础，并假借其形体态势，运用其结构规律，既取其形式，又取其意味，造了更多的字。

其实何止形体态势的汲取、借用，那些得以组合成文字的"点"和"线"，也都是受现实诸形诸象的启示，从客观现实中抽象而来。

不能将"提笔一挥"之事简单看待。古埃及文字就不是由一根根线条构成，而且许多字是以团块构成象的图形，而后又变为一种不以挥写运动，而只是以木楔为工具，以"楔"为手段，在泥板上一下一下楔出的"楔形文字"。也就是说，他们没有书写意识，没有以点线运动造成的文字。

清代书画家石涛在《苦瓜和尚话语录·一画章》中写道：

太古无法，太朴不散，太朴一散，而法立矣。法于何立？立于一画。一画者，众有之本，万象之根。见用于神，藏用于人，而世人不知。所以一画之法，乃自我立。立一画之法者，盖以无法生有法，以有法贯众法也。……一画之法立而万物著矣。我故曰："吾道一以贯之。"

石涛这些话是讲画理的，但这里主要讲的是作画的线条的产生和由点而线的运用。中国画用线受书法的启示，因此，石涛无疑讲的就是书法点线运用的哲学原理，讲的是中国传统文化、传统哲学、美学精神在书画中的体现。其次，作为释家，他讲画理，运用的却是道家的哲学语言和思想，可以看出，在传统哲学上，道、儒两家相互生发和补充的思想也为禅宗所接受，特别反映在书画美学原理的认识上。只是禅宗特别讲求的是以纯净无挂碍之心，去把握书事、进入书境。这一点，我在前面论述古代哲学思想对书法艺术思想的影响时曾经指出过，后面的章节还将专门论述书法在这些思想的影响下有怎样的表现。这里只就"一画"在文字书法形成发展中的哲学意义进行些探讨。

石涛的"一画"论揭示了以点线造字，以运线成书、成画的根本原理。"法于何立？立于一画"，当先民找到以"一画"来为表音表意的文字立形时，也就明白了以"一画"创造形象，表示音、意的目的和要求了。就象形字说，一个字就是一个完整的形象，这种象形的完整意识，通过文字创造、书写造型，再进一步发展就成为给每一个字以完整

形象的意识。于是每一个分明不是象形的字，也要赋予它们以完整的形象。而所谓"完整性形象意识"，深究之，实际就是生发自人的生存发展本能。——哪一个生命不首先有其"完整"的形体？只有无生命的、非生命的东西，才可以分割而无所谓完整与否。因此，形体的完整意识，实际也就是一种生命形象意识，也就是以生命为美的审美意识。一个一个字，书者即使全不自觉，只要是作书，有意无意就是带着生命情意赋予它们以生命而成为形象的；况且书写所据的文字，在设定成一个个方块时，这种意味就已寓存其中了。不过古人开始造字时，确实只是在以"六法"求形，未曾想到别的一切；可是为了适应书写条件，必须将每个字整理成统一的形式，这时古人于平时冥冥之中所感受到的宇宙意识就起了作用，从而使得每个字有了暗合生命形构规律的体势。

　　人们现在所能看到的，从古文直到正行书，字体十多种，每个字虽各有不同的笔画结构，但是它们在形构上却有着共同的原则：单个独立，对称平衡；不能对称平衡者，必是不对称平衡。——古人怎么知道这样做？这样做起什么作用？有什么意义？

　　原来自然界首先是人，而后是与人接触或人所见到的一切事物，他（它）们的形构无一不体现这一规律：对称平衡。而且在活动中，一旦失去对称平衡，他（它）们又都能及时调整，求得不对称平衡，绝无例外；因为生存在地球上，形体若不具备这一点就不能生存。"存在决定意识"，所以古人在处理每个字时，就在这种意识的作用下，给每个

字作了体现这一规律的处理，从而使得汉字成了"人的形式""寻求生命意味的形式"。

宇宙是一个永恒的生命，它存在于永不停息的有规律的矛盾运动中。所以书者即使全不自觉，也有着这种为书成体的潜意识；即使甲骨契刻受工具材料的限制，构字的笔画几乎成了几何线条，完全没有书意，然而其每个字在总体上，也仍有生命形体的意味。这也正是后来人们仍能以其和别的一切汉文字一样作书法艺术创造，而不能以其他一切非汉文字作书法形象创造的根本原因。中国书法之所以能不期而然发展成为美妙的、有生命意味之象的艺术，正得益于汉字创造所赋予文字的"形象性基础"。这也说明：一切文字，如果没有稳定的形象构成基础，就无法通过书写产生意味之象，而做不了形象创造，自然也就成不了艺术。

汉文字作为书法的基础还有其两重性：一方面，书家将其形体熟记在心，濡墨染翰，吟哦文辞，意象就在心中浮现，挥运之情油然而生，由一笔而成无数笔，钩环盘纡，生动的形象便跃然纸上；而另一方面，文字又有极为严格的点画结构的规定性，书法看似自由的行动，实际书者的自由恰限定在规律之内，只能在已成型的文字范围内按规律进行书写，而不能违反规律、随便增损。（这不是限制创作自由，而恰是书法之为艺术的根基）——上述两个方面既是矛盾的，又是辩证统一的。正是由于书家以自己的功力、修养使二者完美地统一起来，所以才会有艺术效应的产生，书法之美也才得以从中显示。

尽管不同时代、不同书家的书风书貌有着这样那样的差别，不同的书者有不同的审美见识、不同的审美追求，但将书法当作生命形象来创造，以有生命活力的形象为美，却是书家所必须具有的共识。这是汉文字特有的形构原理，是汉文字书写派生的审美讲求，也是汉文字书写得以发展成为艺术的根本原因。

第三节　书法艺术形象是以书写创造的

古代的文字书契有多种形式，有刻于陶、刻于甲骨、刻于钟、鼎、权量、碑石、砖瓦等上的文字，而书写是最为方便的方法。在文字没有产生以前的彩陶上，就有毛笔的运用，但在早期所能提供的书写载体上，如需要以文字记载史实的钟鼎、彝器上，仅以毛笔书写是难以将字迹留存的，因此人们只有契刻。一旦物质条件、技术问题得到解决，契刻等手段、方式就都转为书写了，所以在秦以前，就已有在简帛上直接书写。在甲骨上刻字，只是简牍上的文字在甲骨上的使用，甲骨文不过是已有简书的运用。东汉时，更有了在纸张上直接书写。曾有人主张将书法的历史从直接的书写开始算起，理由是古代以契刻成字，只求留下字迹，并无追求书意的自觉。特别像甲骨文，单刀线刻已将原来书写的圆转

之线都变成了细直硬劲，完全失去了书写的原貌；钟、鼎上的字迹，通过泥范上的契刻、修饰和模具的翻铸，也失去了书写的真面目。但我认为：汉魏时期乃至隋唐时期，不也有大量的碑石刻书，其精彩程度也未必是书写所能企及的。因此，不能简单地仅以毛笔直接成书的历史定为书法的历史。不过，某些人的这一观点，却也反映了人们对书法艺术创造中一个"写"字的重视。

这当然不是因为"写"比"刻"方便，或者因为我们讲的是"书法"，"书"就是"写"的意思，而是说：书法之所以成为艺术，关键就在于这个"写"字。"写"，从形式看，极为简单，但从"写"的实际分析，却极为复杂。人们欣赏书法，就是要从书写效果上看到书者的技能、功夫以及书法形象所展示的主体的精神气象、情志意趣；而书法微妙的形质，那难以用语言形容的生动神采，却除了"写"，而绝不是别的任何工具、办法做得出、达得到的。事实告诉人们：唯有通过那一支柔软的笔，经过磨练，才能使书者得心应手"一溜直下，不得重改"地以主体的情性修养写出来。"笔迹者界也，流美者人也"，"界迹"由笔画写出，流露的却是人的功夫、修养、情性，同时也使欣赏者从书迹中看到一个无可矫饰、自然流露的书家真实的面目。正因为书家是以全部的功夫、尽有的修养、无可掩饰的情性来控制这支笔的挥写的，因此，书者的审美理想、艺术爱好，其所接受的影响，其在挥写之时的心态、情致等，都会一无保留地从这一支笔下流露出来。——这看似简单的书写行为，却有其

复杂的内外部因素的作用。

在书写行为上，至少包括有以下一些因素：书写环境、书写工具材料、书写的文词和所书的字体、书体。一般来说，这些都可以由书者主动选择。还有如书写的技巧功夫，对于书者来说，可以提高，可以磨练，它有一定的稳定性，不能随人的主观意志想有就有、想变就变，它有积累、变化的规律。只是有的人变得快一点，有的人变得慢一点，绝对不变是没有的，说变就变也没有。当然也有些属于根性，可能一辈子也难变。善于认识利用这一点的人，可能把它变成自己艺术上别人所不能及的特点；不善于认识利用的人，则可能就因这种根性，永远被拖住，进不到艺术境地。

在推进书写行为的诸因素中，有情绪、心态，这些可以以个人修养作适当调控，而创作主体的个性、文化、艺术等有关的知识修养、审美理想、偏好以及逐渐形成的书法意识、鉴赏能力等，却是不可随意改变的。作为书家，十分需要对这些进行很好地充实、利用，但这些又不可能凭主观愿望想改就改，只能靠坚持不懈的努力，一步一步地通过磨练来解决。

所有这些，又受制于一定文化背景下所形成的文化意识、哲学美学思想、历史的书法艺术经验和时代的书法现实。每一个书者，不是生活在这样的时代背景下，就是生活在那样的时代背景下，其文化艺术意识，实际是以个人形式出现的一定时代的文化艺术意识。所以归根到底，书写行为所显现出来的追求，所显示的功力修养，所把握的书法精

神，都要归结到民族文化精神的总根上去，讲求写、重视写、以写的效果论艺术。

从一个"写"字上，从书写的效果上何以论艺术呢？

以"写"的效果论艺术，是因为通过书写这最直率的方式，书者的心性、气质、格调、功夫、修养等，即书者作为一个大写的"人"的"本质力量"能最真实地表露出来。这挥写而出的点线结体，既是书者创造的具有生命意味的艺术形象，也是书者心灵的轨迹；而人们对书写的点画形质作审美判断，也就是对创作主体的功力技巧、精神境界、情志意兴、审美理想作审美判断。这一切，只有这个"写"字表露得最真实、最充分，因此这也是历来人们重视"写"、观赏"写"、考察"写"的根本原因。

"写"的审美效果主要表现在其所呈现的笔势、笔力、笔性、笔情、笔意的微妙效果上。同样的法帖、同一个老师以同样的方式训练出的学生，所临写出来的字，纵然形模十分近似（也只能是近似），而笔情、笔性、笔意、笔味等仍互有不可强求的差异。有天分的与少天分的、多下功夫与少下功夫的，性格这样与性格那样的、文化修养高与文化修养差些的，甚至作者是男性还是女性，出笔落纸，都难免会显露出来。

"写"的奇妙还表现在：不仅这一时代书家的成就不能为另一时代所重复，而且任何个人的书写也不可能被别人模仿得一模一样。吴琚之书以极似米芾而著名，但实际上吴琚无论怎么写，笔头仍比米芾要轻得多，米芾笔下那种有力的

跳宕，吴琚绝对比不上，因而书写的审美效果也首先从这里反映出来。——每个书者的形象感识力和把握力都不尽相同，也必然从这一"写"中表露出来。

总之，书法既是写技艺功夫，同时也是写修养格调，即写"人"。正如刘熙载《艺概·书概》中称：

> 书者如也，如其才，如其学，如其志，总之曰：如其人而已。

无可否认，作为书写行为，首先需要的是书写能力和功夫。但能力、功夫受制于主体的精神修养、审美见识，并且技能功夫只是"写"的物质基础，而作为书法艺术，要表现的仍在于精神。不少有书写技能功夫的人，最后成了书匠，而技能功夫相对不如他，但精神修养、审美境界确高的人，却写出了为历史和时代肯定的艺术，也是客观事实。

通过技能的掌握进入到书法艺术的里层结构以后，便会发现：书法艺术实际是一个系统工程，需要有层层面面的、直接的、间接的功夫修养，正是复杂的精神因素作用于物质因素，才使书法有了丰富的审美内涵。而这许多因素，既是历史的各种文化现象积存的，也是时代的艺术精神赋予的，它从书家的书写中体现出来，却统归于民族历史与时代文化艺术精神的总和。

第七章　以精神修养创造
精神产品

第一节　精神产品是需要以
精神修养创造的

书法是具有民族特色的精神产品，它不仅是以生理机能为基础、经一定磨练获得的行为能力创造的艺术，更重要的它是主体精神修养、情性气格、心志情意的现实反映。

文字书契由简牍、甲骨、金石、缯帛进步到纸张，书写者的精神修养、情性气格，已能更充分地通过书写反映出来，为人们所感知。"因寄所托""有以寓其意""有以乐其心""写字者，写志也""学书须品高、学富"……，这一类认识，越来越多地从历代书家的见识中反映出来，说明越来越多的书家，越来越深刻地认识到：书法不是手艺，作为精神产品，它需要有尽可能深厚的精神修养的支持。

苏轼在《书唐氏六家书后》中，有不少直接把书法与作者的精神面貌、甚至生理特征联系起来的评议：

凡书象其为人。率更貌寒寝，敏悟绝人。今观其书，劲险刻厉，正称其貌耳。

古之论书者，兼论其平生，苟非其人，虽工不贵也。……柳少师书，本出于颜，而能自出新意。一字百金，非虚语也。其言"心正则笔正"者，非独讽谏，理固然也。世之小人，书字虽工，而其神情终有睢盱侧媚之态。……

颜真卿的书法，联系其为人，更受到了历代的赞许；而对那个出身南宋宗室、入仕元主的赵孟𬱟，人们对他可就用尽了鄙薄之词。项穆在《书法雅言》中说：

赵孟𬱟之书，温润娴雅，似接右军正脉之传；妍媚纤柔，殊乏大节不夺之气。

傅山于其《作字示儿孙》中提及赵孟𬱟，更可谓极尽鄙薄之能事了：

贫道二十岁左右，于先世所传晋唐书法无所不临，而不能略肖。偶得赵子昂香山诗墨迹，爱其圆转流丽，遂临之，不数过而遂欲乱真。此无他，即如人学正人君子，只觉觚棱难近。降而与匪人游，神情不觉其日亲日密，而无尔我者然也。行大薄其为人，痛恶其书浅俗，如徐偃王之无骨，……[1]

傅山甚至十分武断地说：

作字先作人，人奇字亦古。[1]

是不是人品与字品的关系就是这样直接了当，古人不是没有考虑到这一点。苏轼在讲过"世之小人，书字虽工，而其神情终有睢盱侧媚之态"后，也曾反躬自问："不知人情随想而见，如韩子所谓窃斧者乎，抑真尔也？"[2]

苏轼也承认这里可能有心理上的成见，但这有什么办法呢？事实上人们确实存在这种审美心理，最为典型的例子莫如史称的"北宋四大家"苏、黄、米、蔡。这蔡，按年岁排下来，分明是指蔡京，只因蔡京有劣迹，为人所鄙恶，就不论时序，硬用早生于苏、黄、米的蔡襄取代了他在"宋四家"中的位置。事实说明：民族审美心理上确有将品行道德之善与艺术之美联系起来考虑的传统，而不是把"美"纯之又纯地孤立起来去认识。今人或许要说：这种评论"不科学"，但实际上它是极为科学的。原因就在于书写的物质力量是被精神修养制约的，书法既然是书家的创造，就是书家精神气格的对象化。人们要从作品看作者，又从作者看他的艺术。这是民族审美心理的实际，也是儒家思想的具体反映。

自文人士大夫成为书法艺术的主体以来，历代知名书家大都是有学识的人，只不过他们的学识常被其书名所掩。

[1] 傅山：《霜红龛集》卷二十五

[2] 苏轼：《书唐氏六家书后》

王羲之就很典型，其《兰亭序》一文，就足以显示出他是一位才情并茂的散文高手。——本来，在当时的历史条件下，一般平民子弟，也难以有机会多读书和有条件在写字上下功夫，所以，当时的书家同时具有相当的学识并不奇怪，而且许多人还都是不同等级的官僚。

学问修养对书法艺术能否直接产生影响和产生怎样的影响，当时人虽已能感受到，但还不能说得具体。《述张长史笔法十二意》虽是一篇伪托的文字，其中将风流倜傥的张旭阐释得如江湖术士，令人不可置信；但其中所称"非志士高人，讵可言其要妙"一语，却一直为人所重视。到了北宋，在欧阳修、苏轼等大学者、大艺术家眼里，更明确认定书法为学问文章、精神修养孕育的艺术。苏轼一方面强调书法功夫的重要性，说：

笔成冢，墨成池，不及羲之即献之；笔秃千管，墨磨万锭，不作张芝作索靖。[1]

另一方面更强调：

退笔如山未足珍，读书万卷始通神。[2]

明代董其昌也提出：

[1]《东坡题跋》
[2]《东坡题跋》

读万卷书，行万里路，胸中脱去尘俗，自然丘壑内营。[1]

这并不只是论画家的修养，同时也是论书家的修养，否则就不会把书画放在一道来论了。清代，刘熙载更明确提出：

凡论书气，以士气为上。若妇气、兵气、村气、市气、匠气、腐气、伧气、俳气、江湖气、门客气、酒肉气、蔬笋气，皆士之弃也。[2]

刘熙载贬斥了除士气以外的一切气息，其实这些被贬斥的，集中到一点，就是不以学问修养书写的世俗气。

讲求学问知识对情性的陶养，变化器识融为主体的书法精神；把书法看作是功力技巧、人格品性、学问修养总和的艺术。即书者要以尽可能扎实的功夫技能作为书力，以尽可能充实的学问见识陶冶胸次，以尽可能完美的精神气格铸造书艺。——这就是儒家思想产生以来人们所看待的书法，就是主体的对象化。这一事实充分说明：书法即使在未能成为独立的艺术形式以前，它就不是一种"定技"（虽然有人这么认识），而已是民族特有的精神文化形态。

唐以前，就有人将书法视为"玄妙之技"，实质上是已经感受到：书法绝不仅仅只是手上的技艺，其中还有许多难

[1] 董其昌：《画禅室随笔》
[2] 刘熙载：《艺概·书概》

以明言，必须有相当的才识、修养才能领悟的"奥秘"。唐以后，这种思想更为明确，论书则不是仅仅只将眼光盯住手上的技能。这些都反映出古人已越来越认识到：书法是一种极为复杂的精神文化现象，其中有极其丰富深厚的民族文化精神内涵，没有极大的努力不能真识，也无以把握，更无从化作书力，无以给书高雅的美。

清末民初的杨守敬，于其《学书迩言》中写道：

> 梁山舟答张芑堂书，谓学书有三要：天分第一，多见次之，多写又次之。此定论也。尝见博通金石，终日临池，而笔迹钝稚，则天分所限也；又尝见下笔敏捷，而墨守一家，终少变化，则少见之蔽也；又尝见临摹古人，动合规矩，而不能自成一家，则学力之疏也。而余又增以二要：一要品高，品高则下笔妍雅，不落尘俗；一要学富，胸罗万有，书卷之气，自然溢于行间。古之大家，莫不备此。断未有胸无点墨而能超轶等伦者也。

杨守敬的这些话，几乎可以说是带有时代的总结性了，这种逐步形成的全面修养观，基于一种朴素的系统思维精神。虽然由于认识方法的局限，古人还不能说清对于书者的人格、学养等，在哪些层面、以哪种效应和怎样对书法艺术起作用，但人们已能认定：书家的精神修养确实决定着书法艺术的总体效果。

可是，当我们进一步联系书法历史和现实，却发现问

题并不这么简单。例如：被康有为誉为具有"十美"的北魏碑刻，其大部分却是一些说不上知识学问丰富的石工匠人的刀刻斧凿之作，碑文不尽通顺，也有错别字，刻工无所谓忠于书丹，更有的根本不经书丹而是直接以刀工凿刻而成。还有那古代甲骨文的契刻者，钟鼎文字、权量文字以及许多随手在砖石瓦当上刻写文字的那些作者，也大都读书不多，缺少丰富的文化知识。可如今这些作品不仅给人以美感，还成为专门攻书之人汲取营养的根据。相反，历代许多确有成就的学问家，其书法却未见有令后人仰慕的成就，生前没有书名，身后未传墨迹。且不要说孔、孟、老、庄等无一人是善书者，"七十二贤"中，谁会杀猪，谁会做生意，都有记载，独不见介绍谁是书家。秦代留下能书之名者仅李斯、赵高、胡毋敬、程邈等数人。不仅魏晋许多大学者（如司马光、陶渊明）没有书名，即使书法大盛的唐代，以书名家者也并非其时最负盛名的大学者、大诗人、大文学艺术家。韩愈写过《送高闲上人序》，对书法创作发表过很精辟的见解，但自己却不以书名世。著名诗人贺知章所书《孝经》，在书艺上并不能抵其诗名。李白的《上阳台帖》，于后世也只有文物上的意义与价值。虽然有评者称其"有仙气"，但这不知是因人论字，还是据字想象其人？"仙气"又是什么？

还有，且不说像《开通褒斜道刻石》那样直接刻凿的文字，就是像郑道昭写刻在云峰摩崖上的那许多文字，一不能像在碑面、纸面上写字，可以笔笔落实，二不能使刻工在书丹以后，一一忠于迹画进行刻凿。实事求是地说，那些所成

之迹，决非百分之百出于书写者本人。而后世却有人称其为北魏正书之冠。那么，这成就究竟应归功于郑道昭的"神妙之笔"，还是应归功于不知名的刻工的创造性合作？或者其神韵还应归功于时光对刀刻斧凿痕的磨蚀？

这就提出了一系列似不可解、实也值得我们缜密思考的问题。

今之学书者，除了以魏晋以来各名家之书为法帖、为营养外，确实还从大量并不正规的、也不入大雅之堂的民间书法（如不知书者的简牍书、砖瓦文字等）中汲取营养。历代都提倡以学问品德养书，而如今有学问修养的书家，反而要向古代许多凡夫俗子之书学习，还称古代凡夫俗子之书高雅难及。相反，历史上著名的高人雅士之作，有时竟又被人视为"俗书"。比如唐代张怀瓘就说：王羲之草书"有女郎才，无丈夫气，不足贵也"，[1]"格律非高，功夫又少，虽圆丰妍美，乃乏神气，无戈戟铦锐可畏，无物象生动可奇……"[2]晚唐时，韩愈更说"羲之俗书趁姿媚"。而到清末，康有为还说："魏碑无不佳者，虽穷乡儿女造像，而骨血峻宕，拙厚中皆有异态，构字亦紧密非常，岂与晋世皆当书之会邪？何其工也？"[3]——这岂不是说：有学问修养、有书写功夫之字"俗"，连文理、字法都未弄通的工匠，反而成了今天书家所不及的奇才？！事情如果真是这样，"以学问品德养书"，岂

[1] 张怀瓘：《书议·草书》

[2] 张怀瓘：《书议·草书》

[3] 康有为：《广艺舟双楫》

非成了欺人之谈，或实际上是书者用以自我标榜、欺唬众人的假话？这又从何论说以精神修养对待精神产品？

其实，这种情况的出现，是将本不属于一个层次的问题混为一谈了。任何问题只要放在它本来的位置上，全面分析，自然就合情合理地弄清楚了。

首先，张怀瓘和韩愈的话，说法不同，意思一样：是说王书妍美有余，壮美不足。——这与封建盛世时代人的审美理想有关。作为唐人的审美心态，特喜雄劲、特美浑厚壮实（连对女性的形体都以丰肥为美，如唐玄宗之美杨玉环），故颜书有筋、柳书有骨，就被认为是最美的。反之，王羲之草书经多人摹仿，已失去新鲜感，就被看作是"女郎才""趁姿媚"了。但尽管如此，唐人仍然不以"魄力雄强""气象浑穆"的魏碑为美，原因是：唐人重法度，讲求严谨用法的功力。这一点，魏碑怎可与晋唐人之书相比呢？

但是书法发展到元明以后，赵、董书风流行一时，法度虽严谨，但精熟之极，也妍媚之极；完全失去了早年那种本真的、随情性而作之书的字之生动自然，反而让人觉得就像吃腻了精烹细作的美味佳肴以后，还不如一碗清水煮熟的小米粥有味一样。人们觉得那种极度讲求的妍媚，实多出于刻意的做作，因而不但不以为美，反而产生了反感。这一点，北宋时就被黄庭坚发现且大为不满："近世少年作字，如新妇子妆梳，百般点缀，终无烈妇态也。"[1]再回视那许多

[1]《山谷题跋》

"穷乡儿女造像，而骨血峻宕，拙厚中皆有异态"，反倒觉得其虽粗朴但极真实自然。——这就是人们在不同时代环境下对王书、对魏碑所以产生不同审美评价的原因。而为什么黄庭坚专指"近世少年"？这是因为他们初学书，还不懂这个道理。

其次，古人是不知有修养而自有朴实的书情，而后人虽有讲求修养的自觉，但难及古人的真纯质朴。因为作为书家的修养，并不只是文字书写之类的知识，更需要有对"天地之心"（即宇宙自然规律）的感悟，需要有"以无得失横于心中"的创作心灵准备。正如古人不需要专门寻求这样那样的修养，仅凭实用需要的催促、现实的拉动、自然的启迪，就创造出了相应的文字，完成了这样那样的书契。——古人是那样质朴，又是那样奇妙；他们是那样丰富，又是那样单纯。后来者要继承、要学习，就从中总结出这样那样的法度，并尽力按法度学书。法度是可以下功夫学得的，但法度不能保证时代的书者能有当初质朴真纯的心灵，这就需要用更高的心力修养自我。这修养不是别的，而是要力求获得有类古人那种纯真、朴实而不为时俗所干扰的创作心灵。关键是古人的真纯是与生俱来的，后来者本也有与生俱来的真纯，可是在时代环境下的成长过程中，随时代文明失落了。（这是不难理解的。举个小例子：今天云南边远山寨的汉子进城之时，将返回时要吃的干粮仍挂在路边的树枝上，决不担心丢失。对于他们来说，这只是生活习惯，而不是一种道德修养。但对于许多开化了的民族来说，讲修养也不一定能做到

171

这一点。私有观念就是随原始公社制度解体而产生的。）所以，今人要求自己有情性的纯朴，就需要扎扎实实下功夫提高修养了。这也是为什么古人不知讲修养而不乏今人心目中难以达到的"修养"，而今人大讲、常讲修养而难得有真修养的原因。

再说，书法活动已由不自觉反映规律的历史阶段，进入到力求认识规律、用规律指导实践的阶段。魏碑和许多出自不知其名的民间书手的书法，被明清人发现，认为与流行的妍媚之书相比，更有其率真之美。——抑或是因人们在看多了刻意做作的妍媚之书以后，产生了审美心理的逆反，才因此特爱荡尽做作之气的魏碑。

这一事实也告诉人们：没有什么与时代人的审美观、审美心理要求毫不相干的抽象的美的书法。书家的艺术追求，既要以主体的情性修养充实其内涵，又要使它与时代的审美需求统一起来。这就是当今有了艺术自觉的书家不能不考虑的现实。

人们常说："学以变化器识""陶冶情操""学问深时意气平"，讲的都是学问修养可以引起人的气质情操的变化。——这并不奇怪，做学问可以增长知识，开阔视野，舒展心怀，培养感悟力，锻炼思辨力，从而有助于艺术规律的认识，有助于审美见识的提高，乃至气质的改变。

或问，古人学书，不是有关在楼上几十年，足不出户的事吗？——兴许有，因为书法所需要的功夫是没有止境的。但这种说法更多的是仅从磨练功夫的角度把事情夸大又

绝对化了说的。事实上，谁又见过这样下功夫而成为书家的呢？不过人们至少懂得：没有与生俱来的审美修养，书力、鉴赏力都只有通过实践才能提高；学养，以及多方面的实践在提高审美力上是有积极作用的——眼高，必然带动手的提高。

书法，基础是技术，但不止于技术。其点画挥运、结构处理的每一环节都反映书者见识，体现书者修养，反映书者情性。如果我们能正确理解"书者，如也"，就应该承认：强调以精神修养对待精神产品的思想，确实是一个实事求是的基本认识。

第二节　书法与创作心态

书法不仅是手上进行的艺术，更是心灵支持的艺术。古人早已认识到这一点。早在东汉时，蔡邕在《笔论》中就有关于书写心态的论述：

> 书者散也。欲书先散怀抱，任情恣性，然后书之。

孙过庭的《书谱》中，也有临池"五合""五乖"之说，其中除讲到物质条件外，还讲到了心理因素："神怡务闲""感惠循知""偶然欲书"。他认为心理因素比物质因

素更为重要："得时不如得器，得器不如得志。"

苏轼也讲到书写心态与书写效果的关系：

书初无意于佳乃佳尔。[1]

米芾也有类似的话：

书都无刻意做作乃佳。[2]

黄庭坚作书，更强调"未尝一事横于胸中"，"若有心与能者争衡后世不朽，则与书工艺史同功矣。"[3]

可能因为古人作书的物质条件较今人困难的缘故，以蔡邕所在的汉代为例，布帛作书是很昂贵的，纸张发明未久，也不会有大量的纸张可供书写。因而古人作书时求好求美的书写心理就十分强烈，没有一个书者不是兢兢业业，力求尽善尽美的。然而事实往往适得其反：愈是小心谨慎、愈写得拘谨、愈达不到理想效果，本有的书写功夫、修养，愈不能正常地发挥。事实告诉人：这是书写时心理紧张、精神负担太重，所以才不会有好的书写效果；而如果"欲书先散怀抱"，即先将一切心理负担排除，"任情恣性"进入书写状态，反而能使书力得到充分发挥，得到"无意于佳乃佳"的

[1]《东坡题跋》

[2]《海岳名言》

[3]《山谷题跋》

效果。

蔡邕的话，不仅讲了要"任情恣性"，还讲了如何才能"任情恣性"。这不只是方法论，还是书法美学思想。这一思想与其"书肇于自然"的认识是一致的，"任"其"情"，"恣"其"性"，正是一任自然。

到了唐代，孙过庭进一步更有了书法可以"达其情性，形其哀乐"的认识，有了书法之"阳舒阴惨"，要"本乎天地之心"的认识。联系其所称的避免"五乖"、争取"五合"之说，其基本意思都是讲作书时不能有心理障碍，要有最佳的精神状态，只有这样，书情、书意乃至技法始能充分地发挥。

但是，除了创作心态对书写效果的影响外，韩愈在《送高闲上人序》中还以张旭为例，提出了另一种创作情况：

往时，张旭善草书，不治他技，喜怒、窘穷、忧悲、愉佚、怨恨、思慕、酣醉、无聊、不平，有动于心，必于草书焉发之。观于物，见山水崖谷、鸟兽虫鱼、草木花实、日月列星、风雨水火、雷霆霹雳、歌舞战斗，天地事物之变，可喜可愕，一寓于书。

这些话分明是说：张旭的草书，非但不是"先散怀抱"，反而是各种不同事物引发的激情充实于"怀抱"。即无所动于心则不书，而"有动于心，必于草书焉发之"。

看来这是两种不同的创作方法。一种是蔡邕式的空净

其心，无所萦怀，安心安意进入创作。——也就是庄子提倡的"宋元君将画图"时，那位"儃儃然不趋，受揖不立"的"解衣盘礴"画者。另一种则是有动于心，书兴大发，长发也可以抓来当笔使的精神。前者是说作书时，心理上要排除一切干扰，使技法在最宽松的心态下得到最充分的发挥；后者则是讲因各种不同的感受引发了激情，以激情驱动创作。如果说前者主要是为了使技能能正常发挥，后者则主要是以激情推动书写。二者似有所区别，实际并非相互矛盾。书家由于性情、习惯不同，会有创作习惯上的差异。有的人就是习惯于窗明几净、心态平和，在环境安静下落笔，而有的书家确实总是偏好于在激情驱动下染翰。当然，这也与写什么字体有关。蔡邕是就平静的字体讲的，韩愈讲的却是必以激情唤起书情的狂草。

"先散怀抱"与"有动于心"，实是事物的两个层面，二者其实并不矛盾，而且在本质上具有一致性。要求"先散怀抱"，一般是有了书写的任务，包括实用书写或"为人而书"，即非艺术上的创作冲动产生之时。"为人而书"之心过重、惟恐写坏、惟恐所书不能为人满意，这种心态就要作为必须克服的毛病提出来，不要考虑得失，使怀抱自然放松，要全神贯注于书。而"有动于心""情动形言"则是心理上已无负担，一心只想着书写，实际上是不求"先散怀抱"而"怀抱"（即思想杂念）早已自散了。所不同的只是：前者是"空净法"，要求书者自觉用意志排除不利于书的"杂念"，排除患得患失的心理障碍。当然，凭主观强行

控制，实际是很难的。倘若能以真实的创作冲动、排除一切不必要的杂念，倒是更切合实际。问题只在创作冲动不是随时都可能产生，而书写需要（为实用或为艺术）却可能随时向书者提出来。所以，作为一种修养，勿患得患失，勿"务为妍媚"或"故托丑怪"，对于一个书家都是必要的。也就是说：书家既需要培养情绪、把握创作契机，也要善于在创作情绪未能到来之时，也能理智地集中思想，心无旁骛。——要写字就要摒除杂念，养成这种习惯。

米芾说："一日不书则觉思涩。"[1]即书写是常事，是要长期坚持的。不可能像演员创造角色一样，每次演出前都要捕捉表演激情、进入角色，带着激情上场。因此，以现实唤起的激情入书，是一种创作心态；非因现实生活激发，而由文词唤起书意，也是一种创作心态；甚至作为一种"有以乐其心"的活动，"未尝一事横于胸中，故不择笔墨，遇纸则书，纸尽则已，亦不计较工拙与人之品藻讥弹"，[2]同样是一种创作心态。而无论是哪一种，都只在以纯净的心态入书，勿受杂念干扰，勿刻意做作，此乃作书人的基本修养。这几种心态集中到一点，就是"有以寓其意"与"无意求其佳"的辩证统一。——人们常从书技上讲基本功，其实这也是作为书家的基本功。

为什么书法特别讲求书写心态？

这一方面因为书法是一次性挥写完成的艺术，所出点

[1]《海岳名言》

[2] 黄庭坚：《论书》

画就是心灵情绪的轨迹，因此特别需要生理上放松和精神集中。另一方面则是只有"先散怀抱"，一任自然，书技才可能得心应手、自如发挥。——正如古人不曾有心为艺术的创造，实际却创造了极为生动自然的艺术，连那穷乡儿女造像、戍边卒隶们的砖书、简书，都"骨血峻宕，拙厚中皆有异态"，成了今之书家进行艺术创造汲取的营养。书法的实践经验无数次告诉人们："刻意求之"与"无意于佳"的实际效果往往是相反的。书家们都希望得到"无意于佳"之"佳"，可问题恰在于："无意于佳"并不是凭主观愿望就可以达到的境界。庄子《达生》篇曾有一个十分生动的比喻：

以瓦注者巧，以钩注者惮，以黄金注者昏。

同是比射，赌注不同就有不同的竞技心态：以陶器作赌注时，比射者心情很轻松；以衣带钩作赌注时，比射者就有点拘谨了；当以黄金作赌注时，比射者就紧张到晕头了。庄子分析其所以然说："其巧一也，而有所矜，则重外也。凡外重者必内拙。"书事亦同一道理。有了思想负担，连手、腕都拘谨不知所措，致使技艺不能正常发挥，更难说有纯净之心态了。

历史上曾留下一些艺术家以酒引发书兴之事。如王羲之的《兰亭序》就产生于微醺之时；李白也自称"斗酒诗百篇"；窦冀形容怀素"枕糟藉曲犹半醉，忽然大叫两三声，

满壁纵横千万字"；[1]李颀《赠张旭》诗中称"张公性嗜酒"，"露顶据胡床，长叫二三声，兴来洒素壁，挥笔如流星"；近人傅抱石作画，一手执笔，一手把酒壶，有印章镌文称其所作"往往醉后"。说明艺术家在酒兴中，往往可以冲破平日难以冲破的各种杂念，进到任情恣性的境界，而使创作潜能得到最充分的发挥，产生平日刻意求之也难以达到的效果。《新唐书》中称张旭醉后以长发濡墨，临壁疾书，"既醒自视，以为神，不可复得也"。连黄庭坚也有关于这一经验的感叹："余不饮酒，忽五十年，虽欲善其事，而器不利，行笔处，时时蹇蹶，计遂不得复如醉时书也。"[2]

"无意于佳乃佳"，是一种创作经验，是从实践中体会到的。但取得这种效果，却不是技术方法，而是使技能得到充分发挥的修养，是通过修养形成的创作心理。这就是《庄子》中所称的"心斋""坐忘"。

《庄子·人世间》里说：

若一志，无听之以耳，而听之以心；无听之以心，而听之以气。耳止于听，心止于符。气也者，虚而待物者也，唯道集虚，虚者，心斋也。

"心斋"，就是让心境虚空。庄子认为：只有心境虚净，人才能获得"道"的观照。也就是说：实现对"道"的

[1]《怀素草书歌》

[2]黄庭坚：《论书》

观照，在于"若一志"，排除杂念，使心志专一；在于"外于心知"，乃至排除逻辑思维。对于道的观照，虽然借助感官，但"耳目"和"心"只能把握具体事物，而不能把握无限的"道"。把握"道"的无限性，需要有虚净的心境。

对于"坐忘"，《庄子·大宗师》中解释说：

堕肢体，黜聪明，离形去知，同于大道。

意思是：人必须从各种生理的、心理的欲念中解脱出来，必须从各种是非得失的计较中解脱出来，即必须超脱于一切功利，才会有对"道"的观照。

"心斋""坐忘"的基本精神都是要求彻底排除厉害观念，认为有虚净的心境，才能获得"道"的观照。——而书中恰有不能明言而只能心悟之"道"。

第八章　法度和它的精神内涵

第一节　书写为创造意象而讲求法度

书法，写字的艺术，最先只称"书"，后来才称"书法"。原本只为保存信息将一个个文字写出，写着写着，一个个字竟然出现了一种不是什么却又似什么的形象意味，人们喜爱这种意味，便有了自觉的追求。并且在称这一活动为"书"的同时，称这种效果为"象"。东汉时，蔡邕说写出的字"纵横有可象者，方得谓之'书'矣"。——说明此时，除了保存信息的需要，书人们已有了书写的审美追求：要将一个个字写成有生意的形象了。

南朝时，梁武帝总结钟繇的书写经验，撰文《观钟繇书法十二意》。"书法"一词开始出现，同时也告诉人们：所讲之"法"是与"意"相联系的，讲"法"是为了写"意"，是为写"意"而讲"法"的。

事实表明：书法这门艺术，不仅有奇妙的形象创造，而且在进行形式运用、形象创造上，还特别讲求"法度"。

为什么有这种讲求？这与民族特有的文化精神、哲学意识有关。

世上一切文字的书写，都只求以一定工具器材，写出可表音意的文字结构，就达到目的。可是汉字书写除了完成这一任务，还有一个更为重要的目的，即要充分利用写字的物质条件，作一种不是之似却又充满生命神采与形质意味的形象创造。而所谓"法度"，就是冲着这一目的与要求来讲求的。也就是说：汉字书写之能成为艺术，有着特殊的精神内涵，讲求特有的审美效果，而这一切的体现，正取决于书写中法度的恰到好处的运用。

"法度"不就是写字的技巧么？技法不就是为了写成一个个让人看得清楚的文字么？怎么"法度"讲求还存在什么精神内涵呢？

具体地说：除了汉字，没有任何一种文字的书写，要求作不是之似的意象创造，而书法之能成为艺术，却全仗这个。汉字书写之能做到这一点，一在汉字形构上体现了人和一切动物所共同具有的形体构成规律：一个个字，独立完整，对称（或不对称）平衡，具有不象形的象形性（即每个字都不是自然之象，却具有自然之象的形构规律）。这一特点，为创造有生命意味的形象提供了基础。二在汉字书写由点而线，有运动的节律和力势；"写"与"字"二者的结合，充分体现了宇宙万殊存在运动的规律，产生了生命意味之象。——人以此为美，便要求书写中体会这种精神、把握这种意味，这就派生出相应的书写要求，"法度"就是从这

些书写要求中总结出来的。

蔡邕指出："书肇于自然。"第一次以道家哲学思想解释书理，揭示了书法运笔结体所体现的自然之理。也就是说：书写不仅仅是为了写出可表音义的文字，更重要的是书者在书写中，要利用汉字的形构基础，以技法的得心应手地运用，创造出一个个有生命活力的形象。所以，书写不能不运用法度，而法度的运用，又绝不仅仅只是技法的掌握，更需要有对其相应内涵的深切理解，才能生动地化为书法艺术的实际。——书写为创造意象而讲求法度，法度运用的意义与价值就在这里。

第二节　书技运用所体现的法度

人，只有根据主客观条件的可能性，才能进行合目的的生产创造；人们能实现预期的生产创造，就说明人已掌握了主客观条件的可能性，有了一定的用技之法。——即使这技很粗朴，法很简陋。书法亦然。

秦以前关于书契的技术方法，已无史可考，但通过留下的具体作品，后来者还是可以分析认识的。

历史发展到战国时期，已有所谓"秦书八体"。各种书契不仅呈现出丰富生动的形象，还积累了不少书契的技术方法。创造出这许多作品的技术是怎么来的？根据是什么？又

如何给文字以这样那样的形质？人们又是根据什么评论它们的美丑？

当人们说不出所以然又确实感受到它们的美时，就产生了"书道玄妙"感；而少数人积累了书写技法经验，又不肯轻易示人时，书技就被神秘化。在蔡琰吹嘘其父蔡邕"笔法神授"的时候，实际上，秦、汉已有很多精美的篆隶书法镌刻于碑石之上，简牍书写就更多了。"神授"之说虽属无稽，但从另一个侧面也反映出：人们这时确已感识到用"法"的意义与价值了。

实际的书写需要使人们不能不从观赏别人的书写和在自己的书写中琢磨用技之法，但此时书家多只笼统地讲求"笔法"，尚无"法度"的概念。其实所谓"笔法"，不过是用笔写字时，笔该怎么执、怎么用，一点一画怎么写，一个个字怎么结构。说到底，就是"度"怎么掌握的问题。因为没有"度"的掌握，实际也就没有用"法"的意义。

书者下意识地按照生命形体意味给抽象性文字造型，这一横写长一点，那一竖写短一点，一个字的各个部件怎么安排、怎么组合，……在"法"的运用越来越熟练时，却说不出"法"何所据，"度"从何来，这也助长了因书理难以明言而产生的书道神秘感。——这就是书法开始重技法但又将技法"神秘化"的阶段。

然而无论书写技法怎么保密，书作总是要示人的。展示于人的书作，有心人就可以从中琢磨并结合自己的实践，总结出技法来。更何况人本来就在从不自觉到自觉地"近取诸

身，远取诸物"中形成了相应的形体结构意识。人们据以运笔、据以结体、据以判断运笔结体的方法是否恰当，"度"的意识就逐渐形成。这时，书者不仅认识了"法"的重要，而且更认识到：要用好"法"，还有个把握好分寸的问题。这就又有了"法度"的观念。技法的运用，自然是书家的本领，而"法"在运用中，"度"的恰到好处的把握，就更是书家的本领了。——书"法"用技之美，全在"度"的把握上。魏晋时期，主要表现即为这种状况，技法的形成、确立，似乎也是很自然的事。草体之技用来写隶，自然出现正体，正体很快成为时代字体，取代了流行的今隶。

隋唐时，则是努力按魏晋正、行体学习书法经验的时期，法度特别受到重视，一些专论法度的著述也陆续出现。人们在观赏书法中，不再如六朝人那样只注重"神采"，只关心"形质"的生命意味，而是首先看有无严谨的法度，视法度的严谨把握为最重要的基本功。这成为书家能力的具体表现。虽然孙过庭说："穷变态于毫端，合情调于纸上；无间心手，忘怀楷则，自可背羲、献而无失，违锺、张而尚工。"[1]但实际上，不仅在唐代，而且在宋、元、明、清，对于多数人来说，遵照晋人面目、谨守法度，成为把握好书法的根本。

这种思想观点的产生，与书法本身的特点有关。抽象的文字形式，无现实之象的对应性要求，尽可以在不违反

[1] 孙过庭：《书谱》

形体结构规律的前提下自由安排，但是作为语言文字的表现形态，点画结构却又不能不有约定俗成的严谨性。为保证这种严谨性的书写，就要有一系列法度的要求，因此法度的出现，也是正常之事。唐初乃至盛中唐都先后出现了一批既有强烈个性面目又法度严谨的书家。

但是，确也有另一些人，如被张怀瓘、释亚栖所批评的那种"执法不变"，不知"猛兽鸷鸟，神采各异，书道法此"——把创作和审美注意力全集中在晋人的具体法度上，而不是自己所创造形象的生命意味上。这就不能不说是对书写讲求法度的一种片面理解了。

其实，"神采"更重于"形质"，"法度"应服从于"意象"表现。也就是说：法度的出现，是以创造"意象"为根本的。钟繇对于书法的基本体会为"笔迹者界也，流美者人也"。这话本身就含有形质（"界"）表现神采（"流美"）的意思。王羲之书虽成为后来人立"法"的根据，但王自己却从不言"法"，赞献之书，也仅以"有意"赞。王僧虔的"神采为上，形质次之"之说，可以说是对钟、王书法艺术思想最忠实的继承和阐释。

然而许多学书之人，面对范本，确实只注意其形，只学其具体法度，完全体会不到如何作"神采"的创造。以至晚唐时期，释亚栖也认识到这一点而不得不发出"自立之体乃书家之大要"的喊声。

甚至在北宋时期，欧、苏、黄、米以修养求韵味的书法已经出现时，还有晁美叔批评黄庭坚之书"右军波戈点画一

笔无也"。这些人看似重"法"，实不知"法"为何用，也不明用"法"的审美意义究竟在哪里。

而欧、苏、黄、米却始终坚持用实实在在的学问修养，作自己感悟到的艺术追求。苏轼说：

> 吾书虽不甚佳，然自出新意，不践古人，是一快也。[1]

这就是书史上对技法运用认识的第三阶段：以"法"写"意"。即以技法为手段，以表现主体的情志为主旨。而不只是"写意象"（即技法运用认识的第一阶段），也不只是以技学仿晋人（即用"法"的第二阶段）。

但是，历史的发展并不是这么干脆，翻过这一页就是下一页。前面两个阶段的划分，只能是相对意义的，是对具有时代特点的技法思想的认定，并非说这一阶段出现的思想，已经取代了前一阶段，而前一阶段的思想就进到了博物馆。历史发展到金元时，反而出现了一个自觉将书法审美追求向晋唐回归的时期，赵孟頫就是学王最有成绩的一代名家。他甚至认定"用笔千古不易"，写字就是照晋唐人的法帖下死功夫。"得古刻数行，专心而学之，便可名世"，[2]这就是赵的经典之论。他把书法看作是纯粹的技艺，认为学书就是对法帖技法的死磨。

到了明代，尽管当时士大夫习字，几乎没有不以赵孟

[1] 苏轼：《论书》
[2] 赵孟頫：《松雪斋书论》

颇为宗师的，但人们终究觉得赵字过于柔媚：既不见晋人潇洒之韵度，更少唐人的雄强刚劲。有的说赵字"殊乏大节不夺之气"；有的说赵字"软媚无骨"，并且把他的书风书格与他的政治行为联系起来。傅山把当时学赵、学董造成的时风看作是书坛"既倒之狂澜"，他明确指出、并以"四宁四毋"力挽之。

直到清末，刘熙载总结历史的书法经验，才重新将"写意"的历史提出来，将"法"与"意"的关系明确起来。说："书虽重'法'，然'法'乃'意'之所受命也。"[1]一语道破书法作为艺术讲求法度的本质意义。

总之，"法"的认识和运用，从根本说，是规律的认识和运用。书家能够正确理解"法"从何来，用"法"的目的是什么，反映了他对书法创作规律的理解和把握。所以，当初总结出的法度，能被得心应手地运用，就被认为是书家的才智与能力。而且至今，人们对于深谙书法规律的人，仍尊称为"法家"。但是，当人们以为写字就是写"法"，书法之美只在法度的森严，书者只求按法帖模样亦步亦趋时，事物就会走向反面。

由于正、行书出现以后不再有新字体出现，也由于晋唐在正、行诸体上已取得的成就和积累的经验，还由于实用书写确实需要有一定的规范，在这样的现实条件下，就出现了以晋唐人书为极则的"法书"思想，并派生出相应的技法审

[1] 刘熙载：《艺概·书概》

美观。从而使本来潇洒纵横、不拘平正的魏晋书法，日益呈现出单调而做作、缺乏丰足生气的面目。

但是，不同情性的书者在书法中无可克制的流露，必然产生不同的个性风格，它给人以美感，也启示有识之士自觉以各自的情性去寻求个性面目。因此，从艺术创作上（而不是在科举考场上）突破单纯以法为书、以法观书的局限，要求"达其情性、形其哀乐"的思想也在发展。

两种思想相撞击，便出现了更切合现实的技法观：

为实用而书，技巧、法度只在保证产生适合实用需要的式样，不强求个性风格，就像报刊上使用的印刷字体一样，人们只把它作为传达信息的工具，并不将它作艺术来欣赏。另外作为一种独立的艺术形式，在"达其情性，形其哀乐"的挥写中，技巧、法度的意义，就在于达到这一根本目的下的体现。——技巧、法度本来也没有独立自在的审美意义与价值，它在艺术形式中的运用，只在服从于有生命的艺术形象的创造中。

第三节　法度形成运用的历史

自梁武帝撰《观钟繇书法十二意》后，先后又有《篆势》《隶势》《草书势》等书论出，讲的都是字体的不同特点。——为什么都不称"字体"，而要称"字势"呢？这是

因为此时书者已越来越感觉到：写出的字，无论何种字体，形式上虽各有不同，但都有一种似动的审美意味，而"势"是动感，故都以"势"称。并总结出不同的字体书写为有"意"而求"势"之"法。——"法度"从无到有，逐渐讲求起来。

到隋代时，释智果已将正体的书写经验总结出来，可是他并不称之为"法"，而名其文为《心成颂》。原因是：他还不敢称这些经验为"法"，只在心理上认为这样运笔结体是成功的。其实，这就是平日心理上从客观万象中积淀的生命形构规律在起作用。

书者在总结经验的过程中也越来越感识到：这些经验不仅体现了客观规律，而且确实是创造意味之象的方法。所以在进入封建盛世的唐代，书法更盛之时，人们对运笔结体的经验方法，就都明确称之为"法"了。不仅讲"法"，而且讲用"法"的准确性，即"法度"。随着"法"的确立，"法度"就成为把握好书法的基本讲求。如何认识、把握好法度，关系到所书的实际效果，这既是书者的一种能力，也是一种修养。

起初，文字的创造、书契的讲求，都只为写出可供实用的文字。而当审美效果被意外发现后，其不仅不妨碍实用，还促进了实用性书写。因此，长期以来，实用与审美并存，实用只为有准确保存信息的形式，而对于审美，却是随着不同时代人们的审美心理的发展而发展的。

南朝时，本只为实用而积累的书写经验就逐渐被总结为

"法度"。人们不仅按法度作书，还以大家都认为写得美好之书作为法帖。使得所成之书不仅有统一的面目，还使人产生美感，因此，书法出现了空前的兴盛。也许正是受这一现实的启发，封建盛世的文官考卷上，也讲究起统一规定的字体来，颜真卿就奉命设计过这种用字。可以说，当时举国上下，凡作书者，对这种状况都是很满意的。晋王羲之书，被唐太宗誉为"尽善尽美"的典范，所有书人都向他父子二人之书学习。

可是没有想到，人的审美心理也是发展变化的。到晚唐时，韩愈竟鄙"羲之俗书趁姿媚"，连释亚栖也不满千人一面的书况，说"自立之体乃书家之大要"。这话众人听了都以为有理，可是"自立之体"没根没据，从何而立呢？

时至五代，有人用心用意作"自立之体"的追求，用心做作，可是并没有得到时人的认可。时人对流行的书法状况虽然不满，但书者不知该如何解决这个问题。

这就不能不说到"法度"的认识与运用上来。事实上，自法度被总结出来以后，虽然同是在按法度写字，但是不同人对法度的认识、理解却各有不同。

有人以为法度就只是按一定形式写出的笔画。—— 因为古人在讲法度时，是以既有的书作为例证的；古人总结法度讲的那些话，学书人并不明其意。所以干脆只将以前人公认为有法之书作为榜样，一笔一画照仿，以为只要写得有法帖模样，就是"有法度"之书了。

也有人能理解到：法度的提出，是要求书者充分利用书

写条件，遵循自然规律，创造有生命意味的书法形象，这才是有法度之书。可是有这种认识的人是极少数，而且从能认识至能做到这一点，也还有很大距离。而按照法帖摹写却容易得多，写到一定程度，人就称为"有法度"。所以许多人都选择如此，于是就形成了一个时代的书风。

北宋初年，蔡襄、李建中等人仍然沿着唐人所走的路，没有新的发展变化。可是谁也没有想到，就在书法只能谨守晋唐模式而无法突破之时，竟然出现了另一种与时风迥然不同的书法思想态度：被后世尊为"唐宋八大家"之一的欧阳修，作为终身不废的爱好——书法，对于他来说，仅在于"有以寓其意，不知身之为劳也；有以乐其心，不知物之为累也"。正是这种心有所悟、情动于衷，寄情兴于书、不拘于晋唐模式的书法态度，使书法有了大不同于时人的境界。这一事实，对其门生及好友苏轼也产生了深远影响，苏以道家学说深研书理，又以禅心入书悟得书理。针对时弊，苏轼向世人表示："吾书虽不甚佳，然自出新意，不践古人，是一快也。"同时还特别强调："我书意造本无法。"然而对于苏轼自称"无法"之作，黄庭坚却盛赞其"学问文章之气郁郁芊芊"。苏轼书《寒食帖》被后人赞为"天下第三行书"，与王羲之书《兰亭序》、颜真卿《祭侄文稿》齐名。历史事实说明：其书不是"无法"，而是有真正使书法成为有生命之象的大法。

黄庭坚，号山谷道人，表明他也是一位尊重自然规律的书画家。只不过在他的人生修为与书法上，实际更多的

是儒家风范，比如他认为"士可百为，唯不可俗，俗便不可医"。对于书画的审美，他提出："书画当观韵。"与苏轼一样，他认为书法之为艺术，就是在写自然规律、写修养、写性灵、写境界、写对民族文化精神的感悟，而不是仅以有无晋唐人技法论高低。从而对法度有了更本质、更深刻的把握。

米芾也深悟传统书法精神，尊重自然规律的把握，反对时人对法度的理解，并称："心既贮之，随意落笔，皆得自然，备其古雅。"唐人柳公权师欧成家，为时人所重，被时人认为是"法度谨严"之书。而米芾却指出其书"做作太甚"，鄙其"为丑怪恶扎之祖，自柳世始有俗书"。意思很清楚：前人书是该学的，法度也是要讲求的，但刻意做作、死守法帖，那就不是真正知法用法，也没有法度运用的意义了。说明到这时，在这些艺术家的心目中，"法度"的讲求，已完全不是从形式的摹仿上去认识和运用了。因为他们已经认识到：那不是有法，而恰是不知何以为法。

正是欧、苏、黄、米这种以民族深厚的传统文化精神为底蕴孕生的书法艺术思想见识，才将传统书法推上了一个新的高度。——崇尚自然，悟自然之理，得自然之法；写感悟、写修养，成一家之书。

但是这样的书法精神，没有被接下来的书家所继承。赵孟頫虽然将黄庭坚赞苏书"学问文章之气"一语简化为"书卷气"用来言书法之美，可实际上，他并不知书家学问、书卷之气表现在哪里。在赵孟頫心目中，美的书法艺术只是仿

谁像谁的技能，他就因有"写晋得晋，写唐得唐"的本领，而深得元世祖赞赏，并被称为"我朝王羲之"。——他们将法度的讲求理解成学仿晋唐人书的方法，认为有晋唐人书的面目就是"有法度"，对"法度"的本意完全错解了。

这种状况，元朝灭亡后，又为明人董其昌所继承，赵孟頫就是他效仿的榜样。在其《画禅室随笔》中，他说自己除了书写速度稍逊于赵，而"秀润之气"赵还不及自己（其自以为美的"秀润之气"，其实就是早已被人厌倦了的软媚）——虽举着禅宗的旗帜，但并没悟得书法之为艺术的精神内涵，潜心追求的仍然是模仿晋唐人书之面目。

明末之时，时人对这种一味模仿晋唐模式的所谓"法度严谨"的妍媚书风已极为不满。最为典型的是傅山以《作字示儿孙》为题，联系赵孟頫叛宋降元的经历，痛斥赵书的软媚，并提出了著名的"四宁四毋"论。——以为有晋唐人书法面目就是"有法度"，认定"一笔不是晋唐便不是书"的时代书法观，最终引来人们审美心理大逆反。

到清乾嘉时，几块北魏时期留下的石碑书迹被发现，这些字迹大多不是出自名家，而只是出自石工匠人之手。可是千百年后，刀砍斧凿之气已荡然无存，却有一种难得的天然、拙朴，比起流行的、刻意做作的帖书，这时反被人们大为欣羡并争相学仿，从而使时代书风出现了一片生机。康有为在《广艺舟双楫》中还满腔热情地大赞魏碑有"十美"。——魏碑的出现也引发了人们对法度的重新思考。

原以为"法度"就是晋唐人书，能写得和晋唐人书一模

一样就是"有法度"。可是魏碑上有无时人所认为的晋唐法度呢？显然没有。那还讲不讲法度呢？如果不讲法度，还称什么书法？究竟怎么才算有法度呢？

第四节　法度的重新认识

对于法度的认识，确实有一个是否"真识"的问题。有人说：法度是书写的用技规律，是一种书法模式；也有人说：法度是体现规律的方法。那究竟怎样的认识才是正确的呢？其实，只要弄清法度从何而来，法度运用的目的是什么，它的审美意义与价值在哪里，答案就自然有了。

从书法发展的历史事实看，有人从有书契开始，始终只认为，书法就是一种保证文字形式准确性的手技。具体地说，式样是前人规定的，前人说它表什么音义，该怎么书写，后来人就只能遵循，法度就是告诉后来者怎么遵循的具体方法。晋唐那些法帖就是标准，学仿得可以乱真，就是"有法度"。实际上，法度是什么？为什么要学法？怎样才是得法？并不理解。

也有人通过实践，逐渐悟得书中之理乃是古人早已揭示的自然之理，并且发现，书法形象创造之运笔结体的规律可以通过总结提供给学书人，作为学习写出"有意之象"的技巧和要求。因而认识到所谓"法度"，实际就是如何体现自

然规律，写出有意味之象的经验的总结。而所谓掌握法度，即通过书者对自然规律的感悟，从而化作成熟于心的运笔结体要求，作体现自然规律的处理而手随心运，作有生命意味的形象创造。

"法度"，不是书写形式面目的硬性规定，也绝不只是形式面目摹仿的方法。对于法度的运用，只要书者能对法度的内涵及其原理有深切的理解与感识，运用前人的经验，做自己的创造，创造出有生命意味的形象，能使人产生美感，就是艺术，就是有"法度"。

历史上从识得书法意象起，就开始了"随意所适"的追求，书写便在这种书法意识下进行。北魏碑石上出现的与晋唐纸帛上的书写迥不相同的风神，一方面是成书方式、方法的不同，另一原因则是岁月流逝，风化产生的变化。北魏碑书尽管没有晋唐笔法的严谨，但是有帖书所不及的率真、质朴、自然，具有内在的精神美。无论是在纸帛上，还是在碑石上，尽管书与刻的物质条件不同，但在运笔结体所作的成形取象意识上，却是完全一样的。后来学碑书者所要学的，也正是透过表面形式去体会的，书中所具有的与帖书完全一样的"意"。

书法从艺术效果产生，到为了保证这种效果而有了法度的总结，反映了人们已经认识到：书法不只是一种表音表意的形式，更是一种悟得宇宙自然生命存在运动之理的形式把握。正是这种对自然规律的感悟，才不仅使汉字有了这样的形体创造，而且积累、总结出了许多进行这种创造的"法

度"。——法度中有技法运用之理，这理也就是深涵于形象把握中的基本规律。

随便举个例子：

为什么要求"如高山坠石"？高山坠下之石又是什么样？有什么美？为什么写一"点"要以这一要求作为法度？——原来，这话讲的意思与其他一切笔画要求一样，并不是形式规定，而是作为创造意味之象的要求。意思是说：哪怕是写一"点"，也要写得有如高山上坠落之石，有力、有势、有强烈的运动意味，这样写出的字才有生命感。

绝大多数讲法度的文词，讲的都是要求运笔结体达到的审美意味，而不是形式规定。可是有的人不解这种意思，只求按照法帖写出一个模样，以为只要写得形式上与法帖相像，就是有"法度"。实际上这样的认识，与法度讲求的基本精神全不相干，正是这样去认识法度、运用法度，才出现了盛唐以后千人一面的书法状况，以致最后引发了人们审美心理的大逆反。

总之，文字形构和书写讲求所据的都是宇宙万殊存在运动的基本规律。因此，在进行书法形象创造时，必须遵循自然规律；而进行这种创造所遵循的法度，必也以体现这一精神内涵为根本。没有民族文化精神、哲学原理的体现，不会有书法艺术，也无从创造书法艺术的美。因此，书法之为艺术、书法之有美的追求，都在于其中体现了民族特有的这种精神；而这种精神也必然从书写的技法运用中，也就是"法度"运用的实况中体现出来。正是由于深刻的传统文化精

神、哲学意识的存在，才有书法这一文化形式派生出的，为保证这种艺术创造的法度。也就是说："法度"是以民族文化精神和哲学思想为根本的。

书法是意象艺术，书法的法度，必也是为书法的意象创造服务的。只有体会到有"意"之象的根本要求，才会有对法度的正确理解和运用。

法度中有技法，但法度不是摹仿法帖的方法，不是临摹样本的技术规定，而是意象创造规律的体现，是充分体现民族精神的书法艺术形象创作中的运笔结体规律。——认识不到这一点而言法度，则全是错误。

第九章　书法艺术构成中的
　　　　辩证精神

第一节　"书亦逆数"

　　清人王文治在笪重光《书筏》一文的跋语中称："其
论书深入三昧处，直与孙虔礼先后并传，《笔阵图》不足
数也。"这话讲得很大胆，连千古流传之卫铄或王羲之所撰
之名文都否了，但并非过誉。因为该文贯串着深刻的辩证思
想，将书法所构成的基本原理，作了准确而深刻的阐述。举
例说，《书筏》中有这么一段话：

　　将欲顺之，必故逆之；将欲落之，必故起之；将欲转
之，必故折之；将欲掣之，必故顿之；将欲伸之，必故屈之；
将欲拔之，必故擫之；将欲束之，必故拓之；将欲行之，必故
停之。书亦逆数焉。

　　这段话讲的只是用笔，但其意义远不止于用笔。他是举
此作为例子，用来说明书法之为艺术的基本规律（"数"，

199

在这里的意思是"规律"）。

何谓"逆数"？——无"顺"就无所谓"逆"，"逆"是相对于"顺"而言的。"逆数"有背反的意思，有相反相成的意思。用现代语表达，即矛盾的辩证统一性。笪重光明确认定：书法是充分体现矛盾统一规律的艺术。以今人的认识看，这个观点不错，很有价值。我所要补充的只是：这种矛盾统一具有辩证性，是辩证地统一。

矛盾统一是万事万物存在运动的基本规律。能够逐渐认识和自觉按照自然规律、按照预定的目的、要求进行生产、生活等一切活动，是只有人类才有的事。人类之所以能这样做并获得成功，说明人类具有不同于任何其他动物的"人的本质力量"。愈能深刻地感悟、认识和有效地利用这一客观规律，以实现人所预期的目的，就愈显示"人的本质力量的丰富性"。

我们的祖先，把按照天地万物中存在的客观规律进行概括，称之为"法天则地"。《周易·系辞下》中写道：

> 古者庖牺氏之王天下也。仰则观象于天，俯则观法于地，观鸟兽之文与地之宜，近取诸身，远取诸物，于是始作八卦，以通神明之德，以类万物之情。

先哲有了对天地万物的观察分析，感悟到其中有共同的规律，用最简括的形式将它表现出来，这便有了"八卦"图。反过来，人们又据八卦所概括的规律，再去认识更多的

自然现象，并按其规律办事。由于符合了自然规律，所以得到了成功。

这种从客观世界感受、认识规律，并按规律办事的思想，在古代思想家、哲学家的著述中常有表述。《庄子·知北游》中写道：

> 天地有大美而不言，四时有明法而不议，万物有成理而不说。圣人者，原天地之美，而达万物之理。是故至人无为，大圣不作，观于天地之谓也。

天地的存在，四时的变化，万物的发展，都自有其客观存在的规律、道理、法则。先哲之有所作为，不是由于有主观的随意性，而恰恰相反，正是因为他们在主观上"无为""不作"，但是"观于天地""原天地之美，而达万物之理"，所以才有所作为。

汉字之创造，书契之进行，是否也是"观于天地""原天地之美，而达万物之理"的呢？这"天地之美""万物之理"又是什么？书法又何以"原"之，"达"之"美"之"理"而成其为艺术的呢？

回答是肯定的。"天地之美""万物之理"就是矛盾的辩证统一规律，宇宙万物的存在都体现这一规律，宇宙万物都按这一规律存在运动。书法也不例外，书法的成功创造，正在于"原天地之美，达万物之理"。

汉文字是我们祖先创造出来用以保存思想语言信息的符

号，在没有更有效的办法利用这些文字的时候，书契就是使文字得以利用的唯一手段。书契不仅使文字得到利用，保存信息的功能得以实现，而且不期而然地使它发展成为举世无双的艺术。这一现实的出现，就在书契中，书者将从宇宙万物中感悟到的客观规律，作了最有效的运用。对于自然间客观存在的规律，先民不可能一下子认识到那么深，运用得那么熟，更不是每个人都能有这种认识和精熟的运用。所以并不是每个作书人都能获得成功就说明这一点。但是有了失败的教训，就可能使实践者逐渐感悟、认识到：书契活动的每一个步骤和全过程都存在着辩证统一的矛盾，而实现书写，就是对这矛盾统一规律的运用。汉代蔡邕所撰《九势》中就有这样的表述：

夫书肇于自然，自然既立，阴阳生焉；阴阳既生，形势出矣。

书写所出之象，给人感受到的有两点：一是具体可见的"形"，二是通过"形"给人感受到的"势"。蔡邕这段话的意思是：书写虽由人掌握，但其成"形"取"势"之理，却得之于自然；运笔结体，如同自然万物的构成，也要体现阴阳对立的矛盾统一规律，才有其"形"与"势"。

如果我们能自觉运用这一规律对书事进行考察，按照这一规律去看历代总结出的书法经验，就可以从根本上判断它正确或不正确，以求在书事中能正确地把握。也就是说，掌

握了辩证法，能用辩证法去认识书法形象，就可能比不懂得这些的人，会有事半功倍的效果。

就执笔法而言，前人就有"笔法神授"之说，有"非口传心授不得其秘"之说。讲具体的执笔法，也有所谓"五指法""四指法""三指法""单钩法""双钩法""回腕法""龙眼法""凤眼法"等一大套，使人莫衷一是。如果用矛盾统一的原理看待这个问题，执笔不就是为了利用手的生理机制，发挥笔的性能，写好文字么？笔毫是软的，必须将笔杆端正握住，才能四方运行、八面出锋。人右手五指，恰好从前、后、左、右相互对立的方向将它捏住，拇指和食指一对，中指和无名指一对，无名指力弱一点，小指刚好顶上，帮帮无名指的忙。——再变化，不也是这个原理么？讲得再玄乎，违背了矛盾统一原理、利用软毫作四方运动，则都是错的，有什么可神秘的呢？

为什么各种各样似是而非的执笔法得以流传？——因为有人相信它。

为什么有人相信？——因为不明白用笔的根本目的，缺少对这类问题辩证统一的认识。

还可以举个例子：有些讲书法美的人，硬说"书法美是现实形体动态美的反映"，好像现实中离开了人还客观存在着永世不变的美。对不同时代出现的不同审美追求无法解释时，反责怪时人是由于不理解美是客观存在。

出现这许多问题，都源于对书法原理缺少辩证统一的认识。

事实已经证明：凡对书事的思考，运用了这一法则，在书法实践中体现了这一规律，其思考就可以因有了正确的认识而得到正确的运用，其实践就可能有正确的方法与步骤。反之，就必然出现不符合客观规律的认识，并影响实践的效果。可以说，许多错误的经验所以流传，一些荒唐的见识之所以被当作真理传播，都因为那些早已被先哲指出，早已为历代的书法实践所证实的真理，并未被学书者所重视，或者他们采取了实用主义的态度：只注意师古人之迹，而不知师古人之心；用功夫学形迹，却无心力思考其原理。因而，无从举一反三，也不知要举一反三。特别是一些研究美学者，有接受西方美学家只言片语的热情、兴趣，却没有对科学的认识论和方法论下点儿真功夫，以致非常简单的问题也认识不清。

对于这样的批评，他们会说："文明已高度发展的时人，难道智慧、见识还不如几千年前的古人？"

应该说，古人常有对书法原理的深入思考，而今人在这方面的思考反不及古人。事情似乎有点儿奇怪，其实也不奇怪，饭来张口、衣来伸手、过着一切坐享其成日子的人，是很少想甚至不去想先人是怎样创业的？古人留下的那许多书迹，临习都临习不过来，谁还去想古人当时是怎样创造的？据什么原理创造的？然而古人却不同，如果没有无数次的摸索、尝试、失败，从中总结经验、体会原理，哪有文字？哪有书法？哪有书法艺术的辉煌？

古人从最初的生产生活实践中，越来越深刻地感受到自

然规律对人的支配。人不能不法天则地，不能不时时事事、老老实实按自然规律办事。书法也不能例外。

只是前人在不断总结规律时，可能由于时代条件的局限，在认识问题的层面上、深度上会有不够全面之处，表述上也可能由于简略而不够充分。后来者完全可以用更新的见识和更深的理解去补充、丰富它，而不是无视它或不深究其所以然，就牵强附会，反而使本已相当明确的基本原理弄得事理全非。

第二节　不同因素的辩证统一
促使不同的字体形成

一些文明古国都有以象形之法创字的历史，最后都彻底变成了抽象化的拼音文字和简单的符号组合。汉民族的文字最初也从象形开始，后来虽也都变成了抽象性符号，但它始终没有拼音化，没有变成以字母拼音的文字。在电脑带着世界走向信息时代之初，曾有人担心：数以万计的汉字，由于不是以简单的字母拼合，会不会因为这一点拖了我们国家走向现代化的后腿？事实证明：汉字不仅没有妨碍我们走进信息时代，而且在新的时代，除了仍可实用，还是具有生命活力的书法艺术创作的基础。——这种独一无二的、实用时就具有审美效果、脱离实用后仍能成为书法艺术创作不可离开

的基础，它的这一特性是偶然的么？

当然不是。它是在特定历史条件下由各种矛盾因素决定的，是多种矛盾因素辩证统一的结果。

首先，是因为我们民族语言的单音性，以一音表一意，故可以据一音定一形、表一意，这就为以象形为基础创造的单个独立的单音文字提供了基础（古代的人名、地名、物名、族名、国名等大都为单音、单字，许久以后才有以单字组合的多字名称）。每个字既然是单个独立，人们就会接受自然的启示和暗示，从自然间单个独立的生命形象感悟其结构原理，使每个字具有独立的、体现自然界单个生命形体结构规律的形式。由于汉字一开始就是单个独立的结构，其构成又受自然的启示和暗示，所以即使是非象形字，书者虽不自觉，但实际上也是在以本能的生命情意与挥写意识，将它们当作一个个生命形象来把握。这就使从最早开始的古文字直到后来的正、行字体，都有了"不象形的象形"意味，都引发书者将它们当作有生命的艺术形象来把握。

单个独立是汉字的第一个特点，但其不同的字体又是在怎样的矛盾因素的辩证统一中形成的呢？

历史上不少人研究汉字体势的形成、发展、变化，但每每只是就字论字：什么体原是长形的，到什么体出现就由长形渐渐变扁了，线条也如何由单一的圆曲、径直，变成了方折等。对于不同字体何以形成，其产生变化的原因是什么？却并不注意。这样就说不清楚为什么在正、行字体出现以前，人们无心要求字体的变化，字体却能一种接一种地变

化，而在正、行体出现以后，书法日益成为只求审美效果的艺术形式，书人们多么希望自己的笔下能有一种新体出现，可是怎么也创造不出，这是什么原因？

事实上，没有辩证唯物主义的思维，离开了那个历史时期的生产、生活、经济、政治、军事、文化需要，离开了当时可能利用的物质条件和人们利用那些条件的能力，离开了汉语的基本特性等，是无法说清这个问题的。

首先看甲骨文。这种字体当然不是任何人凭主观想象设计的，而是由多种因素促成。人们在鸟兽蹄迒之迹可相别异的启发下，为了帮助记忆，开始想到造字。可是这字造在哪里？以什么来造？怎么造？当时不可能想到要造什么纸张之类以供书写。想要造字书写，也只可能利用现成的条件，如在古埃及，地处赤道，天气炎热、气候干燥，可以用泥制版，以器楔之而成泥版上的楔形文字（这是物质条件、书契手段决定字体形成的一例）。中华民族早在五千年前的仰韶文化时期，就有了以毛笔书写在竹简上的简书。殷商时，王室需要以甲骨进行占卜，为了将占卜结果以文字留在龟甲上，墨迹不便保存，便改以契刻。笔迹改以刀刻，不能刻出以毛笔书写的圆转线，只能刻出细硬之线，这就使笔画圆曲者变方，粗者变细，造形之圆者变方，故而便形成了今人仍能见到的甲骨文体式（图14）。说明字体并不是古人有心设计的。

也就是说，特有的语言形式，派生出特有的单音文字字体，人们"近取诸身，远取诸物"，从自身、从自然形体结

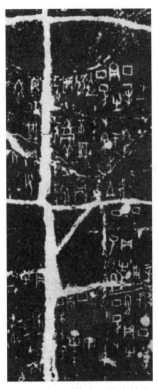

图14　武丁时期龟甲上的刻辞

构规律获得的感悟，又使每个字具有了"不象形的象形性"
（结构对称平衡或不对称平衡），而表音表意的根本任务，
使得其形式日渐抽象化而不是日趋象形，符号化并以刀具刻
于甲骨的特定物质条件和工艺，最后使它有了这样而不是别
样的形式。——缺少了以上诸条件中的任何一条，都不会有
这样的字体。

　　之后出现的青铜器上的铭文，仍只是早已流行的简牍文
字的沿用。虽然使用者的文字造型意识、所把握的结字原则

并没有变，文字构成原理也是简上篆书的沿用（人们不会专为铸刻铭文而另创一种文字体式），但由于成字的材料、手段、工艺不同，就自然形成了又一种体势：线条粗了许多，而且笔画圆转，不同于甲骨文体式（图15）。

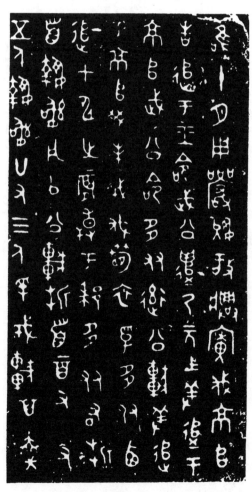

图15　多友鼎（先刻于泥范后以青铜浇铸）

下面系西安半坡遗址发掘出来的，中国科学院用同位素C14测定技术测出距今5500至8080年。据郭沫若推断，为我国最早的文字（图16）。

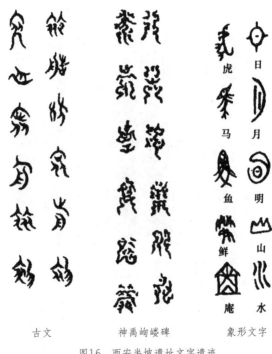

古文　　　　　神禹岣嵝碑　　　　　象形文字

图16　西安半坡遗址文字遗迹

甲骨文只是目前人们所能见到的最古老的文字，但并不是最早创造的汉文字。比甲骨文更早出现的很可能就是竹木上或陶片上的书写，甲骨文只是其时通行的简书的运用。虽然殷商及更前的简牍书写实物迄今未发现，事实上至今人们还难以确定竹木简书出现的上限期。

春秋时期的典籍是以简书形式流传下来。战国时期至

秦汉乃至三国，仍然有简牍流行，只是在书体上有了从篆籀到今隶等的发展变化。竹木简书才是贯穿汉文字从始创到各体基本形成期的重要书法形式。自它产生以后，随着不同时代的不同需要，以及不同成字材料、工具和其派生出的书契方式方法，而形成不同字体。甲骨坚韧，只能借青铜刀具刻出细直的线，便形成甲骨文体式。铸在青铜器上的文字，可先以毛笔写在泥范上，字体可以写得大许多，线条可以粗许多，甚至利用泥范上雕刻的方便，画上界格，将字设计得更匀正，刻得更工谨，线条圆转，更具装饰性。这便有了不同于甲骨文的径直、坚硬，又较简书严谨的钟鼎铭文。

并非只是简书随物质条件和书契方法变为甲骨文、青铜器铭文。不同时期、不同物质条件和技术条件下形成的甲骨文等，转而对简书文字结构造型、用笔等也会产生影响。所以同是简书，又有从产生，后经唐、虞、夏、商、周、春秋、战国到秦汉的发展变化。

小篆是为了统一六国文字，以秦篆为基础，按时代的需要和审美理想，由官方精心设计、精心书契的，也不是任何个人的主观创造。它既是先秦大篆金石书契的继承发展，也是当时简牍书法经验的利用，随时代之需所作的笔画的简省。

正因为竹木简书也在随实需不断简化和因书写技能更熟练而出现的随意性，才有了古隶笔意的产生。这样，使本来只为描写字形而作的线条，具有了书写的审美效果。书写者对这种效果的发现和自觉的强化，便日渐有了不同于大、小篆的古隶形式出现（图17）。

图17　战国末期秦简（古隶）

　　在此之前，书者都只在以线条结构文字，尚不知讲求书意的美。由于甲骨坚硬，刻圆转之线比刻直线困难，所以书丹所留下的圆曲之线，经刀刻都变为方折。出现在铸造青铜器的泥范上时，笔画可以按书丹之迹刻得粗而圆转，也是由于泥范易刻之故。由于同样的原因，原来有些在简牍上简省了笔画的字，在这里又恢复起来。有人不了解这是伴随工艺制作条件不同而出现的变化，不禁要问：文字的发展大都是由繁到简，为什么在青铜铭文中，一些笔画又繁化了呢？——原来，在青铜器物上铭刻文字，不同于一般简牍书

写具有相对简率性。为了显示隆重、严肃，青铜器铭文不仅结构严谨，带有装饰性，而且为了强化这种效果，在简牍上已被简化了的笔画，在这里重又恢复。

然而，文字究竟是保存信息的文化工具，笔画随意繁化并不利于实用，所以秦王朝以小篆规范六国文字时，还是将以前过多的笔画简化了。这说明字体的形成发展都有其具体原因、具体条件，条件与条件之间又相互制约或影响。

作为一种标准字体，秦王朝以政权的力量，以工艺性的严谨结构给小篆体式作了规定。但是在日常实用中，按这种工谨齐整的体式进行书写很不容易，所以随实用需要又有所变化，史称"秦书八体"。其实"八体"是结合不同用途讲的，不是无端变出"八体"。就字体说，实际只不过三体：长期流传的大篆、以标准体式推广的小篆和早已以竹木简书形式广泛运用的古隶。秦王朝不过十几年，以十几年的时间新创一种字体并使之通行于天下，在当时条件下是根本不可能的。

有人问：小篆是长方形，同时存在的隶体，为什么是横扁形？

这与在竹木简上给文字造型有关。竹简宽度有限，按当初所造之字，本来有长有扁，大小很不规则，说明造字之初，随意而成，根本无统一形体的考虑。后来，为了按语序将它们一个个排列在竹简上，横画长的字不好摆放，就扭转方向。例如"象""虎""马""豕"等字，在象形造字初期都是横着的，后来为了适应竹简的宽度，便改为竖式，

写成：

"车"字最初有多种字形，如：

后简化为"车"。四边笔画雷同的字，如：

就干脆省去两边，变成：

这样大部分字就变成长形了。为了统一，原本不长的字，也有意变形将它拉长。

隶书变扁，也与竹木简上的书写有关。当时作书，席地而坐，左手执简，右手握笔，在细窄的竹木简上，书写圆曲线居多、形体直长的篆籀颇不容易，特别在应急需之时。因此，随着书写需要的增多，能省简的笔画省简，圆曲而长的线条变短、行笔随势变为方折就成为必然。笔画不是求匀细，而是随势而出，因之笔画出现了不同的粗细。字形结构压缩，渐成横式，也有利于竹简木牍上多写些文字。当时作这种书者并不认为是一种新体，而原本属于篆籀的书写由于有了由量到质的变化，后人才称它为有别于篆的"隶"，和据这种形式进一步发展的"今隶"。

草书何以形成？

草书是相对于此前诸体而言的，无以前的篆隶也无所谓"草"。文字书写的成果以技能运用的效果显示出来，引发人们的美感。技能高者表现出熟练，一笔一画写得工工整整，整个字符合人们从自然感悟到的形式结构规律，这便是楷式。严谨的青铜器铭文和秦代的小篆，都是这种楷式。相对于这种楷式的、简牍上不太规整的书写，就是当时的草式。在一些严肃、隆重的场合，人们希望有严谨工楷的书写形式，但在一般场合，只求实效，也就不必强求工谨。尤其是在应急需之时，往往难以求精谨，只能草率急就。结果事后人们发现：这种应急而成的草书，不仅满足了实用，而且有一种与工楷的篆隶不同的审美效果。于是便有了自觉的草式追求，也便有了章、今草的形成、发展。

草书必是以楷式的篆、隶文字结构为基础，在急速书写中将笔画简化、顺势连续运笔而成。然而在竹木简上，难以一笔一画寻求工楷，也不能产生日后被人认定的笔画流利的章草和今草，因为窄狭的竹简上难以放笔挥运。也就是说，实用固然是决定书法发展的前提，但如果没有相应的物质条件，草书也不可能有后来的面目。

因为不求线条匀净，改匀净圆曲线条为方折，出现了点、画、波、掠，便自然形成了古隶；再进一步将它规范化，更有了今隶。这原本已能满足实用，字体也不会有新的发展变化了，因为在这个历史阶段，人们不会无端想着要创造什么专供审美的字体。

可是，这时纸张发明了。汉代不仅有刻石，有简牍、布帛上的书写，而且逐渐有了以纸张为主要载体的书写。正因为有了纸张上的书写，草书才得以产生。

书史上都说：是军事上的迫切需要促进了草书的诞生。——的确，不可否认是现实需要的拉动。但是没有相应的物质条件，字体书写也不可能有相应的变化发展，更不可能有草书这种形式的产生。书史上所讲草书的出现，恰恰忽视了这一点。纸张的发明，纸张上的书写，不仅为草书的形成提供了物质条件，也为真、行书的出现和成熟提供了条件。因为只有纸张，才有可能供人随意挥写，也只有可随意挥写，才有由隶书放笔而成的草书。

以前不是没有应急的书写，但已找到的载体都不能让人放开笔，不可能积累放笔草写的经验，所以也难以有成熟的草书出现。此时，已有了从工谨的线条结构中走出来的隶体，书者在运笔结体上已获得了力的运行的审美感受，并被诱发出运笔美的寻求。在急务的情形下，纸张上的草书出现，才算有了真正意义的挥写。这种挥写，使毛笔的性能有了进一步发挥，所显示的强烈的有力有势的运动的审美效果，也使许多草书爱好者有了以前所未有的热情，"十日一笔，月数丸墨"[1]，不为实用，仅为爱好。使得草书成熟并很快流行开来。赵壹在《非草书》一文中生动地反映了这一事实。

草书美则美矣，但正如前面讲到的：不好认读。这反而

[1] 赵壹：《非草书》

在一定程度上影响实用，而且有许多庄重、严肃的场合仍需要端整的文字形式。处在这一形势下，书人们以隶体的基本笔画结构为框架，借章、今草书写所产生出的运动势经验，充分利用毛笔挥写的特点，给予了这种字体以平正却不乏运动势的形式。——开始，人们仍然称它为"隶"，后来为了和古、今隶区别开来，所以有了"真（正）楷"的名称。也就是说，如果没有隶体的基础，没有章草、今草的书写经验，没有相应的实用需要和受启示于天地自然往复垂缩的运动意识，这种字体的出现也是不可想象的。其总体形式是：不长、不扁（因为它不是写在窄长的简条上，而是写在平展的纸面上），依每个字的不同笔画组构，每个字有长有扁；一点一画都可写得工谨，却又可以写出运动势态，非常适宜于庄重严谨的需要。所以，也就流行开来。

最后说说行书。未工楷化之前的篆、隶，都有实用中的行便书写，即使被工楷到极致的篆、隶，在一般的使用中，人们也还会不知不觉"行便"化。因应急而形成的草书，都经过了草率"行书"的过渡，只是此时它还不被视作一种正式的字体。正书出现后，由于便捷书写，才导致它的行、草化，并使行书成为介乎正、草之间的通常书写中使用率最高的字体。所以行书，既是从草书前的篆隶来，又是从草书成熟后的正书来。

在字体可以变化时，没人有心求变，它自然要变；在失去了字体变化的条件后，任何人想变也变不了。之所以正、行书出现后再无新体出现，就是这一道理。因为纸张的出现

使毛笔的性能得到了充分的发挥，草体得以形成，在此基础上，真、行体也得以产生。正、行、草三体的形成，足以满足实用的不同需要，三体通过纸张与毛笔的完美运用，集实用性与艺术性的高度统一，历经几千年人们的实践，已得到社会广泛认可。如今书法作为纯艺术形式，现有的字体，都是先人在不同历史条件下创造、留存下来的，它们代表着历代人的智慧，显示出传统文化的源远流长，如今在书法中的展现，更多的是艺术意义上的。历史事实告诉我们：所有字体的形成发展，都是历史的和现时的、物质的和精神的条件的结合，是诸种矛盾的辩证统一。失去哪一环节，缺少哪一条件，都难以有相应的字体形成。也就是说，有实用需要，若无可能利用的物质条件，新体难以造出（最初出现在简牍上的草体，如果没有纸张的出现也不可能有后来的面目形式）；而没有实用需要的推动，就更不会有新体出现的可能。任何个人创造的形式只是个人的风格面目，不能被认作共同运用的字体，得不到社会的认可，也就没有字体的意义。

第三节　实用需要与艺术追求的
辩证统一

有一种说法：实用需要妨碍了书法艺术的创造发展。

不对。书法为实用需要服务，是历史的必然。正是由于

有历史的实用需要，才诞生了汉字书法；正是有不同历史时期不同的实用需要，才推动创造出辉煌的书法艺术；也正是为实用而有书写的历史，才给书法艺术审美效果的创造提供了正反两方面丰富的经验。

没有实用需要，不会有文字书写的产生；不为记事、保存生产生活等各种信息，人们创造文字、进行书写干吗？正是有这种需要，人们才在自然形迹可供识别的启发下开始试造文字，利用当时可能利用的物质条件寻找方式方法，使文字得以呈现。也正是不同时期、不同的实用需要，以及利用了不同的书写条件和方法，才有了各种字体的出现和发展。书于竹木，便有了简牍体式；铸于钟鼎彝器，便有了青铜器铭文；为使文字得以保存在甲骨上，只能以契刻时，便有了甲骨文体式……

历史为我们留下了丰富的书法艺术遗产，即使专门作为书法艺术形式来运用的人，作为技能、功力、艺术修养的准备，也不能不从中汲取营养。完全可以说，如果没有历代实用中产生的字体和许多实用书迹，后来的书法艺术创造也是不可想象的。

比如说：书法不为实用而书是可以的，但不以实用中产生的文字却不行；又比如说：实用书法之所以给人以美感，技能高、功力深厚是重要的条件之一，而作为艺术形式运用，这一点同样必不可少；还比如说：不是在实用中产生的文字体式，不能用作书法艺术创造——最有才能的书家，可以写出具有鲜明个性的书法作品，却不能创造可供社会通用

的字体，如颜体、柳体等，都只是个人的书体，他们作书也只能以实用中形成的字体作为依据。这些都说明，书家的艺术创造，没有实用书法的基础，不会有纯书法艺术的创造。

为实用而进行的书写所表现出的书者的技能、功力、才识，会唤起人们的美感，进而推进书者总结经验，有了更自觉的审美效果的寻求。

不过，以实用为根本目的的书写，也会出现因为追求美而发生妨碍实用的事。如赵壹于其《非草书》中所讲："秦之末，刑峻网密，官书烦冗，战攻并作，军书交驰，羽檄纷飞，故为隶草，趋急速耳"，"草本易而速，今反难而迟。"——这些话就分明是批评书写讲求审美效果而妨碍了实用，这当然也算是实用需要与审美需要之间出现的矛盾。

在书法为保证实用的有效性时，人们也会采取一些硬性措施，如统一字体（如秦代以小篆为基础统一六国文字），规定统一字样（如唐之《干禄字书》），统一书写要求（如明清以乌、方、光为特征的馆阁体）等。应该承认，在作为通用的信息工具使用时，出现这种现象是完全可以理解的，古人并非不知这种强制性不利于艺术效果。事实上，即使在书法一刻也不离开实用的时代，古人也是很关注其审美效果的。古代大量书论，都充分说明这一点。它们研究书法美之所在，研讨书写方法、规律，却很少探讨如何保证书写的实用性。因而不同时代许多写得好的作品，在其实用性消失以后，人们仍十分喜爱它，尊重它审美意义上的价值。这就启示书者对于分明只为实用之书，也会千方百计寻求其审美效

果，例如：

人们初识书之美在精熟时，书者便力求精熟，讲求功力。

认识到美在具有生命般的神采后，便力求所书有饱满的神采。

更认识到美在具有独立的风格面目时，书者便着力寻求个人的风格面目了。——人们对于书法美的认识是逐步提高的。

到了明清，人们更把书法作为可供观赏的艺术形式，即根据当时的生活环境，创造了可供悬挂、陈列，可用来观赏的样式。字幅变大了，字也写大了，文字内容从实用中走出来，变为丰富精神生活的了。——这些虽没有具体的实用目的，但仍有借以表达一定事物、一定思想感情的诗文；没有人视之为只有线条组合而不写文字、不求表意、只求形式的造型艺术。

近百年来，西方出现了抽象画。改革开放后，有人动脑子，指望创造一种只有点画结构而无文字、不讲文意的新书法，以求使这一艺术纯之又纯。——他可以这样做，但这决不是书法艺术。

道理是：百发百中的射击之所以受到赞美，是因为它以规定性的难度显示了射手的功力，而没有目的地乱射，虽然自由，但没有射击的意义。同样的，书法之为艺术，就在于书者于字体、文字内容的规定限度上有得心应手的运用，挥写中显示出书者的技能功力、情性修养，展示出书者"人的

本质力量丰富性"，这才具有审美意义与价值。

苏轼所称"书贵难"，就是从这一意义上讲的。

这是不是说：种种对书法的限制，都不是妨碍而是促进书法艺术创造的呢？是不是限制越多，难点越多，所成书作的艺术价值就越高呢？

完全不是这个意思。"难度"，是从书法艺术创造不可或缺的基本条件上讲的，是从书写的实际需求讲的。比如说：文字是书写的根据，不写汉文字就不是书法，而汉文字又有其不以个人意志为转移的"形"与"意"，书者若不能很好地利用它表达一定的思想感情，就失去了书写文字的意义；但是能很好地利用它，就有一定的难度，难度的克服就是书家在这方面的修养。因此，一定要以汉文字，一定要有具备技能功力的书写，一定要有表达思想感受、情致修养的文词。——这些都是作为书法艺术的基本要求，与必以乌、方、光的体式限制书写，有着本质意义的不同。

干禄字书、台阁体等的出现，虽是封建制度下为实用而书的必然，但终究是对书者艺术个性的桎梏；而书法虽讲求创作上的自由，但不能没有创作条件的合理规定，不能把必要的规定当成限制。

到了现代，以书取士之事已不复存在。随着信息时代的到来，往日必须借书写才能进行的工作，也大都被先进有效的信息工具、手段所取代，书法似乎可以基本从实用中退出，只能作为纯艺术存在了。

"纯"到何种程度呢？

显然，除了不为实用，原来进行书法的一切基本条件依旧：不能不写汉字，不能不讲文字内容，不能不讲求书写技能与功力，不能不讲个人的风格面目。

而且由于人工智能无法取代以丰富的情性修养进行的书写，那时候，美丽的书法反而会被尽量地引用到实用中来，如书写具有重要意义的牌匾、碑碣，各类题字签名，大型会议的横幅，政治、文化活动的宣传标语，甚至写副春联之类的……，这里，实用意义与审美意义同在。也就是说：无论将来书法艺术纯到何种程度，也不能说它不可以有实用性，即不能拒绝实用。这一点与抽象画不同，抽象画作为纯艺术，可以与实用完全断绝联系，如果哪里需要陈列一张抽象画，则只是为了观赏。这就说明：

（一）书法即使作为纯艺术形式存在，也不能离开在实用中产生的文字、字体；

（二）书法艺术无论纯到何种程度，如果需要，随时可以利用它的艺术性为实用服务；

（三）正由于此，在书法高度"纯艺术化"以后，一定还会有在新的时代条件下出现的与实用需要的结合。

是实用需要创造了书法艺术。没有这个历史阶段的实用需要，书法不会出现；正是这个历史阶段的实用需要，才促使了不同字体的形成、发展。实用需要中的某些具体规定，虽然限制了书法的自由创造，但这些限制，在时间上只是短暂的；从长远看，书法的实用性在促进书法的产生、发展中，为书法成为艺术，提供了决定性的基础、经验和教训，

其贡献是长期的，其意义是深远的。

这就是书法发展的辩证规律。

没有实用需要，不可能产生书法；没有书法的艺术性出现，也不可能很好地为实用需要服务。书法的实用需要与艺术追求的辩证统一，推进了书法艺术的发展。

第四节　书法的常与变

当书法为实用需要而存在时，其对审美效果的考虑，只是实用基础之上的考虑，认识其"常"与"变"也仅仅在于哪样的场合宜于用哪种字体，或不宜用哪种字体。孙过庭的《书谱》和项穆的《书法雅言》中，都有关于这个问题的论述。

但是，当书法已成为纯艺术形式以后，为了艺术，只要书者能够、愿意，历史上存在过的字体，尽可以随意选用，而不存在古人所论之"常""变"了。

这样是不是书家就不再需要有"常""变"问题的考虑了呢？

不是需要不需要，而是大家已经在新形势下考虑了。

在人们生产、生活、工作、学习的方方面面正快速而深刻的发展变化的时代，从事艺术的人，不能不关心当前的艺术现实。一些过去不曾有过的新品种、新形式出现了，

许多前人见所未见、闻所未闻的新艺术品种诞生并迅速有了热情的受众；而曾经具有广泛群众基础的传统品种，如今竟失去了它的观众。传统的国画在表现手段、方式、风格以及面目上，被不断更新的手段、方式、风格、面目所取代，连表演程式十分严格的京剧，不仅舞台上增加了全新的声光电效果，包括唱腔、表演也有新的变化。与此同时，唯独书法这门从实用中不期而然发展出的艺术，手段还是笔、墨、纸张，字体还是正、草、隶、篆，内容还多是古典诗文，形式也还是无标无点、记年、落款、敬语、歉词等，还是老一套。

这样能行吗？

在前所未有的改革创新大潮冲击下，作为书法艺术家，不思考这个问题是不可能的，也是不应该的。问题只是：什么是书法艺术必须坚持之"常"，什么又是守其"常"前提下可以寻求的"变"。即我们从事这门艺术所必须坚持的是什么？求"变"又是为了什么？首先要弄清这些问题，这样才会有明确的目标，才可能使求"变"在清醒的认识基础上进行。

书法本是借文字保存信息的产物，书法形成发展的根本原因，是当时书写所能利用的物质条件和所能运用的技能，在成功的书写中显示出了书者的才能与智慧，以及所创形象显示的审美效果。正因为有了这种效果，人们才在为实用的书写中努力寻求这种效果。而当书写的实用性日益被更为高效的信息工具、传播方式取代以后，书法就只能被人们当作

纯艺术形式来运用了，但如何作纯艺术运用，它能"纯"到何种程度？它作为纯艺术创造的天地有多大？原来作为实用工具存在并发展的天地和经验，在它成为纯艺术形式以后，究竟是其得以存在发展的根基，还是其存在发展的羁绊？而且在全无具象性的抽象画已风靡世界的当今，同样具有抽象性的书法艺术能否也可以将汉文字抛弃？还是一定要谨守，在守其基本的同时，再看它还有无可变的、该变的、变而有意义与价值的方面？

这一系列问题不弄清楚就可能出现：当守其"常"的未能守，该寻求"变"的不知变；达不到变的目的和求变的效果，甚至还可能毁了这门艺术。

经验告诉我们：有些事情原以为最简单、最容易变的，恰是最不简单、最不容易、最不能变的；原以为绝不能变，绝不该变的，可恰是该变能变的。所有这一些，除了须以具体的时代条件、书法发展的现状为依据，还要充分认识"常"与"变"的辩证关系。

比如说，在相当长的历史时期内，字体是不断变化的，往往这一种字体尚未成熟，另一种字体就产生了。于是有人就以为字体是可以而且应该经常变的，不应老是写前人创造的几种字体；以为不变就是保守，于是费尽心力求字体之变，可就是变不了。他们不知在一定的历史条件下，字体之变是必然的，而这个历史阶段结束后，人强行求变，就是变它不得。所以，如今书法寻求创新，不能想创新就创新、想变就变，而是应先想一想：哪些是该守之"常"，哪些是可

"变"之处，得先有个清醒的认识。如今书法创新虽是大家的热门话题，但成功的经验不多，失败的教训不少，这不就是对书之"常"与"变"不清楚造成的么？

有人总结历史上有些字体的形成，是工具器材、方式方法的运用自然造成的，认为如果他也改造工具，依工具之性能设计笔画，是否也能有所创新？如"文革"中用大排刷作字那样。但问题是：新体字确实做出来了，只是人们并不认为这是什么新字体，创造者自己也不能据其作出新的书法艺术。

有人知古人曾以象形法造字，于是也学古代象形之法，按体育运动项目，自造了一些象形字入书。猛一看像象古老的篆体，也能让人看出表现的是什么运动项目，可就是不知该怎么读音，也不知如何用来表达语意。这就失去了以汉字进行书法，既有文意又有书象的意义。

有人认为抽象画都可以为世人接受，为什么书法不可以是只有点画结构而无任何文词、也不作具体思想内容表达的抽象形态呢？——这样做确实容易，不过这种所谓"新变"只不过是跟在抽象画后面的非抽象画，已没有书法创作上的意义了。

根据以上种种创而不新、变而不成艺术的教训，完全可以认定：中国书法之"常"，就是只能用已在历史的实用中产生并得到社会公认的字体进行书写。因而作为构成书法艺术的那些条件就一样都不能变：

没汉字不行。

有文字不表达文意不行。（除非是练字）。

不以书写为手段不行。

写字不以毛笔不行。

但是，在守"常"的原则下，从外观形式、风格面目上，却可以在继承、借鉴、参考前人的基础上有适应时代审美心理要求的变化。这不仅是可以的、应该的，而且是必须的。

人们对书法的审美意识，也是逐渐形成发展的，是在长时期历史社会的经济、政治基础上形成的文化意识的反映。从根本说，如果没有特定的历史文化背景，传统的儒、道诸种哲学、美学思想不会产生；而没有儒家思想的深入人心，哪有"中和为美"之说？没有道家思想的浸润，又哪有"法天地、尚自然"思想的讲求？从书法艺术的审美效果说，若非"中庸之道"的理想，不会有温润娴雅、刚柔互济的强调；不讲"法天则地"，又何以有阴阳、刚柔的把握？……极端战乱之后的晋人寄情于书法，寻求的是不激不厉的风韵，以萧散简远为美；大唐进入封建盛世，则特重法制，书法便也以法度的森严为美；正是封建士大夫自我价值的肯定，乃有宋人不计人之品藻讥弹、发为意气的书写。——这一系列事实告诉人们：尽管字体不变，书法仍依实用需要而存在，但人们的书法审美意识也还是在发展的，书法风格面貌也还是要变化的。

由于人们一直是取古人法书学书的，而且自书写法度完善后，几乎代代都有人强调"一笔不是古人，便不成书"，因而人们便以为字就只能这么写，从古到今的审美追求也是

永恒不变的。又由于我们对于有书法以来的书法美学思想，常常是以静止的，而不是发展的观点进行考察，只记住古人的论述，却未能深究这些论点产生的时代条件和思想根源；致使人以为书法及其美学思想，是超越于时代、社会、政治、经济基础之外的、独立的艺术体系，是不存在历史时代差别，也不存在发展变化的，一切都只是按传统来。

然而随着历史的发展，时代已出现了空前未有的大变革，各种艺术的创作和审美要求都出现了不同程度的变化，唯独书法的审美要求没有变化，这也是不可能的。

有人或许会说：变什么？古人追求的审美最高境界，如今要求于书的不还是这些么？书法能不讲写的功夫？用功夫能不求若天然的效果？……

这都不错，但是以何种风格、面目、效果显示，却有着时代的不同。这也正是当前书者在这些问题上所表现出的认识修养之不足。

该守之"常"，不能稍变的，若有人一定要变，不会有书法艺术；可以变、应该变的，不思变、不知变，甚至以为不能变，也出不了好的艺术。艺术以能充分运用品种特性进行形象创造所显示的人的技能、功力、才识、修养为美，而艺术家的这一切，既从艺术品种该守之"常"的确守表现出的坚定、"顽固"上显示，也从可"变"、应"变"方面的坚决变、及时变、善于变上表现出来。比如及时发现时弊，并有效地避免它、克服它，坚持自己的正确道路。——这既可检验艺术家能守住应守之"常"的态度，也可展示艺术家

知"变"善"变"的才识、修养。

又如向传统学习之事，书人都很重视。但总有人不愿守这个"常"，认为碑帖不如洋派时兴，一心想在书中弄点儿洋玩意儿；甚至还有人以丑怪为新，视工谨端庄都是"保守派"、是"馆阁体"，这就未必是真知书之"常"与"变"了。相反，确也有不少书者，始终顽固坚持端庄严谨一路，潜心古人；对于时风来说，他们似乎太不知"变"，而这恰是深知书法之为艺术，何者该守，何者该变。

在书法艺术追求中，何者是"常"、何者该"变"都是具体的，不能离开了根本目的和书法实际讲"常""变"。

说到底，所谓"常"，第一是"写""字"之常，必以汉字，必以书写之功，没此不是书法；其次，既是"写""字"，就要讲文字的精、准，就要讲书写的技能功力。而所谓"变"，就是要以"变"的结果，显示出书者特有的能力、修养，否则就失去艺术创作的意义与价值了。

第五节　书法的创作与临摹

在书法上有艺术追求的人，不仅勇于探索，而且要长期坚持不懈地临习碑帖，比一般只求学会写字的人，不仅下功夫更认真，而且在取得一定成就、甚至成为大家以后，也没有放松临摹。这是因为有目的、有针对性的坚持不懈地临

摹，不仅能不断提高技能、磨炼功夫，还能有效地克服由于学习停滞带来的笔下的油滑与僵化。书法这门独特的艺术，它的创作不仅讲求尽可能扎实的功力，而且要求有一种既基于传统又确有新创的审美效果的追求。这种追求成为现实，一方面要靠尽可能深厚的民族传统文化的修养，另一方面，则需要通过临摹去感识书法艺术内涵的孕育。

有书法创作欲望的人，没有不想从临摹中获得能力进行创作的，可是真要离开法帖进行书写时，却发现笔下并不踏实。例如：法帖上有的字，可以比较有把握地写出，法帖上没有的字，竟不知怎么下笔。 也就是说，似乎只有这时才发现自己的临摹原来只是照葫芦画瓢，根本没有想到要去总结法书的结字规律。——这还谈什么创作？只有回过头去再继续临习，同时也确实感受到：曾经临了不少遍的法帖，竟然有许多以前根本没有感受到甚至没有看到的东西。

这种视而不见、见而不知的情况，只有到需要它时才会发现、才会明白：原来以前的临摹，功夫并未下进去。

为什么会有这种情况发生？

前人有一句名言："对于非音乐的耳朵，最好的音乐也不是音乐。"意思是说：欣赏艺术是需要有相应的欣赏能力的，而且人们对于艺术的欣赏程度又以其欣赏能力的大小为条件。初学书的人，由于见识不多，修养差，即便十分虚心地学习，希望将法帖上的好东西全都学到手，事实上却不可能。因为受到见识力、欣赏力的限制，对法帖上存在的东西往往会视而不见，见而不知其美。

但"音乐培养欣赏音乐的耳朵。"即不懂音乐的人，如果能多听、多作欣赏实践，欣赏力也就能逐渐提高。学书通过反复临摹法书，通过临摹后的创作实践，学书人对书法的见识力也会逐渐提高。正是因为逐渐提高了见识，才会发现自己的许多不足，也才能感受到所学法帖中许多需要学取的、以前根本没有感识到。这时，不是觉得法帖学了几天没啥学，而是觉得其中还有大可以学取的，且越学越有味，越学越深了。如果说以前学古人书关注的主要是它的笔画结构，那么后来深深吸引自己的，可能恰是以前体会不到的那难以用语言形容的神韵。而且正是这种审美感受的产生和艺术见识的提高，自己会主动寻求更多的古迹去研究学习了。

这说明临摹对于书者获得书写基本功，以及锻炼提高书法见识修养有多么重要的作用。

但是学书的人也不能一味临摹，因为坚持临摹虽可以获得一定的书写能力，但是一味临摹，若不是从临摹中去体会艺术创作中的一系列规律，也会因只见其然不知其所以然而使思想桎梏，使手的挥运模式化。也就是说，临摹本身也有两重性：一方面，使学书人从不会到会、不熟到熟，获得日渐稳定的书写技能，心理学上称这种状况为"动力定型"；另一方面，也使学得技能的人形成相应的"心理定势"：一个字怎么行笔，怎么结构，无论作者经意不经意，总是那么来，有时很想变一下，就是变不了，一变就觉得看不惯，觉得"不舒服"，感觉挥运结体都只能按法帖来。这时候，即使你有强烈的创作愿望，很想有新举动，可是心理上不通

过。自己想这样干，自己却不通过；别人这样干，自己也看不顺眼。正是由于这个原因，所以"作书须笔笔从古人来""一笔不是古人，便不是书"这样的话，就成为那个时代的"至理名言"。

在书法成为专供欣赏的艺术形式的当今，有无个人面目已成为书家成熟与否的基本标帜，书者们当然不再迷信这句话。有书者认为：临摹法帖就在通过对前人笔法、结字的学习，领悟书法艺术创造的基本规律，最后落实为自己的书法创作。——把临摹仅仅理解为书写规律的研究，能这样理解吗？

不。讲临摹，就是不折不扣地临仿前人。临摹就在于它的实践性，创作意识越浓、创作欲望越强，越要认认真真地临摹。

前面讲一味临摹会使人形成心理定势，会从负面影响创作，为什么这里又这么强调临摹呢？

这是因为事物有多面性，关键在于人要自觉趋利避害、掌握运用。临摹与创作存在着深刻的辩证关系，即没有合理的、坚持不懈的临摹作为书力的准备，不可能有不断提高的创作实力；而没有创作认识修养的不断提高，也不可能使临摹有更深入的追求；正是为了创作的不断提高，所以需要临摹的功夫不断深入；也正是临摹功夫的不断深入，才能从临摹中获得更多的营养，使创作质量得以不断提高。

既曰"创作"，它就不是前人面目的重复，它必然有自己的追求，有自己的风格面目。

　　但是，任何一种创作都不是无本之木、无源之水，它总是在前人创造的基础上，遵循一定的原理，按照一定的要求，接受前人或正或负的经验教训才得以创造的。如果不是这样，我们何以知道写汉字要用笔墨、按字体进行用笔结体？何以想到要创造书法形象、寻求风格面目、追求审美境界？正是为了将技能、见识、修养用于书法创作，所以才必须老老实实临摹，这是书法创作必须遵循的规律。——聪明人之所以聪明，就在于该为者为之，不该为者不为；老老实实按规律办事，在临摹中求技能、长见识、找规律，以求举一反三，有自己的作为。

　　在书法只为实用时，可能就只有临摹和临摹后的书写，不存在创作，至少不存在自觉的创作要求。而在书法有了自觉的艺术追求以后，创作的任务就被提了出来，于是临摹与创作就形成了一种密不可分的辩证关系。学书初期，临摹是为创作作准备；进入创作阶段的临摹，则是为了更好地促进创作。

　　根据经验，临摹与创作，大致有以下几种情况：

　　就临摹说，有"本义的临摹"，就是一丝不苟地按照临本的用笔、结体进行摹仿，这是"有帖无我"。又有"创作性临摹"，既据临本学习，又有我的选择。——我为什么选某帖本？为什么学其这一点而不学取其他？因为有我的选择，反映了我的追求。其实，这就是我的创作意识在起作用，是"临帖中有我"，所以称"创作性临摹"，也称"意临"。即在临写中不强调一点一画像临本，但也不能说与临

本点画、结构全不相干（不能设想有所谓与临本点画结构全不相干的所谓"意临"），只是不拘于一点一画，而是有所取、有所不取、有所强化而已。

就创作说，也可分为"临摹性创作"与"本义的创作"两种。前者分明是有意借某种或某几种碑帖的笔法、结体来进行自己的创作，可以看出是书者有意于某一或某些碑帖的笔法、结体，作自己设想的风神意味的追求。因为自书法作为独立的艺术形式以后，有的书家确有这样的本领，或以这种法帖笔意用于一种风格创作，又以另一家笔意进行另一风格的创作，以显示自己风格面目的多样性。这是"我中有帖"。而后者则是融汇百家，按照自己的审美理想，根据自己的情性，一心作自己的创作追求。即作者汲取了众家的营养，融而化之，创造了全然不同于某一家的面目。这则是"我中有帖不见帖"了。

从以上情况看，可以说创作离不开临摹，离不开对传统的汲取。因此，正确地对待临摹，恰是搞好创作的根本。

关于创作与临摹的辩证关系，李可染先生有两句名言："用最大的功夫打进去，以最大的勇气打出来。"这话原是就国画的学习与创作说的。不打进去，不能取得创作的技能，也积累不了功夫；不打出来，就会变成古人的俘虏，不会有自己的创作。对学书来说也是一样，想要在书法上取得坚实的创作能力，首先就得在临摹上下苦功夫，大而化之，浅尝辄止不行；不问所以，一味照葫芦画瓢，也只能事倍功半。不在学中求理解，不以理解指导学习，是打不进去的；

打不进去也就无所谓"打出来"——因为"打进去"与"打出来"也是辩证的。不下真功夫临摹，不会有所得；不求理解只知死临，用功虽多，但只会形成动力定型、造成心理定势，也不会有什么收获。在临摹中求理解，以理解促临摹，既积累了实践经验，也体会了规律，并逐渐体会到书法之为艺术的根本；就会在临摹中寻取到该取得者，在创作中变该变者，化该化者，知变、要变便有了变的真识，也有了变的办法。所谓"以最大的勇气打出来"，"勇气"从哪里来？其实"勇气"仍是古人给的，是古人已发现的规律给的，是我们从临摹中学习体会来的。找到可为者、该为者，大胆为之；认识到不可为、不该为者，坚决不为。"大胆为之"与"坚决不为"，都是勇气。

当今之书每多浮躁之气，这种情况也从书者对待创作与临摹的关系上反映出来。不少人热衷于创作，不耐心临摹，创作不出时还要强为，百般做作，故托丑怪，宁愿将宝贵的时光、心力，耗费在分明是无效的"创作"上，却静不下心来在临摹上下一番苦功夫，实在是自己害自己。

不愿意或静不下心来临摹，就发现不了法帖中有可治我之不足的营养，发现不了自己需要通过临摹求得解决的问题。这不是自己见识高，也不是法帖中已无可学处，而恰恰相反，正说明这些书者不知自己的毛病出在哪儿，更不知何以治疗。长此以往，也不可能有真正的书法艺术创作。

学书者首先须通过临摹才能获得技能，这似乎是常识。

而且通过临摹，在学得技能的同时，也逐渐增多了感受，丰

富了见识，会越来越清楚地知道书法何以为美和如何有效地去追求。——初学书者一般都这么认为。

其实事情还不是这么简单，因为书者的许多认识并不是从一开始临摹之时就能一下得到的，例如：当你离开法帖，极希望有好的创作而具体实践没能达到时，你回头再看法帖，才可能发现：在多次临摹过的法帖上竟有许多未曾发现或未曾学到的东西，甚至觉得自己竟然对帖上一些基本的东西尚没学到就想创造美的艺术，实在是过于浅薄。而且只有到这时，你才会感受、认识到：什么是视而不见、见而不知其所以、见而不知要学的东西。也只有在这时你才真正认识到：为了创作，还需老老实实、深入细致地在临摹上下功夫，而且在临摹中不是不动脑子照本描画，而是要着意从中总结法帖的用笔、结字等规律。——这是你离开法帖后第一次想到要重视临摹。而这次临摹，认识、感受、心境就大不同于前了。

临摹一段时间，觉得确有以往所没有的收获，但也可能又觉没啥可临了，又开始离开帖本书写。显然，结字不像上一次那么困难，写完一看，确实很有某家味道，整体也还统一。可是冷静想想：这是创作么？这不就是重复古人的一点本事么？"创作"，要有自己的东西。于是你大胆挥毫，进行了各种各样的"创作"。可是挂起来看看，有的似法帖，有的不似法帖。总之，哪样都不好看。——创作还真不是想象的那样那么容易。

为什么是这种状况？于是你又去找法帖，想研究出点儿

所以然。所找的范本也许是你原先临摹的，也许不只是你原临的那一家，而是你较喜欢的另外几家。分析、研究，希望能汲取一些为你所缺的东西。为了使功夫到手，你又不得不临摹了。

不断临摹，也不断作自己创作的尝试，渐渐地你确实有所感悟、有所汲取、有所追求、也有了自己的面目。这时你可能丢下了法帖，不再临摹，一心作自己的探索，并希望尽快成熟。

可是当你埋头将所谓的探索变得确有几分成熟时，忽然你又发现，你所谓的具有自己面目的成熟，只不过是一种浅薄的俗态。因为这时你已渐渐懂得：徒具形式而缺少精神内涵的"个人面目"，如果不是强行做作的"杂烩"，就可能是一种缺少厚度、不得高致的俗态。

没有别的办法，你又寻向传统。为什么古人之书即使是"穷乡儿女造像，也骨血峻宕，深厚中皆有异态"？于是你又再去观赏、品味，开始了新的临摹，之后以新的体会寓于新的创作。上次出现的不足逐渐得到克服，你很高兴，并放心大胆地按现有的形态写下去，可是经过一段时间，你忽然发现书中又出现了一种新的偏向……

原来，在书法艺术追求中，没有可以一劳永逸的"正确"方式方法。大目标当然有，而且应该有。即一定要写出自己的面目，写出韵味深厚的艺术。但实际上走到这一步，是需要不断汲取营养，不断进行调节。就像汽车的行驶一样，我要从天安门驶向中华世纪坛，大目标明确，可是我

的方向盘却不能定死在哪个位置上，而只能在奔向大目标的过程中随行驶的实际进行调整。如果不是这样，把一个时期确实正确的角度当成可以永远坚持的，我这车必然撞到路边去。

让书法随时得到适当的调整，以保证自己经过不断努力能逐渐走向成熟的凭借就是学习宝贵的书法遗产，学习前人的丰富经验。越能通过观赏、临摹来汲取，就越能有及时的调整，越能有很好的进步。

前人的经验已充分说明这一点。

为什么魏晋人书法成就那么高？康有为认为是魏晋"皆当书之会"。什么是"书之会"？原来，魏晋之时，篆书正逐渐退出历史舞台，而隶体还在流行，可是随着纸张的发明，继草体之后，又有正、行书的成熟。此时的书家，自觉不自觉都广泛地汲取了篆、隶、碑石、简牍等各种书法的营养，因而才取得他们的成就。

而唐代人则既幸运又不幸运，幸运的是接受了魏晋南北朝的丰富营养，不幸的是篆隶等书体已完全从实用中退出。一个走向封建鼎盛时期的法制社会，对书写的技术经验也作了法度的总结，使书法取得了法度森严的时代面目。作为实用，它是完全需要的，一批有创造才能的书家，确各以法度森严的形式创造了他们自己的艺术，为后代人学习书法留下了把握法度的典范。但若论韵味，唐楷逊魏晋远矣。

宋人倒是从韵味上追求晋人之风，他们以学问和精神修养入书，有了艺术创作意义上的追求。从创作精神上讲，宋

人的经验有大可总结之处。

可是元人基本上否定了宋人书法艺术创作意义上的贡献，形成了从形式风格上宗晋法唐的模式，而且只求以实用的正、行、草三种字体作艺术效果的追求。发展到清乾嘉前，技法确实越来越精熟，可路子却越走越窄，继承、临摹，都只在相对单一的晋唐法帖中进行，长期如此，使人对陈陈相因的帖学面目产生了前所未有的大逆反。乾嘉以后，碑书被作为书法传统中的一片新大陆被人发现，众人以极大的热情都来学仿，使日趋虚靡的帖风得到了调整，在封建制度行将崩溃的清末，书法反而出现了一次史所未有的艺术意义的中兴。

这说明什么呢？临摹，在个人学书的初期无疑是获取技能的唯一手段，而在人们日益有了书法艺术创作自觉以后，则又是可用以汲取营养、调整创作追求的重要经验方法。当然，两个阶段的目的是有区别的：学技阶段的临摹，要求在"熟"，循序渐进，学进去；在获得创作技能以后的临摹，则不只在技，而更在神韵的感悟，和在广泛深入的基础上找到自我需要的启发。

书法艺术创作一方面需要技法经验的积累，另一方面，更需要一种文化精神、审美修养的积累。临摹，正是实现这一目的最切实际、最有效益的步骤。因为书法之美正在于有技巧而不见技巧，是物质形式，却重在见精神。

精神从哪里来？首先从传统的领悟中来，即汲取传统不仅反映在对临摹的认识，也反映在临摹之实际所得。

所得的是什么？——既要有通过临摹而得自古人的技能性营养，又要在自己笔下有不见古人形迹的表现。如果书者笔下全无古人，说明缺乏根基；如果运笔结体全是古人，说明虽能食古，但未能化为自己。关于这一点，米芾有几句很形象的表述：

"壮岁未能立家，人谓吾书为'集古字'。盖取诸长处，总而成之。既老始自成家，人见之，不知以何为祖也。"[1]

或有人问：从专心临摹古人，到自己作书，最终却要求笔下不见古人，这可能吗？审美意义又在哪里？

米芾这话的意思是：通过临摹学习古人的技法，不仅在领悟古人用笔结体的规律，更在感悟其风神，品味其气息；不是要临摹者一笔一画照搬其形式，只是学得一家像一家，或综合几家成为"集古字"而已。

说到底，临摹就是学取古人，创造自己，没有自己的创造，就失去了为艺术而临摹的意义。学取古人，创造自己，从主观上说就是要取古人之长为我所用，但事实上能不能这样，首先在于临摹者有无相当的见识，必有能见识人所未能见识者，才能从古人书中见到和汲取到人所不能汲取者。当初人们见王羲之书只觉其美，不问所以就向其学习，得其妍

媚者也能为时所重，是因为那个时代有这种技能的人不多，所以为人所美。然而，当人们以为妍媚就是书法的绝对风神，一代一代都来学仿，形成了单一的帖学面目时，则使本来具有审美意义与价值的书风走向虚靡，并引起了人们审美心理的逆反。相反，那些曾经因为缺少精妍而不为时所重的许多碑书，此时恰因其所具有的古劲、拙朴、浑穆、雄峻，反为审美者所需。这时就看书法艺术创作者，是仍然抱着长久形成的学书观，以"书不宗晋，遑论逸品？法不遵王，尽是魔道"来看问题，拒绝向碑书特有的审美效果学习，还是摒除这种偏狭的书法艺术观，放开胆量汲取一切可以化作我之艺术的营养。这局面就大不一样了。

所以临摹不应是盲目的、无目的要求的一种工艺，而应是一种有见有识的劳动，不仅有时代审美需求的目的性，还有个人需要的针对性。如果二者能很好地结合起来，这临摹就有了价值与意义。

当年有一位老书家，曾经也和当时的许多书家一样深恶帖风之柔媚，下功夫走向碑书，而且在人看来，其书确也有坚峻、雄悍等人所难及的特点。但是到了晚年，他临摹起赵孟𫖯来了，他说："赵书对我有用。"——作为创作，讲求"是我的创作"；作为临摹，也讲求"我需要的临摹"。

没有不加油就能继续前行的汽车，也没有不用补充营养、永不调节需求的创作。有见有识的临摹，正为书家的创作起着针对性的作用。一个书家在创作上越有追求、越有成就，说明他有见识，而且善于以临摹补充营养；如果作书

法创作的人，感觉不到这种需求，不去作这种调节，其"创作"生命也是不可想象的。

这就是临摹与创作的辩证关系。

第六节　书法的继承与创新

这个问题似乎没有什么新东西值得思考，不就是"在继承的基础上创新，为创新而继承""没有继承，无从言创新；不求创新，继承也没有意义"么？

是的，仅仅从这一点上谈二者的辩证关系，确实不是什么新鲜话题。而且那些只求毕肖古人、认为一笔不是古人便不成书的，和主张不要汉字、不以书写、摒弃文意的书法现象，从目前书坛情况看已不是主要问题。因此，没有必要以这些为论据，进行创新与继承辩证关系的思考。

现在有两个问题摆在我们面前：一个是曾经以书写为唯一手段，使文字保存信息的功能得以实现的历史随着现代信息工具、手段的普及，这种延用了两三千年为实用而书写的历史行将结束，在这种时代背景下，书法艺术还会存在吗？还需不需要存在呢？如果回答是肯定的，那它还会以怎样的特色存在？它与延续了几千年的传统书法又有什么不同？是不是传统的继承发展呢？

另一个问题是：如果不为实用而仅仅只是作为艺术形

式运用，为了学习掌握这种形式并希求有所发展，对于它的学习，是否还要沿着由唐人留传下来的路子、方法，从正书入手？——因为唐代以后，实用上通行的只是正、行、草三体，为学以致用，故非由正书入手不可，同时也以学会此三体为满足。但如今作为书法艺术创造，哪一种字体都可运用，因此在学习掌握这些字体时是不是应该有所变化？又应有怎样的变化？

人们完全没有料到书写的实用性竟然是这么快速地被现代信息手段所取代，除了在重要的文件、契约之类上签个名字，书法已无太多的实用价值。而这种签名的意义，也只在其真实，并不在其艺术效果。这就是说：书法如果还存在，就只能作为纯艺术形式存在，如果希望它存在得有意义、有价值，并且有长足的发展，就必须丰富、强化它的艺术性。但问题是：它能从哪些方面丰富和强化艺术性？以及如何才能丰富和强化它的艺术性呢？

有人看到这种客观形势，就开始作改变，基于实用前提下派生出的种种限制的探索（如本文前面所提到的），然而事实上并不成功。这也促使有志于书者不能不更理智地思考：书法究竟该有怎样的发展才更能体现其艺术规律？

好在中外历史上已提供过不少丰富的经验可供参考。

例如：当摄影技术发明以后，西方有些画家曾有过绘画艺术即将消亡的恐慌，可是此后的历史事实说明，摄影技术的日益完善几乎总在追赶绘画效果，绘画不仅没有被高超的摄影技术所取代，反而促使绘画更清晰地认识到自己作为一

种艺术形式存在，最本质的特点究竟是什么。从而对绘画的艺术有了更深入的认识与开掘，使绘画有了更具"绘画性"的长足发展。

如今书法所面临的，同样是一个如何认识和把握其作为艺术能给人以美感的是什么。如果不依附实用，能否仍可成为给人以美感的艺术？它要不要从传统中继承，又该继承什么，如何继承？作为纯艺术形式，它能有怎样的发展？

历史事实表明：任何开化的民族，都有其民族的文字书写。但从古到今，没有任何一种民族文字书写可以成为书法艺术，而唯独汉文字，无论是哪一种字体，都在实用的书写中不期而然成了艺术。这就说明：书法艺术创造的基础是汉字，汉文字不可没有，这是其一；其次，历史还证明，这种文字，无论是直接书写，还是写后契刻，更或是刻于泥模而后铸成的（如青铜器上的文字），只要是人以其情性、技能、修养进行的，都可成为艺术。但是，当把文字设计成一定体式刻铸成印刷用字，或是用电脑键盘敲打出来的字迹，它们虽也有一定美丑，但那都不是书法艺术了。也就是说，书法作为纯艺术发展，也必定是以汉字为基础，以书写为手段，进行一定的形象创造。抛弃这两条，就不再是书法艺术了。

既然这两条是必须坚持的，为了在用技上少走弯路，那么自有书契以来好的基本经验都应该学习继承，而且一切成功的经验都必须下功夫学习。

是不是一定要"如灯取影"？是不是"一笔不是古人便

不是书"呢？

当然不是。"如灯取影""笔笔是古人"没有必要，书法作为艺术品创造，求艺术效果是目的。一个书家就应有一个书家的创造，要创造出自己的风貌。

实用书法与纯艺术书法的区别就在于：前者只求能满足实用需要，按实用需要进行书写（馆阁体首先就是为了阅卷方便而制定的），后者则是据书者的艺术见识、创作情性、审美理想等进行的。前者的要求达不到，不能入仕；后者的要求达不到，不是艺术。同样的，按实用的需要，写出便于阅览的文书用字，就达到目的；而为审美而作的艺术，则反对这种按标准写出的体式。因为艺术的本质是讲求创造，讲求展示艺术家的才能与修养。

只要明确了目的，哪些该继承，哪些需要发展变化，哪些不必管它，也就全明白了。

既然是为艺术而运用书法形式，那么原来为实用而书、并在这一根本目的下派生的学书要求、方法，就该有不同的考虑。

汉魏时期与秦代、先秦所用字体是不同的，晋代，特别是唐代以后所使用的字体也是不同的。唐宋以后直到现今，实用的是真、行、草，所以学书者一律从真（正）书入手，也是很自然的。正因为真、行、草是这个时代的实用字体，书写的艺术讲求自然也是以这些字体为基础。真书虽然产生在最后，但它确实因体势平正、法度严谨，有利于打基础，所以学书者都是先学正书。而篆、隶等虽也曾经是实用

字体，但它们的实用性被后出现的正、行书所取代后，人们早已不为实用写它们了（后来的书者仅为艺术创作才用它们）。

以真书打基础，而后行、草，这是真体成为实用书法主体之后的事。现在书法已成为纯粹的艺术形式，学书者是否仍应如以前为实用时那样，从真体入门呢？

作为一种艺术形式，书法已为越来越多的人所喜爱，但有意思的是：竟然很少有人对如何更科学更有效地掌握这门艺术、据时代的现实去重新思考掌握它的方法，好像这门艺术的学习经验已完全定死。——唐人以后，从正书入门，而后行、草，想学篆、隶（也是为艺术创作）的话再逐步学之，走向古代。而且在具体作法上，也是向分明不是唐人墨迹却又称之为法帖的刻本学习。也没想想：晋唐以后，人皆先学真书，而且形成了由唐楷入门而后进入魏晋这一定法，这种完全基于实用的学习方法，是否也适用于当今专门作为纯艺术形式来把握运用的人打基础呢？更没有去想：那从来没有见过唐楷，也不知以唐楷打基础的秦、汉、魏晋以前人竟然创造了从简帛契书，到铭文、大小篆、古今隶、章今草等一系列美妙的、为后来者难以企及的艺术，而且正是以它们为基础，才有了草、真、行书的发展，才使魏晋人创造出被后来者视为最高典范的真、行书。

魏晋人的真书成就确实是这一书体的最高峰，为了取法乎上，后来者当然要认真向它们学习。但是现在学书者不是只求掌握真、行书，而是需要充分运用这一形式，为创造美

妙的书法艺术打下尽可能宽厚的基础。因此，为什么不可以向真、行书创造以前的其他优秀多体书迹学习呢？

再说技法的形成总有一个由简到繁、由粗到精的发展过程，学习技法也需要由易到难、由简到繁，循序渐进。按照文字诸体形成发展的历史，找到汉字诸体所以形成发展的规律以及书技越来越成熟的经验，至少可以让我们知道：各种字体在变化发展过程中，书技的运用带给我们的关于用笔结体的启示，以及为什么不需要有意寻求字体的创变，而字体也会不知不觉变化发展的道理。

如今，虽然字体变化的历史已经结束，但是由每个书家笔下产生的书体，却仍有永远不会终结的变化。有人担心新的人工智能日益进步，是否有朝一日，电脑会有比书家更高的书法技能，能创造出比书家笔下所创的更美的书法艺术？

这种担心是多余的，以此为理由，反对继承传统的汉文字书写，而去杜撰文字，自创"字体"，随意书写，更是毫无意义。

之所以在寻求创新时，要么将传统全部扔掉，要么认为传统的经验一点儿也不能丢，其根本原因都在对书法艺术的继承与发展缺少辩证的认识。不知道或者不相信：一切事物的变化发展都有其自身规律，都会受到其存在发展中各种条件的制约，应该具体情况具体对待。

如果说摄影术的发明，促进了画家对于绘画艺术所以为艺术的重新思考，从而促使绘画有了艺术意义上的大进步。那么，现代信息工具的出现，特别像电脑这种人工智能的发

明，更应促使我们以辩证的精神去思考：书法是怎么成为艺术的？新的书法艺术如何才能在继承传统的基础上更好地发展？而且对于这个问题的思考，既要有宏观的视野，也要有微观的把握，更要有书法之为艺术的本质的认识。

从科学发展的趋势看，所有由技能可以解决的问题，迟早都可能被人工智能所取代。唯一取代不了的，只能是由人的情志意兴、精神修养、灵感发挥等融汇而成的、"临事从宜"的艺术创造，而书法作为艺术的难能可贵之处正在这里。认识到这一点，就可以使我们在书法的创作中有更高的艺术自觉，而且哪些应该继承，哪些可以创新也就了然于心了。

第七节　时代书风与个人风格

书法的个人风格与时代风格存在着紧密的辩证关系。

钟、王之书，他们的艺术不仅具有鲜明的独创性，影响了时代，而且影响了书史的发展。但是他们所使用的文字、字体都不是他们自创的，书写用的工具材料与基本技法经验，也不是他们发明的，他们的书写是以魏晋之时已出现的字体、工具、器材以及书写方式方法为基础的。魏晋之时的这一切，决定了钟、王已不再以甲骨文体式，不再以契刻，也不再作篆籀于简牍与金石，而是以这时提供的纸张，进行笔书。自觉也好，不自觉也好，他们的书法体式、风格面目，是

在前人已有的字体、风格、面目的基础上形成的。此时，他们还不可能有为艺术而创造的自觉，他们还不知为审美而创变，只有以时代的书法条件，随着时代的面目进行书写。如果他们不满足时代的书风而有心求变，就只能以时代的书风书貌为基础，没有这个基础，他们根本不知有书法这回事。——是时代的条件决定了他们的书写和所产生的书风书貌。

由于钟繇于书写中将前人初创的真书赋予了淳朴的风格面目，王羲之使行、草书更精媚，而有了被后人赞为"韵高千古，力屈万夫"的审美效果，致使他们的艺术在书史上产生了深远的影响。所以，可以毫不夸张地说：没有钟、王书法风格面目的出现，书史上至少在真行书方面不会有已见到的这样的风格面目出现。这又说明：个人的风格面目，对时代书风的形成、发展，也会产生深远的影响。

不同的书家创造了不同的风格面目，书家个人风格面目创造的同时，也或正或负地对时代风格的形成、变化、发展产生影响。没有个人的风格创造无以言时代风格，但每一个书家的风格又是以时代条件、在时代风格的影响下形成的，即它们的关系是辩证的：没有个人风格，便没有时代风格；没有时代风格，也无以形成个人风格。

这对矛盾变化，哪方面起主导作用？或者说在何种条件下，哪一方成为决定变化的主导方面？

不能笼统地讲哪一方决定哪一方，任何一方对另一方的影响都是有条件的，要具体情况具体分析。如果没有书法的产生，就根本不存在什么书法的个人风格和时代风格，但当

书法成为时代社会的文化现象以后，即使个人完全不知风格为何物，不同书者的不同面目风格也是客观存在。不同书法风格的总体构成时代风格，并或正或负地对个人的书写风格产生影响。随着实用需要的不同，书写工具器材、方法经验的不同以及个人学习经验的实际状况，个人风格会在时代的影响下有所发展，转而又会对时代风格产生影响。历史上许多有成就的书家，在受到历史的和时代的书法影响的同时，也会对时代书风产生影响。除了前面提到的钟、王，其他如欧、虞、颜、柳、苏、黄、米、蔡，包括元、明的赵、董等人，他们的个人风格对时代风格都曾或多或少地产生过影响。不过这种影响有正有负，如赵、董书风对明、清书法时代风格的影响就是负面大于正面。而时代对个人的影响，受者往往是不自觉的，除非有了自己明确的认识，个人才有向那种书风学习或拒绝的自觉。

个人对时代的影响，则主要是个人在书风书貌上创造的效果得到了时代的认可，而当个人的书法有了为时代所认可的风貌，它就可能影响一个时代甚至更长时间。王羲之书就是突出的例证。但无论多么强烈的个人风貌也挡不住时代的特定需要对书风书貌的调控，如唐代翕然宗王的同时，又给了书法以法度森严的特征。这既是为了保证书法的意象效果，也是因科举考试兴起而给唐楷规定的以森严法度为准则的体式。

出于一定实用性需要，统治者还以行政命令给书法以一种规定的风格面目，如唐代的《干禄字书》、明清的"台阁体"，也会影响甚至决定一个时代的书风书貌。时代的实用

需要还引发了草书的诞生，而时人对草书的爱好又推动了草书的艺术性追求。

不过，在书法为实用需要而存在的历史时期，无论是个人风格影响时代，还是时代风格影响个人，真正起推动作用的首先还是实用需要，而后才是不违实用需要的审美需求。晋唐以来之所以一直宗王，首先是王书风格面目有利于时代的实用。从这一意义上看，与其说是王书影响了历代的书风，不如说是时代需要这样的风格面目。唐代正是由于封建政治上高度的法制意识，才有了书法上代表一个时代的颜、柳书风的肯定，使颜、柳成为后世学书者法度把握的楷模。而宋代书家所强调的是"以意为书""我书意造"，讲求"乐其心""寓其意"，不拘法度，不计工拙，以学问修养入书，实质上是从艺术创作的意义上对唐人这种书法风格的否定。

时代风格与个人风格永远是一对辩证的矛盾，只是某一时期前者占矛盾的主导地位，另一时期后者又成为矛盾的主导方面。二者之间既相互影响，有时又相互转化。在书人尚无风格审美上自觉的时代，书人受实用需要的推动，也受时代书风的影响，自然形成其在一定历史条件下的个人风格。个人的书写，在时代的物质条件、精神氛围下，在时代实用需求与审美需求的统一推动下，即使个人全无自觉，也是以个人的风格面目，或大或小、或消极、或积极地推动着时代风格的发展。这就是书法的个人风格与时代风格辩证发展的历史。

在书法成为自觉的艺术形式以后，个人风格面目的有

无、强烈与否、成熟程度如何，已成为衡量一个艺术家成就高低的标帜。因此，在明白了时代风格与个人风格相互制约、辩证统一的基本规律以后，如何充实个人能力、修养，以创造既有时代审美价值，又有个人艺术特色的风格面目，就是作为一个书者所必须考虑的。

书者的风格是书者自己在一定历史条件、精神生活和物质环境下形成的，事物的两重性就在于：没有客观存在的这一切，便没有书者笔下的书法，甚至连书法意识都没有；有了这一切，你就只能这样想、这样做，而不会别样想、别样做。你所有的一切，既是你进行书法的能力，又是你谋求发展创造的负担；即使你多么想创造一种"全新的""前无古人"的风格面目，但你用以进行这样那样思考的材料，也只能是全不新的、前有古人的。你只能老老实实借这些"全不新的""前有古人"的，于创造中去汲取、利用，而成功与否，关键只在你能否认清时代的审美需求是什么，在时代的需要面前你有怎样的条件去做些什么。而且在认识和解决这一系列的问题中，你能否独具匠心、独出心裁。——当然，最后这似乎全属于你的风格面目，和你用作认识、判断、创造所根据的感受、见识、思想，也还是历史和时代赋予的。

老老实实适应它，按照自己的认识、感受利用它，看似被动，恰是主动。这就是书法风格创造的辩证精神。

第十章 书写技法运用的 基本原理

第一节 毛笔——书写中各种矛盾 因素的辩证统一体

从五千年前仰韶文化的彩陶上留下的各种绘图和纹样上看，毛笔的运用在汉字产生之前就开始了，汉文字创造出来以后，除了特殊情况下的特殊需要，也一律是以毛笔书写的。到了现今，科学技术的高度发达，使人们的衣食住行、生产生活方式发生了很大变化，可是书法所用的毛笔，除了利用时代所能提供的技术条件在质量上、制作方法上有所改进外，其基本形式、使用的方式方法，却一直没有改变。这有点儿像我们祖先发明了用筷子吃饭一样，以后子孙们就一直沿用它；筷子的质量可以随科学的进步有所改进，而吃饭使用它的方式方法却一直没有改变，也不会改变。

不过这个比喻并不恰当，吃饭用筷子只是我们民族的一种进食习惯，不能与书法需用毛笔作艺术追求相提并论。书法之所以一定要使用毛笔，并不是基于一种生活习惯，而是

有其根本原理。

　　书法之所以不期而然成为一种意味深蕴、审美价值极高的艺术，就因为其体现了民族哲学、美学精神，具有中华文化的典型意义。它以生动可感的形象，将传统哲学、美学思想中的法天则地、天人合一、阴阳互补、矛盾统一的思想作了充分体现，由是而成为举世无双的艺术。它的构成充分体现了矛盾的辩证统一规律，因而在进行书法创造的每一环节、每一步骤及其形成的总体效果上，都要能充分显示出这一点。其艺术性高下、审美内涵的深浅，都取决于创造全过程中对这一规律的运用及对这一精神的把握，而毛笔恰是实现这种创造，并能在书写中展示这一规律的最为理想的工具。

　　毛笔，原本只在用来写字，只要能方便留下字迹，似乎什么工具都可以；然而书法效果的特性决定了书写工具，乃至包括制作书写工具所用材料的特性，即具有强烈的矛盾辩证统一性的书法，也要求具有矛盾辩证统一性的书写工具。也就是说：书法艺术的特性注定了它对毛笔的需要，进行书法创造，体现辩证精神，没有比以毛笔的使用更为适宜的了。

　　"各种硬笔不是也可以用于书法么？"

　　对。各种硬笔确实可以流利地用于写字，只是书者以它作艺术追求时，竟然不是以其特性创造出非硬笔所不能达到的审美效果，而是千方百计要做作出原来出自毛笔的笔法。为什么不可以以硬笔产生的笔画存在呢？原因就在于毛笔书迹里有矛盾统一规律充分运用达到的效果，而硬笔书写

却难有。尽管比毛笔容易掌握，能画出匀净的线条，但以之作书，却缺少了毛笔所成线条的丰富多变，因而也就缺乏毛笔所写笔画的审美内涵与效果。实事求是地说，汉文字书写不期而然发展成为举世无双的艺术，除了文字结构的特点以外，毛笔的运用所产生的笔画效果也是十分重要的原因。

古人通过实践充分感受和认识到：毛笔在书写上有其他书写工具所不具备的特殊效果。蔡邕在其所撰《九势》中有这样的话：

藏头护尾，力在字中，下笔用力，肌肤之丽。故曰：势来不可止，势去不可遏。

前两句话讲毛笔的用法，后两句话讲毛笔书写产生的效果，再后两句话则是讲毛笔挥运出现的运动力势。为什么书写能出现这种方法和效果呢？这段话最后说：

惟笔软则奇怪生焉。

这个回答正确吗？应该说不正确，与事实不符；与讲这话之前所表述的基本观点也不合。从根本上说，与理不合。清人刘熙载在其《艺概·书概》中明确指出这一点：

余按此一"软"字，有独而无对。盖能柔能刚之谓"软"，非有柔无刚之谓"软"也。

　　刘熙载这样讲是尊重古人，即他保留了传为蔡邕文中的原话，只是对所谓"软"作了自己的阐释。其实"软"字在任何时候、任何地方都是"刚、强、硬、劲"等的反义词，不作柔、刚兼具解，在任何辞典里也找不到"能刚柔统一之谓软"的解释。应该承认，这是蔡邕在这一表述上的失误，毋庸强为之辩。毛笔之所以能在书法艺术的创造上具有其他任何书写工具所不能取代的表现力，具体地说，就在于毛笔具有可充分利用的刚柔兼备的矛盾统一性，也正是基于这一特性，丰富而深厚的审美效果才得以创造。尽管不同情性的书者在选用毛笔时，会有或硬或软的选择偏好，但这只是就笔毫的相对性而言，绝没有书者会去选择硬如钢丝或者软如丝绵的书写工具用作书写。原因就在于钢丝过硬、缺乏柔性，而丝绵又太柔软、毫无弹性，不利于书写出既硬又软，即柔中有刚、刚而能柔的点画，无以体现自然万物在形成发展中的矛盾统一之理。——失去了这一根本点，就失去了书法艺术效果的创造，也无任何审美效果可言了。

　　书者为了写好字，都要认真选取好笔，但什么是公认的好笔呢？积无数书者的经验，大家给好笔作了四个字的总结：尖、齐、圆、健。

　　尖指笔锋。好笔之毫，聚合起来锋是尖的；

　　齐指毫铺开时，毫端要一般齐；

　　圆指笔毫总体要圆正。

　　这三者都很具体，看得见，摸得着。就是最后一条，"健"是指什么？何以为"健"？笔毫有什么健不健的？

257

从字面上解释，"健"就是强健、壮实、硬挺，但用在毛笔的选取上，又有特定的含义：

健是指笔毫要有适度的弹性。

和人的身体一样，柔弱不是健，肿胖也不是健；肌肉有弹性，坚劲而柔韧才是健。笔毫若压不下去，或压下去弹不起来，都不是好笔，好笔除了符合前三条，尤其还须刚柔兼备，弹性适度。

为什么毛笔必须要具有这些条件？

这是因为书写之初，书者确实只是濡墨在载体上画出迹印，以成文字，用表音意；然而在实践过程中，书者由全不自觉到逐渐认识到：原来书写就是在以文字作形象创造，抽象的点画结构要赋予它们以生命意味；书写者学习技能、磨练工夫就是为了要按照宇宙间一切生命构成原理，把握好矛盾统一的辩证规律，通过书写给书法形象以生命，而选好笔则正是为了能得心应手地实现这一目的。

为了实现这一目的，一代一代的书者不是不想找到尽可能理想的书写工具，但至今为止，也还没有找到比毛笔更为符合这些特性的工具。因此，毛笔仍是作为书法艺术创作唯一的工具。

不过，用辩证的观点看问题，所谓"好笔"也是相对而言的。最好的笔也有两重性，即有利于实现书写目的的一面和不利于实现书写目的的一面，这就要看书者是否善用了。不善用笔者，最利于书写的一面也发挥不了，而善用笔者，不仅能将有利于书写的一面充分发挥，而且善于控制、把

握，避免不利的一面对书写效果的影响，甚至进一步将不利的一面转化为特殊效果，而书法之美也正从这一意义上显示出来。举例说：无论多么好的毛笔，濡墨总有限量，墨过多不能写字，过少也写不成字，然而善用笔的人，不仅不会以濡墨有限为不利，还能利用这一点，去寻求浓枯、润燥的变化，以增强书写的审美效果。

软硬兼具是毛笔独有的特点，燥润互济、浓枯变化也只有是毛笔才能产生的墨迹效果。所谓善用笔，集中到一点就是充分利用毛笔所具有的特性，在书写中将矛盾统一的辩证规律发挥到极致。

第二节 用笔的辩证法

学写字，对于那些以字母组成文字的民族，只须教初学者每个字母怎么写，每个词怎么拼合，从来不讲写字怎么用笔；而书写汉字的民族却大不相同，写字是要大讲用笔的。用笔，不仅是汉字书写的一件大事，而且需要书者用心力、用功夫，才能得心应手地掌握。

其实这没有什么奇怪，以拼音字母组成的文字，用笔只求画出组成文字的线条；而汉字书写用笔除了画线以结字外，还有更为重要的目的：要写出有力、有势、有节律、有运动感的点画，将文字创造成有生意的形象。因为书法之

美，不只在结字，更在讲究如何用笔，如何写出具有运动的节律感和力势感的点画。

古人也不是一开始进行文字创造时就知讲求用笔的，在有了书契近两千年、多种字体都已出现的东汉末，才有蔡邕"笔法神授"之说。而到了三国时代，又出现了钟繇向韦诞苦求蔡邕笔法而不得，抚膺尽青，待韦诞死后，盗其墓始知蔡邕笔法的故事。这事讲得似乎有点奇怪，令人难以置信。

但其实也不奇怪，这主要是因为以往很长时期，书者只求以毛笔画成文字之形，还没有书写美的讲求。然而，随着书写经验的积累，书法形象审美效果的逐渐出现，才使人们开始有了这种效果寻求的自觉。同时也认识到：书法形象之美的创造，点画的力势、节律十分重要，而要写出这种效果，用笔又是关键。于是便日渐有了为写好笔画而有的"用笔法"的讲求。能者不愿将经验轻易告人，好事者又加以渲染，因而"用笔之法"就被神秘化起来。

直到明、清，历代论书者谈到用笔，虽有不少正确的经验之谈，但也有不少偏狭之见甚至是近乎神秘的夸张。如董其昌《画禅室随笔》中就反复强调"字之巧处在用笔"，该文《用笔》一章开始就写道：

> 米海岳书，无垂不缩，无往不复，此八字真言，无等等咒也。

并煞有介事地说：

发笔处就要提得起笔，不使其自偃，乃是千古不传语。

似乎只有他才第一次揭示用笔之秘。但是为什么要"提得起笔"？道理是什么？他却没讲。不知是讲不出，还是作为"千古不传语"仍予以保密。

检视一下历代谈用笔的情况，真是五花八门，众说纷纭。有人像做过全面调查研究似的，说用笔之法，如何自蔡邕得自神授后，一个人一个人单传下来，一直传到赵孟頫，凡得此真传者，其书都有大成。赵死后，"蔡邕笔法""中绝"，所以后来人写字，再也写不好了。

元代还有"用笔千古不易"之说。

明代，书人们又兴起了用笔法的中锋与偏锋之争。有人认为：中锋、偏锋各有用途，中以取劲，偏以取妍，不可偏废。有人则认为：能否以中锋写字，是决定字之好坏的关键，能笔笔中锋，字必佳，不能中锋，字必不佳。

明末清初，更有人认为：作书须笔笔从古人来，一笔不是古人，便不成书。

清末杨守敬则称"古人作书，无一笔无侧锋"，"唯侧锋而后有开阖、有阴阳、有向背、有转折、有轻重、有停顿。古人所贵能用笔者以此"。[1]

何为"侧锋"，何为"偏锋"？有说"偏""侧"各有所指，有说"偏""侧"是一回事。仅这一点就出现了无休

[1] 杨守敬：《学书迩言》

止的争论。

……

为什么而用笔？

说到底，不就是为了创造具有审美效果的形象而写好笔画么？

什么才是具有审美效果的笔画？

世上没有孤立自在之美的形式和线条，也没有孤立自在之美的笔画。古人讲求挥写出的笔画、线条要如"屋漏痕"、如"坼壁路"、如"拆钗股"，行笔要如"锥画沙"，成线要如"印印泥"，等等，现实中呈现的这些样式孤立起来去看，既无所谓美，也无所谓不美。书写，只是书者利用毛笔的性能，以写出有力有势的点画，为创造有生命的书法形象服务，没有必要去模仿这些说不出美丑的样式。而离开了为创造有生命意味的书法形象这一根本，也不存在笔画、点线的美丑。

基于生存本能和生命情意，对抽象的书法形象，书者要使它成为宛有生命的形象，因此就要求用以结构这种形象的笔画线条也如同构成生命的人的筋骨血肉一样，是劲健的，宛有生命的活力，并具有运动的力势和节律。这就要求书者以其技能、功力、修养，充分利用毛笔的性能进行有效地挥写。

什么才是有效地挥写？如何进行？

不就是要求书者认识和发挥毛笔的特性，充分按照事物的矛盾统一规律，按照事物构成的辩证法进行书写么？

简单地说：书写要用笔，书写用笔中有辩证法，用笔的

出发点是为创造有生命活力的书法形象，就要为创造这样的形象而寻求理想的用笔效果。——只有理解到了的东西，才能更深刻地感受它。

认识到这一点后，再来看看前人许许多多关于用笔的论述，就会发现：只要是符合这一原理的都是正确的，只要被实践证明是有效的，也都符合这一原理。反之，违背了这一原理的，这讲究、那讲求，就都是荒诞不经或者是错误的。

用笔为什么讲求"无往不复，无垂不缩"，为什么这是用笔的"无等等咒"？原因只在这一笔一画的书写要想写得有活气、有运动感，就必须得体现行笔的辩证法。古人讲法天则地，将天地间"无往不复"矛盾运动之理的感悟（矛盾双方相互依存、辩证统一、运动发展、生生不已）概括成一个"太极图"形，并将其体现的根本原理与书写用笔的实践结合，使书写用笔有了规律性的把握，从而使写成的点画线条获得了生命。

为什么书写中有"藏锋""回锋"的要求？——这不是为了要将笔画反复填写得厚实些，而是"无往不复"规律的具体运用。正是基于这一点，所以在用笔的技法上还有"空回"之举，它于实际的笔画形象不起作用，却是事物辩证法的具体运用。

笪重光在《书筏》中讲用笔的那许多话，集中到一点，都是讲求运用辩证法处理运笔的。因为无"逆"也就无所谓"顺"，无"起"也就无所谓"落"。笔的"行止""提按"等，都是辩证的、矛盾统一的。

刘熙载在《艺概·书概》中也讲：

> 古人论用笔，不外"疾""涩"二字。
>
> "涩"非迟也，"疾"非速也……惟笔方欲行，如有物以拒之，竭力而与之争，斯不期涩而自涩矣。

求"涩"有什么好？有什么必要？——"笔方欲行，如有物以拒之"，这不正是辩证统一的矛盾运动？一方不让行，一方偏要行，有矛盾才显运动的力与势；而有了运动的力势感，这线条才有活力，才可以成为有生命感的书法形象，书写之美也才得以产生。

不懂美之为美原理的人，说什么"自然万象美是书法艺术形态美的本源"。——如果书法就是从自然万象中去寻求什么美的形态的话，书写行笔为什么还讲求"疾""涩""提""按"？其实，书家从来不据什么"自然万象美"来创造书法的美，从"古文"到真、行书，各种字体的形成，都是一定历史条件下的物质材料、书契技法等造成的，书者只在利用物质材料的可能性，摸索总结书契技能，运用从自然中感悟到的结字规律，赋予它们以形体。在甲骨上契刻，就只能形成甲骨文笔画体势；青铜器铭文，由于文字是先写在泥模上，刻出后再随器铸成，所以才有青铜器铭文特有的笔画体势；……但是就在通过书契成字之时，人们发现：分明只是抽象的点画结构，却有着俨如生命的形体意味，而书写出的线条、笔画，竟在这种形象构成中起到了至关重要的

作用。于是便有了书写中运笔方法的讲求和用笔经验的总结。

魏晋南北朝人，公开讲用笔法的的确少见，唐宋以后渐渐多了起来。遗憾的是：具体的技法经验讲得多，从原理上认识具体经验的反而很少。这样就不可避免地出现经验主义的偏狭，以偏概全，也难以将原理说清楚。"非口传心授，不得其秘"的说法流传甚久，使得运笔结体的原理也被弄得神秘化了。

其实，明确了目的要求，能充分运用辩证法，充分发挥毛笔的性能，以求写出具有生命表现力的点画，具体有效的用笔法就总结出来了。——那怎样的点画才是具有生命力的点画呢？

实践经验和审美效果告诉人们：那凝重而不死板、灵动而不轻浮、坚实而又圆劲、厚实而又秀润的点画，那充分体现了矛盾统一规律之效果，显示出书者掌握运用这一规律的才识和功力的点画，都是创造生动的书法形象所需要的、有表现力的点画。而这正是充分利用既硬且软、能刚又能柔的具有矛盾统一性的毛笔，按照存在运动的辩证规律而得心应手地运用所写出的。董其昌说："发笔处就要提得起笔，不使其自偃。"[1]为的是什么？有什么必要？——原来，发笔之时就要想到：将笔在纸上画线，也应是由点到线的存在运动，必有提按涩行，才能显示出有力有势的生命运动感；必

[1] 董其昌：《画禅室随笔》

有疾涩的矛盾统一，才可显示出运动的力势。也就是说，倘若笔锋倒拖着前进，则只会画出死板的线条，既无表现力，也不能形象地展示矛盾运动的规律，所以就不是具有生命表现力的点画。

第三节　结字的辩证法

尽管汉文字初创之时，有依类象形的事，但当以甲骨上的契刻保存字迹时，汉文字大多已变成抽象符号了。以金、木、水、火、土等字为例，没有文字学知识的现代人，已无法从它们的原初形态认出是什么字了。

但是这些已失去象形性的抽象性文字，人们在书写的时候，虽不讲求与原象之形的相似性，不以相似的程度论美丑，但仍讲求形体结构有俨若自然间某种形象的生动完美。这一点，蔡邕在《笔论》中就已充分反映，他要求"为书之体，须入其形"，并列举了许多常见的人和物之象，最后还强调说：

"纵横有可象者，方得谓之书矣。"

意思是讲：书法形象具有俨如某种生命形体的意味，并以之为美；而这形体之美，恰表现在不是而似、似而不是的矛盾统一中。但这绝不是要求书法结体真像某一现实之形质（唐孙过庭在《书谱》中就早已批评过这种错误的书法造型追求，而且整个书法形成发展史也说明这一点。如果讲求以具有现实之象为美，文字、书法就不会向抽象化发展）。从古到今的书写者，从来不为增强书法的审美效果而从现实万象中去寻求这种对应性，而书者和欣赏者却要求书法形象具有"若飞若动，若起若卧"的生动意味。

这要怎么产生？这意味着什么？从何寻求？又如何寻求？

有人说："自然万象美"是"书法艺术形态的本源"，从现实美的形体、动态中，"取其神质，去其形似"，"高度概括用之于书"，就得到了结字之美。

"生姜长在树上"，这话好说，事实却不可能。从一个个具体形体、动态上如何"高度概括"出神质，化而成为书法形质？能说这话的人，请他"高度概括"试试，或请他举例说明一下：哪个字的形质是从哪种神质上"高度概括"来的？

如今的论者都说不出文字书写之形质是如何从万象中"概括"的，古人何以想到去做这种"概括"？

从现实的各种形体和动态是概括不出各体书法的形体的。——不是刀刻，不会有甲骨文笔画体势；同是金石文字，刻于泥范后再铸出来的，与直接镌刻于石碑上的，笔画形象会各不相同；有了纸张，同是毛笔书写，所出现之笔

画，又与出现在简牍上的体式大不一样。字之有体，是各种书契条件相互作用的结果，是各种具体矛盾统一的结果，它们在具体形质上没有与现实物象的对应性。但是无论何种字体，都讲求对称平衡或不对称平衡，以及变化统一等形体构成规律的运用。这是书者"近取诸身，远取诸物"，从自然界一切生命形体构成规律中所感悟、积淀的。

很清楚，各种不伦不类的形体、姿态、质地，是无法概括的，然而形体各不相同的万象，其构成和运动的基本规律却可以概括。人会通过自己的实践去体验、感悟，获得规律的认识，而后才会逐渐自觉地运用。比如：人类和一切动物形体的结构千差万别，然而所体现的平衡对称规律却是共同的，尽管在行动中形体的平衡对称随时可能被打破，但他们会本能地进行调整，求得不对称平衡。这一规律被人们感悟到后，将它用于物质产品的制造，因而一切生产、生活工具制造，古人一开始就给予了它们以对称平衡或不对称平衡的形式，绝无例外。人们据一音一义造出文字，也同样一个个赋予它们以对称平衡的形式，而不能对称者则给以不对称平衡，使得这一个个字从一开始就有了生命形构的基础。

人类基于生存的本能而有强烈的生命意识，热爱生命，热爱一切具有生命力的形象。对于本只为表音表意而结构的文字，虽然随书写方式方法的不同都变成了式样不同的抽象符号，但由于书者有意无意中按照生命形构规律赋予了它们以形式，因而这形式居然还有一种不是之似的生命形象意味，并唤起了人们的美感。这就促使书写者从用笔、结体上有了

日益自觉地为取得这种效果的追求，从而使分明只为保存信息的文字书写竟然发展成为具有一种审美效果的书法艺术。

对于这一现实，蔡邕的认识是"为书之体，须入其形"，"纵横有可象者，方得谓之书矣"。

而卫铄的认识则是"每为一字，各象其形，斯造妙矣，书道毕矣"。[1]意思也是说：写成的字，要有生动的形象感，而不是只求写出字形。

到东晋时，王羲之就不这么认为了。他看出这种"象"是一种有审美意味之象，是不能只求"各象其形"的。认为书写要讲的只能是一种似是而非、不是而似的意味之象，所以他赞美成功的书法形象创造时，只说"有意""大有意"，对越写越好的字则称"意转深"。

再往后，人们就更明确了，苏轼说："书必有神、气、骨、肉、血，五者阙一，不为成书也。"[2]意思是说：人和一切有生命的形象都具有神、气、骨、肉、血等基本特征，所以，书写运笔结体努力寻求到这种意味就是书写的基本要求。

人们在按客观存在的自然生命形构规律进行文字书写时，日益自觉遵循上述规律，并且在给每个字以一定形式的同时，还有意将每个字相同的笔画、部件写出变化："三"字的三横，长短不一；"川"字的三竖也各有形、势；"鑫""森""淼""焱""垚"等，以同样的三个部件组成一个字，而三个部件组合在一起，却大小各不相同。不

[1]（传）卫铄：《笔阵图》

[2] 苏轼：《论书》

是不能写得整齐划一、写成一个模样，而是有意不让它们同样。孙过庭特别讲到这一要求：

违而不犯，和而不同。[1]

为什么？——这也是自然万象存在的规律：同一棵树上不会出现两片相同的树叶；自己的手足对称，可无论是拇指还是其他指头，粗看一样，细看却不相同。这一规律用之于书，就在结字上有了统一中寻求变化的要求。

学习结字的过程，就是学习按自然万象结构所体现的规律进行结字的过程。一代一代的书家通过具体的实践、感悟，总结出许多结字的经验，形成了稳定的文字结构，使后来的学书者少走许多弯路。但是如果以为古人提供的结字样式是绝对标准，只能照写，不能有自己按规律的寻求，则又违背了作为艺术创造的根本。因为艺术是以个性化的艺术形象创造来展示艺术家的才能而获得审美意义和价值的。

学书者开始学习结字，都是力求按平正之体书写，为了打基础，努力将每个字的一笔一画写得平平正正，就像初学走路的孩童要先学站稳一样。但是，在掌握了结字规律、有了一定基础以后，就要有自己符合规律的创造了。

书法艺术是要求以个性化的形象创造来表现书者的匠心、才能、功力、修养以满足人们的审美需求，书家的书

　　[1] 孙过庭：《书谱》

写结字如果只有基本的"平正",其审美意义与效果就贫乏了。这时候,书者就要千方百计寻求"平正"的突破,这就是孙过庭所谓的"险绝"的寻求;这不是不要"平正",而是要求非只是一般的"平正"。没有"平正"不行,仅有一般的"平正",也算不上艺术创造。讲求对一般"平正"的突破,又不能因突破一般"平正"而失去"平正"的基本原则,这就是结体的辩证规律,也是书者结字所必须掌握的艺术原理。书家的艺术才能要从程式的突破中展示出来,作品才有审美意义与价值。

古人造字之初,尚无所谓结字的平正与险绝意识,也不知寻求平正和险绝。但是当人们"近取诸身,远取诸物"获得了关于形象的平正敧斜意识以后,对于书写所成的文字符号也就有了类似的观照。人正直站立时,则平稳安定;重心不稳,就要歪倒。房屋梁柱歪斜,失去重心,也会倒塌;人看到危房将塌,看到大树将倒,心理上就会不安。正是这种心理,使人们在结字时产生了求其平稳的思想,以平正安稳为尚,决不使其有倒斜感。

本来,一代一代的书者将当初以象形等"六法"创造的文字,一个个写得平平正正、变化而统一已是伟大的创造,人们是以其为美的。但是,当这些体势随着实用的需要普及开来后,人们在为实用需要而书写的同时,又逐渐有了艺术审美上的需求,不再满足这种单一的面目。可问题是:要变化并不难,但变化到失去基本平正,不合结体原则,审美心理又不接受。孙过庭于其《书谱》中提出了著名的"平正—险

绝—平正"三阶段论，其基本意思就是要求所书既有平正的基础，又要有所变化；变化的同时，又不失结体的基本原则。

为什么要讲求这三段呢？

这也是人们对于书法艺术形象创造能力认识的逐步提高。学书之初，掌握每个字的结构规律，学好法度，打好基础，此为第一阶段，即求得每个字结构的"平正"阶段。待有了这一能力，就要寻求突破，寻求变化。但在这一效果的寻求中，有可能出现险绝有余而失去平正的情况，这也不是成功的艺术，这是第二阶段。走上这一阶段，就要求有第三阶段："复归平正"。但此"平正"已非彼"平正"（即学书之初所寻求的"平正"），而是"从心所欲，不逾矩"，是扎实的结字基本功和丰富的学养融汇而成的"得天然"境界，这不是轻易能达到的。"通会之际，人书俱老"，这就是"平正"与"险绝"的辩证关系，二者的矛盾统一，就在于"正能含奇，奇不失正"，结字之美，正在这正、奇的辩证统一规律的充分把握中。

总的说来，历史上形成的各种字体，无论篆、隶、草、行、真，其基本形态都是"平正"的，而所谓"平正"，就是指字体都具有或对称平衡、或不对称平衡的形式。不过，有些特殊的字，它们的结体确实无法求得平正（如图18）。由于当初这样造出后，已经流行开来，而且已被人们承认并使用，人们已习惯了它们特殊的结体，觉得这个字就只能是这样，改变了这个结构反而不是这个字了。这似乎影响了总体的艺术效果，然而事实却不是这样。或许这正考验书家

处理结字的本领，能将这缺少完美生命形构的字尽自己的才能，将它们处理成能与那些充分体现生命形构规律的字统一起来。正是从这一意义上，因显示出书者把握形象构成规律的才能，而使人们不仅不以为缺憾，反以为"特美"。这也说明：书法美并不是某种固定的程式，而只是书家在把握运用这一形式进行有生命的形象创造中，以其特有的精神修养所表现出的既不同于常规又不违基本规律进行结字处理的能力。

图18　结体造型不平衡的字例

而所谓"险绝"，恰是对看顺了眼的平正形式的突破。例如：人们原以为某个字难以改变其结构，有位书家偏给它变了，结果欣赏者不仅不以为怪，反以为美，这就是审美意义上的"险奇"。书家的才能就表现在：人以为难以突破、难以变化处，他却能有审美效果上的突破，但又不违背基本规律。

其实，人们的审美心理也有这样的问题：他们要求书家在结字用笔上有其独到处，可是所作的突破如果超过了观赏者的心理接受限度，也不会被接受。历史上这样的例子很多：王铎作书，结字每有不同于常者，时人便有"体格近怪"之议；金农将隶书的传统扁势变为长方，郑板桥以隶笔作行书，康有为则认定他们都是"欲变而不知变"。这又说明：人们的审美心理，既可以推动书法寻求新变，也可能从

消极方面影响书家作新的追求。

有人问：书法最早的形式是什么样的？

从仰韶文化看，五千年前的彩陶上，就有单个的文字符号出现，但那还不能算是书法。从表达语言信息的意义上看，今天能见到的有音有义的文字，当属甲骨文，那是王室为了记录占卜结果而作的契刻。不过，古人不可能为了占卜政治、军事、生产、生活信息能一时创造出那么多文字，因此甲骨文只能是已有文字的沿用。由于在甲骨上不便书写，改以契刻，故有了甲骨文。但甲骨文出现之时，所据的只能是写在竹简上的简书，因为竹简是那时最容易得到的书写载体。

如今甲骨文还能看到，为什么甲骨文同时的简书却看不到了呢？

殷商甲骨文存在了两百年，随着殷商王朝的灭亡，王朝保存信息的形式也随之消亡了。而在那前后直至秦代以前的大量简书，都被秦始皇焚书坑儒烧光了。因此人们至今能见到的最早的文字，只有无法焚烧的甲骨文。简书不是战国时才发明的书写形式，在孔、孟、老、庄以前更早的著作，都是以简书形式保存下来的。也就是说：中国书法的历史，前一半是简牍，在纸张发明后，才取代了简牍。因此，书写是基本手段，契刻只是特定情况下的辅助。

从甲骨文字上就可以看到：古人当时已逐渐自觉地按一定规律进行结字了。虽然说不出结字意识打哪里来，但事实上已是在"近取诸身，远取诸物"，按所感悟的自然生命形

体结构规律这样做了。到了隋代，释智果依据已成熟的真书总结结字经验，也已感受到其中的规律。不过，他以为这些规律只是由于主观心理上产生而成的，所以名其篇曰《心成颂》。这里且挑拣几则看看：

回互留放　谓字有碟掠重者，若"爻"字上住下放，"茶"字上放下住是也，不可并放。

变换垂缩　谓两竖一垂一缩，"并"字右缩左垂，"斤"字右垂左缩，上下亦然。

分若抵背　谓纵也，"州""册"之类，皆须自立其抵背，钟、王、欧、虞皆守之。

合如对目　谓逢也，"八"字、"州"字，皆须潜相瞩视。

…………

为什么有这些要求？不是因为不这样处理就不合规定（谁也没作这一规定），而是不作这样的结构安排，就不合变化统一、统一变化的形式结构自然规律，就缺少生命形体的形式感。有"向"就有"背"，有"仰"必有"覆"；结密无间，又宽绰有余；字势紧结，而骨气洞达；调和对比，对立统一。——这就是结字的辩证法则。这不是释智果个人的主观规定，而是他心理上从自然获得的感悟。

智果不仅感悟到结字的根本规律，而且还体会到：众多文字书写成篇时，它们也应构成一个有机的整体。该文写道：

覃精一字，功归自得盈虚。向背、仰覆、垂缩、回互不失也。

统视连行，妙在相承起复，行行皆相映带，联续而不背违也。[1]

又有《结字三十六法》，虽不一定是欧阳询所撰，但其所以流传，也无非因其对结字规律的总结符合人们从宇宙自然积淀的形体构成心理，人们不能不承认它。

第四节　字"形"与字"势"的辩证统一

字"形"与字"势"的辩证统一，这是书法艺术形式构成的关键。

古人称书，"无别名，谓之'字势'"。"蔡邕作《篆势》"，"刘德升作《隶势》"，"崔瑗作《草势》"，连同古文共四种，卫恒称《四体书势》。蔡邕所撰《九势》一文，开篇就写道：

夫书肇于自然，自然既立，阴阳生焉；阴阳既生，形势

　[1] 释智果：《心成颂》

出矣。

古人言书法，讲"形"必讲"势"。

何以谓"形"？何以谓"势"？

且看《四体书势》中关于字势的解释：

……观其措笔缀墨，用心精专，势和体匀，发止无间。或守正循捡，矩折规旋；或方圆靡则，因事制权。其曲如弓，其直如弦。矫然突出，若龙腾于川；渺尔下颓，若雨坠于天。或引笔奋力，若鸿鹄高飞，邈邈翩翩；或纵肆婀娜，若流苏悬羽，靡靡绵绵。是故远而望之，若翔风厉水，清波涟涟；就而察之，有若自然。

分明是静止的书法形式，却要求有宛如飞动的效果。即一个个字不仅有"形"，而且要有似动之"势"。——此乃书法之为艺术的基本要求。

古代书论称笔下所成的点画结构为"形"，称"形"所显示的似动效果为"势"，后来人们虽"形势"并称，但实际二者是各有所指的。就像绘画讲"形神兼备"、讲"以形写神"一样，书法也讲"形势并重"。没有"形"，无以见"势"；徒有"形"，而无"势"，则无以言书。王羲之所撰《题卫夫人〈笔阵图〉后》中称：

若平直相似，状如算子，上下方整，前后齐平，便不是

书，但得其点画耳。

为什么这样状态的书写"便不是书"？这不是说所成之书排列整齐、点画平正就不好，而是说这样的书写仅有"形"而无"势"则无生气。——书法分明是在时间流程中完成的静态艺术，却讲求俨有运动的力感、势感和节律；而书写之美，也正由"形"与"势"所共同展示。即书法的创造，以"形"为基础，以"势"见精神；"形"是精神的载体，"势"是精神的表现。无"形"无从展"势"，有"形"无"势"也无以见书的精神，成不了艺术。

怎样才是有"势"之"形"？怎样才是生动之"势"？二者归结到一点，即书写显示的"生命意味"。"形"是具有生命意味之"形"，"势"是"形"显示的生命运动的意味之"势"。以"形"显"势"，为"势"求"形"。——正是这一要求，一系列技法派生。

蔡邕在《九势》中所讲的种种具体技法，如果不从创造有生命的书法形象的意义上去认识、理解，就不可能明其真意，就不知如何才能正确地运用，就会将它们视为可有可无的东西，或者将它们当作只能死板执行的教条。而刘熙载所讲关于用笔"疾""涩"的问题，他虽然以具体的例子作了解释，但是由于没有讲清这样用笔是为什么，有什么审美意义？所以也难以为人接受。如果我们明白了个中道理，就会知道：这些用笔方法，都是为了给书法创造具有生命意味的形象，为了体现书法形象的"形"与"势"。

　　有人说：不能要求一切字体的书写都有同样的笔画运动势，因为不同的字体有不同的形势感、动静态；草书特别讲求运动势，而楷书（如篆、隶、真书）就不能有草书那样强烈的运动势，尤其是大小篆，几乎不存在运动势。（图19）——这样认识问题，就完全错了。

<div align="center">篆书居静　　　　草书居动</div>

<div align="center">图19</div>

　　必须说清楚，人们是从有生命活力的意义上讲求"势"的。以人为例：作为一个生命体，他有各种活动，站立、坐卧、奔跑、漫步……行止不同，其运动的势态也不同；但是其有生命活力是共同的，是人所共感的。书法要求笔画书写显示出"势"，说到底就是要求所成之形象显示出生命。但有无生命并不由运动量的大小决定，而是由内在活力决定的；所以无论书写何种字体，都一定要求有活力，即不死板、不柔弱，富有生命感。而反映在书法审美中，当人越将所书当作人的对象化来把握时，就越有生命之"形"与"势"的要求。

　　前面所引蔡邕那段话也以事实告诉我们：书写自从有了

"形势"的讲求，就说明书写者对于生命运动中矛盾统一原理已有了自觉的运用。书者在书写中有了阴阳矛盾统一的运动意识，就必然有了笔画运动所产生的"形"与"势"，书写就有了生命，书法必然发展为能给人以美感的艺术。尽管它的发展是当时各种实用需要的推动。

随着竹木简书的普及，直接书写的方式也流传开来。如果说简牍上由篆体逐渐便利化、简化下来的隶势还难以使笔势充分展开，汉代立碑之风盛行，则是为隶体的发展，使其得以形成具有强烈运动势的点画结构而成体势，立了大功。

草书，由于具有最为明显的运动势，在随时代的实用需要而发展形成的时候，便引起人们审美上的极大兴趣。尽管当时学习草书的物质条件还极为艰困，但丝毫不影响人们学草的热情。

正是草书以特有之"形"展示出特有之"势"的审美效果，使得时代在仍需要有一种严整端庄的字体为要文大典服务时，人们不是去捡回早已用熟的隶书，而是充分利用草书行笔的经验，以隶书的架式，借草书之笔势，创造了真书。

真书有什么特点？笔画较隶并未减少，书写的技法反而更为复杂，甚至可以说：它比隶书更难写。但是人们宁愿将隶书淘汰，而在大量的实用中运用真书，原因只有一条：它的笔画（如"永字八法"所代表的）无一笔不工楷，又无一笔不是运动之势。人们不仅据这一特点创造了这一字体，而且将这一特点发挥到极致，致使此后不再有新字体诞生。这一事实也说明："形"与"势"在书法成为艺术中多

么重要，正是真书的出现（更兼相应的物质条件如纸张的发明），"书写"的审美意味才得到了进一步充实。反过来，当人们借取曾在实用中、在不同书契条件下所创造的不同字体进行书法创造时，便有了前所未有的书写意识，有了较前人更自觉的"形"的把握中"势"的追求。

回头来看，那些在不同历史时期、不同物质条件下形成的字体，其相对的动、静之势是存在着差别的；但无论以何种字体进行书写，关键只在都要依其体势之特性给予应有的"形"和"势"。而把握体势构成的辩证法就在于：愈是动势明显的字体，愈要写得稳定；越是相对稳定的字体，愈要写得不失动势，使整个形象有活气。

总的来说，人们在书写中对于"形"与"势"的审美效果的认识、利用也是逐渐发展的。首先，是因为书写出的笔画线条是有"形"的，有笔画线条之形，才有"势"的显示；书法艺术就是以有"形"的点画线条创造生动可感的"势"——没有挥写结字，无所谓"形"，也无所谓"势"。

"势"的讲求，不仅影响到"形"的书写规定，而且对字体的形成、发展产生影响。隶书中最见动势的波笔，就是无意中产生后，为显示运动势而肯定下来的；草书原本是紧急的实用需要引出的，因急速挥写产生了具有动势的笔画，竟使其被作为字体肯定下来。也正因为草书急速运笔出现的笔画给人以运动势的审美感受，因此真书在给结构以平正的同时，其笔画也大量汲取因草写而产生的运动式样，使工工整整的形体，无一笔画没有运动之势，从而获得生动的效

果。可以说，正是一个"势"字的把握，才得以使书法有了生命，成为艺术。

第五节　笔画、结体体现的辩证规律

为什么有了点画还不能构成书法呢？这是因为书法原本是据自然之理创造的，虽然是抽象化了的点画结构，但其点画挥写和形体构成体现了宇宙自然万象存在的运动之理。在初有书契之时，人们还认识不到这一点，甚至由于书契条件的限制，也无法在书契中使这种效果得以实现。（如甲骨文，虽然开始也是以毛笔书就，但由于墨迹难以保存，不能不改以契刻；无书意，也无笔顺。）但是，只要有了熟练的书写，客观的存在运动之理就起作用了。

比如说：通过实践，人们感到直来直去的迹画索然无味，逐渐摸索到"有来有往"的运笔方法，并总结出"无往不复，无垂不缩"的用笔规律；再进一步，又体会到线条"平直相似"并不是美，相反，"曲而有直体，直而有曲致"，矛盾统一，相反相成，才更有审美意味；在结体上，不是求方求正，而是"圆不中规，方不符矩"；作隶的笔势，讲求蚕头雁尾，却又讲求"蚕不二出，雁无双飞""一波三折"。

古人作书不可能一开始就找到这些方法，就有这些讲究，但实践使他们逐渐摸索到许多方法，并将这些方法作为法度固定下来。因为这些方法符合自然之理，有书写的辩证法。

书一于方者，以圆为模棱；一于圆者，以方为径露。

这是刘熙载在《艺概·书概》中的话，讲得非常好，符合点画书写、方圆运用的事实和人们对这种书写的审美心理实际，当然更符合客观事物矛盾的辩证统一规律。为什么一定要这样，刘熙载回答说：

盖思地矩天规，不容偏有取舍。

这个解释今人都知道错了，因为地不矩，天亦不规。但是人的挥写意识受自然规律的支配这一认识并不错，只是他当时还未能知道矛盾的对立统一是宇宙万象存在运动的根本规律，圆中求方、直中有曲，正是对立统一规律的具体运用。

以契刻成字的甲骨文，我们且不去说它，还有秦代用以统一六国文字的小篆，恰也是横平竖直，中规中矩，这又怎么解释呢？

很简单，小篆虽已是大量简牍书写以后出现的文字，但刻之于石以昭示天下的小篆，只在告知世人：什么字该怎么

写。仅有结构的标准性，而并无点画书写效果的讲求。正如甲骨文与刻铸于青铜器上的铭文，都还不是自觉的书写意识支配下的产物，从准确的意义上说，它们还不是本义的书法。

为什么小篆后来又成为书法艺术的根据呢？

是的，那是后来的事。使小篆成为书写意义的艺术的，是秦代以后的书写者。我指的主要不是汉、唐人，而是清人。是清人从艺术创作上以小篆为根据，并给以书写意义的美。唐孙过庭在《书谱》中讲各种字体的书写要领时，称"篆尚宛而通"，正说明他仍受《泰山刻石》等篆书形式所限，只从结体上看到篆法，却未能从书写精神上认识：如何才能使篆体书写变为艺术。事实上，秦代刻石只是给小篆提供了字样，还没有书意，将小篆变成本义的书法艺术的是清人（唐人也没有做到这一点）。清人在书法上有两大贡献：一是承认碑书的艺术价值，并汲取以契刻而成的碑书为笔下功力的书写艺术营养，使一味宗帖导致的妍媚书风有所突破；二是本着书写的要义，使篆书的书写有了用笔之意，"曲而有直体，直而有曲致"的笔画，极大地增强了篆书的审美效果。（图20）

诚然，当初人们找到以平面上的迹画将思想语言、生产生活信息保存的办法以后，所想到的还只是如何使这一行为更有效、更方便，压根儿不会想到要把书契作为一种艺术。然而事实上，文字的用途日益增多，书契的方式方法不断改进，字之体式结构也不断变化，最后有了案头上的纸张挥写……。不仅其字形给人以美感，而且随心律一溜直下写出

秦小篆平正

唐·李阳冰篆书谨饬

清·邓石如篆书舒畅

图20

的笔画，有一种力的运动之美。越有功力的书写越是这样，从而促使书写者日渐有了这种效果的自觉追求。

可是问题也随之而来：

一点一画，都是尽书写工具之可能、据每个字的结构随手画出，书者不可能（如某些人所说）按照现实中什么美的形体动态去仿制，而且点画书写依字体笔势而运笔，并不求反映什么美的形体动态之美，这样何以有审美效果产生呢？

原来，为人们所感受的笔画线条之美，根本不在它像什么美的自然事象，或者反映了现实中任何美的形质，而只在笔画所显示的力的运动感和所成形象的生动感。这样，就给点画的书写提出了如何求得运动的力势和节律感的要求。

如何能做到这一点呢？

人们通过从现实生活中感受到的如逆水行舟、纤夫拉纤、匍匐而行等行进困难显示出的力的运动感，利用矛盾运动的原理，充分体会并总结出"笔方欲行，如有物以拒之"的运笔方法，以及让运笔"疾""涩"统一的技巧，运用相

反相成的原理，在作直线与曲线中，直里有曲致，曲中有直劲，圆中求方正，方中寓圆意。——这一切，都是矛盾统一规律在点画书写中的运用，而人们通常所讲的点画的美，所感受到的点画之耐赏处，点画运动的韵致、生命意味，也正在这里。

这是在书写已有明显的运动力势的点画上，以方、圆、曲、直的矛盾统一，寻求符合自然之理的审美效果。还有那已为传统定型，不容有方中圆、圆中方、曲中直、直中曲构成的字体如小篆，除了直线，都是圆曲，又该怎么书写呢？——仍必须按此理运笔，同时不仅运笔有疾涩，还应随心律给笔的运行以提按，使稳定的笔画有动感的生动意味。刘熙载提出：

> 凡书要笔笔按、笔笔提。
> 书家于"提""按"二字，有相合而无相离。[1]

"提""按"是一对矛盾。不按下，无从提起；不提起，也无以按下。事理似乎就是这样，只不过实际意义还不止于此。刘熙载接着说：

> 故用笔重处，正须飞提；用笔轻处，正须实按，始免堕、飘二病。[2]

[1] 刘熙载：《艺概·书概》

[2] 刘熙载：《艺概·书概》

落笔于纸，不知有提有按，线条便死板、迟滞，此谓之"堕"；笔虽落纸，墨不沉着，线条浮薄、飘忽，此谓之"飘"。——死板的点画，无运动的力感，飘浮的线条，也无运动的力势，都不可能有生动的书法形象创造，当然是病。

前面所讲的方、圆、曲、直不只是讲笔画运行所成之形，更是讲把握笔画结构的内在规律。如在书写中给文字造型，强调不作"四正之方"，不作"等径之圆"，是因为近似于机械制图，就缺少了书写的味道，体现不出书写显示的力的运动效果；而求方于圆，寓圆于方，直有曲致，曲有直劲，则是书写的效果，是矛盾的统一，也是人在按辩证原理写字。

后面所讲的提、按，是从笔的上下起伏运动讲"直有曲致，曲有直劲"，也是讲矛盾统一，按辩证原理写字。

可以看到，从书法构成的方方面面，都体现出彻底的辩证精神。没有曲直方圆的矛盾统一，就没有书之点画，也不成书之造型；而讲求笔画结体的直曲方圆，则正是书法造型取势所体现的辩证精神。

第六节　书写技能与书写心态

没有书写技能就不能书写，这是常识。正是为了写字，所以要学习技能，而技能从无到有必须要通过磨练才能获得。但技能不是一劳永逸的，到手的技能如果不经常运用，

就会荒疏。不过，技能又具有一定的稳定性，只要坚持磨练、使用，已有的技能也不会丢掉。正因为这一点，所以有志于书者都自觉费时间、花精力由不会到会、不熟到熟、不精到精去学习，去磨练。技能是实现书写、创造书法形象的基础，技能的高下、精疏又是书者精神、书力的表现，正由于此，所以书写的技能首先为书法的审美所关注。每个成功的书家都有下功夫磨练技能的经历，历史上也留下许多为写好字如何以惊人毅力和刻苦精神磨练技能的故事。连自称"我书意造本无法"的苏轼也强调说：

笔成冢，墨成池，不及羲之即献之；笔秃千管，墨磨万锭，不作张芝作索靖。[1]

事实上何止书法？一切艺术的创作都要求技能。不能设想：没有精熟的技能会有哪一部文学名著出现，会有哪一出戏剧表演成功。绘画要讲技能，唱歌、跳舞要讲技能，杂技艺术就更不用说了。所有久负盛名的老演员，只要他还在演出，就还要吊嗓子、练身段，武术演员更要练武功。他们说："功夫必须天天练，一天不练自己知道，两天不练同行知道，三天不练观众都知道。""台上一分钟，台下十年功。"而作为传统文化的书法艺术则更重功力，王铎作为明末清初的大书家，到老还坚持"单日学仿，双日应索

　[1]《东坡题跋》

请"。[1]因为技能是书法创作的基本保证。

然而，书法家重技能是一回事，但技能是否能在创作中得到充分发挥，使书法得以成为美的艺术，则又是一回事。因为技能只有得到正常发挥，乃至超常发挥，才可能有美的艺术创造，而如果技能得不到正常发挥，就不会有好的书法艺术，甚至没有书法艺术。如下面说的情况，大概所有写字的人都有过：平时练字，随便抓支笔，随便找张纸，随便写几个字，别人看，自己看，都觉得不坏；可是正儿八经铺开一张好纸，研出一砚好墨，取来一支好笔，一心要写好这张字，却常常写不好。这说明：已掌握到手的技能，在运用时能否正常发挥是个问题。

为什么已经掌握的技能在需要运用时，却得不到正常发挥？那如何才能做到正常发挥甚至超常发挥呢？

这一点，与书写时的各种条件有关。孙过庭于其《书谱》中讲作书的"五乖""五合"，就是讲哪些情况于书写有利，哪些情况于书写不利。然而最为关键的还是临到书写之时，有无一个正常的心态，因为书写的技术能力，是书写的物质性能力，而心态则是使书写技能得到正常甚至超常发挥的精神保证。

艺术从其得以创造的情况说，大体有两类，一类是在时间流程中仔细琢磨，反复修改，逐渐完美，看最后效果的。如文学作品的写作、油画、雕塑等都是可以在制作过程中修改

[1] 转引自马宗霍《书林藻鉴·王铎》

的：今天心情没那么好，可能表达得不那么顺畅，可能改得一塌糊涂；也可能画的不多，刮掉的不少；做泥塑的，也可能将堆上的几块泥都削去了。总之，不满意的可以修改重来，直到满意后再示之于人，没完稿之前不能算是正式作品。人们欣赏的、进行评价的，只是艺术家最后完成的效果。另一类则是在时间流程中展示的艺术，如唱歌、跳舞、戏剧表演等，受众欣赏的是艺术家在一定时空以行动展示的创造。而中国写意画、书法，虽不以创作过程示人，但它们是以创作过程中留下的效果，是从一次性的、不可逆转的过程中展示的，没有再次通过技能修改第一次运用不当的可能。正是由于这一点，它的展示受情绪、心态的制约，呈现出或正或负的效果。

这一点和体育运动员很相似，运动员平时需要刻苦的训练，而有否优秀的成绩，却只在临场发挥。一个平日在训练场上可创造世界纪录的跳高运动员，每到重大比赛时就趴下，创造不出成绩，绝不是优秀运动员；一个在舞台上唱不好歌、跳不好舞、演出老进入不了角色的演员，是缺少心理素质的演员；一个书者临书时技术变形，不能有得心应手的挥写，根本原因也在缺乏正常的临池心态。

书法看起来是手上的劳动，实际手的劳动受心理驱动，受情致意兴的制约。

古人早已注意到这一点。蔡邕在《笔论》中讲：

书者散也，欲书先散怀抱，任情恣性，然后书之；若迫于事，虽中山兔毫不能佳也。

"散"的意思不是松散，而是思想放松，摒除一切与书事无关的杂念。只有心无挂碍，任其情，恣其性，才会有得心应手、出之自然的书写。心理上做不到这一点，再好的物质条件，也不能保证写出好字来。

"思想放松，精神上没负担"，说起来容易，作为书人做不做得到，却是另一回事。孙过庭在《书谱》中就指出"五乖"，即五种情况下，会干扰书写心理、妨碍书写：

> 心遽体留，一乖也；意违势屈，二乖也；风燥日炎，三乖也；纸墨不称，四乖也；情怠手阑，五乖也。

而且说"五乖同萃，思遏手蒙"。其实，影响人不能有良好的书法心态的，何止这五个方面？

况且书家也是现实生活中实实在在的人，人在现实生活中，有各种各样的际遇，有各种各样的希望、期盼、追求、向往，有各种各样的苦恼、郁闷、烦愁。临池之时，就算别的干扰可能暂时忘了，可是与书事有关的种种，本不该这时出现的，也许这时偏都涌上心头。

有了这许许多多的干扰，心理负担太重，技能怎么可能正常发挥？

要使技能得以正常发挥，只有一条，就是黄庭坚说的：

> 但观世间缘，如蚊蚋聚散，未尝一事横于胸中，故不择笔墨，遇纸则书，纸尽则已，亦不计较工拙与人之品藻讥

弹。[1]

显然，这是一种修养，而且是很难达到的修养。连欧阳修都不能不承认这一点，他说：

> 每书字，尝自嫌其不佳，而见者称其可取。尝有初不自喜，隔数日视之，颇若有可爱者。然此初欲寓其心以消日，何用较其工拙？而区区于此，遂成一役之劳，岂非人心蔽于好胜邪？[2]

"好胜"未必都是坏事，人不好胜，何以有多种多样的比赛？问题是临池之时，不要让这些成为妨碍技能正常发挥的负担，要千方百计让自己有一个好的书写心态。

如何才能使自己有好的书写心态？关键就在要让自己从念念不忘"人之品藻讥弹"中解脱出来。通常所谓精神愉快、情绪好，如孙过庭所称的"五合"（"神怡务闲""感惠循知""时和气润""纸墨相发""偶然欲书"），确实可以让人有好的书写心境，但这讲的只是有利于书写的一个方面，而历史上许多名迹，除了王羲之的《兰亭序》的产生是基于这类情况，其他如《丧乱帖》、颜真卿的《祭侄文稿》、苏轼的《寒食帖》等，恰是他们心情极不佳，全然无心于书而书的，这又怎么解释呢？

[1] 黄庭坚：《论书》

[2] 欧阳修：《欧阳文忠公集》

"无意于佳""何用较其工拙""亦不计较人之品藻讥弹""书无刻意做作乃佳"。——这都是宋人的话。实事求是地说，只有宋代书家苏、黄主动提出以学问见识、精神修养入书，才从认识上解决了这个问题。

且看所举几位大师的名帖，他们一生书写之作该有多少，可也没有出现比这些更佳的。这些都是几位大家超常发挥之作：《兰亭序》书于"时和气清""因寄所托"之时；《祭侄文稿》书于悲愤之中；《寒食帖》书于忧伤之际。他们之所以有超常的发挥，不在得到"五合"，也未遇"五乖"，只在他们都被真情激发、驱动，"情动形言"、不得不书。

越不知有书写，越不知用心力于书写，书写技巧越能得到超常发挥。当然，如果书者没有精熟的技能，即使有同样的愉悦、悲痛、忧伤……，也不会有超常的书法艺术效果的产生。——没技能，不会有书法；没有良好的心态，书写技能难以正常发挥，也不会有好的书法艺术。这就是书写心态与书写技能发挥的辩证法。

孙过庭在《书谱》里讲书写所需条件时，还有两句话：

得时不如得器，得器不如得志。

意思是：好的书写时机，不如好的书写工具器材；好的工具器材，不如好的书写心绪情志。——从强调书写心绪、情志上，要求书者在磨练技能的同时，更要注重情绪的把握、心志的修养。

确实，有许多书者，只注重技能的磨练，而无视心绪、情志的关注，不重精神境界的修养，以致在书中虽可见技能的进步，但总使人感觉所作缺少格调、品位。

其实作者的情绪、心态，归根到底都是人的精神修养的反映。王羲之如果没有那一些感怀，不会产生《兰亭序》的情致与文思，也不会有该文的书写意兴；颜真卿如果没有忧国忧民的感情，何以有国仇家恨去写《祭侄文稿》？苏轼如果没有忠君报国的强烈愿望，谪贬黄州之际又何以有那种心境写成《寒食帖》？他们临书时的情绪都有着十分深刻的特定历史条件决定的精神文化内涵，是这种精神文化修养派生的。一个书家如果没有自己的精神修养，不重视心态的正确把握，从根本上说，必会使自己的书写情志为浅俗的得失意念所左右，这于书法艺术的风神气息大不利。

苏轼曾有这样的话：

婴儿生而导之言，稍长而教之书。口必至于忘声而后能言，手必至于忘笔而后能书，此吾之所知也。口不能忘声，则语言难于属文；手不能忘笔，则字书难于刻雕；及其相忘之至，则形容心术酬酢，万物之变，忽然而不自知也。[1]

这话用在认识书写技能之为技能，技能如何才能在良好的心态下得以正常发挥，使书法成为艺术，也是有意义的。

[1]《东坡全集》续集卷十二《虔州崇庆禅院新经藏记》

心态越好，技能越能正常发挥；技能越能正常发挥，越能使书者的情性、意兴得到充分的表现，书法也越具有非单纯技法所能达到的艺术高度。这就是书写技能与书写心态的辩证关系。

第七节 书写的"有为"与"无为"

要写字，用什么纸，用什么笔，写什么文字内容，写什么体，以及章法如何谋划，如何布置，等等，都会有所考虑、安排。没有这一系列的考虑，不能写出预想的作品。——这叫"有为"。

但是，除了这些，书者还想着：这幅字是给某某人写的，他喜不喜欢这种字体？喜不喜欢这段诗文？或者这张作品是应征全国大展的，这届评委是哪些人？他们喜欢什么书风？……总之，一边写着，一边脑子里想着许多与书法不相干的事。——这也叫"有为"。

作为正常的书写心态，前面那类想法不可能没有，也应该有；然而后面这类想法可能有，却不应该有。有了，字一定写不好。你若真想写好字，就得摒弃后面这类想法，也就是"无为"。

所以，正常的书写心态，应是"有为"与"无为"的统一。刘熙载也有类似的话：

书要有为，又要无为。脱略、安排俱不是。[1]

怎么会"安排"矜持、做作？因为书者太"有为"了。

该"为"的不为，不该"为"的强为，都不利于书。

以"有为"的执着，获取书法的能力与修养；以"无为"的心态，进入书法创作。这是必要的书法态度。

没有于能力、修养上高度执着的"有为"，不是书家的素养；没有高度自觉的对名利等超脱的"无为"，也不会有真正释然的书写心态。

书法创作与许多别的艺术创作不同，许多艺术创造，讲求精雕细刻、千锤百炼、反复琢磨、反复修改，以成年累月之功去经营；书法却不是这样，历史上许多被世人视为精美绝伦的作品，反而大都是无意中产生的。

"有为"与"无为"在书法上究竟有怎样的关系呢？

其实，作为书人，一生都是"有为"的。

首先，书者从开始学书的第一天起，从师、选帖、临仿，一步一步走上书法之路，先学法帖，后寻自己的路，都要用心用意，有所为之，否则就不可能有成功的书写。但是所有这些，都只是进入书法创作前的准备，就像演员学戏，要学会手、眼、身、法、步等一系列程式以及唱、做、念、打等一系列功夫，而所有这一切，都只是作为演员的基础。为这个基础，演员要"有为"，不过无论多么"有为"，都

[1] 刘熙载：《艺概·书概》

还没有进入艺术表演。

只有进入到"无为"，才算进入艺术创造阶段。就演员说，这时候，他浸沉在所扮演的角色中，他知道自己是在演戏，一切原为表演而学得的程式、套路，在表演一定角色中都得到自如地运用；而他自己并不觉得是在用程式、按套路演戏，此时的演员，既是"有为"的——他要演戏，按剧情演出一定的人物，要运用一定的戏剧表演程式、套路等，又是"无为"的——他并不有心要按程式、套路去刻意做作，他已进入角色，唱、做、念、打，是这个人物自己在行动。此时，"有为"与"无为"统一了，有了二者的统一，演员的表演就成功了。

就书法说，道理也是一样。作为书法的基本技能，需要学书者一点点、一步步下功夫去学习、掌握。执笔的方法合不合要领？笔在挥运时，基本原理掌握没有？临书时，法帖上字的结构学到没有？在结字中能不能既符合原则又有自己的特点？我想追求什么？而实际我追求得怎样？……这都是"有为"，是任何学书者都会经历的阶段。但必须说，当书者脑子里一直耿耿于这些东西，还没有创作激情能调动你忘掉这些而进入挥写的书境时，你不可能进入一种"无为"的创作境界。当然，如果你的书写技能已相当熟练，只是你在挥写之时，老在考虑受众怎么看，怎样写他们才会喜欢？当前哪一种书风最吃香？……一句话，当你的心力还不能高度集中于笔下，而是被许多杂念所困扰，致使你不能进到"无为"的境界时，同样也不可能有"有为"与"无为"相统一

的创作境界。

这是一层意思。

刘熙载所讲的"既要有为，又要无为"还有一层意思。

就像台上的演员一样，如果他全然"无为"，就没有剧本规定的情节了，这种事当然不会有。演员能使手、眼、身、法、步丝毫不爽，说明他还是知道自己是在演戏，是"有为"的；但如果他演得很投入，很真实，说明他确实又是"无为"的了。

书者作书，以一定的文辞、字体、篇幅进行，而且不能写错、写掉，这些都得"有为"；而在书写中只按自己的追求，只在抒写自己的心志，全然不考虑别人的品藻讥弹，不为此而刻意做作，这就是刘熙载所说的"无为"。

前者确实不能不考虑，后者确实不能考虑。没有前者，便没有书写，或只有胡乱为之的涂画；没有后者，思想就混乱，不知怎么写，反而使自己的书写技能、修养得不到正常发挥。脱略、错漏固然不好，刻意安排，也失却天然。

总之，"有为"与"无为"是书法艺术创造中的一对矛盾，没有该"为"的"有为"作基础，不能有"无为"；没有"无为"的修养，则"有为"的技能、功力也得不到充分发挥。作为一个书法艺术家，以"有为"作书写的准备，要"为"得认真、执着，但作为创作心态来把握，又要"无为"，"无"得纯净。即源于千锤百炼，出自"有为"，然所得之书却要求俨若"无为"。书法艺术就是要以"有为"来求"无为"的效果，以"无为"的效果见"有为"的功力

与修养。最高的审美效果就在"有为"与"无为"的矛盾统一之中。

这种矛盾统一的效果，反映了我们民族深刻的哲学思想和美学精神，是书法艺术家毕生的追求。《庄子·山木篇》中称："既雕既琢，复归于朴。"意思就是说：对于书法家而言，精雕细刻、尽雕琢之功，只是技巧技能，是书法的准备；在既雕既琢的同时，不断提升自身的修为，才会有超越技巧的更高境界，才有可能"复归于朴"，示人以浑然天成的艺术效果。"有为"与"无为"辩证统一的审美意义正在这里。

这就是书法中技法辩证法的运用在书法艺术效果中所体现出的辩证精神。

第十一章 书法实践中的艺术表现

书法审美效果是在逐步感悟到的辩证精神的把握中取得的，这是书法艺术创造的规律。这一规律的认识、运用，与中华民族古老的哲学、美学思想有关，也就是与古老民族对宇宙自然存在运动的客观规律的感悟有关。正是有了这一感悟，书法便出现以下一系列表现：

第一节 审美效果上的"工"与"拙"

没有书写技能，是不能写字的，技能越精熟，书写功效就越高，书写效果也越好，这似乎是显而易见的事。但是，就审美效果说，技巧上的工谨，固然是一种审美效果，可是在一定时候、一定条件下，"工"的反面——"不工"，即"拙"也是一种审美效果，甚至是一种较"精工"更有效果的美。因此在书法艺术效果的讲求上，就有了"学书者始由不工求工，继由工求不工。不工者，工之极也"的话。

学书伊始，不会写字，就是因为手上没有功夫，"不工"就要求"工"。不会用笔，写出的线条软弱无力，用笔不合法度，结字不合规范，这都是"不工"的表现。

什么叫"工"呢？不仅挥写能见到笔力，点画撇捺似随意写来，却得心应手，不失规矩；甚至临仿古人之迹，几能如灯取影，毫发不失。

然而，取得了这种功夫的人，却不以此为满足，因为更高的书艺之美，并不仅仅表现在技法运用的功夫上。为了追求更高的审美境界，书者不是满足这种功夫，而是寻求这种功夫的突破，作"不工"的追求，求"不工之工"。

"不工"还要用心力去"求"吗？由"工"到更"工"不好吗？为什么没有这样要求而要去求"不工之工"，还认定这是"工之极也"，这有什么道理吗？

道理的确是有的。原来，"不工"与"工"是一对矛盾，"工"与"不工之工"又是一对矛盾，从前者到后者，是发展、是提高，它们之间的关系是辩证的。

书法艺术的审美境界是随艺术家的才识、修养、表现力和其产生的审美效果由低级向高级发展的，书法艺术追求的客观现实也是这样表现的。求"工"，就是寻求书法基本技能的掌握，因为基本技能是进行书写的基础，没有这一步，不仅不会有基本的书写能力，而且显示书者关于书法美的基本常识都不具备。正由于此，自然就有了"不工"求"工"的学书要求。

等到由"不工"求得了一定的"工"，为什么又不满

足？不满足就该求更"工"，为什么不是继续求"工"，而要求"不工"呢？这首先需要弄清"工"、"不工"与"不工之工"这三种事实或这三个概念：

经过了一番努力，书者从无书写能力变得有了书写能力，从不知何以为法度变得有了法度的运用，所成之书呈现出一定的审美效果。这即是由"不工"求"工"。

然而当书者达到这一步时，却发现所取得的只不过是一种技能效果，还说不上是艺术创作能力。如何能更进一层得到更高层次的审美效果？于是就有了求"不工之工"的讲求。

开始因技法不熟而讲求技法，后来因掌握了技法又讲求不拘于技法限制，讲求更高审美境界的追求。这是因为技法的运用更在为艺术创作服务，技法只有体现在生动的形象创造上，这样的"工"才有意义与价值。这样的"工"，从表面上看，似乎没有一般意义上的"工"整、"工"谨，或没有那么"循规蹈矩"，相对于"工"称之为"不工"，它虽似"不工"，但创造了生动的形象，而不是只完成了书写。故人们赞其为"不工之工"，认为是"工"的最高境界——"工之极也"。

对书法艺术的把握，必先学"法"，即学会掌握一般技能的方法。法度对于作书有两重性：没有它们，不能成书写；有了它们又可能被它们桎梏，不能得心应手地挥写。要使书法从心所欲、为心灵现实的表达服务，就意味着既要有书写之"工"，又不能被定法所拘。此时的书写，似乎不如

此前的"工"谨，实际上法度的基本精神却在更高层次上得到运用，是法度运用基本精神的充分体现。这个阶段的所谓"不工"，与初学阶段的不工是完全不同的两个意思：初学阶段的"不工"，是能力达不到；而后称的"不工"，则是能为形象创造服务的能力精湛。不经前阶段，不由"不工求工"，不能获得基本书力，无从进行书法创造，但仅有基本功夫，也难以有好的书法艺术创造，更无以达到高的艺术境界。所以，对于"不工之工"的追求是"先由不工求工"开始，对于"不工之工"的审美效果的认识、理解和把握，也必须通过观赏与书写两方面切切实实地实践，才可能获得。

当前书坛上出现了一些以"不工"的样式展现的书作，书者是将它作为"不工之工"展示于受众的。他们不相信必有"不工求工"的前提，而后才有"不工之工"的艺术，以为如今时兴"不工"，就像时兴某一新样式服装一样，不过是赶赶时髦。其实，他们书中所做出的这种所谓的"不工之工"，只不过是徒有虚名者的浅薄与庸俗，与美学意义上的"不工之工"是毫不相干的。

事实上，讲"不工之工"不是理论上故弄玄虚，而是来不得半点虚假的对艺术辩证法的掌握运用。——由不知何以为"工"而"求工"，到深知何以为"工"而再进一步认识、寻求"不工"。即通过具体实践，学得一定的书写技能；同时，也从不工开始获得了何以为"工"的认识，并真正认识到：这种技能上的"工"，仅仅只是书法的基础，只有确实取得了技能之"工"，又能认识到书法并非只是技能

的形式，达到这一步而不满足于这个阶段的人，才会懂得、也才有条件去追求"不工之工"。未能到达第一阶段而强作"不工之工"，其笔下不可能有真正意义的、艺术效果上的"不工之工"，而只能是自欺、自误的取闹。

当年黄宾虹、齐白石治艺，早年并非不想变，所以未变者，既不知什么是变，也不知怎么变，也无从变；衰年之时，水到渠成，大彻大悟，兴起变法，势不可当。这里体现的就是"不工之工"的辩证规律。

这是因为：始由不工求"工"，所求之"工"，说白了只是一种技能，在此基础上再求的"不工之工"，虽同样是"工"，但此"工"非彼"工"。也就是说：无"工"不能创造艺术，然而只有技术性的"工"，也不是艺术。——只有真正认识到书法之为艺术的究竟是什么，真正到达有"不工之工"的境界，才是艺术。

这就是"工"与"不工"的辩证法。

书法最讲究的功夫，不表现为那种"鼓努为力"的"龙飞凤舞"的做作；功夫所表现出的最高审美境界，恰是不张露于表的、毫无做作的"不工者，工之极也"。

"不工之工，工之极也。"这话虽然是清人刘熙载讲的，但并不是他个人的创见，而是历史的书法现实给了他这样的认识，使他从历史的书法艺术创造中发现了这一规律。——当书者随时想着用技法将字写好时，他心里就只会用技求"工"，而不可能用技求"不工"。"不工"是一种效果，只能是书者作书时抒发之意，无用技之心、"无意于

佳"出现的结果，即"无意于佳乃佳"。因为只有得书写心意之自由，书技才能有"工"的超常发挥。而且整个书写过程中虽没有刻意寻求"工"，或许在用技上还有某些不合常式的地方，但它在得心应手地充分表现自我上是"不工之工"的。这种"工"恰最具有审美意义与价值，所以称"工之极也"。

在这种得心应手地充分表现自我中，书者的技法可能有某些不合常法处（所谓常法，也是通过不同的书写摸索总结的），但在这种更有效、更有激情的书写中，出现了对已有的被公认为常法的突破，也很正常。这不仅不是通常所谓的"无法"，而且恰是冥合书理，更得心应手地用"法"，是前人不曾用过的具体方"法"，更是符合书法创作规律的"法"。所以识者对此给了很高的评价："无法之法，乃为至法。"

这既是现实的书法实践给了人们这一认识，也可以说是传统的哲学思想对人们的启示。古人早就有"技近乎道"的说法，《庄子》关于"庖丁解牛"的寓言，就是鲜明的例子。庄子认为：技之所以精熟，在于用技之人充分掌握了自然之道，悟得了自然客观存在的规律。也就是说，书法技能之"生疏"，实际是未能掌握用技的根本规律，未得书为艺术之"道"。

第二节　书技运用的"生"与"熟"

字须熟后生。

山谷生中熟，东坡熟中生，君谟、元章亦尚有生趣，赵松雪一味纯熟，遂成俗派。

这是清人吴德旋在《初月楼论书随笔》中的几句话。书技精熟不好么？精熟难道不比生疏有利于书写么？如果事情真是这样，人们何必还要认真练笔、磨练技巧？历史上流传的许多在书技上下功夫的故事还有什么意义？不要说晋唐以前没有"熟后生"的说法，即使两宋书家也没有类似的话。苏轼只说：

笔成冢，墨成池，不及羲之即献之；笔秃千管，墨磨万锭，不作张芝作索靖。

直到元明，书家只要讲到书写功力，没有一人不是极力强调精熟的。直到董其昌，其在《画禅室随笔》中也说：

吾于书似可直接赵文敏，第少生耳。而子昂之熟，又不如吾有秀润之气。惟不能多书，以此让吴兴一筹。

从史料上看，"书须熟后生"一语，似是清初顺治年间书家宋曹提出的，其在《书法约言》中写道：

> 书必先生而后熟，既熟而后生。先生者学力未到，心手相违；后生者不落蹊径，变化无端。

自宋曹这一观点出现，而后才有吴德旋《初月楼论书随笔》的发挥。本来，以"生""熟"论书是很容易懂的，按宋曹的解释也不难懂，倒是经吴德旋一发挥，特别是联系其所评几家之书，反而使人不那么清楚了。——什么叫"生中熟""熟中生"？什么叫"尚有生气"？为什么"一味精熟，就成俗派"？

刘熙载在《艺概·书概》中也论及这一问题：

> 书家同一尚熟，而熟有精粗、深浅之别，惟能用生为熟，熟乃可贵。自世以轻、俗、滑、易当之，而真熟亡矣。

在这段话中，他提出了三个论点：一、书技之熟有精熟、粗熟、深熟、浅俗、真熟、假熟之别；二、惟有"用生为熟，熟乃可贵"；三、"轻""俗""滑""易"不是熟，如果以这些为熟，则真熟就没有了。——说明刘熙载对"生后熟"又有不同的解释。

不过，无论当时人们有怎样的理解，自宋曹将"熟后生"作为更高的书法艺术效果追求提出以后，已为书界所接

受、所重视。

为什么元明以前的人没有这种认识、要求？反而到了（一般都认为）书法造诣不如古人的明清，出现了这种为古人所从未有过的要求呢？不是古人没有这一认识、要求，而是宋代以前人之书不存在这个问题，不可能有这种要求。

汉代以前，常常是一种字体刚刚成熟，就被另一种新的字体所取代。魏晋之时，草、真、行书等（包括书写工具器材）才完全成熟，书写才逐渐有了精妍的面目，人皆以为美，于是尽力学仿。唐人更从法度上对魏晋时期的书法经验进行全面总结，形成了一个崇尚法度的时代。宋人苏、黄在欧阳修的影响下，不拘于法度森严，提出以学养书、以韵为美，走了一条以精神内涵为书的路。

到了元代，在赵书的影响下，人们学书，一味强调以晋唐为模式，一步一趋。以赵孟𫖯为代表的书家，力求精熟妩媚，出现了一个力求再现晋唐书法面目的高峰。时代不仅不以为病，反在帝王的偏爱与支持下，世人翕然从之。此风延续到明代，极度的精熟、甜俗引发了人们审美心理的逆反，于是有人悟到：这种甜熟不是美。——"书要熟后生"，就是在这种书法现象以及这种审美心理状态下提出的。

原来，在书法的审美追求上也有它的辩证规律。当精熟未能到达极致时，人们均深以为美而力求之；当精熟成为一种形式风格而被许多人重复时，人们的逆反心理就促使从反面提出要求——"用生为熟""以熟求生"。

但是，什么是这里所称的"生"呢？"熟"了的技能还

能回"生"吗？这有审美效果吗？

显然，这里因逆反于一味精熟而提出的"生"，与通常所称的生疏之"生"不是一个意思，不是一个概念。学书之初，由于技能生疏，不能得心应手地书写，所以要求"熟"。有了基本技能之"熟"，老是以此重复同一种模式，没有艺术上的追求，审美上的意义就没有了；而人的审美心理总是向前发展的，后又提出"熟后生"，就是要求书者不要停留在只以精熟技能造成的程式化的面目上，要寻求新的风格面目。

当然，这一要求如果得到实现，将会促进书法的发展。

不过，以"熟后生"一语表示技能精熟后的更高艺术追求，并不科学，也不明确。尤其像本文开篇所引的吴德旋的那些话，谁"生中熟"、谁"熟中生"等等，简直就似故弄玄虚的文字游戏。人们既不知何以欣赏他们书法的"生中熟"，也无从欣赏他们的"熟中生"，书者也不知如何去寻找书中的"生中熟"和"熟中生"的感觉和效果。

其实，所谓"熟中生"，是指在技能精熟基础之上的对更高审美境界的追求，而且这种境界是多方面因素构成的，是无止境的，是不能在具体形态上作规定的。刘熙载将"熟"分出精、熟、粗、浅，所谓"用生为熟"，就是将更新、更高的艺术情致、意趣，以熟的技能去表现。

这是一种追求，一种永无止境的追求。正是有了这种追求，所以其技能不会只是工匠性的甜熟与油滑，其所呈现的书法面目似乎没有一般熟识的精巧，然而当你反复品赏时就

会发现：它有非仅技能精熟所能达到的境界。刘熙载认为：熟练的技巧为思想感情的表达服务才有熟的意义，才是"真熟"；如果不是这样，不能有技能之上的精神境界的显现，只是埋头练功，所得的不过是轻、俗、滑、易，就没有真正艺术意义上的成熟了。

"熟后生"，也绝不是技能熟练后故意做作的"生拙"。例如：不能在艺术修养上提高，而只知在技能磨练上做死功夫的人，在得知"熟后生"是一种审美境界被人推崇时，就想办法做作"生拙"：惯用的右手不用，改用左手；好好的手不用，用嘴含笔、用脚趾捉笔等等。这是对"熟后生"的误解，当然也不会求得"熟后生"的美。

书写需要技能，在技能上不下功夫磨练不能精熟。但技能的磨练也有两重性，即精熟的技能既可能为创造艺术服务，也可能从消极方面影响艺术。区别只在：是以为技能就是艺术，还是用它作艺术追求？这既在于书者的主观认识，也在于书者有无这种追求的情怀、见识与修养。有的人甚至连技能与书艺究竟有怎样的关系都尚未弄清，仅仅只是在基本技能上熟了，就出现油滑；而有的人，写了一辈子的字，能说他不熟么？但他笔下却不见油滑，总有生趣。原因就在后者在不停地追求新的意味、新的境界，力求有新的情志意兴的表达。

"生"与"熟"是相对的，是辩证发展的。通过学习技能，"生"可以逐渐转化为"熟"；已经熟悉的技能长期荒废，也可能退化为"生"。所以米芾说"一日不书则觉思涩"，这是一层意思；其次，技能、方法、风格、面目，长

期没有自觉的追求，就成为"熟"的了。"熟"的求"变"是"生"，"生"的不求"变"，就自然成为"熟"品。所以，"生"与"熟"可以相互转化，关键在书者如何去把握。

书之"生熟"与"工拙"是不是一回事呢？

二者有关系，在某种程度上有同义性，但不全同，也不是一回事。

"工"，有书写形态之工整、工谨，笔下有功力之意，是一定的技能造成的效果。"不工"，是书写形态缺少这种功力的表现。"不工之工"也表现为一种形态，只是它并非仅仅是以技能达到的工谨和以工谨形态显示的功夫，而是不拘于通常意义的工谨，能以更高的功夫、修养展示的追求。初看似欠以常式表现出的功夫，细赏却发现其不失常法且不为常法所拘的意态。

"生"与"熟"则不同，它们首先指向书写技能。"生"是技能不熟，"熟"是技能熟。"生后熟"，是技能由不熟练到逐渐变熟练，"熟后生"则是技能精熟后更高的艺术效果、更丰富的审美意味。——它得自于书者自觉的精神境界追求，书家有了这种自觉或不自觉的追求，就不只反映为技能的熟练，更在由精神内涵带来的可感而难以明言的"意味"。由于这种意味耐赏，具有非一般书中所能见的审美效果，人们无以名之，便称之为"熟后生"。其具体形态，可能有一般的"工"，也可能不是一般的"工"，"不主故常"；然而确实是一种非凡之工所能至，无以名，但"工"是真功夫，故称其为"不工之工"。

第三节　书有"正""奇"

"正奇"是就书法的结体讲的。书法讲求结体的正奇，有三层意思（前面第十章第三节结字的辩证法中已有阐述）。

"正"是端正、齐整、平稳之意；"奇"的意思则反之，非平、非正、非齐、非稳也。

汉字一个个都是抽象符号，即使当初有一批象形的，随着书契手段方式的改进，到成为成熟体式的字体时，也都抽象符号化了。这种符号化的文字有一个特点：它们的一音一体，都有一种不象形的象形性平正。造成这种平正形态的原因是：人们生活在具有地心引力的地球上，自然给了一切以生命，也给了人以平正的形体；人在行动中只有重心平稳才能安适，因而人们在心理上也形成一种平正则安稳意识，并从结字成体的要求上反映出来。人们的书写就是尽力这样做的。

但是，从书法艺术的意义上说，仅仅这样做是不够的。如果每个书家的书写，都只有彼此相同的平正，面目就单调，也没有艺术创造的效果可供欣赏了。孙过庭在《书谱》中讲：

初学分布，但求平正；既知平正，务追险绝；既能险

绝，复归平正。初谓未及，中则过之，后乃通会，通会之际，人书俱老。

"分布"（即每个字的结构安排）要平正，是因为人在心理上感受到结字只有像人类、像一切生命形体结构般平正，才能安稳。可是开始学书的人，力不从心，掌握不了求平正的规律，做不到这一点，所以孙过庭将"求平正"作为结字最初的要求提出来。但这只是进行书法的第一步，还不是艺术创造，于是他又提出"既能平正，务追险绝"。

"险绝"是什么？为什么要在取得"平正"的基础上"务追"？

"险绝"就是非"平正"就是指"奇"。为什么是"奇"？因为"平正"是常式，不"平正"就"奇"了。

既已写得"平正"，不就行了么？为什么还要"务追险绝"？"险绝"有什么好？有什么审美意义？它比"平正"更美吗？

单纯的"险绝"，难以说有什么审美意义，也并不难，但未必是艺术；而"平正"基础之上的、突破"平正"的"险绝"，却是书写修养提高的具体表现。因为学书者一心只求"平正"，就会呆板，缺少变化，也没有了审美意义，而作为艺术，务必有突破定式的"险绝"的追求。

但是，追求"险绝"、追求"奇"，也不是没有节制的，一味"险绝"，一味"奇"，失去每个字的基本形态，也不是艺术。

什么才是书法艺术讲求的效果呢？——"平正"中寓"险绝"，"险绝"而不失"平正"。也就是说：让"险绝"的追求最后回到总体效果的"平正"中来，即"复归平正"。这不是要走回头路，而是在"平正"的基础上求"险奇"，寓"险奇"的变化于"平正"，使所成之体式，看似险奇，却也平平正正，稳稳实实。

这话好说，但以实际的书写取得这种效果，并不容易。开始学书，缺少基本技能，难得平正，不下功夫不行，下死功夫又造成动力定型，形成定式，难以突破；找到突破口，大胆突破，却又可能出现过头，失去平正。就是在这种不知何以突破，终于找到自己的办法，得以突破又不失总体的平正的磨练中，逐渐通会，达到正奇互见、恰到好处。到达这种境界，是需要长期下功夫的，真能做到时，人大概也老了。所以孙过庭说："通会之际，人书俱老。"

书法作为艺术，讲求创造。在结体上，就是要求正奇互见，正能含奇，奇不失正，书家结字的功力修养，也正从这二者的辩证统一中体现。当代书家陆维钊以分解部件重又组构的方式，形成自己特有的结体风格，确实体现了上述规律，也使人有了面目一新之感（图21）。

不过，结字上的正奇，古人也不是一开始就知有这种讲求，从有文字书契开始的很长时期内，书契者就千方百计地寻求平正。这是因为：生活在具有地心引力的地球上，人们已形成了牢固的平正则安稳的意识。然而人们据万事万物形体构成之理创造的文字，却是大小、繁简、正斜不一的，这

图21　陆维钊书法

样的文字，如果在载体上不能有序排列，就不便表达思想语言，不能担当起保存信息的任务。所以，随着保存思想语言、传达信息的需要，古人就开始将形状、大小不一的文字，统一整理安排，尽力将每个字平正化。这是实用基础之上的审美心理决定书契者这样做的。在秦王朝以秦篆为基础统一六国文字时，由李斯等人制作的小篆，就极尽平正、齐整化之能事；而唐王朝特令颜真卿制定的"干禄字书"，同样有这样的特征；还有明清科举考试文卷书写规定的台阁体，也仍然具有平正、整齐的特点。这都是为了易识、易读，是实用需要所决定的。可以设想：在今天的报刊、电脑屏幕上，如果没有笔画结构平正统一的形式，人们阅读起来，会这么方便么？

　　但是，从艺术审美上说，如果一代一代的书家都按一种平正的风格面目摹写，所有的书法都只有这样一种形式面目，那还有什么艺术效果可言呢？一切艺术之美，除了艺术形象的生动完美，还有艺术形式运用于形象创造上所显示的艺术家的才能、修养，即"人的本质力量丰富性"的美。书法得以成为艺术，为人所美，亦在于此。若是仅仅只有一种

平正面目的重复，就不符合这一要求，也无艺术美可言，而只能作为单一的信息工具。

人的审美心理从无到有，是随生产生活的发展以及审美现象的发展而发展变化的。当初为了好认，力求将每个字写得平正，而当平正成为常式后，书者又不满足于这种状况，于是便逐渐有了寻求变化的要求，即突破平正，以险奇处理。这正符合人们爱新求异的审美心理，也能显示出书家给文字之常式作非常态处理的匠心和才能，同时其审美效果也由此产生。这是书法讲求正奇变化的另一层意思。

"正"与"奇"的统一，是书法讲求正奇变化的第三层意思。一个优秀的书家，应该有永不止步的追求，即使在结字上有过突破一般的平正，有自己的平奇特点，然而如果将这种"平奇"定式化，也会失去审美效果，使人感到平淡。——艺术家既不能一味重复前人，也不能一味重复自己。孙过庭所讲的"平正—险绝—平正"，实际是讲书法在艺术表现上需要有不断的追求，而不是讲分三步走完的结字公式。书写结体造型，不下功夫打下"平正"的基础不行；获得"险绝"后的"平正"就停下步来也不是优秀的艺术。"正"与"奇"的辩证统一，既是书法艺术在结字上的基本规律，也是从结字上反映出的、对书家能否不断前进的考验。明代书论家项穆的《书法雅言》中有《常变》一节，讲的也是这个意思。

书法作为艺术形态之不同于其他一切艺术者，就在于它有自己必须恪守的"常式"：必是写汉字，不如此就不是

书法。但作为艺术，它又不能只有常式，它必须有相对于"常"的"变"。——"求变"是书法艺术的正常追求，而"变"只在不违背书法之为艺术的基本规律中。

第四节 "刚"与"柔"的矛盾统一

西方传统美学将艺术的审美效果分成对立的两大类：壮美和优美。从阴阳对立的意义讲，我们民族也有阴柔与阳刚之美的分别，但在艺术表现上，我们民族却有着大不同于西方的要求。我们民族对艺术的美，不是强调某个方面的单一效果，而是讲求具有多方面的矛盾统一，以这种矛盾统一的协和为美，认定艺术丰富、深厚、隽永的审美效果正在这矛盾统一中。如苏轼论书之美，就强调"端庄杂流丽，刚健含婀娜"；[1]而王羲之书之所以具有为众人所难以达到的审美效果，就在于其"力屈万夫，韵高千古"，即具有力的强韧与韵的深蕴的完美统一；刘熙载称"高韵、深情、坚质、浩气，缺一不可以为书"，[2]即从四个不同层面的矛盾统一中论书法的美。

从以上的论述就可以明白：书法之为艺术，讲求的是多

[1] 苏轼：《和子由论书》
[2] 刘熙载：《艺概·书概》

种审美意味的矛盾统一（而不是矛盾的混杂），是以相反相成的辩证统一显示的审美效果。

民族传统美学对书法艺术形象创造所显示出的高度成熟的功力，是这样赞美的：

百炼刚化为绕指柔。

这句话形象地表述了阳刚与阴柔矛盾的高度统一之美，不仅赞誉了阳刚与阴柔的统一之美，而且赞赏了艺术家将本来相互矛盾的审美效果巧妙地统一起来的艺术功力。——只有高度成熟的功力，才能有这一美妙的审美效果的充分把握，才能有这以最柔和的形态展现出的最具刚性的审美效果。

将两种截然不同的审美风格，经艺术家之手笔完美地统一起来，这不是艺术家有超自然之能，而恰是宇宙自然一切事物的矛盾统一之理，化成了我们对民族艺术美创造规律的认识。也正是对自然的矛盾统一之理的感悟，在举世无双的书法艺术中，原本只用来结字的线条，却以柔软之笔借水墨写出之点画，使之出现了奇妙的审美效果："如棉裹铁""绵里藏针"。——人们这样比喻它，赞美它。

是现实中有这种现象使人感到美，所以希望书家以点画作这种反映么？

不是。现实生活中没有人拿棉花将铁裹起，也不会有人为了创造审美效果，将针藏在丝绵里。这只是人们对于书家写出的具有审美效果的点画的比喻，用来形容书者以具有

这种意味的点画显示出的功力。——因为以柔软的笔毫和稀释的水墨所进行的一次性挥写，竟然使点画产生出既刚劲有力，又柔婉温润的效果；这种效果的呈现，既体现了自然间矛盾统一之理，又显示出书者的技能、功力，即显示了书者的"人的本质力量丰富性"，因而唤起了人们的审美感受。

古代书者当然不是生来就懂得这个道理，就懂得在书写中作这种讲求，正如人不是生来就知五味调和而求美味一样。实践出真知，人们通过生产、生活等多方面的实践，不知不觉会"近取诸身，远取诸物"，逐渐地感悟到：

和实生物，同则不继。

于是

先王聘后于异姓，求财于有方，择臣取谏工而讲以多物，务和同也。声一无听，物一无文，味一无果，物一不讲。[1]

这一原理首先于人的生活中反映出来，而后在为精神生活服务的艺术中反映出来，最后才有理论上的表述。

书法发展的历史和现实告诉人们：初有书法之时，人们是多么欣赏书法形象得以呈现的技能；而后来的书法现实又让人们看到，一味寻求风格之妍媚者，居然会走向软美、虚

[1]《国语·郑语》

靡，有秀色、无骨力，从而引发人们向古拙的书迹学习；可是一味寻求古拙，所得者却又并不是古人书迹所具有的纯朴浑穆，而只是枯涩与单调。赵孟頫力求精媚，终陷甜熟，被后人讥为软媚；颜、柳特别强调法度的森严，米芾则批评他们"做作太甚"，为"丑怪恶札之祖"。这也说明，一个人的书法审美取向不当时会出偏差，一个时代的书法审美取向不当，也会如此。

历史积累起来的经验告诉艺术家：必须努力创造既雄强有力又不失柔和温润的审美形态，将两种对立的审美效果统一起来，才有书法审美效果的醇厚。

但是，学书者不可能同时既取刚健雄强，又取婀娜妍媚。——问题不在这里。

艺术风格的创造是与艺术家的精神气格联系在一起的，是以其情性为基础的。性格开朗的人，可能特喜开张之书，但不能因此而轻视柔媚温润，把它作为调剂张放恣纵的营养；而性格柔弱内向的人，也须有意寻找足可增进骨力、增添气势的艺术表现。即作为艺术家，一方面要强化自己的优势，另一方面要注意补偿不足，有意丰富和深化自己的审美追求。

同时，在学习过程中，也要根据不同阶段的具体情况作有针对性的磨练、调节。长期写帖的人，如果发现笔下的点画坚劲不起来，不妨选些碑书学学；写碑久了的人，如果觉得所书有气象而乏精谨，气势有余而韵味不足，也可选些帖来写写。这些都是必要的。

每个书家的风格面目会有所不同，或雄强，或秀媚，或

开张，或紧结，各有特色。这里讲的矛盾统一，并不是要求将原本各有的特色抹去，用与自己相反的风格面目求调和。

这是两个不同的概念：一个是抹去个性特色，用以调和矛盾；一个是保持特色，以矛盾统一原理作相反相成的追求，而用以充实、丰富审美效果。这里讲的是后者而不是前者。事实上，确也有因个人风格面目过于刚狠者，特取柔媚之书以纠其偏；确也有因个人风格面目过于软媚，而特取枯峻之笔以求治者。本意都在以另一种迥然不同的风格面目，医治一己之不足。总的说来，都不是为了取消我之特色，而是千方百计丰富我之艺术的审美效果，从而按照辩证原理去把握、创造具有审美意义与价值的风神。

书法讲求刚柔的矛盾统一，以多种审美效果的矛盾统一为美的最高境界。而不是以矛盾的一个方面的绝对化为美。在评价一件书法作品时，有专门赞美雄强、刚劲者，如对颜真卿、李邕之书的赞美，其实都是就其书相对突出的方面而言，而不是说它只有一个方面。可以说，没有辩证统一的艺术追求，就没有书法艺术的完美。

第五节 书法艺术中 "美"与"丑"的辩证统一

南朝宋书论家虞龢于其《论书表》中说：

爱妍而薄质，人之情也。

这话讲得有根据，符合其已见到的书法事实，直到南朝为止的书法历史也充分说明了这一点。虞龢还特意举出"二王"父子之书作为例证："二人"晚年之书较早年为妍，儿子之书又比老子更妍媚。

正因为"二王"之书是自有书史以来最为妍美的，人见人爱，所以学书者纷纷向"二王"学习。元代赵孟頫学王，写得既熟练又精美，被元代帝王赞为"我朝王羲之"。应该说，他写得比"二王"更妍媚，有过之而无不及。由于其成就突出，所以直到明清，许多想学"二王"却难以找到王书的人，就以赵书为榜样，认为学赵就是得王之正传。

可是在明人学赵正热的时候，有人对赵书竟作出这样的评价：

世好赵书，女取其媚也。责之古服劲装可乎?盖帝胄王孙，裘马轻纤，足称其人矣。[1]

这是明代极有才能的书画家徐渭的话。此外，还有那个明亡后坚决不事清主的傅山，对赵书更有难听的评语：

贫道二十岁左右，于先世所传晋唐书法，无所不临，而

[1] 徐渭：《文长论书》

不能略肖。但得赵子昂、董香光诗墨迹，爱其圆转流丽，遂临之。不数过，而遂欲乱真。此无他，即如人学正人君子，只觉难近，降而与匪人游，神情不觉日亲日密，而无尔我者然也。[1]

赵、董之书，傅山初见之时，也曾"爱其圆转流丽"，但为什么以后又这么讨厌？正是对赵、董妍媚书风的极端反感，才有了傅山"四宁四毋"的提出。而且直到如今，"妍媚"这一当初用作赞美书法美的用词，也随着时代，竟向贬义转化了。到了清末，刘熙载于其《艺概·书概》中更提出"怪石以丑为美，丑到极处便是美到极处"的论点。

这本没有什么奇怪，这是书法的发展现实引出的审美心理的变化。

可是有人不这么看，他们认为：艺术上美的形态、美的风格面目，永远是美的；丑的形态、风格面目则永远是丑的。他们不同意傅山、刘熙载等人的思想观点，但又无具有说服力的事例反驳他们。因为自傅、刘的观点提出以来，联系事实，确有许多人信服。到了当今，有人据清代以来、特别是当今的书法现实，论证许多"丑书"出现是书史发展的必然时，他们就认为：这是理论上的误导，是这些人错解了傅山等人讲话的原意。

他们认为：傅山讲"宁丑毋媚"，是极而言之。正如革

[1] 傅山：《霜红龛集》卷四《作字示儿孙》

命志士在敌人面前抱着"宁死不屈"的态度一样，志士要做的不是要"死"，而是"不屈"；是敌人强迫他屈服，他坚决不从，所以才有"宁死"的思想。——艺术哪有不求美而求丑的呢？

也有人认为：刘熙载只是说"怪石以丑为美"，不是说一切事物都可"以丑为美"。他举例说：什么时候人会以长得怪模怪样为美呢？石头则不同，石头不是生命，本来就有各种各样的，没有固定的形式，若独有一种石头形状与常见的不同，人们好奇，便以为美了。

乍一听，这些话似乎也有道理，但书法以不同时代的历史事实告诉人们：王羲之书出现的时代和以后相当长一段时期，妍媚确实是书人的自觉追求。在唐代，在李世民眼里，妍媚的王书被认为是"尽善""尽美"的，直到宋、元、明，尽管人们已有些非议，但王书仍是多数人精心学取的榜样。如果不是这样，赵、董书风不会出现，也不会影响明、清书坛多年，即多年以来，天下书人不会翕然学之。但是到了清乾、嘉之时，人们逐渐冷淡了帖书，而以从未有的热情，转向绝无妍媚的北魏碑石书契学习。且不论当时那些习碑的书家是否有"以丑为美"之意，但原本"爱妍而薄质"的那种"人之情"此时已不复存在，虽不求"宁丑"，但讲求"毋媚"却是千真万确的事实。

为什么魏晋六朝人书，惟恐不得妍媚，而此时却又力求"毋媚"？书人们的审美心理为什么会有这样的变化呢？

应该说，傅山当时的话，也只是他在那个历史背景下产

生的书法美学观点，其思想可以理解，只是在表达上并不具有理论上的科学性；而刘熙载也未能从人的审美心理的变化规律上分析原因。不过，他们确实看到了时代书风的变化，也感受到了人们对书法审美要求的变化，只是他们还不能以事物发展的辩证原理，去分析这种变化发展的原因和必然性。

当初那些绝对不是作为艺术，不是为审美，而只是为实用而创造的书契，古人曾因其"质"而皆"薄"之；可是到了妍媚已成书法普遍状况的时候，人们却不仅不因其"质"认为它丑，"薄"弃它们，反而热情赞美，称它们"高古""朴雅""浑穆""奇逸"，对大量并非书家所作，而是石工匠人随手凿成之迹，也推崇备至。如康有为于其《广艺舟双楫》中就称："魏碑无不佳者，虽穷乡儿女造像，而骨血峻宕，拙厚中皆有异态，构字亦紧密异常……。"

明清之时，以高度艺术自觉创造的书法(如赵孟頫、董其昌等人之作)，在盛极一时之后，竟日益为人薄弃；而当初根本不是艺术的契刻(如许多金石之作)，在长期受冷落之后，忽然被人视为书法艺术的奇葩，不仅特别欣赏，而且取为自己艺术追求的营养。许多学习者确实从中有所汲取，并且有了新的风格面目的创造。

这种情况怎么会发生，又该如何解释呢？

之所以发生这样的情况，原因就在：书法艺术之美，并不在其有什么固定不变的标准形式风格，而是在于艺术家能否充分尊重艺术规律，按照艺术的特性，创造出生动的、具

有鲜明个性面目的艺术形象，从而显示出书者把握这一艺术形式的"人的本质力量丰富性"。

在初有书契之时，能利用当时极为简陋的工具材料，将文字符号以书契迹化为具体形式，就是一件很不容易的事。后来人或许以为极为简陋，无以言美，可是在当时人的眼里，却是极美的。以后书契技能逐渐提高，人们会以技能提高的书契为美，而不再以原初粗朴的面目为美，原因在于两相比较，技能更精的较技能粗朴的，其中显示了更丰富的"人的本质力量"。

在书法形成、发展的前期，摸索书写规律，将每个字尽力写得工整、精媚，是书者最大的期望。所以，能获得这种效果的形态，人们都觉得美。"精妍"是当时书人亟欲达到而难以达到的境界，那是"人的本质力量丰富性"在当时条件下的展示，书人们是要通过努力才能达到的。王羲之是这一追求的杰出代表，所以受到书坛的一致尊重，并在这一意义上，成为书史上名垂千古的人物。

正是因为这时和以后相当长的时期里，大家都以这种书法风神为美，所以众多学书人都向他学习。起初，学得很有成绩者不多，也显示出这少数学王者的技能、功力，所以也受到时人的赞赏。但是一代一代人总是如此这般学仿，这种妍媚书风的重复，就不是"人的本质力量丰富性"的表现了。欣赏者见得多了，感觉淡漠，也不以之为美了。

艺术是不能以重复取胜的。同样的一种审美形态，是新创造的、还是后来者学仿的，是初仿的、还是像复印机一样

无数次重复的，其审美意义与价值大不一样。——从这里我们也可以看到：为什么原本认为是美的艺术形态，后来竟又被人视为丑的根本原因了。

人们为什么又会"以丑为美"呢？

其实，"以丑为美"是一定条件下的美学命题，并不是无条件的一概之论。世上许多丑恶的事物，如危害人类生存发展的各种罪恶思想行为，或因病残给人造成的种种生理缺陷等，过去、现在、将来，人们都不会以为美；残酷的、非正义的战乱，天灾人祸给人们的生产生活带来的破坏，过去、现在、未来，人们也只会以为丑恶。因为这些都妨害到人类生存发展的根本利益，人们自觉不自觉地也是从这一根本出发，感受、判断其美丑的。

然而，为什么书法的艺术追求中确实出现了"宁丑毋媚""以丑为美""写到人不爱处正是可爱处"的认识呢？——这只是就书法艺术的审美形态而言，它不直接关系到人的生存发展的根本利益，它只是人的物质生活基础之上的精神生活需求的反映。

在书法艺术上，不仅存在"以丑为美"的审美现象和追求，而且这种现象和追求的出现是书法艺术发展史上的必然。总的说来，还是两大方面的原因：

一是书法艺术发展的不同阶段所引出的不同的审美感受。——书法原本从无到有是由粗疏向工谨、精媚发展的，当人们认识到工谨、精媚是书写能力的表现，也是书法美的具体表现时，一代一代书人都会尽力追求。谁在这方面提供

了经验、取得了成就，大家都会向他学习，这也是历代尊王学王的原因。但是，当妍媚走向极致，成为不见有更高追求的程式时，便引起了人们审美心理的逆反。这时，人不以屡见的妍媚为美，反以从未见过的、或以往被人视为丑拙的为美了。

二是由于历史的发展，不同的物质生活所引起的人们精神生活的变化，反映在艺术审美上，也出现了关注点的变化。——高度的物质文明是人类创造的，各种创造（也包括艺术）作为"人的本质力量丰富性"的具体表现，人都会以为美，尤其是以精神产品出现的艺术形象，更是人们精神生活的重要资料。但是，当人们发现人类社会的文明创造，竟是以牺牲本性原初的真率、质朴为代价时，这才知真率、质朴的珍贵，于是便又产生了对它们的向往和追求。

"美"与"丑"都是现象，能给人以美感的，只是艺术形象创造中所凝结的"人的本质力量丰富性"。正是在这一意义上，刘熙载说：

> 俗书非务为妍美，则故托丑拙。美丑不同，其为为人之见一也。[1]

为取悦于人而做作——以为时人喜妍媚而务为或以为时人喜丑怪而故托，都不是发自真实的情性、修养，是不知美

[1] 刘熙载：《艺概·书概》

之为美的浅俗表现。

任何一种审美形态，作为"人的本质力量丰富性"的现实被创造出来，如果它有对这一艺术形式特性的充分了解和得心应手地运用，有创造者真情的表露，它肯定是美的。但如果有人以为，这一形态客观存在着固定的美而学仿、重复它，其中实在无以言"人的本质力量丰富性"，那原本给人以美感的形态就会转化为"丑"了。反之，在众人常以为丑的形态中，若有作者以独具的慧眼，从中发现了另一层面的、或另一意义的美，并化为自己的艺术创造，从而启示人们重新认识、感受它的审美意义与价值，这时，原本的"丑"也就转化为美了。

这就说明，美、丑在一定条件下可以互相转化。但无论什么时候，真正具有审美意义与价值的，只能是其中体现了"人的本质力量丰富性"的作品。

第六节　书法的"雅"与"俗"

书法是人创造的，书写者是人；不仅是人的技能功力，而且写的是人的情志意兴、精神修养。正因为人的精神修养有差异，被人称为"雅""俗"，所以当人们越来越深刻地感识到书法之为艺术，实际就是主体全面意义的对象化时，在以"雅""俗"评价社会的人以后，对书法也有了"雅"

"俗"的评价。

在书史上，直截了当提出"人不可俗，书不可俗"的是北宋书画家黄庭坚，但让他正面回答何以为"雅""俗"时，他竟像回答何以为"韵"一样，称："难言也！"

然而今天，在认识中国书法精神中，又不能不正面弄清这个问题，故试言之。

直至唐，孙过庭《书谱》出，对书法艺术构成已有方方面面的论述，独不见关于求雅避俗的论述。原因很简单：时书正繁荣，举国上下都以"二王"书为榜样，书写只求有法度。

结果引起了时人的逆反。不过，即使到这时，有人也只以为，这是书者不知求"自立之体"。只有韩愈认识到，这是由于仅以"二王"书为模式，这种书法思想"俗"，因而借题发挥说："羲之俗书趁姿媚。"——如果真是都以为羲之书"俗"，还能流传到今天？分明是说时人这种书法思想"俗"，这种书法成果"俗"。

书之雅俗明显地显现出来，黄庭坚可以说是对书法从正面认识、判断这个问题的第一人。

朱长文可能是在黄庭坚的著名理论的启发下，于其《续书断·神品》中，列颜真卿书为神品第一，称："鲁公可谓忠烈之臣也。""其发于笔翰，则刚毅雄特，体严法备，如忠臣义士，正色立朝，临大节而不可夺也。杨子云以书为心画，于鲁公信矣。"——认为高雅之书，出于高雅的心灵修养。

这让人很容易联想到南朝梁书画家袁昂《古今书评》中的一些评论，如称王羲之书"如谢家子弟，纵复不端正者，爽爽有一种风气"。称"羊欣书如大家婢为夫人。虽处其位，而举止羞涩，终不似真。"——不能说比喻得没有道理，但是他们的书法何以出现这样的风神，人们无法了解。而朱长文则直截了当地指出：颜书的风神，就是他本人现实生活中的精神状态。也就是说，其作品之所以高雅、之所以为一般人所不及，根本原因就在于他有一般人所不及的精神修养高度。

唐人虽然都很尊崇颜真卿的艺术，但未见唐人对这种艺术精神进行认识和总结。

自觉以学问文章、精神修养入书，肯定其对书法的意义与价值，尊雅鄙俗，是从北宋开始的。但是，去俗求雅，不是靠简单的主观愿望，而是需要以禅宗式的修炼才可实现的。苏、黄就都有这种自觉的修炼。

是从什么时候出现对书法雅俗认识的呢？

应该说，自有了自觉的书法美的效果追求，书就有了雅俗。因为笔下的追求是跟着主体的书写意识来的，人在现实生活中，各有其思想感情，也各有其精神生活天地，而且和其书写的技能功力一样，既不可伪托，也不能掩饰，即都会一览无遗地反映于书。——只是在书法出现后相当长的历史阶段内，人们关心的只是如何把握笔画形式，心力上还根本注意不到这方面。

当如何把握这一形式已积累了相当充实的经验，特别是

越来越感受到书法构成的一切方面就是人的对象化、就是主体的对象化时，人们赏书，就不再只是赏技能、赏法度，而更是赏书者于书中展露出的精神面目。同时也认识到：书中的精神气象远比技能、功力、法度更为重要。

但也有人不相信这一点，如赵孟頫、董其昌，他们以为王羲之书就是美的绝对形式，仍一个劲儿地沿着摹仿王的道路走，以致引起时人的极大逆反。人们不仅不去学他，还将产生在两晋之前，由北魏时一些石工匠人随手刻凿的碑书，从书技上实在无法与帖书相比，可是这时却将其当作了摆脱帖书羁绊的奇葩。不过，这反而使垂危的清王朝的书法得到了元明以来所没有的振兴。

使时书出现这种状况的、被公认为振兴了时代书法的碑书，是"雅"还是"俗"呢？

说它"雅"，分明没有一块碑书是当时的书家之作；

说它"俗"，可是无人不赞其美。——康有为于《广艺舟双楫》中赞其有"十美"，而且几乎都是传统帖书上所没有的。

书法之为美、之为雅俗，是可随人信口说的么？然而这时候，大家真心实意地觉得它美！

为什么曾经公认为高雅的王书，后来却被人称为"俗书"？而前人一直不以为美的碑书，到清人眼中，倒成为时代的奇葩，而且高雅起来？

应该说：王羲之书，确实是个人精神面貌的反映，人皆以为美。可是人们若以为这就是一种高雅风神的模式，都来

学仿，使得分明是有高雅情志的创造，却被人只是以庸俗的心态作了庸俗的仿造、刻意的做作，如此下去，焉能不俗？

而北魏石刻书法产生之时，除了完成凿石之心，而无求妍求媚之意；时光流逝，确实又增加了几分天朴。而这些，正逢人们亟欲摆脱妍媚又苦于无策之时，两相结合，恰当其时。说明书法艺术之雅者是精神，不是固定形式；是书中展示的"人的本质力量丰富性"所带给人们的美的感受。

何以为"雅"、何以为"俗"，人们能感受到它，也经常使用这对词汇表达所感受的事物。但是从本质上怎么认识它，人们平时想到的不多，艺术史论上也几乎未见到正面的表述。

其实，"雅""俗"也和美丑一样，都是人对艺术的感受判断，是以对象产生所显示的"人的本质力量丰富性"为依据的。所不同的只是：美丑是对形象性事物的感性判断（甚至只是直观感受），而雅俗则是对一定事物的精神内涵高下或品位高低的判断。

美丑判断，除了时代社会性，还有很明显的个人感受的差异。同样的事物现象，不同时代可能有不同的审美判断，不同的个人也会有个人的不同感受。如宋人朱长文赞颜真卿书"如忠臣义士，正色立朝，临大节而不可夺也"。[1]而米芾却说颜书和欧、虞、褚、柳一样，"安排费工，岂能传世"？[2]明末清初的傅山早先曾经十分喜爱赵书"圆转流

[1] 朱长文：《续书断·神品》
[2] 米芾：《海岳名言》

丽"，可是后来又深恶其"软媚无骨"。

雅俗判断显然不同，不同的是：一定时代公认为高雅之事，若干年后，人们仍视为高雅。如王羲之等人于永和九年在兰亭聚会，曲水流觞，诗咏唱和，当时人以为雅，今人的看法也未改变。古人那许多高雅的名篇名句，至今人们仍以为高雅。

同时，雅俗判断还具有社会的同一性。世人皆以为雅者，独一人以为俗的事没有；也没有世人皆以为俗者，独一人以为雅。除非这位观赏者根本不知所谓雅俗。因为人若没有一定的知识修养和对所感知的事物有一定理解，是不能有雅俗判断的。

什么时候对书法有了雅俗的判断，无从查考。但当书契还是书工笔吏之事，文人士大夫尚未成为书法主体时，是不会对书法艺术论雅俗的。东汉赵壹在《非草书》一文中讲到："余郡士有梁孔达、姜孟颖，皆当世之彦哲"，他们居然也写起草书。赵壹认为这是"背经而趋俗，此非所以弘道兴世也。"这意思是说：写草书，（在当时人看来）是俗人干的俗事，"彦哲"乃地位高尚之士，是不宜干的。从这里也可以看出，当时只是认为写草书是俗事，根本没有就字的风格、品位言雅俗。

汉末以后，文人士大夫日益成为书法的主体。正、行书出现后，字体已无可发展，书技也随纸张的发明而日渐成熟。随着艺术意识的日益自觉，士大夫以书写表达自己的心志，书写也就由书工掌握的俗事逐渐变成文人士大夫的雅事

了。这也说明：同样的事，因从事者不同的素质修养，不同的目的要求，其雅俗性质在人们心目中也是变化发展的。

不过，这只是对书法行为的雅俗判断，还不是就书法艺术效果论雅俗。

到南朝梁时，书画家袁昂在其《古今书评》中，称王羲之书"如谢家子弟，纵复不端正者，爽爽有一种风气"。称羊欣书"如大家婢为夫人，虽处其位，而举止羞涩，终不似真"。——明显是从书法面目所表现出的不同精神气象、质地风貌来判断书之高雅与低俗。

分明只为保存信息而以手上的技能功夫写出的一种文字形式，前人已总结出法度，后来者按照前人总结的法度进行书写，书写效果如何，按说只需以法度运用是否熟练、技能功夫是否精到论好坏、比高下，为什么人们对于书作会有雅俗的审美感受呢？

到了北宋，黄庭坚更经常以"俗"与"不俗"论书画，其在《题摹燕郭尚父图》中写道：

凡书画当观韵。往时李伯时，为余作李广夺胡儿马，挟儿南驰，取胡儿弓，引满以拟追骑。观箭锋所直发之，人马皆应弦也。伯时笑曰："使俗子为之，当作中箭追骑矣。"余因此深悟画格……。

意思是：作画不知如何求韵，就是"俗子"；书画若无可赏之韵，就是俗品。说明此时用以观书的雅俗意识已很强

烈了。

其《书缯卷后》中又有这样的话：

学书要须胸中有道义，又广之以圣哲之学，书乃可贵。若其灵府无程，政使笔墨不减元常、逸少，只是俗人耳。余尝言，士大夫处世可以百为，唯不可俗，俗便不可医也。

黄庭坚是很厌"俗"的。可是怎么才是不俗呢？他却说：

难言也。视其平居，无以异于俗人，临大节而不可夺，此不俗人也；平居终日，如含瓦石，临事一筹不画，此俗人也。

其实，这是答非所问。提出的问题是：何以为"不俗之状"？回答的却是"不俗人"与"俗人"。何以为"雅"、何以为"俗"？其实质是什么？黄庭坚将问题提出，却并未正面回答。

无数的事实可以证明，人们从来不对客观存在的自然现象言雅俗，如对天气只言好坏，对景色只言美丑，从不言雅俗。可是，自然环境一经人的设计改造，留下了人的精神行为烙印，人们就不仅会感受美丑，而且会评论其雅俗。原来，雅俗乃是对留下了人的精神修养的事物的判断。

在文艺创作上，写什么，画什么，即以什么为题材，人

们从不据以论雅俗。因为题材是客观现实，不反映艺术家的思想感情、精神修养，但当它经过艺术家的处理，成为艺术作品时，作者怎样处理题材、运用艺术语言，以及如何开拓主题等，都反映出作者的精神追求、艺术修养，人们据此就有了雅俗的评价。

书法在成为自觉的艺术形式以后，书人们就越来越感识到：书法艺术也有雅俗。书之雅俗，不是指书技之精熟高下，而只是指书者精神修养、气格的高下。近代人李瑞清总结书法发展的历史，深有所感地说："书以气味为第一，不然但成手技，不足贵也。"[1]"气味"者，就是指书中自然流露的书者的学识修养、情志意兴、精神境界。

书法这看似很容易上手的手工活儿，为什么会有那么深厚的、耐得品赏的艺术效果呢？原因就在于：书法之为艺术，是自然之理的体现，也是中华民族特有的传统文化精神孕育的结果，它是民族文化的典型形态，有着深厚的文化内涵。而作为书法艺术创造，既要有对书法形象所以构成的内在规律的深切感悟，也要有书者所独有的对民族文化精神的深入把握，以及个人情性气格的倾注……，因为它写的是人，写的是民族文化，它需要多方面的功夫，而最为首要的是：它需要有书者在磨练书技的同时，于长期修养中所形成的情志意兴、精神境界的高雅——这必是"人的本质力量丰富性"的体现，书法之美正在这里。

[1] 李瑞清：《玉梅花庵书断》

第十二章　中国书法精神的实质

　　有意思得很：国家的法规、法令，社会的道德规范，尚且有人玩忽、违犯，甚至不惜以生命为赌注去践踏它，然而书法的一系列基本法度，学书者却无不认真研习、自觉遵守运用。苏东坡主张"出新意"，但也讲求"于法度之中"；古人虽有"无法之法，乃为至法"之说，但也讲"从有法到无法"，以"有法"为基础，而且最后讲的是"至法"，即还是要符合最为根本的"法"。——法度，为什么能有这么大的约束力？它是谁制定的？是怎样制定的？根据是什么？各种法度的确立、运用，基于什么目的要求？其精神实质又是什么？

　　书法虽是由人创造，但是书法的法度却不是由书者主观随意制定；书法的法度是历代书写者根据书写经验逐渐摸索总结出来的，是书写所体现的自然规律的反映。在书写中，生理机制如何最有效地发挥、工具器材的性能如何最充分地利用、如何使文字符号经过挥写变成生动的艺术形象，它可以因书者对自然万殊存在运动之规律及其所呈现形质的感受，使书者对书法形象创造之理、对法度之所以运用有更精深的理解。越是这样，人们越会注意掌握它、运用它，而不

是违反它。所谓"从有法到无法"的追求，实际上是书家因更深刻地解悟了法度的精要，而能作更精妙的运用。看似不拘常法，实则是真正理解了法度的意义与价值，达到了用法的至高境界。

拙著《书法艺术论》中，有《形式论》一文称："书法是人的形式""是体现人的生存发展欲求与力量的形式""是生命的形式""是书者精神气格的形式""是'人的本质力量丰富性'展示的形式"。一位同道在《书法导报》上写了一篇简短的评介，对这位同道的鼓励，我是很感激的。不过，他断言拙著将"文学是人学"的观点"引入书法现象的研究"是生搬硬套。虽然他的话很肯定，但我却不以为然。因为我写这本书，并非受当年高尔基这个著名论点的影响，而是按照中国书法的实际、中国传统书论的实际、中国书法美学思想的实际总结出来的。至少在两千年前，我们祖先就有了这个认识，在书论中就有了这一精神的体现。连《非草书》一文的作者赵壹都清楚明白地指出书与人的关系："凡人各殊气血，异筋骨。心有疏密，手有巧拙。书之好丑，在心与手。"[1]钟繇更直截了当地说书法"流美者人也"。中国书法是在民族传统的文化精神、哲学、美学精神的孕育下形成发展的，书法事实也证明它本身确实存在这种精神。而且把握住这一点，书法的艺术原理、审美追求就可以顺理成章地得到理解。而离开了这一点，就难以把问题说

[1] 赵壹：《非草书》

清楚了。

先民是从无意识到逐渐开始有意识地以人和人所感悟的形质、神采进行文字书写和书法形象创造的。通常人们所说"写字",似乎就是以经过书写训练的手,按汉字的点画结构进行勾画,但实际上,"写字"这一行为所包涵的内容远比通常人们见到和可能想到的要复杂、深刻得多。每个书者的书法审美意识都是人的形质感受、形质审美意识(通过实际的书写能力)的对象化,无论书者是否自觉认识到这一点,书写中的运笔、结体、谋篇,都会有人的形质意识、人的生活意识、人的生存发展意识。书写的行矩、字矩过紧,于实用无碍,或许还节省书写篇幅,缩短视读时间,但人们觉得"太挤,挤得让人透不过气来",把字的行距调整得宽松一些,人们才觉得"疏朗、舒敞"。平板、一味粗黑的线条,人觉"死板""肥浊",而浮掠、纤细的线条,人又觉其"纤弱""单薄"。之所以有这样的感受,都是自觉不自觉地以人和人的生活感受、人的生命意识为参照。而且笔的挥运,也必须与心律、甚至与呼吸的节律相协调,如果呼吸、心律失去节律,运笔也会失去节律;反之,若书写故意不守运笔节律,书者的呼吸也会失去节律。汉字之体是按人体结构原理构成的,人有筋、骨、血、肉、神、气,所以要求书法也要创造出俨如筋、骨、血、肉、神、气的审美意味,而人们也确实是以这种审美意识对书法进行观赏的。书者不仅按人的形质意味作书法形质的审美追求,而且将主体的情性化为书法的情性。基于生存发展的本能,人爱生命,

且以有生命活力的形质为美、以有时代丰采的人为美，因此人对书法，也以有符合时代审美理想的丰采为美。这就是汉字书法特有的书法精神，这是一种以表现人、表现人的本质力量、表现人的精神气格为美的书法艺术精神。

第一节　执著地表现人的形质

蔡邕所撰《笔论》中写道：

为书之体，须入其形。若坐若行，若飞若动，若往若来，若卧若起，若愁若喜，若虫食木叶，若利剑长戈，若强弓硬矢，若水火，若云雾，若日月。纵横有可象者，方得谓之书矣。

这段话是就书写呈现的形体意味而言的，要求结字"入其形"——结字不就是按笔画结构来么？"其"指谁？结字要入谁的"形"？

看文章的前几句，所指的并不明确，不知要入什么形，似乎是要求所成之字要具有运动意味，形体要有运动势。但"若愁若喜，若虫食木叶，若利剑长戈，若强弓硬矢"，似乎又不只是讲运动意味、运动势，而且"若强弓硬矢"，分明不是指结字之形，而是指用以结字的笔画的力度和硬度。

看来，那许多"若"，不是要求结体一定要像什么具体形象或只许像什么具体形象，关键只在"纵横有可象者"。即写出的字，不仅有"形"，而且要像某种形体、有某种运动态势。

这一点我已在前面指出：世间万事万物，千姿百态，点画结构岂能这也不似，那也不像的？再说，纵然像了什么又有什么意义呢？

古人对于书法所成之像，确有自己的美感经验，只是难有准确的表达。蔡邕这篇文字，说明他已从书法欣赏中发现：凡能唤起人的审美感受的书法形象，都必有其生动性，且能唤起人们翩翩联想。如在欣赏一幅作品中，常常会觉得这一笔画取势若"千里之阵云"，那一笔画运转又若"劲松之出崖谷"，有的笔画挥运又好似"鹰飞鹏举"……但它们是否真是这些物象形姿的写照呢？当然不是。写字之人根本不会想到要这样写字，真要这样干就写不成字了。原来，那些"可象者"，都只是审美联想。所以在"若"这"若"那、比喻了许多以后，无以穷其尽，最后只好说"纵横有可象者，方得谓之书矣"。说得虽然干脆，但仍然只表达了感受，而并未讲出书写为什么要有那些讲求的道理。

因为事实是：艺术性很高的书法形象确有生动感，而艺术性不高或者很低劣的书法形式确实也"有可象者"，如"墨猪"之类的、人不以为美的形式。所以关键不在像，而只在像什么才美，才有艺术价值，像什么则不仅不美，甚至是书法艺术所忌讳的。恰恰在这一点上，该文没有把握住根

本，因此在总结中也没有抓住关键。

但是，先民从很早就已开始在书契中要求将线条契刻得匀净、齐整，寻求每个字体的完整以及结字的生动、不死板等等——这种意识从哪里来的呢？

回答是：本能的生命意识使然，是人的生存发展本能要求所书之字能成为具有生命意味的形象。古人以自身从万殊中感悟、积淀的各种生命形体构成规律去把握书法结构，便有了点画结构的生命形象意识，有了书法形象的创造，也就是说：是宇宙中客观存在的生命形象构成规律决定了人的书法形象结构意识。古人此时虽不自觉，但在下意识的作用下不期而然这样做了，而且总结出很多具体的方法，只是理论上还未能透彻地阐明它。

在书法艺术创造中，那些反映了人的精神修养、情志意兴的形、势、姿、质等被人感识后，便有了自觉的追求。如书写出的线条，既有刚劲之力，又不见张露；体现出功力，也反映出书者的精神气质和审美修养——它符合民族传统讲求的外柔内刚的精神修养观，人就以之为美，并形容它为"如棉裹铁"。

人们或许会问："棉裹铁"有什么美的意义？如何理解它是从现实里得到的启示和暗示？

这是很容易解释的。铁之刚硬，棉之柔软，是客观存在的物理现象。而长期受民族文化思想熏陶的封建士大夫的人格理想是：既以刚正不阿的忠烈气骨立身，又能以温良谦和的心态待人接物。形象的比喻就是所谓"外柔内刚"。这本

是现实中人的精神状态，而不是直观形态，但它给人留下的生活印象，却可以反映为艺术形象创造和人们对书法的观赏意识，并成为对书法艺术形态的审美要求。书法的点画形质也出现有这种外柔内刚的状况，人们怎么形容它呢？用"如棉裹铁"来比喻书法的点画形质，不是以实物比实像，只不过是借人平时对棉、铁物理特性的印象，以形容人对书法美引起的心理感受。

对于先民来说，书法审美意识的形成是全无自觉的。实践使其从自身看到了平衡对称、变化统一所体现的形式，感受到与生命直接联系的筋骨血肉，同时形成了与生存发展本能相适应的生命形象创造意识。"近取诸身"不用说，"远取诸物"，所取者也是人化了的自然。即人也是以是否有利而不是有害于人的生存发展，是否有利于生命的健康安泰等论其美丑的。

正是基于这一点，所以说：书法的创造就是"执著地表现人"。只是书者不一定都知道和认识到这一点。

蔡邕关于"书肇于自然"的认识，既可能是从存在发展着的自然看到了阴阳的对立统一规律，也可能是接受了老、庄道家思想，由是联系书法，悟到书法的运笔结体也要把握矛盾统一规律，乃有"形""势"。而这"形""势"，恰是抽象的点画结构得以构成生命意味之象的基础，而且人们从审美意义上观照和肯定它时，也正是以人的生命形质、神采等为参照系的。

虞世南在《笔髓论》中提出了"达性通变，其常不主"

的认识，以说明书法表现人的意识更为明确，也更强烈了。虽然他没有具体说"达"谁之"性""通"什么之"变"，怎样"变"，但人们有充分理由认定他指的是：书法要表"达"主体之"情"之"性"，书理要"通"人所感悟的自然规律，求"变"化。他讲这些话已有一个前提："字"之"成形"，"迹"之"动静"，是人"禀阴阳""体万物"的结果；没有人的主动性，谁去"禀阴阳""体万物"呢？

到孙过庭，更把书法看作是书者情性的现实反映。书者为情所动，以形为言，既体现天地自然的阴阳矛盾运动之理，也表达主体的情性。——从理论认识上，确认书法是体现主体本质力量、精神气象的创造，是人的形式了。

本能的"人本"意识、生命意识，在汉文字开始创造之时就已存在。今日之汉语拼音字母与汉字比较，同是表达音义的符号，但成形的造型思想基础却完全不同，因而在书写中就出现两种完全不同的效果：汉字一个个都具有生命形体构成的意蕴，不论是用刀契刻，还是以毛笔挥写，都可以产生具有生命意味的形象而为艺术；而汉语拼音符号，只是西方拼音字母的借用，字母之间定向排列，没有符合各种自然生命形构规律的组合，这种文字，可以排列得整齐统一，也可供实用，但任何一个有才能的书家，都不能据以创造可与传统书法媲美的艺术形象。虽然在相当长时期里，人们不曾从书法理论上正面揭示汉文字及其书法的这一特性，但事实上先民是带着人的生命情意在造字，和对每个字进行处理才得以获得汉字之体的形象性基础的。

为什么是这种情况？

由于汉语以一音表一义，所以开始摸索着造字时，就有按一音造一形的特点。以书契之法写在竹简上时，由于竹简细长，所以一个个字都成了长形。与此同时，原来以横长式造成的字，也将它改为直式，所以大、小篆都是长形。后来为了改变繁难的篆体写法，将笔法变为方折，省去圆转，就先后发展成了古今隶体。这似乎与我前面所讲的"人的形式""生命意味的形式"全不相干，但当我们将各体汉字放在一起来观看时，就会发现：它们有与世上一切文字所不同的特点，不仅一个个独立完整，而且或对称平衡、或不对称平衡。这说明古人从自身、从自然界已感受到这种规律，并用于每个字的结体了。这具有生命形构规律的各体汉字，在以书契为手段，从一"点"开始的运动而进行书写时，越来越熟练地书写，所成之笔画（不论什么形状）都显示出运动的力、势和节律。这不就是"有生命意味"的形象么？而这种效果，无一不是书者以其技能功力、随其情性完成的。

当初这一现象出现，人们因只为实用还注意不到这些，可是不同人的书写，由于技能功力、情性气格的不同，必然以不同的风神面目反映出来。当然，人们只会以那些生动的、有生命意味的为美。而且本只为保存信息的书写竟然成了可供审美的艺术，人的书写审美意识也培养起来。

以后这种效果的书写，不仅总结为"法度"，要以严谨的法度来保证，而且以谨守法度的书写效果为美。再往后，人们又逐渐认识到：书法越来越显现出生动、丰富、耐品赏

的效果，不只是书者手头的技能、功力在起作用，更为根本的是作为书家的学问见识、精神修养的功劳。从而在审美上，不只是要求书写所成之象具有生命的形质与神采，更将所书直接视为主体精神修养的对象化。说书法之为艺术，只在以汉字为依托，以书写为手段，实实在在地写"人"。其艺术意义、审美价值也仅仅在这里。不知这一根本的不是书家，不能从这一意义上赏书者，不是赏书人。

第二节　执著地表现人的精神气格

抽象的文字书写居然能将人的精神气格表现出来，古人的确事前不曾想到这一点。但是存在决定意识，作品本身向人们显示出这种效果。

由于出自不同书者之手，而使作品显示出不同精神气格的微妙差异，这是自有书法以来不可否认的客观事实。历代各类书学著述对此也有不少表述。书法的历史证明：从对不同书者书法精神气格的发现，到书家自觉从修养入手进行执著地追求、领略其审美意义与价值，确实经历了一定的历史发展过程。它反映了人们从书法作品中发现、认识、到肯定其价值与意义的历程。

最先从书法作品中看到书者所反映的主体精神面目的，当数南朝梁的袁昂，其《古今书评》中对魏晋以来一些主要

书家之作的评论，很少讲他们能书或擅写何种字体，却大讲每个人的艺术风神。梁武帝萧衍也许是受他的启发，在其《古今书人优劣评》中也有类似的表述。可以认为，将书作当作书家精神面目的对象化就是从这个时代开始的。所不同的只是：袁昂多紧扣艺术作品所反映的精神气格谈见解，而萧衍则偏重于从各家书作引起的审美联想谈感受。

如对王羲之书的评论，袁昂说：

> 王羲之书，如谢家子弟，纵复不端正者，爽爽有一种风气。[1]

而萧衍赞王书潇洒大度、行笔自然、有韵味，则说：

> 王羲之书，字势雄逸，如龙跳天门，虎卧凤阙，故历代宝之，永以为训。[2]

袁昂已从王书上感受到由书者的修养与功力化作的书法艺术效果，而梁武帝除了笼统地觉得王书生动外，实在不知王书美在哪里，美的是什么？反映了这一时期，人们确实已有意象的生动感受，却还不能作效果的分析。以致到北宋时，遭到米芾以"是何等语"的讥讽。

要表现主体的精神气格，要以高尚的精神气格入书的思

[1] 袁昂：《古今书评》

[2] 萧衍：《古今书人优劣评》

想认识，唐宋以来更成为书人们的自觉追求。孙过庭把书法看作是"达其情性，形其哀乐"的形式，他以"右军之书末年多妙"为例，指出其原因在于：

思虑通审，志气和平，不激不厉，而风规自远。[1]

认为王羲之于书中有一般人所不及的精神修养，故能

达夷险之情，体权变之道，变犹谋而后动，动不失宜。[2]

张怀瓘则认为"道本自然"，书家宜"随性分而揖之"。

而宋人苏、黄等则力主高扬主体精神气格，苏东坡说："大凡为文当使气象峥嵘，五色绚烂，渐老渐熟，乃造平淡。"[3]"予尝论书，以为锺、王之迹，萧散简远，妙在笔画之外。"[4]讲的都是精神气格决定书格。

黄庭坚分析苏东坡书："少日学《兰亭》，故其书姿媚，似徐季海；至酒酣放浪，意态工拙，字特瘦劲，乃似柳诚悬；中岁喜学颜鲁公、杨风子书，其合处不减李北海。至于笔圆而韵胜，挟以文章妙天下，忠义贯日月之气，本朝

[1] 孙过庭：《书谱》
[2] 孙过庭：《书谱》
[3] 苏轼：《东坡题跋》
[4] 苏轼：《东坡题跋》

善书，自当推为第一。"[1]又说"一丘一壑，自须其胸次有之，但笔间哪可得？"[2]

明人文徵明、祝允明、黄道周等都是十分重视书法创作中主体的精神气格的。而项穆在《书法雅言》中则明确把书法看作是书家精神气格的现实，他写道：

> 尝见古迹，聊指前人，世不俱闻，略焉弗举。如桓温之豪悍，王敦之扬厉，安石之躁率，跋扈刚愎之情，自露于毫楮间也。他如李邕之挺竦，苏轼之肥歌，米芾之努肆，亦能纯粹贞良之士，不过啸傲风骚之流尔。至于褚遂良之遒劲，颜真卿之端厚，柳公权之庄严，虽于书法，少容夷俊逸之妙，要皆忠义直亮之人也。若夫赵孟頫之书，温润闲雅，似接右军正脉之传；妍媚纤柔，殊乏大节不夺之气。所以天水之裔，甘心仇敌之禄也。

项穆大讲书法为"心相"，一方面表明自己是以这种思想态度观照书法的，另一方面也在告诫人们：要注意主体的品德修养，要以高尚的精神气格入书。

最为执著于这种书法观的莫过于明末清初的傅山，他把颜、柳强筋劲骨的书法与他们的精神气格直接联系起来，还认定赵孟頫书的妍媚纤柔，正是其身世节操的反映。

总之，从不同书家之作中发现情性气格的差别，到逐步

[1] 黄庭坚：《山谷题跋》

[2] 黄庭坚：《山谷题跋》

认识其审美意义与价值，作自觉的追求，讲求以高尚的精神修养入书，自北宋以后经历了一定历史时期，也越来越为书人们所重视；到了清代，这种讲究以学问修养入书、寓精神气格于书的思想观念就已成为时代书人的共识。

一个书家的精神气格与其书法究竟有没有关系，又有怎样的关系呢？

作为一个书者，书写中所流露的意趣、格调等都不能不与主体的精神气格有关，原因很明显：因为推动书写的就是主体的精神修养、情志意兴。

书者的书力是一个人情性、知识、经历、教养的总和，任何一个书者的书风、书气都不是凭空产生的，也不能随主观愿望想变就变。一个文化知识丰富、受过良好教育和艺术熏陶的人，与没有这种教养、熏陶的人相比较，其精神气格显然不同，审美趣味也不一样，在艺术中所追求的、与不自觉流露的都会有着明显的差异。

功夫不到家可以下功夫反复磨练，下功夫与不下功夫，真下功夫与假下功夫，会下功夫与不会下功夫，功夫下得多与功夫下得少，举笔落墨都可以看到；而精神气格的修养却不是仅凭主观愿望就能"立竿见影"的，它需要有坚强的主观意志做坚持不懈的努力，融汇、积累，使主体产生器识的变化，而后才能从创作、审美活动中流露出来。

现实中总有些见识短浅又急功近利的人，不相信精神气格会影响艺术，偏以为可以从形式上用技法"做"出他自以为高雅超群的风格面目来，或者根本不相信书有气格，不相

信书之高雅、鄙俗之根本系于心灵。这就出现了书法创作中的"故托丑怪"与"务为妍媚"的各种表现。不过，这些永远成不了真正的艺术，因为终究有许多老老实实、诚诚恳恳按书法创作规律办事的人，他们甘于寂寞，无心急于求成，最终取得成就。

第三节 执著地表现人的本质力量

我们的祖先曾有这样的感叹："人之异于禽兽者几希。"意思是人和禽兽的区别没有多少，人如果不知道、不珍惜，不去充分把握、发挥异于禽兽的那点儿东西，实际就是把自己等同禽兽了。发出这种感叹的古人意识到人与禽兽的差异，却并没有从根本上找到这种区别究竟是什么？在哪里？区别它有什么意义？

现代人很容易回答这个问题：人之所以异于禽兽者，在于人具有一切禽兽所没有的"人的本质力量"——体现在政治、经济等一切物质文化和精神文化的现实中，包括伦理道德、思想行为、文学艺术等等，都是人有别于禽兽的创造。许多事物得以出现，就在于人有一种为任何禽兽所没有的本质和由于这种本质才得以产生的精神力量和物质力量。

这种本质力量使人与动物区别开来，人也以这种本质力量丰富性的展示，以确证自己的存在意义与价值，从中获得

精神上的满足。艺术，就是以各种形象创造所展示的"人的本质力量丰富性"以满足人的精神需要而发展形成的特殊产品。

人们为自己的精神生活需要创造了艺术，但艺术不能凭空创造。以小说为例：它源于生活，但现实生活纷纷繁繁，小说家要将它们概括、提炼，才得以创造出比现实生活更集中、更典型、更鲜明、更强烈、更具有普遍意义的艺术作品。人们阅读它，认识了生活，获得了审美享受。而其题材发现、主题开掘、人物塑造、情节安排、结构处理、语言运用等等，全系于作家的生活体验以及生活认识力、概括提炼力、艺术语言运用力……，这些都是非禽兽所能有的"人的本质力量丰富性"的具体表现。因此，归根结底是"人的本质力量丰富性"以艺术形式表现出来，才能给人以美的感受。

现实里美好的事物，艺术家以生动的语言、精巧的艺术处理方式形象地表现出来，从而显示出艺术家"人的本质力量丰富性"，并使人们获得美感；而现实里极为丑恶的事物，艺术家若能绘声绘色、准确而且深刻地表现于作品中，同样也具有感染力，同样是"人的本质力量丰富性"的展示，同样也是艺术。如有人看《红楼梦》特别喜欢看描写王熙凤的章节，但人们决不是因为王熙凤这个人物的心灵有多美，品德多么高尚可爱，而只是因为小说作者以生花之笔，将这个花言巧语、面善心恶的灵魂刻画得淋漓尽致——读者欣赏、赞美的是作品所反映的作者的生活观察力。

一切讲"生活丑可以转化为艺术美"的人，其实都是在这一点上偷换了概念，将事实弄错了。一切艺术的美，都

是艺术家以其"人的本质力量丰富性",运用艺术形式、手段所进行的形象创造的美;形象生动、寓意深刻、富有感染力,就是成功的艺术创造。而不是运用艺术形式将丑的事物变为美。

"书法创作"是"人的本质力量丰富性"的展示,以最充分、最实在地展示"人的本质力量丰富性"为美。正是由于这一点,书法首重技能,即如何驾驭书写工具器材,充分利用其性能,以汉文字为据进行书法形象创造。

如果从实用上说,写字只需按一定的文词、字体、格式,将文字书写在载体上,并讲求文字的规范和书写的功效,这些都是必要的。但作为书法艺术,除了文字的规范,还讲求书写的功夫。这功夫既不是指书写的工整,也不是指书写的速度,而是指进行形象创造的能力。能学好古人,能写出生动的形象,都是功夫。但是,进行书法形象创造,除了书者笔下的功夫,还在于有书者的精神修养,也就是人们常说的"字外功"。从古到今,人们对书写功夫都十分讲求,区别只是书写效率以外的"功夫"在实用上没什么意义,但在艺术上却十分重要。

其原因就是作为以"人的本质力量丰富性"来体现的书法艺术,要求其构成的方方面面都能显示出"人的本质力量"的效果,而书者在形象创造中通过书法特有的物质条件的运用所展示出的技能功夫,就是书者"人的本质力量"的体现。

功夫之美自王僧虔提出以来直到今天,一直为书者们所重视。只是由于不同时代的书法发展状况有所差异,书法审

美心理会有关注点的不同，因而对功夫也有不同的认识和要求。如在南北朝以前，人们大多还只能以书法物质条件能充分掌握运用为功夫；但在南北朝时期，就有一部分人以能临仿古人，达到如灯取影的程度为功夫；而在个人艺术风格面目的价值被认识以后，则又以能入古更能出古、自成面貌为功夫。只是没有哪一个时代、哪一个人不重功夫的。

"功夫"与"天然"，作为一对审美范畴曾被王僧虔提出来，其实，"天然"恰也是"功夫"的一种表现。功夫不足，力不从心，写成之象不会有如出"天然"的效果；功夫到家，得心应手，"天然"自也有了。以一般劳动为例：即使你确有力气，但你若从未挑过担，初次学挑担，上肩、换肩、迈步、歇肩，所有姿态都很难看；然而当你熟悉了这一劳动，你的姿态就自然、协调、优美，显示你具有担担子的功夫了。

苏东坡曾说"书贵难"，这一表述虽不全面，但从现象上揭示了人是以书中所表现出的难得的"功夫"，即"人的本质力量丰富性"所显示的形态为美的。

书法审美的历史表明：当一般人尚不知何以进行书事之时，有人居然以一管之笔创造出具有审美效果的书法形象，它能使所有认识这种文字的人，都可以不受时间限制，用视觉代替听觉据以了解其所表达的信息，使自己可以"思接千载、视通万里"；而且"观其法象，俯仰有仪，方不中矩，圆不中规，抑左扬右，望之若欹"，[1]千姿百态，难以

[1] 崔瑗：《草书势》

尽言——书家这种为一般人所不能有的才能，不能不令人欣羡、赞美。对于如此生动的书法形象和创造这种美妙形象的技能，古人更十分看重和赞赏。羊欣在《采古来能书人名》一文中提到许多人物，或介绍其书写中显示的才能，或直接赞其"善篆隶""善行草""能为大字一丈，小字方寸千言""有能称""笔迹精熟""博精群法，特善草隶"……集中起来，都是讲书功，以功力为美，而且常用一个"能"字。

"能"，即指书者在实现书写时对工具驾驭、手段运用的本领。"能"力的积累，就是功夫。当初为语言寻找载体而创造了文字，并找到了书写的方式方法，但不是每个人都能书写或都可达到精能程度；在大量不能运用和不能精熟运用的人们眼里，凡能以其作品显示出精熟的效果的人，就是"能"者，就是有"功夫"的书家。当初，人们还不曾想到要去创造书法艺术，但在实践中人们发现：这为实用而书写出的文字，竟以其形质展现出了奇妙的美，一个个只求用以表达语言的形式，竟然出现了生动的形象意味。尽管人们还不能解释这种不是具象却具有神采的审美现象，但书法现实使人们的艺术意识逐渐增强，审美意识日益自觉；人们也越来越注意到：文字书写不仅创造了有生命意味的形象，而且这形象的出现还有宛若天然生成之妙，并因此体现出书法形象创造中"人的本质力量丰富性"的美。正由于此，"神采"与"形质"、"功夫"与"天然"，也就逐渐成为最初在书法形象创造中作为体现"人的本质力量丰富性"之用词。

人们为什么都特别关心书法的功力？这是因为功力是一

种并非可以轻易取得的行为能力，功力的呈现可显示一个书者无可伪作的本领和修养。具体地说：既然是利用文字，就要不失文字的规范；既然是创造形象，就要有形象的生命；既然是以软硬兼具的毛笔书写，就要充分展示这一工具的性能，为表现主体、创造形象服务；既然是这个书家的书写，就要写出这个书家的情性风采、精神气象。这些都是作为一个书家所不可或缺的功夫的表现。

书法艺术之所以特重功夫，还与这一艺术形式创作的特殊性有关。比如说：诗文的完成可以反复推敲、修改，绘画也有加工修改的余地，唯独书法艺术没有"加工""修改"之说；它只能以一管之笔，一手挥运，一溜直下，一气呵成，不得重改。还有，撰文可以引用别人，借喻别人，"引""借"得当，都是艺术；书法虽也汲取古人，摹仿法帖，但必须化为自己笔下的功夫修养，融为自己得心应手的书力，否则不是艺术。再有，绘画不取临仿之作，而书法却可以公开表明我取自何家，又如何变为我之所有，甚至精到的法帖临摹，也会得到人们的珍惜。虞世南、褚遂良、米芾、赵孟𫖯等人就都曾留下他们认真临习的《兰亭序》，这些临摹之作，仍被视为一定意义上的珍品。

"人的本质力量丰富性"的具体表现，和对它的审美评价是以其表现的时代环境和实际可能性为根据的，也是以对其意义与价值的理解为根据的。例如甲骨文、钟鼎文等，就其形质说，较今日之书远为拙朴：无点画的多样变化，也无正、行书这么多法度的运用。但它们是在物质条件极为艰

难，人类文化财富较后来远为缺乏、简陋，且文字体式史无前例的情况下创造的；能有这样的表现，是唯有我们的祖先才有的智慧和力量，是"人的本质力量丰富性"在那个历史条件下的表现，同后来人在前人已将一切规模都创立以后，只在按规模、以时代条件去学仿，其艺术上的意义与价值是不可同日而语的。正是在这一意义上，人们珍爱这些古老而拙朴的艺术，并从中看到了非今人所能创造的纯朴、古拙之美。

古人很珍惜自己作为"人的本质力量"的表现，从来没有满足已有的创造，并总在为使这种力量得到更丰富的表现而寻求更深、更高、更博大精深的境界。表现在书法上就会有这样的情况：人们发现单一的功力寻求达到一定高度后，停下步来就会退步，单纯在书写上下死功夫，也会如逆水行舟，出现"用尽气力，不离故处"的现象。这时知此理者就会一方面巩固基本功夫，另一方面，则努力追求那种非仅靠手上功力所能达到的境界，这就出现了后来的"若不经心"的"不工之工""熟后生"等更高审美境界的追求。因为人们从书法实践中逐渐感悟到：书法所讲求的功夫并不单纯是手上的功夫，而是精神修养上的更高境界，是学问、襟怀上的"功"，所以是"工之极也"。

当初人们力求精熟，书写表现出精熟的面貌，人就以为美，那是因为当初的书写求得精熟已是难能。但到后来，精熟仅仅表现为重复前人的面目上，就不再是"人的才智、功夫"的表现，即没有了艺术上的意义与价值，人就不以为美了。有人逐渐认识到这一点，并且希望突破这种只在重复前

人、只有技法精熟的状况，于是董其昌等人提出"书要熟后生"。而苏东坡从虞世南的书法中，也确实看到了一种虽极为精熟但并不表现为单一精熟的面目，所以称赞他"精能之至，反造疏淡"——这种境界显然更高了。

人的审美心理会不会因为艺术有了新的发展创造，就否定曾经因有其创造性而雄踞高峰的历史呢？

事实上不会，因为在艺术上，人始终是以形式运用、形象创造所显示的有见识的个性化追求为美。同样的形式面目，如果只是学仿、重复，就失去了审美上的意义与价值；而如果某件艺术作品确是前人具有这一意义的创造，那么在后人眼里，它永远都是具有审美意义与价值的。就像当今书家无论怎样寻求新的书风书貌，都没有人会因此而否定晋唐人所创造的精媚。当今人们所批判的只不过是那些只知以晋唐为模式，只求重复模式的"艺术"。

人们的审美心理是公允的，一切在历史上曾以其创造性占据过高位的艺术，都会在历史上永远保留它的位置。西方并没有因为有了今天的各种绘画与雕刻成就，就否定古希腊、罗马艺术，也没有否定米开朗基罗、达·芬奇、拉斐尔、伦勃朗……；我们也不曾因为有了新的国画艺术，就否定顾恺之、吴道子……。书法也是一样，不会因为有了于右任、林散之就否定王羲之、怀素……。但是，人们不希望有了米开朗基罗在画史上的崇高地位以后，便继续出现无数个类米开朗基罗、准米开朗基罗，西方人在这一点上很明确。中国在一个时期受封建保守意识的影响，特别在封建社会的后期，确实出现过绘画

上以仿古人为能事、书法上以得古人面目为满足的现象。但宏观来看，不难认识到那只是一个畸形发展的历史阶段，但即使在这种时期，也不是所有书家都是这种思想态度。清初，在赵、董书风笼罩一时之时，朱履贞就说：

> 学书未有不从规矩而入，亦未有不从规矩而出。及乎书道既成，则画沙、印泥，从心所欲，无往不通。所谓"因筌得鱼，得鱼忘筌"。[1]

书家的才能修养并不只从书写的功夫、技巧上表现出来，书法从形质到内涵，有许多体现书家才能修养的地方；但没有比艺术作品的气格沉实、境界高雅更难得、更可贵的。因为它由书写主体所创造的形象体现出来，别人可欣赏、可品味，却不可能从形式上去摹仿、做作出来。因此，对于"艺术创造"，是不能作庸俗化理解的。

书法自来以发自性灵的真朴为美，以具有真正的功力修养、能得心应手地运用书法形式创造出有高韵深情的面目为美，而不在于有哪一种固定的面目。在书法成为纯艺术的今天，其审美意义与价值也绝不在没有精神内涵的所谓"新形式"。时代越发展，人们越只会欣赏以传统书写形式表现出来的具有真正意义功力与修养的创造。古人讲"书道玄妙"，很大程度上也是从这一意义上讲的，刘熙载讲"书以

[1] 朱履贞：《书学捷要》

士气为上"，本意也在于揭示：书法作为民族文化精神的典型形态，不是仅仅靠技能、靠学仿古人法帖、磨练手上功夫就可能把握的艺术。书法艺术的掌握，确实需要有一种执著的精神，能自觉地按民族文化精神和时代的审美理想陶冶自己，以寻求对书法之为艺术规律的理解和把握。

书法需要发展，但不能为发展而发展，为创造而创造。艺术有其自身规律，任何违背艺术规律的"创造""创新"，都不可能给书法带来真正具有审美意义的发展。在不同历史条件、不同时代背景和书法发展状况下，书法确有不同的审美追求，但这种追求的实质，仍要以体现"人的本质力量丰富性"为根本去寻求新的形式风格，从而体现出更有深度和高度的精神境界，而绝不是不"写"字或不要"汉字"。因为重复一切现成的，不是"人的本质力量丰富性"的表现；若离开了书法之为艺术的根本，就失去了书法的审美价值与意义。

归根到底，对书法之为艺术、书法之有美的追求，就在执著地表现人的精神气格，就在于人从书写中展现出来的物质能力与精神修养所体现出的"人的本质力量丰富性"的美。——中国书法精神的实质在这里。

守望与拓展
——陈方既书学思想探微（代跋）
◇ 梁 农

一部中国古代书法史，多少前贤今哲，辩法辩意，辩论至今；一部中国当代书法史，自国门洞开的三十年来，尤其是中国书法以中国人的文化名片彰显世界后，极大地鼓舞人们对它的研究，一时诸多"流派"纷至沓来。在这多元且有意义的探索中，实践得眼花缭乱，促进了理论的思辨与拓展，于是书坛出现了从未有过的繁荣，从原典考据到学理辨析，再到创作批评，谈"创"言"新"，说"古"论"今"，最终莫不指向一个有逻辑联系的命题：书法是什么？它从哪里来？向哪里去？方既先生立足当代艺术实践，发于前人经典，成为回答这个命题的又一人。

书法是什么

书法是什么？这仿佛不是个问题。

书法由契刻而书写，经过不断流变，爽爽然有一股气息时，人们也仅仅说它"书者，如也"。由于人格化的品评之风、点悟式的批评方式、形象化的评论语言和元气观的品评鉴赏，书法究竟为何、何为？是小技还是余事？人们仍然一

头雾水。

1981年，一本关于书法美学的新版书吸引了先生。这本书将"艺术是现实的反映"推演为书法美是"现实形体美、动态美"的反映。联系自己的书法体验，先生对此论深感不安，遂一吐为快。从提笔落纸起，他的兴趣、精力就转移到书理研究上来。

从一定意义上讲，20世纪80年代是中国书法的整理、启蒙、转型时期，书法这种古老的艺术形式，在新的历史条件下获得了新的活力。对这一看似简单却极复杂的艺术现象进行美学上的研究，比任何时候都有必要。但由于"文化大革命"结束不久，学术研究领域还为教条主义所禁锢，主要表现为拿现成的观点去硬套复杂的艺术现象。比如说，艺术是现实的反映，这个命题并不错，但是如何反映现实，不同的艺术品类就有不同的方式、方法。以美术为例，具象写实的与抽象不写实的，就大有不同。书法不仅与写实美术不同，与抽象美术也不同。研究它们与现实的关系，既要看到它们在本质上的共同点，也要特别注意它们在表现方式、方法上的不同点。可是这本自称"以马克思主义反映论研究书法美学"的著作，竟视抽象造型的书法如具象反映的绘画："一点像块石头，一捺像把刀……"以此证明书法是现实的反映。这说明作者不仅不知书法与现实究竟有怎样的关系，书法是什么，更不知书法之美在哪里。随即，先生还看到一篇驳论。作者说书法的创造、书法美的产生与现实毫无关系。这无异于说，人的思想意识是无根无据产生的，书法的运

笔、结体意识及审美要求都是无本之木，书法美只是玄思妙想的产物。先生以为，如果说前者把反映论庸俗化，后者则根本不知艺术与现实有怎样的关系。

与此同时，诸如借英国形式主义美学家莱尔·贝尔的"有意味的形式"而立论的"书法是一种非常典型的'有意味的形式的艺术'"，借黑格尔《美学》中的"象征型艺术"来套用书法的"象征性艺术特征"，以及"书法是写意的哲学艺术"等说法也先后出现，但均如盲人摸象。如果信奉这些理论，或从现实的形体动态、超现实的理念中去认识书法，去寻找书法美，并指导艺术实践，书法就可能泛化为类国画、抽象画……这些"转基因"产品，最终将自毁书法家园。

"予岂好辩哉？予不得已也"。盛夏的武汉，先生竟不知暑热地趴在那里写了半个月，名之《关于中国书法美学问题的探讨》，打印后，分寄给那本书的作者和书法界的朋友，也给《书法》杂志寄了一份。不久，应邀出席在绍兴举办的中国书学研究交流会。尽管先生反复琢磨论文，发现论点并不严谨，论述也不甚准确、不甚充分，但又不肯错过这次难得的学习机会，只好择论文之要者进行最必要的修改，勉强与会。这次交流会是中国首届书法理论研讨会。

先生是一个执著的人，既然提着胆子进了书法艺术的门，就要沉下心把研究工作做下去。在以后的日子里，他一方面对古典书法作品及理论重做认真的观赏、研读，并集中书学讨论中提出的问题，以系统思维的方式把书法作为一个

完整的系统进行全面观照，然后把它分解开来，从不同层面对它内部各子系统的相互联系与区别进行辨析。

先生是以专业美术工作者、书法爱好者的身份，不由自主地从事书法美学问题研究的。不懂的、前人未曾思考或思考不深入的问题，他都乐于重新思辨。

现代书法理论比现代文艺理论起步晚，又因书法有自己的特殊性，即使有许多在别的文艺形式中不存在、或已解决的。在当时甚至当前的书法界还是模糊不清和争论不休的问题。比如什么是书法？书法艺术与现实有怎样的关系？书法究竟美在哪里？又比如汉字书写不期而然地发展成为艺术，并历经数千年，可是到了现在，有人写的不是汉字，而是"类汉字"，这算不算书法？……这些常见、常闻的问题，有的人不屑于考虑它，而考虑过它的人也不一定能把它说清楚了。

先生把书法放到古今中外造型艺术的大系统中去考察它的存在和发展，以为书法不是画画，它是汉字书写自然发展形成的艺术。没有汉文字的利用，也就没有书法存在的必要。现今，实用书写日益被现代化的信息工具和手段所取代，书法作为专门的艺术，将面临新的发展际遇，但是不写字只造型，书法就会与风靡世界的抽象画合流，失去自身的特点，也就失去独立存在的价值。先生从这个意义上并在书法由实用性向纯艺术性的转型时期回答"书法是什么"，有着鲜明的启蒙意义和针对性。1989年7月，先生的《书法艺术论》由中国文联出版公司出版，先生在该著中用精辟而独

到的见解，以"我、要、写、字"四个字，对书法之为艺术的根本做出了精准的概括。认为书法就是写"人"：人的形质、神采，人的精神面貌，人的情性心灵、审美趣味，即"人的本质力量丰富性"。

书法从哪里来

抗战时期，方既先生在鄂西联中师范读书，曾与同学创办过油印刊物《诗歌与版画》。1943年秋，先生考入重庆艺专学西画。二年级进入林风眠教室，赵无极是林风眠的助教。跟着他们，先生不仅学到了真正的油画技巧，而且获得了西方绘画艺术的有关理论。

艺专生活给他感受最深的是导师林风眠：林老师醉心艺术，淡泊名利，孑然一身，住在简陋的茅草棚舍，潜心追求中西艺术的比较与融会。听林先生授课，请林先生改画，他见识到东西方各种美术形态，常常为那审美标准各异的艺术思想、流派及形态而困惑。为了寻求解答，在研究美术史的同时，先生开始接触文艺学、美学。偶然的机会，读到朱光潜的《文艺心理学》、蔡仪的《新美学》等，从而引发对中国艺术的美学思考。先生研究中国美学，是带着实践中的困惑起步的，而且还是从祈求认识民族传统美学思想开始的。他虽学油画，但也爱国画与书法，经常交游国画科师生，和他们讨论中国画理，同时兼习书法和阅读可能找到的古代书画理论著述，并陆陆续续写下几十万字的笔记。先生对文

学、音乐、戏剧也广泛涉猎，这些虽不丰富但实在的实践，有利于他检验一些美学观点的正确与谬误。当这些理论不足以令人信服地解释某些艺术现象时，先生绝不盲从。因此他也经常琢磨一些离油画很远的问题，比如书法之笔法字构、国画之笔意墨韵。强烈的写作兴趣与美学追求一直没离开过先生的精神世界。

在全国性"书法是什么"的讨论中，先生由书画中的点线又开始了对书理的思辨。正如"道生一，一生二，二生三，三生万物"，先生由"一画"始，而绵绵生万万笔，具万万意，直至21世纪初，先生书法美学系统的基本构建，用了近三十年。

确切地说，方既先生的书学研究，是对"一点"当如"一块美玉"的质疑开始的。先生诘问：书法家能把对某"一块美玉"的审美感受，状物象形地赋予作品中的某一"点"吗？那么"一横"如"千里阵云"作何表现？

先生记得，启蒙时塾师开讲书法，说的是"气"与"势"与"韵"；其后在重庆艺专读书，则说"书之妙道"当讲"神采为上"。对"状如美玉"之类的观点，"可能由于从事绘画的经验，我很快认识到这种观点的谬误……作品之美从来不是所画对象之美"。先生曾是版画民族风格的实践者之一，在20世纪80年代中期的《中国版画家新作选》（四川美术出版社）里，先生就明确提出：

我的木刻大都是用线来表现的。我偏爱线，觉得它平易

而美妙。拿起笔来第一画就是线，可谁也没法穷尽它的奥秘。它具体明确，毫不含糊地把物象的神形肯定下来；它抽象概括，自然客体上并没有它，它是人的伟大创造。它从具象中抽象，又能给抽象以具象。它是主客观的统一，抽象与具象的统一……以之创作形象，不仅有充分的表现力，而且有音乐感，有舞蹈美，有书法的流变和意趣。

有意思的是，先生在论及木刻之"线"的"表现力"之"音乐感""舞蹈美"时，特别抽象出"有书法的流变和意趣"。其间透露了先生对凝结在中国书法中的美学精神的深深思考。他正以溯本求源的治学态度解答这一"平易而美妙"的艺术现象，并把它移植到中国版画民族风格的探索中。

新中国成立初期，先生无暇油画创作，仅在群众美术创作辅导之余，偶涉木刻版画。对木刻的承传和发展，先生以为，一方面要避免传统的复刻国画之点线而制版，然后刷墨套色之陈法，如此复制木刻，虽使点线单纯，但缺乏丰富性，犹如陈老莲之水浒叶子；另一方面要避免以素描之黑白灰组织版面，犹如"阴阳脸"之欧式版画。为此，先生开始尝试引入中国印章奏刀的金石味、中国书法的书写味，强调点线位移中产生的质感、势感、节奏感、空间感，让中国木刻版画之点线更具有运动的意味。

于是，先生就有了上述的短论。先生基于这种经验和感受，开始了对中国点线的理性思辨。

点与线，不论东方、西方，最先凝结的是先民原始的本

真的宇宙意识。结绳记事，一"结"，状如一"点"，即为一事物之空间存在；一"绳"，状如一"线"，即为诸事物在时空中的存在和运动的"小宇宙"。但先生又问：为什么均发于点线，西方的文字因拼音化而"平易"，而中国的文字因形象化而"神妙"？

我们不妨看看先生的一篇被人们遗忘的文论。1983年，美协湖北分会之《美术理论文摘》刊发先生《点线的美学内涵——关于中国书画中一个美学问题的探讨》一文；三年后，上海《朵云》杂志将该文发表在1986年第11期上，这才引起全国的关注。

文章开宗明义第一句即"点线，具体而又抽象，寻常而又深刻"。然后先生对中国古陶上的"点线"进行了思考。先生以为，彩陶的产生，既满足物质需要，又有精神上的寄托。其点线是存在和运动的形象化，是先民宇宙意识的表现形式。它不只是规范客观物象轮廓的手段，更为重要的是，它的组合运用是人类主观的宇宙意识对生产生活进行形式和内部节奏的感受和表达。由彩陶上纺轮彩绘呈现的点线组成的强烈运动感的图示，发展为后来的"太极图""其奥妙处还在于以线为形，以形示意，不是任何形象的摹拟，却具备万象的精神"。先生感慨，太极图的启示意义还在于，古希腊人从宇宙万象中抽象出的是形式美的某些规律，如黄金分割律，而太极图标志古代人民"从宇宙的存在和运动中不仅抽象出规律，而且概括为意象，即以具象（点和线）反映出的抽象，又以之做生命节奏的追求"。"这一图案，几成为

人们领悟宇宙万象存在运动和一切事物的存在发展的一课无字天书"，也为我们指出了"一切艺术形式规律的奥秘"。同时，太极图显现的深刻的宇宙意识，赋予最平常的点线以最奇妙的审美内涵，"对中国书法、绘画的形成和发展，为民族的美学特点的形成，产生了决定的影响"。

由此，先生展开了更深入的辨析：

点线从八卦演变发展到象形文字，似乎从概括性表现进到了具体性表形表意，实际仍然继承着八卦等的创作意识，即点线不是直观自然物象的摹拟，而是积淀着内容，积淀着社会人的存在和运动意识，积淀着意念和感情的形式。点线不是纯粹的几何形式，而是凝练积淀有充实内容的"意象"。这就是说，以点线构成的象形文字，有摹拟客观形象的部分，更有表现主观感受的方面。其后，文字中的主观创造因素越来越多，但是这种主观因素，不是超出现实以外的无根无据的杜撰，恰好是先民对宇宙存在和运动规律在点画上更得心应手的应用。

因此，先生强调：

落笔成点，运笔得线，或如"坠石"，或如"蹲鸱"，或如"行云流水"，或如"万岁枯藤"，所成之迹，如飞如动，当书家举笔挥运的时候，当时他可能没有想到，甚至后来也不曾意识到：这笔下的点线造型，确有深刻的社会和历史积淀，包含着深刻的宇宙意识。它不只是一种直观形式，它积淀

着深远的民族文化发展的内涵。它是人的本质力量的实现，而且具有我们民族的审美心理特征。

就是说，不是在任何情况下，只要有文字的书写就可以成为书法艺术的。从现象看，书法艺术是单音文字的产物，从本质说，是特定的民族美学心理结构的产物。就是说构成书法不仅要有点线构成的单个字，而且要有认识处理点线的美学思想观念。

发于此，先生继而论"道"：

正是书法的点线有内容的积淀，才有可能通过濡墨运毫的轻重疾涩、浓淡枯润……完成一定的点画和结体造型，造成有感情有意蕴俨若生命的书法形象。就像音乐之以强弱、高低、短长、断续的乐音组成旋律和节奏，来表现人们对社会和自然的旋律和节奏感受和主观情意一样。书法家以其对现实生活、对宇宙生命的存在和运动的抽象概括，得以情韵注之于点线，借文字的书写，按万象的结构规律，借人们的生命意识，凝铸成一个个、一篇篇纵横驰骋、意趣横生的纸上音乐和舞蹈。文字规范化、符号化可以按部首归类，就像机械零件可以按规格贮放，但当它被书家的意象追求所驱使组成书法艺术时，它们就不是僵死的冷冰冰的零件组合，而是有血、有肉、有生命、有性格、有感情的生动艺术了。

先生以为，点线之所以被注入生命，是人对宇宙存在运

动绝对性、永恒性的领悟。书法虽称书法，但使其成为艺术者远不止于技法：字法、章法、笔法、墨法；而是宇宙存在运动之根本大法——是汉民族对宇宙万殊存在运动之理的认识和感悟，化作对书法点线的把握和运用，创造出了有生命意味的形象，才使汉字书写发展成为艺术。

三十多年前，发于一"丶"（点）如"一块美玉"之争，引发了先生关于"点线的美学内涵"的思考。今天看来，这个思考正是对中国书法艺术的"基因"分析。它发于点线的DNA，却关乎书法本体之全息；它发于洪荒，却契于当代。它避免了机械唯物论，而坚持了辩证唯物论。

先生对书法美学思想的认识，当从《点线的美学内涵》为始发。因为它也是先生书学思想的"DNA"。由区区点线探索凝聚中国书画艺术里的民族文化基因，先生是拓荒者又一人。

由点而线，先生又开始了对汉字和汉字书写的辨析。

汉字有什么特性？为什么能经过书写成为艺术？书法作为一种文化现象，与民族文化精神有怎样的联系？于是，先生在对书法形式体系"写""字"辨析的同时，顺理成章开始了对书法内容体系"我""要"的溯本求源。由此形成《中国书法美学思想史》。

2009年，《中国书法美学思想史》由河南美术出版社出版，同年获中国书法第三届兰亭奖·理论奖。

《中国书法美学思想史》据历史的脉络，对自有文字书契以来，不同时代的书法实践和书法美学思想，进行了系统

地梳理、考察、论述、评析；它详尽地论述了书法美学思想问题，介绍了不同时期书法的审美效果产生的现实条件和历史背景；指出书法美学思想的形成和发展，是一个立体的网络结构系统，并受到历史的、时代的诸多因素制约和影响。该书被列入国家高等教育"十一五"全国规划教材，被誉为"中国书法美学思想研究领域的拓荒之作"。

除多部专著外，先生还在全国各书法报刊发表文章数百篇。人们发现：在陈老这一辈人中，书法研究如此勤奋且成果卓然者实不多见，以期颐之年仍孜孜于此者，书史上也堪称唯一！这不仅因为他的书法理论第一次阐释了中华民族的文化名片——书法及书法美从何而来这些犹如数学上"1+1"看似简单却又十分深刻的问题，还因为先生的治学成果和方法为书法美学研究的民族化提供了经验，为中国书法坚持中国文化精神走向未来提供了方向。

书法向哪里去

三十年前，先生的书理是基于自身的艺术经验不期而遇地观照书法实践的思考，其后他主动关注书法走向，不断撰写时评、书评而尽精微、致广大。先生的书理思辨与书法批评互为支持，他的批评多发于书法创作本体，"趣博而旨约，识高而议平"，力避点悟式的神秘莫测，力避不着边际的赘言，娓娓道来，层层深入，以其针对性、生动性，同时赢得学人、书家、爱好者各个层面的赞誉："先生之论入木

三分，先生之文易读耐品！"

2009年以后，先生年届九旬，他"知来者之可追"，欲对以往出版的书法理论著述做全面梳理。无奈心手不相师，只能集腋成裘，名为《书理思辨》。《书理思辨》吸纳了先生针对时下一些混沌问题的廓清之辨析。时先生眼底黄斑病变更甚，视野日渐狭窄，写字如同"捉字"。双眼逼近稿纸，左手握牢右腕，方能"把笔抵锋"。但先生思维仍然十分敏锐，论及书法，妙语如珠，谈锋颇健，且笔耕不辍。2012年，先生散论集《书理思辨》（河南美术出版社）获中国文联第八届文艺评论奖著作类特等奖。该集涉及书理研究、创作解析及刻字艺术、书艺杂谈方方面面，其中有关书风的时代精神的论述，直接切入书法的发展及走向。

在当下书法批评常如"玄虚式"的借题发挥或是不谙书艺的向壁虚构之际，先生的书评使人耳目一新。有启示意义的是，先生对某个书法现象，往往坚持长时间的追踪、关注，集现象的若干"碎片"为其发展的轨迹和事象的整体而予评点，这也是先生的治学之道。因此，人们称先生的书理辨析及书法批评不仅具有高屋建瓴的高度，有不违心声且兼容并蓄的宽度，还具有集点成线、持之以恒的长度。

"可贵者魂，所要者胆"，概括了先生的批评精神、学者气度。先生坚持真理，哪怕是他的老同事、老朋友、艺术领域里的大师级人物，他也能直抒己见；而对于后学的实践和探索，他又细心呵护，不吝举荐，有师者风范，仕者情怀。

《书理思辨》获奖后，先生扪心自问，今朝酒醒何处？对于一个积极用世且不断内省自思的哲人，人生曲折犹如饮酒者醉与醒之蒙眬或豁然，这也许是一个不断否定旧我而走向新我的过程，能清醒认识这一点的是智者，先生正是这个智者。今是昨非，来者可追，他开始了新一轮思辨。

方既先生的思辨是一个由实践到理论，又以理论指导新一轮实践的过程，如此一批新的成果喷涌而出。

先生虽静守心斋，但与书画界许多朋友、社团仍不时切磋交流，这使他能熟悉书法创作的动向，并适时针对书法实践，思考问题，撰写心得，由此检验和丰富自己的书学思想。《书理再思辨》（河南美术出版社，2014年10月第1版）就是他书学研究不断深化的又一成果——先生的理论是鲜活的、实践的、有生命力的。

2013年，先生荣获中国书法第四届兰亭奖·终身成就奖，颁奖大会的评委高度评价先生数十年孜孜于书学理论研究而对中国书法发展的贡献，颁奖词为："陈方既先生以书学为经，以美学为纬，上下求索，成一家之言。尤其在书法美学研究上成果荦然，宏富的书法著述为中国书法学科建设和理论体系的完善奠定了基础，为当代书法理论研究的兴盛和稳健朴实的学风，起到了积极的引领作用。"

虽声誉日隆，但先生关注的仍然是书法如何走向未来。在接受记者采访时，他针对书法创作中的一些徘徊和探索再三强调：书法作为艺术形式不会随实用性的消失而消亡，其发展绝不是抛弃"写""字"而求"新""奇"，而只能是

坚守本体的技能之精、意象之韵和境界之深。意象是书法艺术的特征，意境是书法艺术的灵魂，这是书法艺术走向未来始终不变的根本。

2015年后，先生近失明，奇思妙想虽如泉涌，但落笔纸上却错行叠字；习字日课，虽逐日不断，也只能是信笔盲书。一日，我从他的弃纸中拾得横披一张，上书："大雪压青松，青松挺且直。欲知松高洁，待到雪化时。"（陈毅诗）虽墨迹漫溢，但气息奔驰，先生"书法""抒法"之未了情结，跃然纸上。

所幸2016年，河南美术出版社拟将先生著述选编成集付梓，田耕之为之运筹，于是对先生著述修订、整理的"工程"渐次展开：

陈然修订《中国书法精神》《书事琐议》。

陈定国修订《书法艺术论》《书法技法意识》《书法创作中的美学问题》。

先生以为《中国书法精神》为总领全集之纲，应为全集之先。其中诸多要领，先生又有新悟，苦于失明，诸弟子又散落在红尘之中，无法面授机宜。于是此册之修订自然由孙子陈然承担。好在陈然承续家学，年未弱冠，书法即屡获市奖，其后书论方面亦有感悟，且当下专事书法社会教育工作，正是登堂入室之际，恰逢叨陪鲤对之机，担纲首卷，冥冥之中，亦合天数。

2018年，又一个9月，先生九十七岁大寿，由陈然修订的《中国书法精神》告竣。先生嘱我为之跋。我虽遐思悠

悠，无奈才疏学浅，无法探奥先生在中国书学领域的拓展之举，更无以表达我父将我托付先生"移子而教"之意和先生五十年来耳提面命之情。千言万语之下，只好以先生九十大寿时刊发于《书法报》之我文《千种风情与谁说》之尾，为此跋作结：

先生历经人间冷暖，以九十高龄立一家之言，问个中滋味，先生往往笑答，国画妙在似与不似之间，书法妙在有意与无意之间，人生妙在有为与无为之间，此间便有千种风情，更与何人说？

既无何人可说，那就让先生继续与历史对话，这也是一种"偶然值林叟，谈笑无还期"的审美期待。

<div style="text-align:right">2018年10月于双砚斋</div>